人力資源管理

新世代新挑戰

羅彦菜、許旭緯編著

【↑全華圖書股份有限公司

今年在COVID-19疫情延燒下,無論是學校或是職場,我們都經歷了強迫轉型的一年。因此本書在改版的過程中,加入了三大部分之個案。首先在WFH的觀念及個案:包括了:臺灣「WFH」充滿不信任;疫情冰封房產業?NO!線上轉型正開始;遠程辦公再來一年,福利制度會改嗎;遠端辦公實施一年後,改爲永久制度是好事嗎。我們想讓學生了解,疫情對業界的影響是什麼。

第二部分是本書界定所謂的觀光或休閒服務,均是以消費者爲出發點的廣義設定。因此我們大幅度的在基礎理論的部分更新了相關服務業的個案:Netflix的超能力混蛋;聯合利華人才在組織內「換跑道」;Facebook的force ranking;《魔獸世界》暴雪員工集體要求加薪;庫克花十年時間證明自己值天價薪資;Moz別搞錯了!管理是技能不是獎勵;iKala活命都有問題了,還管員工的職涯發展;皮克斯的便條日。這些個案的增訂,可以讓學生在基礎理論的部分上,有一個對應的思考空間。

第三,臺灣有著特殊的勞動環境,我們希望可以藉由包括:「向公司申請一包衛生紙,你多久會拿到」;「與接待人員的互動,才是眞面目」;「教育訓練浪費時間」;「經營你的斜槓人生」;「紅綠燈,是塞車的罪魁禍首」。這些個案,將提供讀者在閱讀之餘,思考人資工作者的特殊環境。

另外,我們維持了本書在每章節後課堂實作的部分,我們希望授課教師能夠花一點 點時間讓學生學習人資相關的技術與遊戲,有助於學生思考。讓學生了解在實務上的運 用以及將來職場上需要的觀念,以培養讀者理論與實務的整合力,並讓它們不僅僅是未 來從事人資工作,亦或是成爲不同部門的主管,都能順利的銜接相關的經驗。

最後,筆者教授人力資源相關課程已20餘載,有別於數理或相關傳統的理工科系, 商管或休閒類科的迷人之處,就在於「沒有標準答案才有討論的空間」。因此雖然距離 上一版本有三年之久,我們仍然決定本書所有的個案並不提供所謂的「解答」,我們希 望課堂上學生可以暢所欲言他的想法,而沒有框架框住他。同時特別感謝卓明萱編輯的 積極協助及無限的耐心等待,讓本書能順利上市。惟人資是一門成熟的學問,沒有任何 一本書能夠窮盡所有的知識,同時本書雖然經過無數次的編修校對,但由於筆者事務煩 雜,可能仍舊出現錯誤,尚請使用本書的教授學子,能夠持續的給予建設性之意見,共 同爲提供優質人力資源之內容而努力。

羅彥荼 許旭緯

於實踐大學 石板屋前

目錄

	}	序	III
	7	本書架構指引	VIII
Chapter	1 ,	人力資源角色	
1	1-1	人力資源管理的演進	3
1	1-2	人力資源與策略性人力資源	6
1	1-3	人力資源角色與趨勢	14
課堂實	作	你該不該調停?	20
			,
Chapter 9	2 ,	人力資源規劃	
2	2-1	人力資源規劃	23
2	2-2	人力盤點	31
2	2-3	職能管理	40
課堂實	作	工作任務一覽表	48
Chapter :	3 į	甄選與面談	
	3-1	甄選流程	53
;	3-2	甄選與面談(評估候選人的方法)	59
;	3-3	甄選與企業策略的關係	66
課堂實	了作	該不該告訴老闆?	71

contents

企業文化與員工引導	
企業文化	75
員工引導與社會化	89
工作分析與設計	91
一項文化隱喻的練習	103
訓練計畫與模式	
訓練計畫模式概論	107
教育訓練評鑑的模式	111
管理發展與訓練的方法	118
專業是把事情簡單說	125
績效評估與管理	
績效評估槪述	129
常見的績效考核方式	131
新興績效評估方法	140
工作績效練習	151
	企業文化

Chapter	7	薪資設計	
7	7-1	薪資政策與設計	.155
7	7-2	工作評價	.162
7	7-3	薪資結構的設計	.165
課堂實	作	媽媽的薪水怎麼算?	.172
Chapter	8	獎酬與福利設計	
8	3-1	激勵理論與獎酬	.177
8	3-2	獎酬制度	.180
8	3-3	福利制度	.187
課堂實	作	紅利決定	.194
Chapter	9	群體行為與領導	
	9-1	群體行為	.199
	9-2	基本領導理論介紹	.209
9	9-3	新興領導理論	.214
課堂實	作	個人-集體主義程度	.223
Chapter	10	前程規劃與職涯管理	
1	0-1	職涯規劃與職業	227
1	0-2	職涯管理	235
1	0-3	接班人計畫與離職管理	241

課堂實作 學生的工作豐富嗎?

Chapter 11	員工關係與職場創新	
11-1	組織生涯發展	.253
11-2	職場心理健康	.256
11-3	創造力與創新工作者	.261
課堂實作	腦力激盪練習	.267
Chapter 12	組織變革與再造	
12-1	組織變革	.271
12-2	組織發展技巧	.280
12-3	企業再造	.283
課堂實作	當公司快速變大	.288
Chapter 13	人力資源管理新趨勢	
13-1	人力資源管理研究趨勢	.291
13-2	人工智慧衝擊人資管理	.294
13-3	工作及職務型態的新趨勢	.296
課堂實作	Team Building	.298

中英名詞對照索引

學後評量

本書架構指引

在第一限就產生順限、舒服、後續的服務就會相對順利。至於工作能力,可以慢慢

訓練,因此第一眼的 30 秒的感覺最重要

專家開講

每章在進入内文 前,皆有一篇與該章 相關的人資文章與問 題討論,吸引學生注 意,提升學習興致。

學習摘要

本書分成 13 章,學習摘要列出該章章節、個案標題與課堂實作名稱,學習重點簡單明瞭。本書亦介紹最新電子化人資新功能,學生能與最新趨勢接軌。

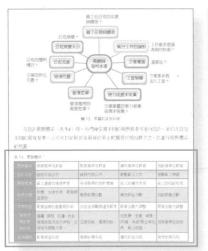

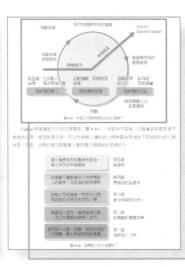

靈魂人物貓老闆

例如,360度評量中,考核 者可以是上司、同事、部屬、 員工自己或顧客等,透過各個角 度擬出公平的評比結果。

> 全書搭配靈魂人物貓 老闆,點出段落重點,並 解釋舉例不好懂的地方。

圖表量多

全書以觀光、餐旅、 休閒系角度敘述,豐富圖 表代替繁瑣文字,能快速 理解重點內容。

科学教你知

續效不佳的與工

什麼樣才算是緬效不佳的調工?大概有五種 情況,一、無法做到合理品質或數量標準的異工。 、不認問公司的價值體系。三、影響其他買工的 負面態度。四、違反企業倫理或工作規則。五、其 他的行為不當,例如,經常選到、缺席。

處理績效不佳買工的時機很重要,一定要及 早指出並且即時處理,寬工才能清楚地知道對錯。 並日在議通前,主管應該更先做客觀的調查,整 漕之前認為不適當的事情,或許只是個課金,如 里不是絕會,在潘滿時也才能有所水,例加設對 方羅到,那就廣該產出打卡盟,以避孕各婦各話, 無法達到溝涌效學。

人資報你知書籤

提供名詞解釋與企業觀點,對 學生未來就業有幫助,同時有利師 生課堂互動討論。

個案視窗鏡

每章穿插二至三則與該章相關的人資 個案與問題討論,讓讀者從個案思考如何 利用所學的知識,應用於生活和職場。

媽媽的薪水怎麼算?	1636	10.8
民明	MEM	
能對為單位,請你與繼續也 指標 1. 基於天性、文化、社會等等 一半步、家庭政僚妻氣。 往也像今氣,因為太原的 的數據分析,將「家務事」 2. 大部分的人上裡是八小時	輔標因素,音響等說女性役入 超日常生活中不可或較的元素 當於,一不小し就被名禄。因	在家庭事務的河 · 然前對家庭的 具作者今天是要
量的机能部分 休息時間 -		
	The Land Control of the Land	
x 松沙糖餐時間,以16小時	計算。基理費報定為8小時。	
A 招級關係時間,以16小時 200	Name and the second second	1.67 fd
A 紅除糖煙時期,以16小時 高額 1. 每只單位-接地。	Name and the second second	
A 紅球醫師時期,以16小時 以下0. 1 每尺單位 接地 2 每項他-夜鄉時	Mrs. S	
 和於騰強等期,以16小時 均100 与只导力、指达。 每天导力、指达。 每两元、收缴所 每四元、次重所 每四元、次重所 	Mrs. S	
A 紅球醫師時期,以16小時 以下0. 1 每尺單位 接地 2 每項他-夜鄉時	Mrs. S	
 和於騰強等期,以16小時 均100 与只导力、指达。 每天导力、指达。 每两元、收缴所 每四元、次重所 每四元、次重所 	0.110 0.00 0 0.00 0 0 0 0 0 0 0 0 0 0 0 0 0 0 0 0 0 0 0	
大 紅沙絲等等間,以16小時 介如 1 每只單心 接地 2 個階後一次應所 3 每項後一次應所 4 每些與與數以上	以及,	
在 化除解解降槽 , 以 16 小岭 1 每只等心 指地 2 健康使一致鹿頭 3 每四使一次供服 突然 校 4 每更剩剩最近上 5 每天在一次在底 欄穴房。	MR BWS .	
在沿海解除等間,以10 小岭 15 中央电 热达 2 排棄後 衣鹿牌 3 与用化一次化單 液影 这 4 将更無無款止 5 许天久一次紅壓 模次程 6 排送小坂上平東・老小寨群	経20年 - - - - - - - - - - - - - - - - - - -	
在沿海解除体制。以10 小岭 1 每次单位 指地 2 每晚年-安徽州 3 每两年-安徽州 海滨 战 4 每次剩余公司 5 每次年-安徽州 横沙原 6 被逐少级大河南。每条河南 7 海滨(分上南。亚州河南	日 の (内質)	
在於簡繁學問。以10 小時 1 每次時也 他也 2 報報也一次即時 3 每項也一次即單 預差 校 4 單項與用級以上 6 課金分款上下辦 也不可能 第 每次 一次 可用 。 單步計畫的 8 每天 一筆也上 每要要次 8 每天 一筆也上 每要要次	日 の (内質)	

王品集團的績效管理

把同仁营家人,是主品集团核 心的企業文化之一、王品果屬內共約 1周6千名同仁、除了一百多位的统 第1份之外,其验的所有人員:包括 **从初理、各市店员、主谢等各级主管** 7-10)。也就是說,在王品集團中。

因爲薪資透明,每家房的每月營收獲利能對關仁公布。所以,每個人很滑楚自己 為什麼領這樣的薪水或變金、當知道明人薪水此自己多。敘可以邀發閱費思查。

同時自我鞭策追求更好及现的工作動力。 然而弱水和考禱是逐動的。因此。每位同仁的考讀也必須公開、年底准享優 等、或繼被許將甲、乙。因等,同仁彼此之間都知道,這可以杜絕主管和當事人

護河事彼此都知道轄水和考練結果,是近年還是壞事呢?你會希望完全公開 AND 195 2

課堂實作

每章章後設計有不同類型的課堂實 作,打破純聽講教學,增加學生思考和實 務應用的能力。

があって、 のは日本の本では、一般などのないが、 のは日本の本では、「一般ないではいる。 のではないが、「一般ないではいる。 のではないが、「一般ないではいる。 でいるのはないで、「上版に、のないが、のかいでは、 のではないが、「一般ないできた。」 でいるのはないで、「上版に、のないが、のかいで、 のが、「からいないないできた。」 でいるのはないで、「一般ないできた」。 人力資源管理本章問題 (Ed. 1 200年度後回 12月2日 の 人間か・他の信息 12 20日本 の 人間か・他の信息 12 20日本 の 人間かり 20日本本の配置 のでは、100年度の日本 1 20日記 100年度の日本 1 20日記 100年度の日本 の 日本 100年度の日本 100年度 20日本年末年 の 日本 100年度の11年度の11年度 の 日本 100年度の11年度 100年度 20日本年末年 の 日本 100年度の11年度 100年度 20日本年末年 の 100年度の11年度 100年度 100年度 20日本年末年 の 100年度の11年度 100年度 100年度 20日本年 100年度 200年度 100年度 100年度 100年度 100年度 _ 020 (2) 大阪東京 (1 年 申号 (2 年 を登場を 1 年 で記れ始め、大阪東海県 (1 年 申号 (2 年 を登場を 1 年 で記れ始めていた。 (2 年 を登場を 1 年 で記れ始めていた。 (2 年 を登場を 1 年 を 2 年 を (C) 長野(goal) (D) 供用 mission 果工企業人力需要等與組織要訂上營基:

學後評量

書末備有各章學後評 量,包括選擇與問答題, 可沿線撕下測驗。

Chapter

人力資源角色

學習摘要

- 1-1 人力資源管理的演進
- 1-2 人力資源與策略性人力資源
- 1-3 人力資源角色與趨勢
- 專家開講 開咖啡廳並沒有那麼簡單
- 個案視窗鏡 初果 7-11 也提供 HR 服務
- 個案視窗鏡 新創公司需要策略性人力資源嗎
- 個案相簽錯 Neffix 的铝能力混合
- 課堂實作 你該不該調停

專家開講 >>>

開咖啡廳並沒有那麼簡單

一位在臺北市信義區的咖啡廳老闆娘,說著她的開店經歷。

「最貴的是裝潢,加上設備大概 200 多萬。」

「這還不包含炒豆機,一台30到200萬,不自己炒就要跟別人進豆子。」 「咖啡機一台差的要 10 萬,好的要 40 萬以上。」

「材料、員工薪水、店面租金等等周轉金,準備40萬算保守了。」

「這筆錢即使是借貸,自有資金也應該至少要占1/3(80萬以上),如果 是加盟連鎖咖啡,光是加盟費與權利金,成本就要往上增加一倍,大概再 多 200 到 400 萬。」

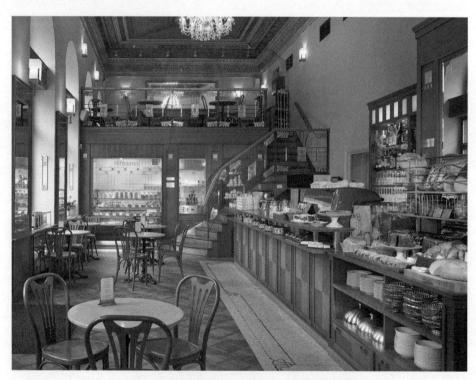

圖 1-1 開咖啡廳並不是想像中的那麼輕鬆愜意

那麼當一家咖啡廳的老闆還要做些什麼事呢?

「店長要訓練員工、自己製作甜點,也要照顧進出貨,每天營業時間內工作大概 8 小時,營業時間外製作甜點,一個星期大概 4 到 5 小時,如果有烘焙機要烘豆,大概要再花 4 到 5 小時。工作內容除了照顧顧客(如果有),還有就是很多的溝通,和廠商的溝通、和員工的溝通、處理危機狀況,還要做網路行銷(如 FB 粉絲專頁的維護)、思考產品、思考定位,甚至包含電工工作,維修工作,清潔工作等。」

問題討論

初期當老闆,店內什麼事都要做,同時因爲財務需求,你會希望盡快地讓公司轉虧 爲盈,因此對於員工會特別要求,就可能讓員工進行「強迫長大」和「揠苗助長」的訓練。如果你是老闆,面臨平均來說需要 1000 個熟客才能穩定獲利,你會怎麼要求員工?

「人力」可以說是組織在生產過程中所投入的要素之一,與機器、資金、原物料等相同。不過在過去觀點認知下,人力總是被排在最後一位,不被重視。特別是在觀光或休閒的經營環境的變遷,促使相當多的人力問題產生,使得這一個問題漸漸被重視與討論。

1-1 人力資源管理的演進

人力資源管理成爲完整且有系統的學科,可以說是近五十年的事。隨著社會環境與 學術研究的建展,促使不同時代背景中的人力資源管理概念,呈現出不同的型態。而有 關於人力資源管理的發展過程,依然如其定義一般衆說紛紜。不過這些學者所區分的標 準,大都在於「時間點」上的不同,而其所談及的內容大都相同。所以,以下我們整理 六個時期來說明¹(表 1-1)。

¹ 參閱黃英忠 (1997), 人力資源管理, 三民書局。 P.40-45。

表 1-1 人力資源管理演進一覽表 2

時 間	年 代	說明	發展展
18 世紀末 ~ 19 世紀末	產業革命時代	此時期爲工業革命所帶來的影響,在工 革早期還是著重於工作導向,忽略人性 與員工關懷。	強調「生產」上的管理
19 世紀末 ~ 1920 年代	科學管理時代	最早便是 Taylor 所提創,講求增加生產、 降低成本爲宗旨。	`層面
1920 年代~ 二次大戰	人際關係時代	霍桑實驗的進行,促使人力資源管理的 概念展開新契機。開始強調員工的心理 層面,著重於合理的滿足人性。	基於生產上的考量而重視人性化管理
二次大戰 ~ 1970 年代	行爲科學時代	修正「人際關係時期」,過於強調的員 工重要性。	發展到人性化與生產面 的整合
1970 年代~ 1980 年代	情境領導時代	企業經營考量點,並非都只僅限在於「員工與組織目標上」,所以在此時期的人力資源管理上,增添了情境領導變數。	配合環境與組織策略,
1980~迄今	策略化時代	企業所掌握的競爭力多寡決定了企業是 否具永續經營的可能性。所以,在人力 資源管理上開始強調人力資產,以及策 略性人力資源的重要性。	發展人力資源管理上的工作。

我們可以發現以往的 HR 客戶只有員工 與管理者,他們的工作就是把這兩大內部利 害關係人服務好。然而現今的 HR 突然要從 外部商業利益反向思考內部的人力資源管理 模式,把提供內部員工與經理人的 HR 服務 當作是一種手段,因此可能產生基於市場行 銷、成本效益、或是股價的考量,必須要反 過頭「犧牲」昔日的內部客戶,這與組織內 部對 HR 的期待和定位產生很大的落差。但 是如果從 Business 的角度,制定績效評估機 制可能與其他功能部門發生角色衝突,因此 要平衡內外部利害關係人,是非常具有難度

就整個管理理論發展而言,不難 發現在初期僅是強調生產上的管理層面; 到了第三期則是因為基於生產上的考量而 重視人性化管理:第四期則是發展到人性化與生 產面的整合;最後兩階段則是配合環境與組織 策略,發展人力資源管理上的工作。

的。試想以下的個案,如果 7-11 也提供 HR 的服務,我們可以思考些什麼?

² 黃英忠 (1997),人力資源管理,三民書局。

如果 7-11 也提供 HR 服務

如果公司樓下的 7-11 有一天也受理 key 訂單的工作,公司還需不需要合約管理部?(圖 1-2)如果公司樓下的 7-11 明天起也經營起代發公司薪水、代招聘員工、代辦教育訓練等業務,人資部門到底還有沒有工作可以做?

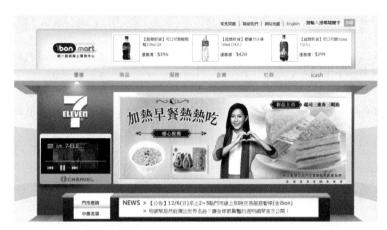

圖 1-2 7-11 官方首頁

在大多數的公司裡,人力資源制度或政策都比較接近公司的基礎建設,人力資源單位之所以存在,絕大多數是因爲其它各單位在推展業務的同時,通常會遇到很多和人力有關的問題,例如發薪水、招聘員工、辦訓練等需求,若由 HR 單位來統一處理這件事情,會比較有效率上的優勢。但不同單位可能有截然不同的需求,因此 HR 必須建立一些制度和規範,否則將出現每一個單位都可以建立自己的升遷制度、獎酬制度、招聘流程、績效管理標準等,HR 將會疲於奔命。

思考時間

HR 替公司尋找優秀員工、培訓員工、設法讓優秀人才留任等,最終的目的還是爲了讓公司賣出更多的貨品,幫助公司賺進更多的錢。如果我們用這個標準檢視 HR 的工作,要求其他單位 100% 配合 HR 的制度或規定,究竟是可以幫助公司賣出更多的貨品,還是其實正好相反?有沒有可能這些制度或政策,有一天7-11 其實也可以做?

■ 1-2 人力資源與策略性人力資源

管理大師彼得杜拉克提出「知識型工作者」的觀念多年以後,早期的管理方式已行不通。特別是在相關休閒或觀光的場域,人員及環境的變動快速,所以,「人本導向」的概念漸漸提出。再加上「資源基礎論點」的證明,人力資源管理成爲一門重要的學問。本節我們將從人力資源管理的定義開始,說明不同時期在 HR 上的比較。

何謂人力資源管理

關於人力資源管理的定義,隨著時代的演進,有不同的解釋。學者 A.W.Sherman 則認為,人力資源管理乃是負責組織人員的招募、甄選、訓練及報償等功能的活動,以達成個人與組織之的目標。另外哈佛商學院也提出人力資源管理模型(圖 1-3),說明在對員工的影響上,多集中在職務系統、人力資源流及報償系統上。

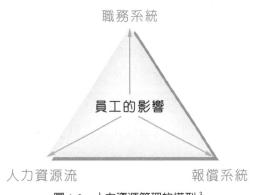

圖 1-3 人力資源管理的模型 3

本書將人力資源管理定義爲「運用管理功能的運作,管理組織中與人力資源有關的一切事務,取得人與事之適配,以達成個人、組織和社會的利益或目標。管理功能的運作講求的是科學方法的運用;將人與事作最有效率的結合,講求適人適所,也就是人盡其才。」。亦可用圖 1-4 所示,說明 HR 架構下的循環系統。

全報你知

新世代的 HR 職能種類

新世代 HR 職能除了傳統選育用留外,還包括營運知識、策略能力、個人信譽和資訊科技的應用。

有趣的是,當今實務界的 HR 有多少有機會在工作中學會這些實戰能力?學校或外部培訓機構在培養 HR 的課程中,又有多少比重在這些學術知識上?哪些能力是可以培訓的?哪些能力是無法靠後天培養的?有沒有可能目前線上的HR 人員,無論是能力性向、HR 運作思維、職業興趣根本與 HR 所需的内容南轅北轍?

資料來源:Ulrich, D. &Brockbank, W. (2005).The HR Value Proposition.Harvard Business School Press.

³ Ulrich, D. 1997. *Human Resource Champions: The Next Agenda for Adding Value and Delivering Results*. Boston, MA: Harvard Business School Press.

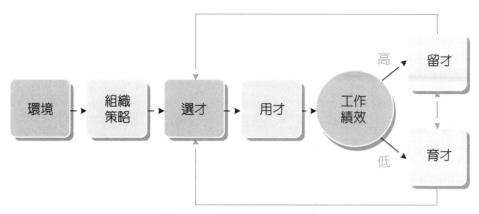

圖 1-4 人力資源管理循環架構

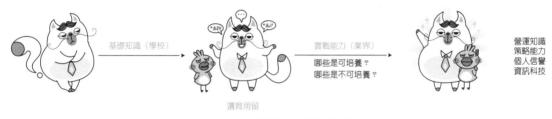

圖 1-5 新世代 HR 職能種類

事業單位策略與人力資源

一般來說,人力資源策略範圍較局限在策略性事業單位,總體策略通常不會由人力資源部分發動(圖 1-6),因此本節將先介紹其事業單位策略,並與人力資源做整合。

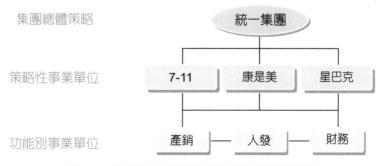

圖 1-6 公司的總體策略通常不會由人資部門發動

Miles & Snow (1978) 4 依據組織對環境變化的反應,對事業體策略提出四種策略類 型(表 1-2), 重視策略與環境動態的互動並強調組織因應環境改變的回應, 說明如下。

(一) 防禦策略(Defenders Strategy)

採取此策略的組織只專注於單一、有限的 產品或市場,採取保守的成本控制、提高專業 領域效能以防禦其市場地位,較少從事新產品 的發展、新市場的開拓。例如,食品業的泰山 集團擁有較少的產品品項,但每種品項的市占 率都不錯(圖 1-7)。

泰山集團的各項產品市占率都不錯

(二) 前瞻 / 先驅策略 (Prospectors Strategy)

此型策略之組織採取積極性的新產品、市 場開發,也就是隨時尋找新市場機會與新產品 發展,不斷開拓較寬廣的市場範圍,而成爲同 業中新產品進入市場或新技術的先鋒。例如, 3M以創新的 idea,不斷以新產品掠奪市場(圖 1-8) 。

圖 1-8 3M 成為同業中新產品的先鋒

(三)分析策略(Analyzers Strategy)

採取此策略的組織其產品一在穩定市場, 一在變動的市場,因此,結合上述二者策略, 以確保核心市場爲目的,並同時經由產品發展 來尋求新市場定位。例如,麥當勞以確保大部 分的市場爲主,但積極開發新的產品品項滿足 消費者(圖1-9)。

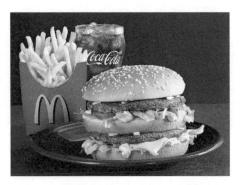

麥當勞採取分析策略,獲得大量 消費者。

⁴ Raymond E. Miles and Charles C. Snow(1978), Organizational Strategy, Structure, and Process. New York: McGraw-Hill.

(四) 反射 / 反應策略 (Reactors Strategy)

採取此策略的組織面對環境改變時, 很難迅速的去適應或因應,無一定之策略 可言,是一種毫無競爭優勢的策略類型。例 如,之前的味全,並無明顯的策略方式(圖 1-10)。

圖 1-10 味全公司多年來無法有明顯的成長

表 1-2 事業體策略類型

策略	防禦者	先驅者	分析者	反應者
目標	維持市場的占有率及 地位	調適環境變革:創新 以早期進入市場。	適應不同市場區隔	專精的事業策略:創 新以在市場領先,與 市場成員發展關係。
假設		動態且不可預測的環境:組織特殊的技能 沒有價值:最先進的 技能有價值:對變革 快速反應是競爭優 勢:大量的人力:員 工之間相依性低:員 工可以取代。	事業是分隔的;市場 多元化;事業部間協 調沒有利益。	
人力資源實務	製造	購買	製造及購買並行	藉購買而製造
招募	幾乎不會招募新進的 人員	各階層都招募	根據部門的需要來招 募人員	可觀的新進人員招 募:任何階層都可能 招募。
訓練	公司內有大量的、長期的工作生涯發展。	很少訓練,在產業內 的生涯發展。	根據部門做混合式的訓練	大量組織特殊技能訓練:即使新進的高級 人員也要加以訓練: 持續的升遷。
配置	功能性的最高主管: 最高主管由公司內來 升遷。	公司內升遷受限: 路過式的系統(Pass Through System)。	以人力資源資訊系統 定義出人員需求:有 些周邊的、事業部間 的轉換:傾向由內部 找人。	跨功能或是事業部的 輪調

(承上頁)

策略	防禦者	先驅者	分析者	反應者
績效評估	對符合期望的行爲給 予薪酬:著重於減少 犯錯。	對短期的結果給予薪 酬,通常有容量衡量 的指標。	目標管理	可信的與有效的績效 評估;評估訓練;同 儕、顧客、本身以及 團隊領導者的訓練; 績效指標兼具客觀及 主觀。
人才維持及離職	在生涯早期就挑選; 消除文化不符合、注 重維持:流動率常低 於 5%。	流動率高,常大於 25%。	因事業部不同而異	10%~15%的流動率: 維持有良好績效表現 與價值觀的員工。
與羽字白	強烈的隱藏式 (Tacit)知識:功能 性專長。	外部化	區域性知識強:部門 間不易轉換。	強調持續的學習
文化	強勢(Dominant); 廣泛的保有。	弱勢文化,特別是關 於員工間的規範:工 作的規範較強。	強勢的公司文化,伴 隨事業部的次文化。	強勢的文化,在工作 及關係上都有強效的 規範。
員工契約	關係的	交易的	發散的	核心:平穩的 外圍:交易的
內部顧客	發散的	無	發散的	關係的
外部顧客	發散的	交易的	發散的	關係的

策略性人力資源管理

了解人力資源管理的意涵後,我們可以發現它並非是成本支出,而是企業中最重要 的資產之一。Butler, Ferris 與 Napier (1991) 認為傳統的人力資源管理,主要是從個體 的觀點來探討人力資源管理在各個管理功能中的效能;策略性人力資源管理(Strategic Human Resource Management, SHRM) 則是由總體觀點(Macro-Organization)切入,探 討人力資源管理與各項管理功能間的互動關係,以及與組織策略間的關係,爲一種規劃 與管理組織內人力資源的長期性與整合性的觀點。

因此,在環境分爲內/外部的分析下,圖 1-11 即可說明內/外部環境著重的重點。環境因素包含 政治、經濟、社會與科技的影響,也就是考量企業 的經營外在環境的因素;而在企業經營的內在環境 中,要考量的是企業策略、任務及組織結構。這樣 一來,所謂的人力資源管理在經過這樣的程序,便 形成所謂的「策略性人力資源管理」。

由此可知,長期而言企業若想要透過人力資源 來達到競爭優勢,就必須從策略的角度來進行人力 資源管理的管理工作,配合經營策略的需要,並使 人力資源作適當的分配與應用。策略性人力資源強

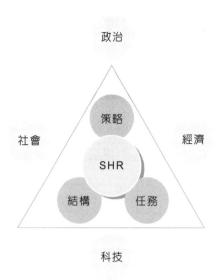

圖 1-11 策略性人力資源内涵示意圖 5

調人力資源的工作與操作活動必須配合企業環境及企業目標作調整。在其內涵上我們依據 Tichy, Fombrun & Devanna (1982)的觀點,可將其內含以下表 1-3 表示。

表 1-3 策略性人力資源管理的特性與意源 6

長期的觀點	建立人力資源使用的多年期計畫
連接人力資源管理以 及策略規劃	連結方式:一種是人力資源管理活動可以支援策略推行,而另一種則是人力資源 管理者可以主動的影響策略形成。
連接人力資源管理與 組織的績效	人力資源管理對達成組織的目標扮演關鍵性的角色。由於策略的結果是增加企業 的經濟價值,策略性人力資源管理應對企業 獲 利有影響。
直線主管會參與人力 資源政策制定與推動	由於人力資源管理的策略性影響,使得人力資源管理的責任會漸漸落在直線主管身上。

⁵ Tichy, N.M., Fombrun, C.J., & Devanna, M.A.(1982). Strategic Human Resource Management. Sloan Management Review, 23(2), P.47-61.

⁶ 編譯自 Martell, K. & Caroll, S. J. (1995). How Strategic is HRM? Human Resource Management. P.253-267.

人事管理、人力資源管理與策略性人力資源管理的比較

人力資源管理的內涵隨著時空的轉移而變 化。尤其是觀光休閒的相關產業,從早期的人事 管理,將人視爲一種成本上的「支出」;到人力 資源管理將人力視爲公司中「資產」的一部分; 最後到達策略性人力資源管理,將人力資源管理 的工作融入企業在制定策略上的共同體。以下, 我們便針對三者作一比較分析,詳見表 1-4。

無印良品員工不會離職的原因

無印良品的前領導人松井忠三認 為,做的不是培育人才,而是「培育人」。 更重要的是公司全體上下都具有「一起 培育人」的共識,我們認為他們是資本。 假如用「人才」來描述,會給人一種「員 工純粹只是材料」般的感覺;如果把員工 當成公司的資本,他們就變成經營事業 時需要的寶貴泉源了。我們非得好好照 顧他們,好好保護他們不可。員工不是 社長的所有物,或者再講詳細一點,部下 不是主管的私有財產。關於這一點,不少 人都抱持著錯誤的認知,所以才會一直 讓員工加班工作,或是無視於部下的感 受,硬把不合理的工作塞給他們去做。

表 1-4 人事管理、人力資源管理、策略性人力資源管理比較表

	人事管理	人力資源管理	策略性人力資源管理
對人力的基本觀念	成本支出	資產	核心競爭力的一環
目標	減少人力的支出,以降 低成本。	人力價值開發與加值, 提升個人效用。	人力資產累積,增進組 織效能。
運作架構	強調人事功能	配合組織策略目標	整合內外環境,協助策 略發展
角色	作業執行者	管理者	策略夥伴
職責	日常性事務工作調配	變化性的人力開發工作	整合組織策略發展進行 人力規劃工作
勞資關係	明確對立	和諧共生	相互合作
員工未來發展	狹隘	寬廣發展	員工生涯與組織目標相 結合

很多人認為人力資源部門在組織中不是 很重要的單位,雖然傳統的觀光休閒產業將 HR 視為行政單位,但很多企業最終的強盛 或衰弱,都可能跟企業的人力資源強弱有相 關,而人資部門正是主導每家企業人力資本 的重要單位,HR 對組織人力資源興衰往往 不是一朝一夕,但絕對是影響深遠,不能夠 輕忽之。

人力資源功能在組織中是否扮演策略性 角色,我們可以由下節「人力資源角色」來 說明。 HR 專業程度會影響組織對於 HR 的認同與重視,如果當 HR 自己無法展現出專業能力時,組織各級主管就會對 HR 開始不重視與不認同,因此當 HR 的專業能力與被信任感越低,HR 就越來越得不到組織高階主管的支持與資源,最後 HR 就會漸漸變的越來越不專業。

新創公司需要策略性人力資源嗎?

近年來,創新創業蔚爲風潮,許多的「餐旅、觀光等相關休閒科系」大學生畢業後即創業,也許是一家咖啡廳,也許是一家早餐店,也可能是一間以 APP 爲主的資訊公司。然而,光組成一個新創團隊本身就是一個 HR 的作業,甚至是開公司之後,員工的組成也是你所負責的,你想成爲甚麼樣的公司,是你必須決定的。

思考時間

一個很簡單的創業,可能只有兩個人,也很可能一次就有20個人。請問你認 爲,在公司的草創期,僅需要注意出缺勤、發發薪水,還是你願意用全薪支持你的 員工出國受訓,全力支持他的決定?

■ 1-3 人力資源角色與趨勢

人力資源角色

許多讀者並不清楚人力資源在組織中到底扮演何種角色。事實上,人力資源在管理 功能中的每一個項目皆能夠找到恰如其分的位置。由圖 1-12 可知,在組織中,人力資源 管理涵蓋了傳統的管理功能,而非單純的在「用人」這個步驟才會和人力資源有關係?。

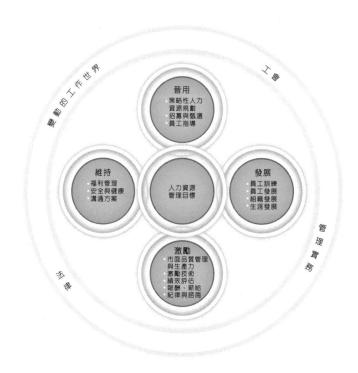

圖 1-12 人力資源管理與管理功能

David Ultich (1996) 利用例行/未來,以及流程/員工等角度,發展出 HR 新角 色的矩陣(圖 1-13)。其中包括了策略夥伴(Strategic Partner)、變革推動者(Chang Agent)、服務提供者(行政管理專家)(Administrative Expert)及員工關懷者(Employee Champion) 等四種角色類型,其說明如表 1-5 所示。

⁷ 譯自 De Cenzo&Robbins. (1994)

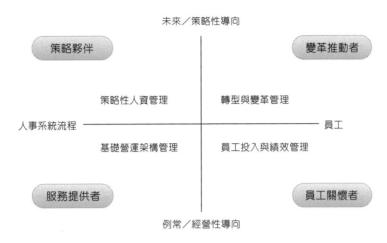

圖 1-13 人力資源管理新角色 8

表 1-5 人力資源管理新角色說明 9

稱 號	職責	工作重點	成效評估
策略伙伴	策略性人力資源管理	整合人力資源管理和營運策略「組織診斷」	執行策略
服務提供者	公司基礎建設管理	組織流程的再造「共享服務」	建立有效率的基礎建設
員工關懷者	員工貢獻管理	傾聽及反應員工的聲音「提供資源 給員工」	提升員工的承諾與專業能力
變革推動者	轉型與變革管理	管理轉型與變革「促進變革能力」	創造革新的組織

人力資源管理的趨勢

美國人力資源認證協會 HRCI(HR Certification Institute),根據全球標竿企業 HR 專業人員工作內容的比重與重要度,2017 年於華盛頓(哥倫比亞特區)召開記者會,並正式發布修正通用全球的國際人力資源管理師證照 PHRi 和 SPHRi 考試範疇,自 2018 年 2 月 1 日生效。

⁸ Ulrich, D. (1996). *Human resource champions: the next agenda for adding value & delivering results Review.*Canadian HR Reporter, 9(18), P.6-19.

⁹ Ulrich, D.(1996). Human resource champions: the next agenda for adding value & delivering results Review. Canadian HR Reporter, 9(18), P.6-19.

根據新舊對照,全球標竿企業在:

- 1. 傳統人事行政與招募的權重從 44% 下降到 38%。
- 2. 全員訓練發展 15% 升級至以關鍵職位為基礎 的人才管理 19%。
- 3. 傳統薪酬福利 14% 進化到強調非財務面與工作生活平衡的總體獎酬 17%。
- 4. 員工關係與勞安議題 27% 合併至一個模塊 16%。
- 5. 人力資源資訊管理 10% 獨立成一個模塊,強調 資訊科技的基礎知識及其在人力資源上的應用。

換言之,傳統人力資源管理的比重下降,以 人才管理取代人力資源管理,並大大提升人力資 源數據分析方面的權重。這代表:

- 1. HR 行政類工作的比重已顯著下降。
- 將過去全體「人力資源」重新聚焦在對組織策略和營運產生關鍵影響的「人才」。
- 3. 人力資源科技和數據分析能力已成為 HR 重要的工具和基本配備。

人力資源的五項角色

Ulrich &Brockbank 在 2005 年出版人力 資源最佳實務 (The HR value proposition) 第二版,將人力資源重新劃分為五項角 色,分別是

- 員工擁護者(Employee Advocate):即 員工關係業務:
- 人力資本發展者(Human Capital Developer):即學習發展(Learning & Development)和接班計畫(Succession Plan)業務;
- 3. 功能性專家 (Functional Expert):負責 招聘、任用、訓練、獎酬、考核等傳統 選音用留作業:
- 4. 策略夥伴(Strategic Partner):即策略性人力資源、知識管理與組織發展顧問等:
- 5. 人力資源領導者(HR leader)將綜合上 述四項角色的工作並帶領人力資源部 門與公司内其他部門作好協調,帶頭 成為 HR 最佳實務的內/外部標竿。

不過,整體而言,我們仍可以由 David Ultich (1996)的四種角色類型發現,如果有達到這四種功能,我們不難去延伸,到底什麼能力才是人資部門所需要的能力呢?可由表 1-6 看出。

表 1-6 人力資源部門需要的策略性能力 10

策略性貢獻	熟悉策略形成過程,能夠實際參與策略的擬定及規劃相關策略執行的方案。
	了解企業的經營環境及組織特性
可信賴度	人力資源單位及專業人員要有足夠的信用,讓組織願意讓他們執行重要的任務。
人力資源實務	了解各種人力資源的活動應該如何執行,如任用、訓練發展及薪資福利等。
人力資源科技	熟悉人力資源相關的科技應用,如電子化服務系統。

企業在經營時,即使面對相當險惡的環境也是要維持生存;利潤的壓縮加上成本的不斷提升,企業主還希望能夠有效恢復生機。對於勞工而言,則是希望業主能夠提供較好的工作生活品質,提供較好的規劃發展。但是就雙方的目標期許來看,實際上還是有些困難點。因此,在人力資源管理上的工作便產生相當大的衝擊。這樣的衝擊可以源自於過去人資的迷思以及現實的改變,我們可由表1-7所示:

HR 轉型失敗的原因

International Journal of Human Resource Management 期刊針對電子化人力資源管理 (electronic Human Resource Management, e-HRM) 議題,發布專刊研究發現,HR 總藉由行政事務太多而無法兼顧策略性角色為由,紛紛導入資訊系統如 HRIS、e-learning、HR portal 等資訊技術。事實證明,即便導入這些資訊系統/平台後,大多 HR 仍舊扮演行政性的角色,沒有轉型成功。而轉型失敗的主因在於公司和 HR 對自己部門的定位依舊是行政專家!

資料來源: Marler, J.H. (2009) Making human resources strategic by going to the Net: reality or myth? International Journal of Human Resource Management, 20(3), 515-527.

表 1-7 人力資源管理的迷思與現實 11

1. 人們從事人力資源管理,是因為他們喜歡與人 接觸。	 人力資源管理所做的事是要讓員工更有競爭力, 而非更舒適。 						
2. 誰都能從事人力資源管理的工作	2. 人力資源管理的領域是以理論爲基礎的專業領域,需有專業能力的人才能勝任。						
3. 人力資源管理從事的都是一些軟性的工作,所以無法被衡量。	3. 人力資源管理必須學習如何將他們的工作轉換 爲財務績效						
4. 人力資源管理的焦點通常是成本,而這些成本 必須被嚴格控制。	4. 人力資源管理應該有助於創造價值,而非只是控制成本。						
5. 人力資源管理的工作有如各項政策的管制者, 同時須留意員工是不是過得快樂健康。	5. 人力資源管理不是爲了讓員工快樂,而是要讓 員工有高度組織承諾,也要讓經理人有高度管 理承諾。						
6. 人力資源管理追求很多流行的熱潮	6. 人力資源管理實務是逐漸演化與進步的						
7. 人力資源管理部門通常是由一群好好先生(小姐)組成的	7. 人力資源管理要面對問題、接受挑戰,也要展現支持的一面。						
8. 人力資源管理是人力資源管理單位的事	8. 人力資源管理的專業人員應該與經理人共同面對人力資源相關的議題						

¹¹ 譯自 Ulrich, Dave. (1997). Strategic Human Resource Champions. Harvard Business School Press, P.7.

人力資源管理者的角色因工作質量的增加,其困難度也不斷提升,如同上述所言, 其應該走向多元化的趨勢,才有辦法協助企業達到競爭優勢的提升。所以,在現今的人 力資源管理者上,不再單純侷限於協調人事問題而已,而是形成與企業經營策略相結 合的趨勢,變成企業取得成功的利器。而新型態的人力資源,大體上會以「職能」爲考 量 12,進行各人資功能的整合, Yeung, Woolock, Sullivan (1996)提出人力資源職能與整 合模式如圖 1-14 所示。

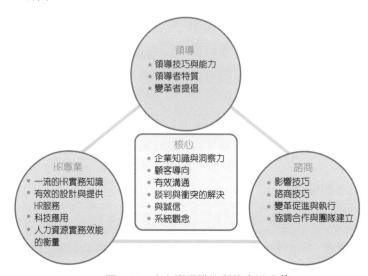

圖 1-14 人力資源職能與整合模式 13

由上圖可以知道,即便是人力需求龐 大的觀光休閒產業,未來也是知識型工作 者盛行時代,他們會忠於自己的專業,若 企業的人資部門沒有辦法具有誠信、有效 溝通、系統觀點等「核心」能力,則員工 對企業無顯著忠誠度。同時知識型工作者 通常爲 Y 型員工,有高成就需求導向,不 喜歡聽命於人,有強烈的自主性,企業在 「領導」上面臨不同以往的新課題、需將 其視爲夥伴,而不是下屬。

新型態的人資部門也應該要有「諮商」 的能力,若無法協調合作與團隊的建立, 甚至在組織變革時給予促進與執行,則企 業較難以留住人才,因為傳統的金錢不再能有效 的驅使他們,如何滿足其自我需求或將企業的 願景和其個人願景相結合,才是最重要的 課題。

¹² 職能管理的内容將在第二章中說明

¹³ 編譯自 Yeung, A., Woolock, P., Sullivan, j. (1996). Identifying and Developing HR Competencies for the Future: Keys to Sustaining the Transformation of HR Functions, Human Resource Planning, 19(4), P.48-58.

Netflix 的超能力混蛋

不管你在哪一個行業,你有沒有碰過一種員工,在公司裡面能力超強,但是會直接中傷同事,Netflix 影片播放 API 團隊的工程經理賈斯汀·貝克(Justin Becker),2017 年在會議上發表了一個實例,標題就叫:「我是有能力的混蛋嗎?」

我在 Netflix (圖 1-15) 初期,團隊裡有位工程師在我的專業領域犯了大錯,還發郵件迴避責任,沒有提出修正方案。我很生氣,我把那名工程師叫來,原本只是想把他拉回正軌,我直言批評他的行為。我也不喜歡責備人,但我當下覺得,我是在爲公司做好事。

一星期後,他的主管意外地到我座位來找我。他跟我說,他注意到我和該 名工程師的談話,嚴格來說他不覺得我有錯,但他問我知不知道對方後來失去動力、什麼事也做不了?我當然不知道。主管又繼續說:「你覺得你能不能用讓對

方感覺振奮、願意改正問題的 方式,告訴我的工程師你需要 他怎麼做?」我回答:「沒問 題,我應該做得到。」「很好, 以後請務必這樣做。」最後我 答應改變說法,再次與犯錯的 工程師溝通。

圖 1-15 Netflix 採訂閱制,會員可觀看無廣告高畫質影集 電影等。

思考時間

有些能力卓越的人,長年以來聽過太多稱讚,漸漸會真的認爲自己高人一等。 他們可能會對他們覺得不夠聰明的想法嗤之以鼻,聽別人說話結巴就忍不住翻白 眼,或是出言羞辱他們覺得能力不如自己的人。這些人對公司來說,是人才嗎?

圖片來源:Netflix 說明中心 https://help.netflix.com/zh-tw/node/412

修改自天下雜誌出版《零規則:高人才密度 x 完全透明 x 最低管控,首度完整直擊 Netflix 圈粉全球的關鍵祕密》

你該不該調停?

說明

班級	成員簽名
組別	

這個活動需要以組別爲單位,請由下列的情境,比較它們的決策。

情境

你是人資部主管,在一場公司內部一級主管會議上,行銷(業務)部和研發 部主管在會議桌上爲公司業績吵了起來。研發部主管認爲他的部門爲公司開發出 許多不錯的產品,公司的業績不好,是行銷(業務)部不會賣、沒有努力去開拓 市場;行銷(業務)部主管認爲,研發部開發的那些產品根本就不符合市場需求, 導致我的部門怎麼推都推不動,研發部才需要檢討。眼見兩位一級主管就要開打 了,場面火爆,你身爲公司的人資部(也是一級)主管,公司內部的和諧需要你 來調停,你會怎麽做呢?

			ie h	
	F 2009			

Chapter 2

人力資源規劃

學習摘要

2-1 人力資源規劃

2-2 人刀監點

2-3 版能管理

專家開講 聯合利華人才在組織内「換跑道」

個案項簽貸 把臺灣开卖帶准歐洲飯店

图案视察籍 nonnionk 的智彩形學家

假茎神窗镜 空始都在忙什麽。

課堂實作 工作任務一體表

事家閚慧

聯合利華人才在組織內「換跑道」

聯合利華是一家百年老店,旗下有400多個品牌,近年來甚至推出「聯合利華 飲食策劃」等養生料理。這麼大的集團如何掌握人才?其(圖 2-1)彈性工作制, 讓員工可以利用內部系統,申請新的職務,並向公司的任何人尋求協助;同時,部 分同事會被授與15~20%的工作時間,來幫助想調動職務的同事。

我們以使命感驅動企業成長:讓永續生活普及化

圖 2-1 聯合利華首頁

凡妮莎·奥塔克 (Vanessa Otake)2003 年開始在聯合利華工作,最初擔任研發部 門 (R&D) 的工程師,隨後她利用公司的「彈性工作制」,轉調到人資部門,成為 公司內部「多元共融」(Diversity and Inclusion) 策略的負責人,在組織內落實性別 平等。

過程中,奧塔克並不是被「趕鴨子上架」般調換工作內容,相反地,她在擔任 工程師時,參加了公司內部定期聚辦的「目的工作坊」(Purpose Workshop),她藉 此更加確定自己對性別平等的熱情,進而申請新的職務。自 2018 年以來,聯合利 華已有約6萬名員工參加這個工作坊。

這種「彈性工作制」,還能幫助那些隨著工作流程自動化而失業的人,可以 再次接受培訓;此外,在疫情期間,衛生用品需求激增,也幫助公司更靈活部署人 力,例如可以訓練員工在新的領域努力,來滿足消費者的需求。

問題討論

上述的辦法,適用於在組織內的員工。有沒有可能用於組織外部,例如:不想 參與組織內彈性調動的人力,或是有人隨著年歲漸長,想減少工作時間,或是想多 花一點時間旅遊或讀書的人,你認為可以怎麼做?

人力資源規劃(Human Resource Planning, HRP)即是——組織依據其內外環境及員工的事業生涯發展,對未來長短期人力資源的需求,做一種有系統且持續的分析與規劃的過程。換句話說,人力資源規劃即是配合組織策略,預測企業未來的人力需求,以獲得適當的人員,在正確的時間、地點,進入適當的工作,以促進組織目標的達成、人力資源規劃的程序。

■ 2-1 人力資源規劃

一般而言,連鎖式非連鎖之大型觀光休閒機構,在年底時通常組織都會編列營運計畫(Business Plan),用以擬定組織及各單位做什麼?如何做?等到方向確定後,接下來就是要編列預算(Budgeting)並做資源規劃(Resource Planning),確認要做到多少?要花多少資源?在有限的資源下又如何分配?由於臺灣現今環境變遷快速,服務業占臺灣GDP的60%以上,使臺灣人力資源供需產生嚴重失衡的現象,失業率屢創高峰,但企業卻一才難求。因此人力資源規劃是組織,用以了解爲支應營運計畫下的各類活動,需要多少質量的人力?與現行人力供給的缺口爲何?用什麼人力資源管理方案來補足這個缺口,並且在對的時間,把對的人放在對的位置。

人力資源規劃概論

在人力的配置上,前期的「規劃」顯得非常重要,這樣的規劃必須要能配合組織 未來的策略,因此在需求的預測及管理上就必須結合外界環境的變化。根據吳秉恩教授 (1999)所提,人力資源規劃是指,在配合企業未來發展之需要,運用定量、定性分析, 藉以「適時適地」、「適質適量」、「適職適格」及「適才適所」地配置人力,促進組 織目標達成,永續發展(圖 2-2)。

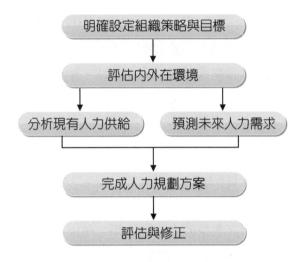

圖 2-2 人力資源規劃之程序 1

由上述說明我們可以知道,要談人力資源規 劃,必須先了解組織內外部的市場環境狀況。針 對環境及市場的狀況,對組織未來的人力需求進 行評估,同時考量人力的供給來源,訂定招募計 書(圖2-3)。

HR 與量化分析

大多數的人資管理學者對於量化的 分析技術並不在行,但是少數兼顧統計 技術及人資知識的專業 HR,卻能運用量 化分析技能,將虛無縹緲的人資問題或 人資專案效益,轉化為明確易懂的數據, 提供對數字敏感的企業主,能對於呈現 的人資策略議題一目了然。

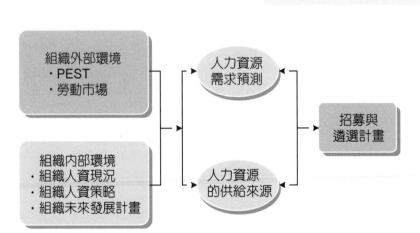

圖 2-3 人力資源規劃之基本模式²

¹ 吳秉恩 (1999),分享式人力資源管理-理念、程序與實務,翰蘆圖書出版有限公司,P.151。

² 李正綱、黃金印、陳基國 (2004),人力資源管理-跨時代的角色與挑戰 (二版),前程企管公司。

然而,我們可以知道,其實人才的供給和需求之間,雖然都必須來自於組織內/外部環境,尤其是觀光休閒等服務業環境變動快速,但若細部了解需求預測及供給分析,卻有不同必須考量的項目,因此在供需之間,必須擬定適當的人力計畫與實施方案,如圖 2-4 所示。

供需比較及人力計畫 人力需求預測 人力供給分析 的擬定與實施 考慮因素: 内部分析: 需多於供: • 產品/服務的需求 冒額表 * 外聘(全職、兼 • 外在的經濟情勢 • 技能存量檔 職、臨時人員) 技術 • 管理人才庫 • 加班 • 財力 • 源補圖 • 内升 • 流動率/缺勤率 • 業務外包 • 組織的成長率 外部分析: • 訓練 • 經營(管理)哲學 · 人口結構的變遷 • 經濟景氣情況 供過於求: 技術: • 未來的市場狀況 * 遇缺不補 • 就業市場情況 縮減工時 • 趨勢分析 ・ 減薪-組織痩身計畫 • 比率分析 • 鼓勵提早退休 • 相關分析 ・訓練-提供進修 • 管理的判斷 • 德飛法 · 資遣

圖 2-4 人力資源規劃過程模型 3

吳秉恩等(2006)認為,若人力資源規劃過程發現其人力資源短缺,具體的解決措施,不外乎自己培養或是由外部招募。對於管理職人員的短缺,中大型企業傾向自己培養,因為較能與本身的企業文化相契合,同時對企業的狀況有較多的理解;小型企業則以外部招募方式居多。

但若人力資源過剩(供過於 求)的解決措施,可採取以下幾種方法。 可採取的方法有:

1. 組織瘦身 (Downsizing)

5. 縮減工作

2. 提前退休計畫

6. 提供進修

3. 遇缺不補

7. 將臨時人員解雇

4. 強迫休假

人資報你知

流程改善時,應如何做?

· 將臨時人員解雇

根據研究,當經營者提出一項新的管理的想法或改變的要求時,90%的員工首先想到的是,這對於我的工作有何影響?所以,當「流程改善」的要求被提出時,應先進行溝通,並清楚讓員工知道檢討作業流程及工作內容的目的,是為了刪減沒有效益的工作,而不是刪減努力工作的員工,干萬不要因管理目的被不當的揣測而影響員工士氣。

3 吳復新 (2004),人力資源管理,華泰。

人力運用與管理機制

在一般企業裡員工的素質大多呈現常態分布,對於心態正常、資質中上的員工,主管只需要輔以一般的管理方式即可,使其能自我管理;而面對常模以外的員工,則必須花費更多的心力在其身上,以避免其影響到組織的正常運作,這種「因材施教」的方式,尤其出現在師徒制明顯的觀光休閒服務業,現在讓我們來了解,企業如何運用及管理其人力資源。

(一) 人力資源組合

組織內部管理者在運用部屬、管理員工的最大目的,就是協助員工提升工作績效及 發揮未來潛力,學者 Odiorne (1990) 曾根據這兩項指標的相對表現將員工分爲四類(圖 2-5)。

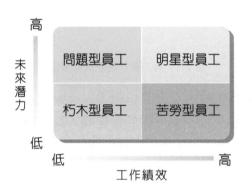

圖 2-5 人力組合結構圖 4

1. 朽木型員工

指工作績效及未來潛力均表現不佳者,具有消極被動及隱性不滿的心態,其數量占組織整體員工的 3%~5%。

2. 苦勞型員工

工作績效高,但未來潛力低者,屬於苦幹實幹型的員工,其所占的比例高達 60%~70% 左右,這群循規蹈矩、孜孜不倦的員工,是組織能順利運作的基石。

⁴ Odiorne, G. S. (1990). The human side of management: Management by integration and self-control. New York, NY: Lexington Books.

3. 問題型員工

此類員工富有創意、極具未來潛力,但現有績效低落,其所占的比例約10%~15%之間,其績效低落的原因在於主管的領導方式與組織的激勵制度,無法誘使他發揮潛力的緣故。在高科技產業中,此類員工占很大的比例。

4. 明星型員工

指工作績效高及未來潛力表現亦佳者,具優越感與高成就需求的特質,是公司的搖錢樹,這類型的員工,公司應盡力避免使其成爲其他三種類型的員工,其數量約占5%~10%之間。

另外, Lepak, & Snell(1999)以人力的獨特性及價值性,亦將人力資本分成4種類型(圖 2-6)。

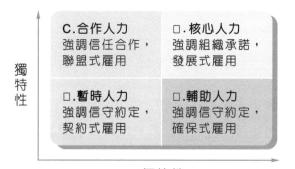

價值性 圖 2-6 人力資源管理策略矩陣 ⁵

愛報你知

問題員工的產生和管理者密不可分很多團隊中所謂的問題員工,其產生是因為管理者缺乏耐心地傾聽。「當我在闡述一個新的想法時,我的主管卻不耐煩地打斷我的話,讓我按照原來的方式去做,這樣,我一腔創新的熱情被他潑了一盆冷水,對工作的熱情也喪失了很多。」如果你不想團隊中原本優秀的成員轉變為問題員工,你就應該耐心地去傾聽他們的心聲和建議。同樣,如果你希望問題員工轉變為優秀員工,你也應該去與他們溝通和交流。

所謂的核心人力,通常是指組織中特殊的專業人員或中高階的管理工作者。輔助人力則是指主要的作業性人力;這二類的人力通常都是由組織長期僱用,但是輔助人力因為工作內容大多鎖定在執行常態性的工作,因此,在組織中通常僅進行基礎的技能訓練,而專業人力則是必須爲組織解決困難問題,通常要有廣泛的知識與能力才得以勝任,除此之外,組織同時亦須給予發展與晉升機會及較多的績效獎勵。

暫時人力是指對組織影響不大且很容易從勞動市場取得的人力,一般而言,大多是 以短期的勞務外包方式取得;而合作人力則是指一些專業的外部人力,例如,外部的資 訊公司、會計師、管理顧問公司等,因爲其獨特性較高,所以通常會與組織維持比較長

⁵ Lepak, David P., & Snell, Scott A. (1999). The human resource architecture: Toward a theory of human capital allocation and development. Academy of Management Review. vol. 24(1): P.31-48.

期的合作關係。這兩類的人力,雖然都來自於外部,但是其管理方式有很大差異,前者 通常是以契約為基礎的方式進行控制,在取得人力的過程較以價格及工作品質為判斷基 礎;後者則組織會關注其問題解決的能力,並以建立信賴關係爲管理的基礎。

讀者可以思考一下,面對不同的 「人力」,如果你是老闆,你會採 用哪種員工?有沒有什麼限制條件?

報你知

核心人力

到底什麽是核心人力?一般來說, 核心人力通常指的是核心員工,而在實 務上,核心員工又大多以知識型工作者 居多。因為知識型工作者與創造績效及 對公司發展最有影響作用,同時也最具 有不可代替性。因此一個企業中,哪些員 工是具有不可替代性的, 必須透過人力 盤點的方式來評估。

(二)管理機制的配合

先前我們提到,當主管在面對問題型員工、 明星型員工、朽木型員工、苦勞型員工這四類員 工時,如何協助員工提升工作績效及發揮未來潛 力,是最大的課題。主管的領導方式,應充分運 用激勵理論, 隨不同類型的員工而有所不同, 並 日應建立兼具公平性與發展性的績效獎懲制度, 方能發揮其應有的效能。透過黃英忠教授曾提過的

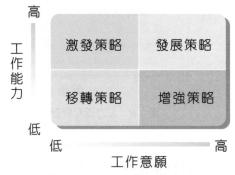

圖 2-7 人力資源策略矩陣 6

人力資源策略矩陣(Human Resource Strategy Matrix)來看這四類員工的管理配套策略 (圖 2-7)。

由人力資源策略矩陣與人力組合矩陣(圖 2-5)的比較,我們可發現雖然兩者所使用 的構面並不相同,但構面與構面之間仍具有密切的關聯性。根據期望理論,雖然高工作 意願並不一定帶來高工作績效,但高工作績效一定來自高工作意願;而工作能力與未來 潛力其實是一體的兩面,具有高度的相關性,因此我們可以結合人力資源策略矩陣發展 如表 2-1 的管理機制。

⁶ 黃英忠 (2001),現代管理學,華泰, P.563。

表 2-1 人力組合的管理策略表 7

	管理原則			
朽木型	降低閒置現象	移 轉 策略	人力異動、離職管理、輔 導面談、強化工作態度訓 練、停止調薪,視工作改 善,再予調整。	藉由深度訪談了解員工為 何士氣低落,並予以適當 輔導與激勵。
苦勞型	延續工作幹勁	增強策略	教育訓練、多功能的培養、加強水平思考訓練。	乃組織運作的基石,設計 一系列相關的教育訓練計 畫,有計畫培訓成爲公司 的得力助手。
問題型	正向善用創見	激發策略	各項激勵制度、工作再設計(豐富化、JCM)、善用提案獎金制度、深度面談,提供員工協助方案。	運用參與管理機制,共同 制訂營業目標,並且運用 激勵理論(例如期望理論) 誘導其行爲。
明星型	提高附加價值	發展 策略	前程發展、管理能力發展、 提供入股機會、加強合作 性訓練。	將個人願景與組織願景相 結合,實現理想的人生。 例如,分紅入股計畫。

^{7 1.} 吳秉恩 (1999),分享式人力資源管理-理念、程序與實務,翰蘆,p.263-264。

^{2.} 黃英忠 (1998),現代管理學,華泰,p.563。

把臺灣元素帶進歐洲飯店

張安平當年臨危受命,從中信集團前董事長辜濂松之子辜仲立手上,接下日 月潭中信飯店,他曾經跨足科技業、金融業、媒體業,素以「辜家救火隊」爲外 界孰知。

這位辜家女婿,當時卻以飯店 業生手之姿,打造出自己的品牌, 用不到十年時間,先後在臺灣創立 雲品、兆品、君品、翰品四個品牌、 共十家飯店, 張安平的腳步卻走得又 快又遠。「進入這行業我沒得選擇, not my choice,所以要想個方法往前 走, 工張安平攤開雙手, 他充分運用 歷史和文學消化後的概念,針對每家 飯店所在區位設計,以創造不同的價 値。(圖2-8)

張安平打造出屬於自己品牌的飯店

距離羅馬市中心 20 分鐘車程,擁有 276 個房間的羅馬大飯店,強調的是生活 風格,完美結合東方和西方藝術。他將臺灣元素帶到飯店業一級戰場的歐洲,環 將醒獅團表演拉到羅馬大飯店開幕酒會的大舞台,讓歐洲人在飯店中看到屬於臺 灣、也是屬於中華的文化。

當很多職業逐漸被機器取代,「但我們這行業不行,因爲產品的來源就是 人,」張安平總說,從飲食到服務,都是文化的一部分。文化,成爲張安平經營 飯店呈現的核心價值,讓人看見歷史,也看見不斷變化、創新中的傳統。

思考時間

在臺灣服務業占 GDP 約為 65%,大多數的同學畢業之後也多投入服務業, 請你說明在不同的服務業中應具備何種心態與能力?

> 資料來源:修改自林倖妃,2016-06-21,天下雜誌 600 期 圖片來源:姚舜,2015年10月15日,工商時報

2-2 人力盤點

人力資源盤點是人力資源政策擬定的客觀依據,也是人力資源規劃中最重要的前置項目。特別是觀光休閒相關產業,人員流動快速,環境變更相當即時,因此無論是人才招募計畫、教育訓練計畫、輪調升遷制度、薪酬制度的制定,若能透過人力盤點,明確得知現有狀況,再配合企業未來發展,才能規劃一套適合企業實際需求的人力發展計畫。

人力盤點概要

(一)何謂人力資源盤點8

根據勞委會的說法,所謂人力盤點,即是透過企業內部人力需求與供給的預測,進行現有人力編制與分配合理性與正當性,其目的是協助企業主了解目前的人力編制是屬於過剩或者短缺的狀態?了解各部門到底應該配置多少員額才足以因應現有的工作負荷?以作爲增員、裁員的標準,並進一步提供人力資源部門作爲訂定未來人力資源計畫與策略的參考依據。

(二)人力資源盤點的項目

外在環境不斷改變使企業偶有面臨轉型的必要,然而企業轉型須從策略開始,因此 人力資源規劃也必須配合企業的營運策略,人力盤點是人力資源規劃的其中一環,因此 要以人力盤點為基礎,做好人力規劃,才能符合企業轉型的需求與目的。

人力盤點

- 統計現有員工人數及各部門及各職種的人數現狀,並配合新年度營運 計畫預估新年度成長情況與人力計畫。
- 2. 各職稱任用條件、員工知識、技能、其他能力資料、員工調職資料。
- 3. 員工晉升資料。
- 4. 員工薪資異動記錄。
- 5. 員工考核資料。
- 6. 員工教育訓練資料。
- 7. 員工職涯生涯期望資料。

我們可由上述的資料,用以了解目前 組織的人力概況,另外我們也可由表 2-2 中 的範例看出,在人力需求表的部分必須清點 現有及未來幾年之間的人數規劃,而這樣的 清點即可計算正確的數量。但需特別注意的 是,表 2-2 僅以「數量」爲主,但無法表示 「質」的部分。

高潛力人才的培養

過去的 15 至 20 年間,哈佛商業評論(HBR) 一直在研究高潛力領袖的培養計畫。他們調查 了全球的 45 家公司,了解他們如何找出這些人 才,並培養他們。後來依人事主管提供的意見, 訪問了他們視為明日之星的經理人。

研究顯示,不管公司承不承認,以及培養 他們的過程正不正式, 高潛力人才的名單都是 存在的。在研究的公司中,有98% 說他們有目 的地在發掘高潛力人才。尤其是在資源有限的 情況下,公司的確會花較多的注意力,來培養能 領導組織走向未來的人才。

表 2-2 人力需求表範例(單位:人)9

需供說明	年度	第一年	第二年	第三年	第四年	第五年
需求	1. 年初人力需求數	120	140	140	120	120
	2. 預測年內需求的增減	+20	-	-20	64 34 A	
	3. 年末總需求:(1)+(2)	140	140	120	120	120
	4. 年初既有人數	120	140	140	120	120
	5. 調入或升入人數	5	5	_	_	_
	6. 人力損耗				24	
	(a) 退休	3	6	4	1	3
內部供給	(b) 調出或升出	15	17	18	15	14
7812318	(c) 辭職	2	4	6	3	_
	(d) 辭退或其他		- 3	-	-	-
	(e) 總計	20	27	28	19	17
	7. 年底既有人數: (4)+(5)-(6)	105	118	112	101	103
人力淨需求	8. 不足(-)或有餘(+):(3) - (7)	-35	-22	-8	-19	-17
	9. 新進人員損耗估計	3	6	2	4	3
	10. 該年人力淨需求: (8) + (9)	38	28	10	23	20

⁹ 吳復新 (2004),人力資源管理,華泰。

工作分析

工作分析最主要目的是在分析欲完成的工作,需要做那一些事及如何完成。即逐一界定各項工作的內涵與範圍,同時界定每個員工的工作範圍及撰寫一份工作說明書,日後的績效考核亦依據此標準,此一過程即稱之爲「工作分析」。而工作分析的目的如圖 2-9 所示。

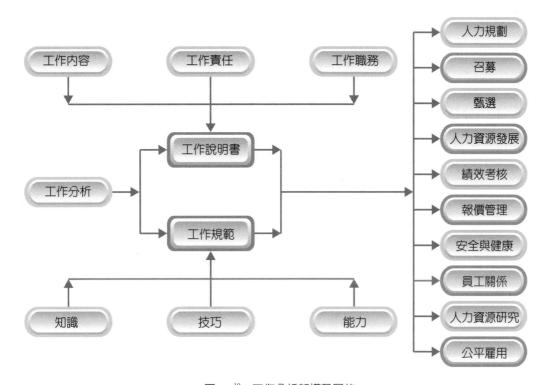

圖 2-910 工作分析架構及目的

因此我們可以知道,工作分析最重要的目的就是提供工作的資訊,來幫助進行人力 資源管理功能的決策。事實上,工作說明書與工作規範同時也都是工作分析的產物,所 以這兩者已經沒有嚴格區分的必要。特別是觀光休閒服務業的工作任務可能包山包海, 員工能勝任某項工作之前,除了瞭解工作內容本身,也必須瞭解執行該工作的資格要求。 也正因如此,工作規範的用途也和工作說明書相近。

¹⁰ R. Wayne Mondy & Robert M. Noe. (1996). Human Resourcec Management. (6th.). P.94

(一) 何時做工作分析

雖然我們有工作分析的概念,但是何時須進行工作分析呢?一般我們可以區分成例 行性及非例行性,而這兩種型態又可以區分成以下三種狀況 "。

- 1. 對照工作設計:在組織架構之下,就每一職位進行設計,對於工作職掌、內容以及擔 任此一職位所應具備的資格條件等加以明確規範。
- 2. 工作變動:因應內外整體環境變遷而做組織結構的調整,相對地也需將工作內容予以 修正變動。
- 3. 例行作業:部分企業因制度建立完整,依年度計畫進行年度性的工作分析,作爲人力 規劃的依據。

(二) 工作分析與人力資源管理功能的關係

大體上來說,人資功能不外乎如表 2-3 中的項目,而在工作分析之後,會得到相關 的資訊,此時必須要了解這些資訊在各個功能之間應該如何使用。

人力資源管理功能	工作分析資訊之運用
1. 人力規劃	確定所需之人員的種類與資格條件:建立員工遞補計畫。
2. 招募與考選	確定考選方法:從事考選方法的效度考驗。
3. 訓練與生涯發展	鑑定訓練需求/選擇訓練方法:評量訓練效果/確立升遷管道與生涯路徑。
4. 績效考核	確立考核的標準
5. 薪資管理	工作評價/獎金辦法的給獎標準
6. 衛生與工作安全	安全防範措施的分析:意外及職業災害的分析。
7. 員工紀律	建立工作規劃與程序
8. 勞資關係	工資談判 / 訴怨處理

¹¹ 吳復新 (2004),人力資源管理,華泰。

¹² 吳復新 (2004),人力資源管理,華泰。

在不同的人力資源管理功能下,工作分析所得的資訊是可以重覆並廣泛的分布,也由此可見工作分析有多麼重要;但這也表示,工作分析是一件非常耗時費力的工作。

(三)管理學派隱含的工作分析概念

由上一小節即可知,工作分析可以逐一界定各項工作的內涵與範圍,同時界定每個 員工的工作範圍及撰寫一份工作說明書,日後的績效考核亦依據此標準。由於工作分析 在各個 HR 項目下都能被廣泛使用,因此從管理思想的演進來說,各學派在工作分析的 演進觀念上都帶來一定程度的變化,同時將該學派的精神融入工作分析中(圖 2-10)。

不同的管理學派,對應的是不同的演進過程,面對現今的動態環境,我們也可以發現現今的重點在於工作團隊化,同時也強調彈性與創新。

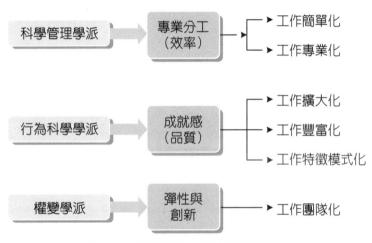

圖 2-10 管理學派隱含的工作分析概念 13

(四)工作分析提供的資訊

工作說明書與工作規範的定義,爲記載員工工作職責內容及任職者所須具備之條件的文件,是人力資源管理中不可或缺的管理工具之一,主要的產出包括工作說明書及工作規範(圖 2-11)。

¹³ 李正綱、黃金印、陳基國著 (2004),人力資源管理 - 跨時代的角色與挑戰 (二版),前程企管公司。

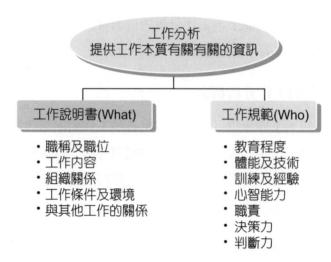

圖 2-11 工作分析結果 14

「工作說明」及「工作規範」對應不同的項目,人資工作者面對此二大部分,必須 能清楚定義(表 2-4)。

表 2-4 工作說明書與工作規範比較表

		工作說明書 Job Description	工作規範 (Job Specification)
定	義	某特定職位所應執行的工作,與應扮演的 角色。	詳述員工有效執行工作,所應具備的條件
類	型	What	Who
圓	形	負工 ? 什麼員工做什麼事情	字 工作由何種條件的人來做
舉	例	一位品酒師所應做的工作	品酒師的學歷或執照
結	論	工作說明書與工作規範都是一種書面說明,	· 而前者定位在員工上,後者則定位在工作上

¹⁴ 李正綱、黃金印、陳基國著 (2004),人力資源管理-跨時代的角色與挑戰 (二版),前程企管公司。

(五) 工作分析方法

我們在工作分析時,有非常多種方法可做選擇,但該選擇何種方法,必須從效益及成本做考量,因此本書匯整林文政等(1999)提供的方法讓讀者選擇(表 2-5),讀者可以依據不同的服務業態,取用適合自己的部分。

工作分析

許多企業雖然知道「工作分析」的 重要性,但大多不知道該如何正確著手, 經常盲目導入「工作分析」概念。因為每 間企業規模與經營項目不同,即便這兩 項相同,體質也不會一樣,因此對於職務 的工作任務要求也絕對不同,但在時間 有限的情況下,多數企業採用直接參考 同產業的資料,不管是否適合公司現階 段或未來發展的需要,通常直接套用的 結果就是會經常感嘆員工不適任、能力 不足、績效不彰或不知如何訓練。因此 在導入時必須更加小心。

表 2-5 工作分析方法 15

觀察法	觀察法即是實地觀察工作的技術及工作流程之方法。當工作分析人員實際分析時,應將工作分析表式樣牢記,俾便詳細紀錄所需分析的項目。
面談法	面談法是獲取工作資料的通用方法。有三種面談的形式可用來收集工作分析資料——個別面談、集體面談、主管面談。 集體面談法是在一群員工從事同樣工作的情況下使用,通常會邀請其主管也出席,如果其主管未曾出席的話,也應找個別的機會將收集到的資料跟其主管談論。 主管面談法是找一個或多個主管面談,這些主管對於該工作有相當的瞭解。
問卷法	問卷法又稱間接調查法,也叫做自行分析法(黃英忠,1997)。通常被人們認爲是最快捷而最省時間的方法。最首要的事情在於決定問卷的結構性程度以及應該包含哪些問題。在一種極端的情形裡,有些問卷是非常結構化的,裡面有數以百計的工作職責,例如,「需要多久時間的經驗才足以擔任本職務」;在另一個極端情形裡面,問卷的問題型式非常開放,例如,「請敘述你的工作中的主要職責」。在實務上,最好的問卷介於這兩種極端情形中間,既有結構性問題,也有開放性的問題。
特殊事件法	特殊事件法是記錄工作中特別有效或無效的員工行為,當記錄數量夠多時,即可提供相當訊息。
工作日誌法	工作日誌法是分析人員要求員工逐日記載所有的工作活動及花費時間,以實際了解工作的狀況。若能接著跟工作者及其上司面談,則效果更佳。

(續下頁)

¹⁵ 劉麗華、林文政 (1999),工作分析與職務說明書之建立-以 S 公司為例,第五屆企業人力資源管理診斷專案研究成果研討會。

(承上頁)

方 法	說明
計量分析法	計量分析法主要在於決定一項工作價值及職位高低,一般常用的有職位分析問卷法(Position Analysis Questionnaire, PAQ)、勞工部分析法、職能工作分析法。 其中職位分析問卷法(Position Analysis Questionare, PAQ)是由普渡大學的研究人員所發展出來的,是一種非常結構性的問卷,它是分析任何與員工活動有關的工作專門問卷。 美國勞工部的工作分析法(Department of Labor, DOL)是一種標準化的方法,目的在將各項工作以數量化的基礎來加以評等、分類及比較。 職能工作分析法(Functional Job Analysis, FJA),是由美國勞工部(Department of Labor)於 1930 年發展而成。
實作法	實作法爲分析者實際參與工作以了解工作
綜合法	綜合法是以上所說明的各種方法中,任何兩種以上的方法合併使用而蒐集資訊的方法。因 爲任何方法均有其優缺點,所以依據所需工作數據與資料內容及數量分析人員,選擇以上 各種方法加以綜合應用,可以獲得最佳的結果。

gogolook 的資料科學家

2012年,HBR 發表「資料科學家」 是未來最火紅的職業。將近 10年過去, 我們可以看到無論是「線上」or「線 下」、各種休閒或零售產業,均無不將 AI 或 ML 導入服務流程中,但 Big Data 很熱門,很多企業主想要發展資料分析, 但當他們開始想要做這件事時,卻發現 —— 找不到資料科學家。不過,值正的

圖 2-12 whoscall 是資料科學家的 App 之一

の個案視窗鏡

問題,可能不是沒有這種人才,而是企業根本沒有識別這種人才的能力。到底什麼是資料科學家呢?我們可從 Gogolook (圖 2-12) 在 104 人力銀行的徵才說明:

Gogolook 的資料科學家的團隊(by 104 人力銀行)

- 1. 薪資範圍:60,000~90,000
- 2. 必要條件:熱情、熱情、熱情
- 3. 加分條件:
 - A. 扎實的統計背景(至少熟悉各式敘述統計及統計檢定方法)
 - B. 曾有線上使用者行為資料的統計分析經驗
 - C. 熟悉 R 語言(R 不支援的繪圖函式,也可以自己撰寫)
 - D. 熟悉 Python、PHP,或任一種 scripting langauge(我們的目標是要標準化我們的資料分析流程)
 - E. 熟悉 NoSOL 語言

思考時間

可以看得出來,其實只有部分工作分析的內容在裡面。你可否協助 gogolook, 將資料科學家這個職位的工作分析補齊?以建構一份最基本的工作規範及工作說 明書。

職能管理 2-3

一般來說,在做人力資源規劃時必須以職能爲導向,尤其是服務業工作內容廣泛, 更需要針對不同職能說明。然而何謂職能?本節我們將爲各位介紹職能的相關概念。

職能概念

(一) 五項潛在特質

職能可由冰山模型表示,而冰山模型我們大致上可分爲內隱或外顯二種特質,比較 重要的特質如圖 2-13 所示。

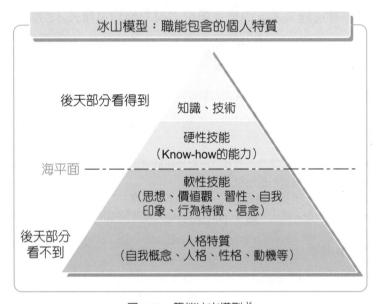

圖 2-13 職能冰山模型 16

(二) 職能 PDCA 模型 17

中央大學林文政教授認為,職能模型的重點在於實踐,尤其是觀光餐旅相關的服務 業型態重視實作,故在實務上可由 PDCA 循環模式加以探討。

¹⁶ 萊爾·史班,才能評鑑法-建立卓越績效的模式,商周。

¹⁷ 林文政,職能管理的傳言與事實,中央大學人力資源管理研究所。

1. Plan

計畫的階段包括導入的規劃,例如,由誰導入?何時導入?如何導入?其次建立支援體系,例如,與高階主管及人力資源人員溝通,並讓他們瞭解職能的內涵與功能。

2. Do

- (1) 本階段的重點即在職能模型的建立
- (2) 職能模型包括兩個主要要素

職能項目:例如,「培育部屬」是職能項目。

關鍵行為:例如,「教導部屬相關管理技巧以成為職務接班人」,則是主管在 展現「培育部屬」時,可觀察與評量的行為,兩者缺一不可。

3. Check

職能管理的查核階段即是職能評量,職能評量的方式主要有 360 度評量與評鑑中心 (assessment center)兩種,絕大多數公司都採用成本較低的 360 度評量。

4. Action

職能管理的行動方案,即是透過職能爲基礎的人力資源管理制度來運作,其中包括:

- (1) 當員工被評量出需要改善其職能時,公司必須給予訓練與發展的機會,這些包括公司內外部對應各職能的訓練課程、主管的教導、員工自我學習與發展、大學 EMBA 課程等。
- (2) 依據受評者的職能表現作爲員工晉升與 遴選接班人的依據。缺乏這些後續行動 方案的職能管理制度,就像沒有引擎的 汽車,缺乏向前的動力。

職能基礎管理

職能基礎管理(Competence-based

management)是一種以「能力」為發展的管理模式,目前在實務界的應用相當廣泛,主要目的在於找出並確認哪些是導致工作上卓越績效所需的能力及行為表現,以協助組織或個人瞭解如何提升其工作績效。在組織績效考核表評鑑項目中,大部分是包含過去一年的工作表現,主要是反應員工「過去」的表現,而無法顯示與涵蓋員工「未來」的發展。所以,過去企業的升遷只考慮目前員工的工作績效來晉升,並無考慮員工發展的未來性,是不合理的情況。因此職能為基礎的管理是有涵蓋員工的「未來性」。

資料來源:修改自吳昭德。中華人事主管協會 HR 知識中心

職能類型

目前職能模式的分類有二種,其中第一種分類方式為 Darrell I Ellen (1998) 所提出,另外第二種乃是勞動部的分類,目前以第 II 種分類較為常見。

(一) 主要類型 I (Darrell & Ellen, 1998)

Darrell & Ellen (1998) ¹⁸ 針對職能的分類如下。

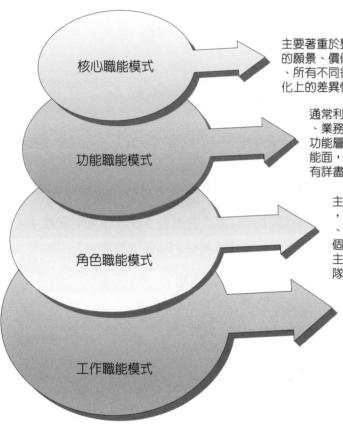

主要著重於整個公司需要的職能,通常與組織 的願景、價值觀緊密結合。可適用於所有階層 、所有不同領域的員工,也可藉此看出組織文 化上的差異性。

> 通常利用企業不同的功能建立,例如:製造 、業務行銷、行政、財務等。只適用於某個 功能層面的員工,優點是可以聚焦於某個功 能面,快速傳遞與鼓勵組織希望的行為,也 有詳盡的行為指標促使員工改變行為。

主要針對組織中個人所扮演的某個特殊角色 , 而非他所屬的功能, 例如: 主管、工程師 、技術員等。例如:主管職能模式涵蓋了各 個功能面,包括財務主管、行政主管、製造 主管等。由於這是跨功能的,較適用於以團 隊為基礎的組織設計。

這種職能模式是四種類型當中最狹窄的,只 適用於單一的工作内容,例如:裝配線中的 單站員工,適用於員工數量非常多,且從事 單項工作的狀況。

¹⁸ Darrell, J. C. and Ellen, R. B. (1998, September-October). Competency-based pay: A concept in evolution, Compensation and Benefits Review. 30(5), P.21-28

(二) 主要類型Ⅱ 19

勞動部將職能類型區分爲以下三種:

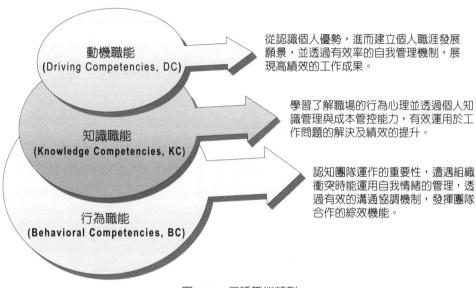

圖 2-14 三種職能類型

職能地圖

職能地圖爲職能的表現程度。企業若能找出並確認哪些是導致工作上卓越績效所需的能力及行爲表現,就可以藉職能地圖協助組織或個人瞭解如何提升其績效,並確保企業的人力品質。職能地圖主要在描述有效執行工作時所需的知識、技巧、態度及其它特質的組合內容。其涵蓋層面爲職能的分類與項目(圖 2-15)。

圖 2-15 職能地圖的應用 20

¹⁹ 黃春長組長,人力派遣業人才培訓背景資料及提案說明,行勞院勞委員會職訓局。

²⁰ 萊爾·史班,才能評鑑法-建立卓越績效的模式,商周。

(一) 建構職能的方法 21

爲了建構職能地圖,我們必須先建構各種「職位」的「職能」,一般而言。常見建 構職能的方法有下列四種:

1. 工作分析面談法

诱渦與公司相關人員電話或當面訪談,找出公司能促成組織績效的職能,主要運用— 對一的方式或焦點團體方式進行。

2. 間卷法

當有時間限制且受訪者不易見面時,問卷法是最佳選擇。透過問卷的設計及評量方式, 以客觀的方式獲取資訊。且問卷的設計必須嚴謹,要具有效度與信度,這樣收集到的 資訊才有意義。

3. 焦點團體法

焦點團體法是由領導者帶領小組討論相關議題。當無法採用一對一面談法時,這是收 集資料最有效的方式。因爲參與的人數較多,較訪談法減少成本的耗費,也可減少一 對一面談法所帶來的偏誤,能激起討論對話,又能收集到較深入的資訊。

4. 工作說明書

若公司的職務設有工作說明書,並不斷更新與調整,那麼透過這項資料的收集,也可 建立職能,或者彌補面談或問卷法未能得到的資訊。

(二)職能地圖範例(以 MIS 人員爲例)²²

本書以MIS人員爲例,提供初步的職能地圖範例如下,我們可以發現,職能是以 「職位」爲單位,因此 MIS 人員將其所需的職能有人際關係與專業知識,建構 7項的 KPI, 並給予權重(表 2-6)。

²¹ 智通《才富》如何構建企業的核心職能? http://www.job5156.com:6180/gate/big5/www.job5156.com/resource/show article.asp? id=6553&item=periodical=1.

²² 修改自林文政,職能管理的傳言與事實,中央大學人力資源管理研究所。

表 2-6 職能地圖範例

職務名稱	職能分類	職能項目	關鍵行為指標	行為表現標準 程度(1-5)
	人際關係	團隊合作精神	尋求團隊的意見	4
			肯定團隊的成就	3
		人際 EQ	瞭解團隊的態度與需求	5
MIS 人員			善用情緒管理技巧	4
	專業知識	專業發展	持續更新資訊以管理知識	5
		創新管理	運用創新資訊以管理流程	4

管理職能評鑑

管理職能評鑑(Managerial Assessment of Proficiency, MAP)即是才能的條件。所謂才能(Competence),有些人稱之爲職能,或廣義的管理能力。才能或能力的分類因構面而異,有些分成12項能力,有些分成48項能力。但總括而言,MAP將才能或能力分爲四大類(表2-7)。

職能地圖

職能地圖是一個學習的目標或道路,或是一個發展的方向。而職能地圖的建立,通常是由上而下。讀者其實可以自己建立職能地圖,你可以想想:如果你想成為國際軟體人才,你該怎麼規劃自己的職能地圖呢?需要哪些職能?你要怎麼去搜集資料?並利用在校期間將自身的職能補足?

表 2-7 MAP 分類 ²³

才能(能力)	說明
工作管理能力(行政能力)	時間管理與排序、目標與標準設定等。
認知能力	問題確認與解決、清晰思考與分析等。
溝通能力	傾聽與組織訊息、給予明確資訊等。
領導能力(督導能力)	訓練教導與授權、評估部屬等。

²³ Denisi & Griffin. Human Resource Management. (2nd ed.).

過去,企業爲確實掌握該職位的工作內容以及擔任該職位所需具備的資格條件。則 需透過工作分析以獲得相關資訊,並將這些資訊加以整理後產生職位說明書,做爲人力 資源管理的依據。若有工作與有人力資源管理的需求,即需工作分析,故在傳統職付劃 分的時代裡,工作分析(或稱職位分析)可說是基礎工程。今日,在新經濟時代以任務 爲導向的專案結構之下,所重視的是需要那些專業知識、技術以及能力來達成任務目標。 此時談工作即意味工作人員將被派任某項任務或某幾項任務,在任務導向下,能力就是 關鍵重點。

管理學者瑞姆 · 夏藍 (Ram Charan) 指出, 企業唯有建立龐大、多樣化的人才庫,才能維持 組織持續成長的動能。然而,組織的資源有限, 人才培育又是一刻都不能間斷的百年工程,因此 爲聚焦資源,創造核心優勢,許多組織採行職能 導向式人才培育與績效發展系統。

評量機制的長短

由於教育訓練的成效容易隨時間而 遞減,因此建立評量機制進行短、中、長 期追蹤學習成效有其必要性。短期評量 可於學習前、學習後及之後六個月内,容 易運用問卷得知受訓者行為改變的持續 性程度;中期評量可與績效管理制度連 動,藉由各項衡量指標驗證學習成效能 否轉移為工作績效與效能;最後,長期評 量則可連結儲備主管培訓機制與接班人 計書。24

空姐都在忙什麼?

大型客機的廣泛使用,讓平價飛行成爲可能。廉價航空的問世,更讓飛行變得觸手可及。全球航空業的一年客運量超過30億人次,空姐才是真正的空中飛人。當機場越建越多、飛機越來越大、飛行越來越觸足可及的時候,她們見過的頭等艙、商務艙、經濟艙的故事,她們經歷過的飛機晚點、飛行事故、特殊乘客,都比你多。

圖 2-16 空姐忙什麼官網會分享空姐的上班故 事給民衆

思考時間

空姐經常是大學應屆畢業生的首選行業。一些不安全地帶航空公司的空姐,都必須經受嚴格的飛行安全及急救訓練,香港航空要求空姐學習詠春拳;阿聯酋航空則要求空姐學習格鬥技,至少能制服一名醉漢;新疆航空也曾發生過空姐制服劫機歹徒的新聞。當然,這樣的場景正常人都不希望遇到。你認爲空姐還需要什麼方面特殊的職能呢?

工作任務一覽表

以西餐廳服務員爲例,除了需了解餐 飲業的一般知識外,亦須認識工作部門及

班級	成員簽名
組別	

職位上特定的專業知識。下表爲西餐廳服務員任務一覽表的範例。表 2-8 上的每 一行都用一個動詞開始,強調工作必須以行動落實,在研擬時,可將任務按員工 日常工作的次序加以排序,以便明確指出員工應負責的工作。

表 2-8 西餐廳服務員任務一覽表 25

1. 進行營業前的準備工作	18. 調製及服務熱巧克力
2. 補充及維持備餐檯用品	19. 接受點餐
3. 摺疊口布	20. 提供麵包及奶油
4. 準備麵包及麵包籃	21. 準備冰桶
5. 準備服務托盤	22. 服務瓶裝葡萄酒或香檳
6. 接受訂位	23. 服務餐點
7. 招呼及協助賓客就座	24. 查詢用餐情形
8. 與賓客寒暄	25. 快速反應以安撫不滿意的賓客
9. 提供孩童適當的服務	26. 收拾使用過的餐具及整理桌面的擺設
10. 扛起及運送托盤、整理盒或是餐盤	27. 銷售餐後飲料
11. 服務飲水	28. 準備外帶的食物
12. 確認點酒賓客的年齡	29. 呈遞帳單
13. 接受點飮料	30. 協助結帳並向賓客致謝
14. 處理飮料點單	31. 收拾並重新擺設餐桌
15. 調製及服務咖啡	32. 整理使用過的布巾
16. 調製及服務熱茶	33. 請清點、申領及補充用品
17. 調製及服務冰茶	34. 完成營業後的收拾整理工作

請以一位麥當勞前檯服務員爲例,擬出此人員的任務一覽表,並於下週課堂 繳交。

²⁵ 資料來源:勞動部勞動力發展署首頁 http://ttgs.wda.gov.tw/ 高屏區評核委員蘇衍綸。從職位工作分析、工作明細表到訓練課程規劃 - 以西餐廳服務員為例。

實作摘要		
		3
,		
		41
		21
2	 	

	0		0	-1			
•	•		(())		1	•	
		il A		1		•	

^^

Chapter 5

甄選與面談

學習摘要

- 3-1 甄選流程
- 3-2 甄選與面談(評估候選人的方法)
- 3-3 甄選與企業策略的關係
- 專家開講 航空公司的 30 秒面試
- 個案視窗鏡 计群招募的應用
- 個案視窗鏡 「嵯滅考題:與接待人員的互動・才是真面目
- **(田安坦密籍) 单直建大衡才方式**
- 謀室當作 該个該告訴老闆(

重家開講 >>>

航空公司的 30 秒面試

大家可能不知道, 航空公司對空服員或 是地勤人員,在面試時只有30秒的時間,這 幾乎是每家航空公司的規則,而這個規格已 經存在10幾年了,到目前爲止都還延用。例 如華航為例說明,華航在面試地勤櫃檯人員 時,有一個挑人的潛規則是「非常重視第一

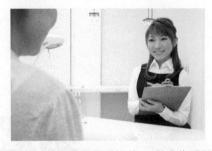

圖 3-1 航空公司面試的前 30 秒非常重要

次見面前 30 秒的感覺」,你一定要這 30 秒的表現感覺「良好」,才有機會繼續往 下面試,這就是傳統的30秒定生死之面試(圖3-1)。

爲什麼是30秒,這麼直覺而主觀又要強調感覺「良好」的面試?會不會造成 非常主觀的見解?這是因爲地勤櫃檯人員的工作,大部分與人接觸的時間是非常短 的,而且接觸的都是陌生人,因此非常強調「第一眼」的感覺,如果能夠讓陌生人 在第一眼就產生順眼、舒服、後續的服務就會相對順利。至於工作能力,可以慢慢 訓練,因此第一眼的30秒的感覺最重要。

華航的人事主管認爲,過去在用人、識人上,非常強調專業能力的檢查與道德 操守的確認,但前者可以用理性分析來過濾,後者卻一直找不到有效的測試方法。

專業能力可以考試、可以口試、可以檢查證照,可以透過討論,測試出對方專 業知識的深淺,並且同時也可以看出他的工作態度,如有必要,甚至可以詢問他的 前任主管的意見,更能透露出真相。

道德操守就很難發現,雖然不同產業可能會有不同的方式,但我們可以從每一 個人的過去經驗、人生態度,探測他的想法,可是終究不是有效的科學方法。

問題討論

- 1. 請問,感覺良好的定義究竟是什麼?
- 2. 30 秒定生死的遊戲規則,適不適用到其他產業?
- 3. 你覺得,「道德操守」有可能可以測驗嗎?

人力資源管理的重點在於適時地提供適當的人力,以達成組織的目標。尤其是觀光 休閒服務業,人力的即時性及適當性相當重要,因此在整個人力資源規劃的程序中,組 織透過招募甄選的流程期望能爲組織找到合適的人才。

3-1 甄選流程

在甄選流程中,必須先決定要採用何種方式來進行人才的招募。在甄選的流程上,我們可以發現一開始的求職者及組織雙方的期望非常重要,因此以下我們由介紹甄選的流程爲讀者介紹各小節。

甄選的意義

吳秉恩(2007)認爲「甄選」是指組織就其所設的職位,蒐集並評估有關應徵者的各種資訊以便做聘雇決定的一種過程。我們可由圖 3-2 看出求職者與組織之間的訊息接受程度。

求職者 期望的資訊	發出的訊號 ◆	→ 發出的訊號	組織 期望的資訊
工作保證 工作保 工作條件 上同事 新育 福 不 性	履應背推面穿熱對表有測歷徵景薦談著誠組示興驗分數。 網里 医乳头	徵組付付付利過表更表更更表更更表更更更更更更更更更更更更更更更更更更更更更更更更更更更更更更更更更更更更更更更更更更更更更更更更更更更更更更更更更更更更更更更更更更更更更更更更更更更更更更更更更更更更更更更更更更更更更更更更更更更更更更更更更更更更更更更更更更更更更更更更更更更更更更更更更更更更更更更更更更更更更更更更更更更更更更更更更更更更更更更更更更更更更更更更更更更更更更更更更更更更更更更更更更更更更	知技動忠創適績彈可晉離人能人能到過過績彈可晉離別分性,經濟可以性,經濟可能與一個人物,與一個人物,與一個人的人物,與一個人的人物,與一個人的人物,與一個人的人物,與一個人的人物,與一個人的人物,與一個人的人物,與一個人的人物,與一個人的人物,與一個人的人物,與一個人的人物,以一個人的人物,以一個人的人物,以一個人的人物,可以可以可以可以可以可以可以可以可以可以可以可以可以可以可以可以可以可以可以

圖 3-2 甄選過程中的「雙向發訊」」

在第二章中,我們曾經介紹人力資源規劃的 基本概念,透過人力資源規劃,可以訂定基本人 資策略,有了人力資源策略與計畫,組織人力需 求的預估數字就能確定,因此,人力資源規劃可 說是甄選計畫的源頭,沒有人力資源規劃,甄選 自然無從做起。

新人訓練

新進人員在正式任職後,須接受工作上的訓練,尤其是毫無經驗的社會新鮮人,此時所辦的新進人員訓練 (initial training) 與甄選有密切關係。

¹ 編譯自 Milkovich & Boudreau. (1994), p. 337。

常見甄選流程

在人力資源規劃時,我們會定義所謂的職缺條件(Qualifications),這必須透過工作 分析,產出工作說明書(Job Description)和工作規範(Job Specification),以界定該職 務所必要的專業及管理職能(Functional/Managerial Competencies),期以做好該職務所 設定的主要任務²。但是另一方面,不同組織會有不同的核心價值觀,故須定義所有職缺 皆應具備的核心職能(Core Competencies)。所以,職缺條件就是描述合格候選人其應 具備的知識、技巧、能力、與特質,簡稱 KSAOs。

人資部門規劃出未來的人力資源需求之後, 便著手進行人才招募的工作,大部分的企業在甄 選時會有一定既定的流程及程序。根據黃英忠 (1993)3,企業須事先擬出一套甄選流程(策 略),在配合人力資源需求的規劃後,進行潾選 程序,程序如圖 3-3 所示。

報你知

甄選流程的重要性

研究顯示,求職者對甄選流程與評 量工具的感受,會影響其對組織徵才公 平與否的知覺。一旦求職者認為組織不 公,可能會拒絕參與完整的甄選流程、並 且拒絕接受僱用、甚至有可能向外傳播 不利組織的負面訊息。另外,所有的對外 招募廣告或公告的内容都應該納入有關 薪資、企業形象、工作條件等三大項目

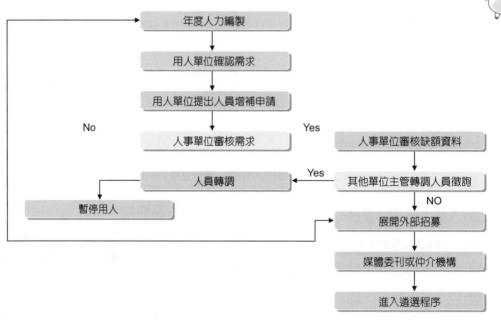

圖 3-3 招募流程圖

² 有關工作分析的内容已於第二章中說明,我們也將在第四章介紹「工作再設計」。

³ 黃英忠 (1993),現代人力資源管理,華泰。

甄選途徑

我們該由何種管道找到新進員工呢?在大部分的情況下可由組織內部及外部進行介紹。以下是一些常見的途徑來源,並在表 3-1 說明各種方法的產出率。

(一)內部來源

由公司自己的員工塡補工作職缺,一方面因清楚員工的優缺點與績效評估資料,且 員工亦了解公司本身的企業文化與營運過程,可以降低甄選的成本與風險;另一方面, 內部甄選可創造升遷機會,提高員工士氣與動機,降低員工外流的意願。

但是內部甄選容易引起內部鬥爭,影響組織 的凝聚力,可能成爲引進新觀念的阻礙,這也是企 業經理人在採用內部甄選時,所應注意並避免的問 題。

■ 3-4 Uniqlo

1. 內部晉升

是透過內部人事異動來達成,企業依公正、公開原則,以制度化、電腦化的方式,使 異動流程更加順利。例如,Uniqlo之中任何主管的升遷,得看他升遷之後有沒有足以 勝任的接班人,以及培養了多少部屬來決定(評選標準之一)。

2. 職缺公布

例如,Uniqlo若產生人力職缺,便公告於公布欄上,由員工自行或接受推薦提出申請, 其遴選程序與對外招募(圖 3-4)相同。

晉升名額多寡的關係

當只有一個名額得以晉升時,實力較強的人可能容易遭受較多的攻擊,以致於造成無效率以及資源浪費,最後實力最強者反而不一定有最高的晉升機會;但如果當晉升的名額不只一個,例如大型的上市公司組織裡,副總經理通常不只一位,這樣的設計方式,可以有助於董事會最後選出實力最強的員工,擔任公司的總經理。

(二) 外部來源

因組織成長快速,或需要大量技術、管理人員,企業一般會採外部甄補的方式來引進人才,其優點爲可以比較低廉的成本,獲得優秀的人士加入,並爲組織帶來新的觀念與見識;但缺點則是因資訊不對稱的緣故,不易評估潛在的風險,且可能需要一段長時間來適應公司的環境。

1. 徵才廣告

透過媒體(大多是平面媒體)以刊登廣告的方式,招募人才,徵才廣告必須要能有效排除不合格者的申請,並且吸引合格人選的注意,才能達到效果。例如,於報章雜誌刊登徵才廣告。

2. 就業服務機構推薦

透過各種就業輔導機構來撮合供需雙方,例如,學校、各地就業輔導中心、獵人頭公司(Head-hunter)等。

3. 校園徵才

是指公司的招募人員在接近畢業時期時至各大專院校辦理甄選活動,學校是管理與技術專業人才的大本營,雖然甄選活動成本高又耗時,但仍不失爲一個取得人才的管道。 例如,至今每年的4~6月,校園都會有各家廠商所組成的校園徵才展。

4. 網路求才

目前較具知名度的人力仲介網站除了提供求職者找尋工作外,也提供企業刊登求才的訊息,企業只須月付少額的費用,就能藉助網際網路無遠弗屆的特性,快速地吸引各方人才的注意。例如,104、1111人力銀行等(圖3-5)。

圖片來源: 104 人力銀行 https://www.104.com.tw

104人力銀行 學生 新鮮人 上班族 主管職 中高龄

圖 3-5 104 人力銀行官網。

整體而言,搭配其他主要不同的徵才方式,我們可以列舉如表 3-1 的五種方式。讀 者可以發現,平均招募成本是員工介紹爲最低,獵人頭公司最高;同時有趣的是使用校 園徵才的招募成本竟比刊登報紙廣告要來得低,這也是爲什麼近年來校園徵才廣受企業 好評的原因。

表 3-1	不同招募方法的產出率 4
-------	--------------

投寄履歷表人數	200	400	50	500	20
參加面談人數	160	100	40	400	20
第一階段產出率	80%	25%	80%	80%	100%
通過面談人數	100	80	30	100	10
第二階段產出率	62.5%	80%	75%	25%	50%
錄取到職人數	50	20	6	50	5
第三階段產出率	50%	25%	20%	50%	50%
累積產出率	25%	5%	12%	10%	25%
招募成本	\$27,000	\$10,000	\$1,200	\$30,000	\$10,000
平均招募成本	\$540	\$500	\$200	\$600	\$2,000

穀你知

網路徵才

求職者透過網路徵才真的好嗎?目 前外部求才的管道被大部分的人力銀行 網站所取代,當大家都採用人力銀行制 式的履歷,你覺得你被公司的人力資源 人員看見的機率有多高?再者,人力資 源人員透過人力銀行的介面去篩選應徵 者的時候,只要在電腦設定一些條件(例 如:性別、年齡、工作經驗、相關經驗、 婚姻狀況),當關鍵條件一設定,你的履 歷表在第一時間就已經被過濾掉,可能 你連被看到的機會都沒有。

為了使所甄選出來的人都 是合適的人才,企業須事先準備相關資料 如下。

- 1. 工作說明書: 指的是該工作所必須完成的 内容。
- 2. 工作規範:指的是該工作所必須具備的能力及條件。 3. 公司或該部門的概況及未來發展方向說明書。 這些在第二章的内容中已詳述,因此本章不 再贅沭。

⁴ 吳秉恩等(2007),人力資源管理理論與實務,華泰

社群招募的應用

求職 2.0 世代來臨!「社群招募」已擠下校園徵才及校園博覽會,躍居企業 前 5 大招募管道,隨著傳統徵才管道面臨瓶頸,2021 年有超過 4 成企業使用社群 招募,預料將成爲未來徵才新主流(圖3-6)!事實上,包括鴻海、台積電、聯 想、IBM、蘋果等國內外知名企業,早已在全球最大的專業社交網站 LinkedIn 上 求才,就是看上該平台跨國專業人才的聚集力。

圖 3-6 社群網站 LinkedIn 是未來網路徵才的管道之一

經調查國內逾 3,000 位上班族發現,平均每人有 309 位社群朋友,但其中, 僅 7 位有機會成爲「貴人」,爲自己帶來升官加薪、介紹工作機會、提供職涯諮 詢指點迷津、分享專業知識或意見等幫助,換算下來,平均貴人率僅2.4%。其 中,又以年輕族群(20~29歲)貴人率最低,僅1.8%。

思考時間

大家對於社群媒體使用相當成熟,但僅停留在「按讚」、「轉貼」文章等相 對淺碟的社群互動,對個人職涯幫助十分有限。你能否思考看看,怎麼利用社群 網站讓「貴人」看見你?

> 資料來源:修改自劉馥瑜。工商時報 2016年 02 月 17 日 圖片來源: LinkedIn 官方網站 https://www.linkedin.com/uas/login

■ 3-2 甄選與面談(評估候選人的方法)

當我們配合公司策略,做好人力資源規劃之後,依照人力資源需求,開始增補所需人力,而甄選(Selection)與面談(Interview)則是企業招募「適當」人才,引進組織中發揮效益的兩種方式。人才甄選通常考慮的是未來的發展以及整體效率的提升,選擇合適的員工有助組織文化的維繫,再者,組織目標的推行亦較容易,如圖 3-7 所示。

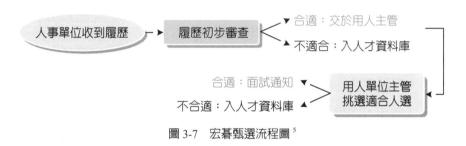

人力甄選與測試面談的重要性

良好的甄選活動之目的只是達成「充分運用 人力資源,完成組織策略」的「手段」,而不是 「目標」。倘若能以企業的整體規劃,來引導組 織的人力資源規劃,相信甄選活動將能有效發揮 其對企業的影響力。

甄選的原則

甄選的方式必須在合情、合法、合理的範圍 內,顧及科學性與人性面,使標準具有彈性,以 下歸納幾點重要的原則。

爸寶、媽寶型新鮮人

「我栽培你念大學,不是要讓你來當店員的」,說完就將孩子直接帶走,讓店家完全措手不及。「我的孩子身體不好不能加班,他的個性比較内向,內勤的工作比較適合他」,在一個企業面試場合,光家長帶著孩子去面試,就已經夠讓主管驚訝,但父母在還沒決定是否錄取前就先嗆聲,更是讓面試官決定直接丢掉履歷。

家長也許過度的保護,不但讓學校頭痛,也讓企業不太敢用新鮮人。

資料來源:修改自【2012-11-26/經濟日報/B4版/經營管理】

- 1. 合法:在法令制度的規範下,甄選合格人選;遵循目標導向,減少因人設事。
- 2. 合理: 遵照合理程序,避免主觀決定;強調疑人不用,用人不疑。
- 3. 合情:以同理心爲基礎,尊重每一位申請者的人格與權益。

4. 科學化:制定甄選標準及選用面談的測試工 具,在科學方法上,須符合信度(Reliability) 與效度(Validity)的檢定⁶,例如,經特殊設 計的性向測驗7。

面談方式

面談法是目前企業最普遍使用的選才技術之 一,但這項方法卻也最容易受面試官主觀意見左 右。研究指出,面談者往往會因爲應徵者具有與 其類似的條件 (例如,同校畢業、同鄉、學經歷 相同、興趣相仿),而對應徵者偏愛有加。面談 方式一般可分爲下列三種。

在校成績不等於員工績效

Google 的人力資源主管說,根據 Google 分析,在校成績對於員工績效的 預測是相當無效的,應徵者在求學時的 學業成績對於他加入 Google 以後的績 效表現其實沒有多大的關係。文章中, Google 的人力資源資深副總裁甚至承認 「這些刁難人的問題沒什麼目的,只是想 要滿足主考官自以為聰明的虛榮心」。你 認為這樣的觀點對不對?如果你是主管, 你會怎麽設計你的面試流程?

1. 非結構式面談

指的是面談題目未事先準備,面談者隨興所致的問問題,而此類之方法,學術上稱爲 非結構式面談。

2. 結構式面談

主張使用標準化的問題(對每一應徵者詢問相同之問題,且不針對應徵者之回答下去 追問),並且預先準備好給分標準。其優點是較不易受面試者的主觀意見影響,較爲 公平。

3. 半結構式面談

指的是上述二者的折衷。它保有結構式面談的特性,但是允許面試者視情況針對應徵 者的回答加以追問,因此面試者的自主權會提高。

⁶ 在員工甄選中,criterion and preditor 是非常常用的名詞。所謂的 criterion(效標)就是 Y,preditor(預測值)就是 X。 甄選的重點,就是要找一些有效的 preditors and criterion 來定義一個成功的工作。如:客觀的產量(效標):衡量的 方式如銷售金額、生產的數量(predictor);個人資料(效標):薪水、出缺席、特別的獎酬(predictor):訓練成效(效 標):訓練期間的出錯率、訓練的考試成績(predictor)。

⁷ 常用為五大人格特質測驗

1. 非結構式面談: 指的是面談

題目未事先準備,面談者隨興所致的問問題。

2. 結構式面談:主張使用標準化的問題(對每一應徵者詢問相同 之問題,且不針對應徵者的回答下去追問),並且預先準備好給 分標準。

3. 半結構式面談:它保有結構式面談的特性,但是允許面試者視情 況針對應徵者的回答加以追問。

基本上, 半結構式面談及結構式面談都可 分為「情境式」與「經驗式」二種, 二者的差異 在於, 前者會在句末加上一句「如果你是故事的 主角你會怎麼做?」, 而後者會在句末加上一句 「當時你是怎麼處理的?」, 而此二者在選才效 用上並無不同。

印象管理

(Impression Management)

面談的程序

無論採用結構式面談、非結構式面 談或是半結構式面談,大多數的公司都 一定會進行面談的程序,尤其是越頂尖 的公司,面談的程序或次數也會越多,因 此部分的求職者可能會對於面談非常反 感,但是反過來思考:「如果有一家公司 不面試你,所以你完全無從得知未來你 的直屬主管是甚麼樣的人,你還會想要 加入這家公司嗎?」

印象管理(Imprelssion Management)從最早期的形象管理(Image Management) (Cialdini & Richardson, 1980),到後期的印象調整(Impression Regulation)(Schlenker

& Weigold, 1992),到最後稱之爲印象管理。Gilomore (1999)等學者將印象管理定義爲「在互動的期間,個人有意或者無意的企圖去影響他人對自己的看法」,把自己內心的心理企圖層面導入印象管理的定義中,然後再根據與他人在互動的結果中作進一步的探討。其中Silvester (2002)等學者對印象管理行爲的定義中提供了一個較爲周延的觀點,他認爲無論個人是有意識或無意識的實行此種行爲,只要個人擁有企圖去控制他人的想法時,皆可將之稱爲印象管理。

套用在面談情境上,應徵者 為了達此目的往往都會使用 印象管理策略採取某些行為與主 試者作互動,因此取得工作機會。

The state of the s

面談測驗

在面談時,有時我們需要科學的方式輔助我 們判斷,因此除了常見的專業能力測驗外,可能 會採用部分的量表或是實作,以了解應徵者不議 突顯的內在性格。

(一) 五大人格因素8

John Holland 提出五大人格因素,其中包括外向性(Extraversion)、情緒穩定性(Emotional Stability)、勤勉審愼性(Conscientiousness)、親和性(Agreeableness)、對新奇事物的接受度(Openness to Experience)。其各因素的說明如表 3-2 所示。

LinkedIn 網站

過去在社交場合,你與陌生人交換名片後,經常是隨手就放進名片夾;但若由印象管理的角度來看,你應該是回去上網在LinkedIn上把對方加為好友。一來既不怕弄丢名片,二來又可以把對方的畢業學校、公司經歷了解得一清二楚,甚至還能查詢一下對方有哪些人脈可供自己聯絡。因此,印象管理可以從有形的見面到無形的網絡,也從短暫交流延續到持久的關注。

表 3-2 万大人格特質表

五大人格特質	說明			
情緒穩定性(Emotional stability)	此構面主要在描述一個人在承受壓力及充滿緊張的環境下,其所展現的情感反應。換句話說,就是你屬於傾向憂慮、恐懼和焦慮的;或者你屬於冷靜、沉著且鎭定的人。			
外向性(Extraversion)	此構面主要描述一個人精力旺盛與熱情的程度,特別是在處理人際間事物上。換句話說:你是一個積極且個性外向的人嗎?還是你比較喜歡獨自工作?			
新奇事務接受程度 (Openness to Experience)	描述一個人爲了自己某些目的而去探索以及評價經驗。換句話說: 你喜歡去經驗一些新奇的且各式各樣的活動嗎?你比較喜歡例行 公事還是熟悉的事務?			
親和性(Agreeableness)	描述一個人對其他人的態度:你會對他人表現出憐憫同情嗎?還 是你是一個強硬、謹慎的人呢?			
勤勉審慎性 (Conscientiousness)	描述一個人在生命中如何有系統且有動機的追求目標。換句話說: 你是一個勤勞且做事周延、組織良好的人嗎?			

⁸ 参考張承、張奇、趙敏 (2005),管理學(上),第八章,組織行為,鼎茂。

五大人格因素的結果,可以分別和工作績效及工作行為做相互的驗證,其搭配的指 標如下:

1. 五大人格因素與工作績效的關聯

- (1) 外向性與「經理」及「銷售員」的績效有關
- (2) 情緒穩定性+勤勉審愼性+親和性與「服務顧客的工作」有關。
- (3) 對新奇事物的接受度與「需要創新的工作」有關
- (4) 勤勉審愼性與所有工作績效有關

2. 五大人格因素與工作行為之關係

- (1) 勤勉審愼性能預測「助人行爲」與「遵守公司規定」
- (2) 情緒穩定性 + 勤勉審愼性 + 親和性能預測「所有對公司有害的組合」。
- (3) 親和性能預測「助人行為」、「遵守公司規定」與「團隊合作」。

(二)個人風格量表(Myers-Briggs Type Indicator, MBTI)

麥布二氏行爲類型量表爲 1940 年代,由兩位美國學者 Isabel Myers 與 Katharine Briggs 根據美國心理學家榮格的理論發展出來的。測量人類性格的外在狀態模式,爲一 種自我評核的性格問卷,此量表受學術界與實務界的重視與肯定,爲目前全世界使用率 最高的性格量表。它分別為下列4大類。

- 1. 社會互動: (E) 外向型、(I) 內向型。
- 2. 對收集資料的偏好: (S)實際型、(N)直覺型。
- 3. 對做決策的偏好: (T) 思考型、(F) 感覺型。
- 4. 作決策的方式: (J)判斷型、(P)感知型。

性格測驗對於決定

應徵者是否適任某一個工作, HR 部 門在使用時必須小心。因為 HR 無法判定 這些人格特質的強弱對於我們公司的那些 職位的適任程度如何。因此,透過性格測驗, 我們也許可以找到某一些特定人格特質的員工, 但是每個公司、每個部門都面臨不同的情境,所 以擁有這些特質是不是就真的可以把工作 做好,則還必須考慮情境或企業文化 等因素。

網路徵才的表面效度

HR 在很多時候其實都只是在「表面 效度」上努力。無論是 104 人力銀行或是 Career 的一大堆評量工具,只不過是為了讓 你的甄選過程「看起來更嚴謹」。問題的關 鍵其實是「效標」。我們應該問的是:「這 個工具能不能有效地幫助我們找到合適的 應徵者?」,而不是「這個工具能不能有效 地評量個人的特質? 1。

換句話說,「效標關聯效度」的效標指 的是「工作績效」。例如如果應徵者在成就 動機上得分較低,你可以說這名應徵者有較 低的成就動機,但並不能推論出所以該名應 徵者會因為成就動機較低而影響工作績效 表現。

(三) 評鑑中心 (Assessment Center)

是二次世界大戰德國遴選評估軍人潛能的方法。由一組受過訓練的評鑑員,利用各 種技巧,例如,競賽、測驗、做問卷、團體討論、模擬、角色扮演等,由各方面來評鑑 公司內的管理者。透過標準化的方式,由多位受過良好訓練的評估者,評估應徵者在多 重活動(包括籃中測驗、無領袖討論、個案討論、人格測驗、績效測驗等)中所展現出 的行爲模式,以推斷應徵者的 KSAO 及對工作的適任性。活動完成之後,由評估者舉行 評估會議,以達成最終雇用的決策。其優缺點如表 3-3。常見方式有以下三種。

1. 公事籃訓練 (In-Basket Exercise)

- (1) 評鑑中心中常見的演練方式
- (2) 讓被評估者在一緊急狀況下,時間通常半小時至一小時,扮演主管的角色
- (3) 從許多放在主管籃內的備忘錄或資料中,做出許多的決定
- (4) 排定解決方案的優先順序,以書面化的方式呈現
- (5) 被評估者可以充分展現書面表達能力、創造力、敏感性、主動性、冒險性、計畫 與組織能力、控制力、授權、問題分析、判斷力及果決等。

2. 管理遊戲 (Business Game)

以真實的個案,要求應徵者扮演個案中的角色,制定決策及處理各種決策可能造成的後果。

3. 無領導集團討論 (Leaderless Group Discussion)

將一群人聚在一起,要求他們在特定時間內討 論一個主題。

評鑑中心可以使用在員工甄選或是生涯發展。員工甄選以評估員工是否具有工作必須的 KSAO為主;生涯發展以發掘員工的能力與潛能 為主。評鑑中心適合用在重要決策時,唯其缺點 為索費很高。

評鑑中心也要會簡報

臺灣萊雅公司在評鑑中心階段時,主考官會拿出萊雅產品,要應徵者針對產品的定位、價格策略、競爭優劣勢提出看法。而戴姆勒克萊斯勒則要求應試者當場提出一份商務企劃書(business proposal),並現場模擬公司實際的開會與簡報過程。同樣地,太古可口可樂的儲備幹部,也必須準備一次簡報。他們曾經要求應試者先準備一份2小時的簡報,但在上台前,才臨時告知必須在半小時内結束,主要是在考驗他們的應變能力。

表 3-3 實施評鑑中心的優缺點

公平客觀	費用高昂
可應用於管理階層測試	造成士氣低落
與全面評核結果相同	造成壓力和恐懼
可測出參加者潛能	影響員工自信

隱藏考題:與接待人員的互動,才是真面目

如何透過面試找到合適的人才,是主管的一項挑戰。想找到好人才,透過面 試可以了解其經驗和談吐,但「運氣」也占了重要的一環。不過,總不能單靠運 氣來找人,該如何幫公司或團隊找到合適的人才呢?我們來看一個意外的情景。

一般面試者來到公司,是由助理或櫃檯人員(圖 3-8)來接待、引導到會議 室,然後準備茶水給對方。

某飯店的主管分享,有一次他 們應徵一位業務主管,對方在面試 過程中表現很好,非常客氣,彬彬 有禮,所以在面談後,他們感覺找 到了一個非常適合的人選。但在茶 水間閒聊時,助理卻說那個人非常 的高傲, 問他要不要喝茶時, 對方 問:「有檸檬片嗎?」聽到沒有後, 表情不屑,也沒有跟助理說一聲謝謝。

圖 3-8 櫃檯人員

事後該主管決定不用這個人,因爲小助理的體驗,可以證明此人表裡不一, 未來在團隊中只會造成更多的問題。

思考時間

面試者對於接待人員的態度比較不會掩飾,所以我們反而可以藉由這一道關 卡,觀察對方在初踏入公司的表現,作爲一個另類的評估標準。你認同這樣的評 估方式嗎?

3-3 甄選與企業策略的關係

甄選的過程除了必須了解企業未來的策略方向之外,也應該了解員工是否能配合未 來組織方向。因此特別在個人及組織之間是否契合,以及找到人才之後,是否能跟企業 從「優秀到卓越」則是關鍵。

個人一組織契合

個人一組織契合(Person-Organization Fit)是指組織價值與個人價值觀、規範的一致性。組織透過甄選過程找到和組織價值觀相同的員工,提升個人與組織的契合度。對於那些想要吸引合適人才的公司來說,若求職者知覺到契合程度高的話,可爲組織回收較高的報酬率,包括招募,甄選及訓練的成本。

個人與組織契合高可導致高的工作滿意度和更佳的個人工作成果,亦可提高組織承諾,減低離職的意圖。個人與組織的契合度與工作投入也有重要的正向關係,個人-組織契合有幾項重要的觀念。

(一) 求職契合

在現今高度競爭的全球企業環境,以及緊縮的勞動力市場中,能夠維持彈性及留住 高承諾人才的關鍵,恐怕就是這種契合度。個人與組織之所以互相吸引,是基於一些相 類似的價值觀及目標。許多研究都顯示出,求職者會選擇某一組織是基於契合的理由。

(二) 契合有助勞資關係

若是個人與組織契合的話,可導致高的工作滿意度和更佳的個人工作成果,尚可以提高組織承諾,降低離開的意圖。事實上這種契合度與工作投入也有很重要的正向關係,而且對於學習型組織、個人學習層次、團隊學習層次、組織學習層次也都有正向關係。

(三)報酬不是契合唯一條件

薪酬對員工來說,是有形的報酬,但是事實上有許多無形的報酬,能夠給予員工更大的動機充分發揮自己的能力,如工作滿意度,其潛在的影響力之大,不容忽視,尤其新世代的員工所企求的,不只是薪酬而已,更重視自我實現部分。而對於欲培養高層級經理人的組織來說,有研究結果顯示高層經理人其契合程度比一般員工高出許多的。

因此,現在企業透過不斷的面試來尋找和自己組織相契合的員工。例如,國內相關 人壽公司面談的次數可能會有 4 次到 7 次,而面談者可能會高達 20 人左右。而 Toyota 在美國的公司,爲了尋找 3,000 名工廠員工,他們看過約 5 萬份的履歷表。 平均來說,花

費在每個新進員工的僱用時間,包括了常識測驗、工作態度測驗、人際關係技巧評估、工作模擬、體能測驗,一個人會花掉18個小時左右。

滴配件

如果從職能的觀點來看,所有職位皆應具備的核心職能都必須考量人員和組織的適配性(Person-Organization Fit, PO Fit),以期能快速融入組織文化和運作方式;另外,有些組織會考量用人主管的管理風格與部屬特質間是否能媒合,故會特別考量人員與主管或同儕間的適配性(Person-Supervisor Fit, PS Fit & Person-Group Fit, PG Fit),期以產生良好的人際相處與合作模式。

A 到 A+

由前小節我們可知甄選的方法及重要性,但事實上,甄選對的人上車是相當重要的 觀念,而此觀念則延續企業能否由 A 到 A+。

Jim Collins 和 Jerry I. Porras 歷經長達六年的研究,針對如何建立百年企業,觀察並歸納出幾項原則,發現能歷久不衰的百年基業往往是能固守核心價值的卓越企業:最後,其團隊又花了五年時間,他們從一千多家企業中篩選出十一家「從優秀到卓越」的企業,並且做嚴謹的對照分析,企圖找出卓越之謎。

發動戲劇性變革和組織重整的人,幾乎無法成功地推動優秀公司躍升爲卓越公司。 無論改革的成果多麼令人刮目相看,從優秀到卓越的蛻變過程絕對不是一蹴可幾的。卓 越的公司不是靠一次決定性的行動、一個偉大的計畫、一個殺手級創新構想、一次好運 氣,或靈機一閃而造就。相反的,轉變的過程好像無休無止地推動著巨輪朝一個方向前 進,一開始,得費很大的力氣才能啓動飛輪,輪子不停轉動,累積的動能就愈來愈大, 終於在轉折點有所突破,一躍而過,快速奔馳。

如果把企業蛻變的過程看成先累積實力,然後突飛猛進的過程,可以把它分爲三階 段——有紀律的員工、有紀律的思考和有紀律的行動。形成了一個稱之爲「飛輪」的架 構(圖 3-8),這個觀念抓住了企業「從優秀到卓越」整個過程的型態。

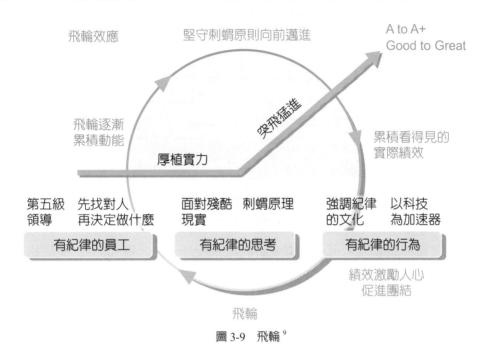

「從優秀

到卓越」的企業領導人在 決定人事問題時通常很嚴格,但並 非冷酷無情。他們不會把裁員和重 組當作提升績效的主要策略。主要 内容在於找對的人上車,再決定往哪 裡去。

⁹ Jim Collins(2002)。從 A 到 A+(齊若蘭譯)。遠流。

樂高積木徵才方式

圖 3-9 LEGO 官網

由於樂高(LEGO)在市場的亮眼業績,這些年除了不斷推出各式模型組合 外,爲保持成長動能,也不斷需要新的積木設計人才(圖 3-9)。樂高招募計書 經理韓森(CAROLINE HANSEN)說明,爲了能讓公司快速了解候選人和其真本 領。所以 LEGO 以堆積木的招聘方式已有7年。樂高表示,2013年10月在全球 徵才時,安排來自世界各地,共21位候選人到樂高樂園飯店,這21名候選人來 自美國、澳洲、紐西蘭、巴西、臺灣、印尼和德國等多個地方,各有不同背景。 49 歲布萊耶 (YORK BLEYER) 是美國退伍軍人,在美泰兒當設計師多年,他 說:「這眞是個好點子,因爲你可以拿出自己的本事,展示自己的作品。」要求 面試者在2天時間內,先速寫模型構圖,然後再以樂高積木完成。

思考時間

小朋友最愛的樂高積木,強調他們不需要候選人有設計學位和經驗,要的是 實力。對於這樣的招募方式,有候選人用「殘酷」兩字來形容。以堆積木好壞來 決定是否錄取。你認為這樣的招募方式是否適當?

該不該告訴老闆?

說明

班級		成員簽名
組別	,	

這個活動需要以組別爲單位,請由下列的情境,比較它們的決策。

情境

你想要應徵一家公司,這家公司在業界非常有名,是你夢寐以求的一份工作。但在雇用的流程中,你拿到一份基本的個人履歷表,要求你填寫年齡、婚姻狀況、過去病史及其他資料。要求這些資訊顯然與個人資料保密有些許的衝突,但如果告訴你雇主你的考量,雇主可能會認為你是一個不誠實的員工,或者你不合群;如果你在欄位上留白,雇主可能會有同樣的想法,甚至認為你隱瞞了一些事情。你對雇主的所知不多,但是得到這分工作對你的生涯是重要的,你會怎麼做呢?

貫作摘要			
			14
		Э.	
=			

.: N(OTE	•	
	-		
		4	\ ~M
	-	7	

Chapter 4

企業文化與員工引導

學習摘要

- 4-1 企業文化
- 4-2 冒丁引導與社會化
- 4-3 工作分析與設計

專家開講 臺灣「WFH」充滿不信任

個案視窗鏡 向公司申請一包衛生紙,你多久會拿到?

個案視窗鏡 全聯最有温度的服務員

個条倪窗鏡 金田村兒拉兒 140 年長青椹狀:人才輔調

課堂實作 一項文化隱喻的練習

重家開講 >>>

臺灣「WFH」充滿不信任

2021 年臺灣首次的 Covid-19 疫情大規模爆發,全國進入第三級警戒後,公司 開始實施遠距工作(圖 4-1),不過臺灣企業重視員工出席率的文化根深蒂固,因 此在家工作的過程,充滿著不信任感。

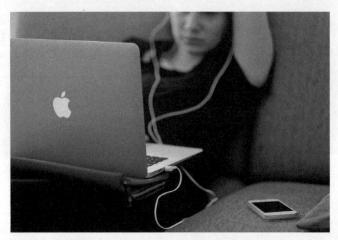

圖 4-1 疫情促使許多企業實施在家上班

臺灣的企業文化,不信任員工能有效率地在家工作。加上產業結構影響,占臺 灣主導地位的製造業,就無法實行在家工作,若停業則可能會讓低薪的勞工蒙受更 多損失;然而許多可以實施在家上班的企業,卻沒做出具體規劃,因此下令遠端工 作後,只能對員工進行嚴密監控。

公司的管理層仍堅持,員工可以安全地通勤上下班;另有上班族表示,由於主 管不信任員工,提議在上班期間進行臨時抽查簽到,確認員工是否有在認眞工作; 甚至有企業要求員工開啓 GPS 定位。

問題討論

儘管部分員工可以在家工作,大多數公司卻沒有任何彈性機制,例如各級學校 停課後,部分員工有在家照顧孩子需求,卻被分配要到公司上班;有些人住得離公 司很近,不需搭乘大衆運輸,卻被指派在家上班,一切都只能由公司決定。如果你 是人資部門,該做出哪些反應可讓公司文化導向正軌?

企業文化是一種組織共有的信念,特別是在變動快速的觀光餐旅服務業,在這種信念之下,會影響企業對於員工的引導及社會化過程,更會因爲此種信念,建構不同的工作設計方式,因此本章將介紹這三種重要的概念。

4-1 企業文化

台積電董事長張忠謀先生曾說:「一家企業最重要的三項東西——願景、企業文化 與策略。」更強調:「如果一家公司有很好很健康的文化,即使遭遇挫折,也會很快地 再站起來,如果沒有很穩固的企業文化,一旦遇到同樣的挫折,便不會站起來。」此言 闡述了企業文化的重要性!

何謂企業文化

企業文化又稱爲組織文化。Schein(1992)「將組織文化的內涵依照具體(表面)到抽象(深層)的程度,分爲三個層次,第一個層次是人爲飾物(Artifacts),是組織文化中最具體可觀察的層面,包括面對一個新群體或不熟悉的文化時,所聽見、看見與感受的一切。第二個層次是信奉價值(Espoused Values),也是組織的策略、目標與哲學,價值具有規範的意味,約束成員的行爲。第三個層次是基本假設(Basic Underlying

Assumptions),是一種潛意識的運作,將成員視 爲理所當然的觀念,原本只靠價值支持的假設, 重覆行動逐漸成爲無庸置疑的真理。這些假設由 於運作良好,而被視爲有效,因此傳授給成員, 做爲當遇到這些問題時,如何去思考及判斷的正 確方法。

Robbins 強調組織文化是組織成員共有的信念,它會大略的決定組織成員的所為。其中,由於企業屬於組織類型的一種,導致企業文化包含在組織文化之中,以下的內容說明即以企業文化為主。

看不到的企業文化

一張海底世界的照片在你面前,你會看到什麼?也許是魚、珊瑚礁、水草等,但大多數人都會忽略了如同隱形般的「海水」,魚不會感受到海水的存在,可是這種需要它、卻又感覺不到的東西,就好比是企業文化,員工就像是魚群,他們身處的海水可能很健康,也可能已經被污染、甚至也許有毒,在已經有毒的海水裡,就算魚群本來很健康,也會慢性中毒最後導致死亡。

資料來源:修改自潘俊琳/經濟日報/20101006

¹ Schein, E. H.(1992). Organizational culture and leadership (2nd ed.), San Francisco: Jossey Bass.

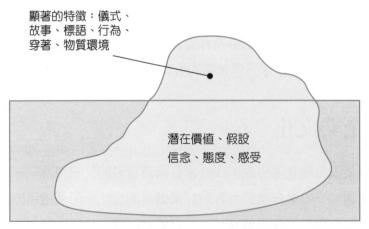

圖 4-2 組織文化冰山概念圖

組織文化就像一座冰山,可分爲顯著的象徵以及潛在的價值(圖 4-2)。顯著象徵可 以藉由儀式、故事等過程觀察得知,但潛在的價值如:信念、態度、感受等則不是那麼 顯而易見。

如何衡量企業文化

組織文化該如何評估與描述呢?根 據 C.A.O' Reilly III, J. Chatman, and D. F. Caldwell 等人的分析,他們認為可以利用右 列七種構面來描述企業的組織文化特性,而 這七種構面亦可用來比較不同企業間的文化 差異性,如右方之7點所示。

組織文化取決於組織的價值觀,而不 同企業的員工對組織價值觀的接受度皆不相 同,這樣的情況又可將組織的文化描述成主 文化與次文化、強勢文化與弱勢文化,接下 來我們分別探討其形成原因。

1. 創新冒險的程度

(Innovation and Risk);

- 2. 要求精確分析的程度(Attention);
- 3. 注重結果的程度(Outcome Orientation);
- 4. 重視員工感受的程度 (People Orientation);
- 5. 強調團隊的程度 (Team Orientation);
 - 6. 要求員工積極的程度(Aggressiveness);
 - 7. 強調穩定的程度(Stability)。

(一) 主文化與次文化

由組織大部分成員所認同的價值 觀,即稱之爲主文化(Main Culture; Dominant Culture),主文化可有效幫助 我們了解一家企業的特性與行事作風。 而次文化(Subculture)爲組織部分成員 所擁有,常發生在不同部門或不同地理 分支機構。

圖 4-3 星巴克帶給顧客良好的體驗。

實例說明:星巴克的成功就詮釋了企業文化對組織策略的影響,這家公司的自身定位不只是一家咖啡連鎖店,而是一家體驗供應商;當員工感受到公司的關懷,才能關懷顧客(圖 4-3)。

(二) 強勢文化與弱勢文化2

強勢文化(Strong Culture)是指組織的價值觀被員工強烈地持有、廣泛地接受,而這樣的組織文化對於員工的行為,有較大的影響力,員工忠誠度及認同感也會較高,流動率則較低。因此,環境改變,正式化程度可以較低。若組織具有強勢文化則可以替代此一組織的規章制度³,弱勢文化(Weak Culture)則恰好相反。

圖 4-4 統一集團對誠信非常要求

實例說明:已故的統一集團董事長高清愿對員工的道德操守要求相當高,尤其是「誠信」的表現,而誠信的價值觀也因此深植統一集團內部(圖 4-4)。

² 有什麼構面可用來評價、衡量組織文化為強勢或弱勢呢?可能的測量方法如下:在研究上先確認測量文化的構面與量表(可查論文或參考上課講義構面可以知道),再來衡量文化的強弱。測量的部分可以以公司創辦人、高階主管以及高年資員工的分數當做效標,然後再衡量其他人與該校標之間的差異。如果差異很大,則為弱文化:如果差異很小,則為強文化。

³ 強勢文化為何可以替代組織正式化的程度?正式化程度越高,代表這個組織規章制度越嚴明,許多事情都白紙黑字寫下來,讓員工清楚知道該如何遵守。但是當正式化程度高的公司遇到劇變複雜的環境時,正式化反而會成為一種限制,讓組織變的沒有彈性。因此組織會藉由降低正式化程度來增加彈性,不過這樣一來許多事情就無法規範到制度中(也沒有必要,因為會出現太多無法預期的事),產生控制上的問題。這時,比較好的作法就是讓員工認同公司的價值觀,讓員工自己培養出自行判斷的能力,並且能夠自己規範自己,這就是為何強文化能夠替代組織正式化的原因。

組織文化的類型

對於組織文化的類型,學者提出相當多的研究成果。根據不同的分析構面,可區分 成不同的文化類型,而廣爲後世學者所接受的三種分類,較具代表性者如下。

(-) Deal & Kennedy (1982)

Deal 與 Kennedy (1982) 在「企業文化」一書中指出,在考察過數百家企業及其所 處的環境後,他們發現由市場上的兩個因素——企業營運活動所涉及的「風險度」和公 司及其員工在決策(或策略)成功之後獲得回饋的速度,可將大部分組織歸屬爲四種類 型的組織文化(圖 4-5),此四類文化說明如下。

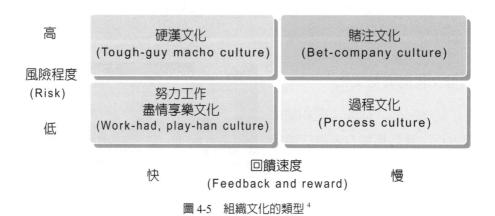

1. 硬漢式組織文化(The tough-guy/macho culture)

屬於個人主義者的世界,這種人經常冒大險,所採取的行動不管是對或錯,很快就得 到回饋。例如,建築公司、廣告公司。

2. 努力工作/盡情享樂的組織文化(The work hard / play hard culture)

重行動、講享樂是此種文化的特色,員工很少需要冒險,一切作爲立見成效。此類型 組織文化鼓勵員工儘量採取低風險的活動以求保險。例如:餐飲業。

3. 長期賭注的組織文化(The bet-your-company culture)

這一類公司的特色在於決策時,常需花極大的成本、賭注極大,結果則需數年後才能 知道,所冒的風險極大,而所得的反應卻十分緩慢。例如:新創公司。

⁴ Deal, T. E., Kennedy A. (1982). Corporate Cultures. MA: Addison Wesley.

4. 注重過程的組織文化(The process culture)

這一類型的公司只注重辦事的程序及手續,而對自己的所作所爲很難去測知結果。當過程失去控制時,此類型的組織文化即被稱爲官僚作風。例如:公務機關。

(二) Goffee & Jones (1998)

第二種常見的分類,是 Goffee 及 Jones(1998)的研究,將組織文化分爲四種(圖 4-6)。

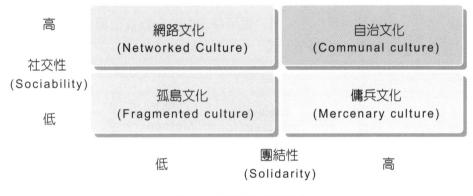

圖 4-6 組織文化的類型 ⁵

1. 網路文化(Networked Culture)(高社交性:低團結性)

可能會對績效差的員工一味容忍及形成許多派系,因爲組織中的人們彼此熟識,相互關懷及幫助,並且公開的分享資訊,其成員如同親友一般。

2. 傭兵文化(Mercenary Culture)(低社交性:高團結性)

人們且有強烈的使命感,不僅是求勝而已,更要擊敗對手。這種文化非常專注在目標 上,但可能會衍生出不人道的對待那些績效差的員工。

3. 孤島文化(Fragmented Culture)(低社交性:低團結性)

成員所認同且放在第一位的是任務,而不是組織。因此員工個別的以工作的質與量來 進行評估。也就是說此種文化所帶來的負面影響將是員工會過度地批評他人,及缺乏 共事情誼。

⁵ Goffee, R and G. Jones. (1998). The Character of a Corporate. New York: Harper Business.

4. 自治文化 (Communal Culture)

(高社交性:高團結性)

領導者深具魅力,也能啓發他人,對組織未來有清楚的願景。但負面的效果是會掏空 成員的向心力;魅力型的領導者所帶領的成員不僅是追隨者而已,更是死忠的信徒, 他們在極爲崇敬的氣氛裡會爲組織鞠躬盡瘁。

(三)環境與策略對公司文化的關係

第三種分類方式,是由環境與策略對公司文化的關係,可由兩項構面來描述。第一 爲對環境的需要,分爲彈性與穩定;第二爲策略重點,分爲外部與內部。根據此兩項構 面,又可分爲四個象限,如圖 4-7 所示。

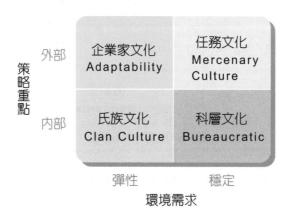

圖 4-7 組織文化的類型 6

- 1. 任務文化(Mission Culture):穩定的環境、策略重點在外部。
- 2. 適應力 / 企業家文化(Adaptability): 彈性的環境、策略重點在內部。
- 3. 氏族文化(Clan Culture): 彈性的環境、策略重點在外部。
- 4. 科層文化(Bureaucratic):穩定的環境、策略重點在內部。

這四種的文化類型乃是依據策略的角度而言,也就是說,總體策略影響了組織文化 的改變。

⁶ Daniel R. Denison and Aneil K. Mishra. (1995, March-April). Toward a Theory of Organizational Culture and Effectiveness. Organization Science 6, no.2.

四

組織文化的形成與維繫

對於觀光餐旅相關的產業而言,良好的組織文化可協助公司內、外場的穩定性,但是組織文化是如何形成的呢? Robbins (2006) ⁷ 曾用一簡圖來說明組織文化的形成與維護,他指出綜合創始人的理念、用人政策、高階主管的措施以及新進員工的社會化,便會形成組織的文化(圖 4-8)。

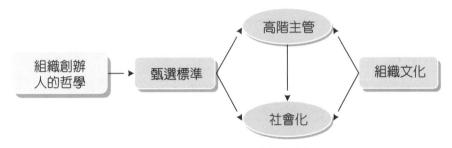

圖 4-8 組織文化的形成與維護⁸

(一) 創辦人的經營理念

組織文化塑造過程中最關鍵的因素之一,並且在日後擁有深遠的影響力的,是公司的創辦人以及創業夥伴的中心思想。例如,誠品的創辦董事長吳清友先生認為,經營客戶的第一步的是「經營生命」,以人為出發點來談服務,經營生命比經營事業重要(圖4-9)。

圖 4-9 誠品書店外觀

⁷ 李青芬、李雅婷、趙慕芬合譯 (2006),組織行為學(11 版),華泰文化事業公司。原著 S.P.Robbins。

⁸ Robbins, Stephen P. and Mary Coulter. (2006) 管理學。(Kelley 與林孟彦譯)。華泰文化事業公司。(原著出版於 2004 年)

(二) 高階丰管的領導風格

在歷史悠久的百年企業之中,「高階主管」的理念 與領導風格,常對於組織文化有很大的影響。企業進行 國際化的過程之中,因爲任用當地人才使得其本身的國 家文化,可能與組織文化相互衝突。因此,跨國企業本 身必須有足夠的能力,吸引並管理當地的人才,調節其 中可能產生的文化衝突。

圖 4-10 圓山飯店為全臺第一家五 星級飯店,至今接待各國 元首、代表等,其高階主 管管理人才時,就需考量 文化因素。

(三) 甄選標準

對現在企業招募員工來說,「找到具有才能的人」已經不是難事,但是,其是否能 夠與目前的經營方式與企業文化相契合才是最爲關鍵。因此一般而言,企業除了要求應 徵者檢附相關的學歷以及能力、工作經驗證明之外,大多會再透過深度面談、團體面談、 職業性向測驗等方式,以確保錄取新人的特質,能與公司目前的文化相符。

(四) 社會化作用9

最後一個維繫企業文化的重要因素,便是企業本身對其員工進行「社會化」,也就是 組織協助新進員工對於組織文化,能夠提早適應且最後產生高度認同感的過程(圖 4-10)。

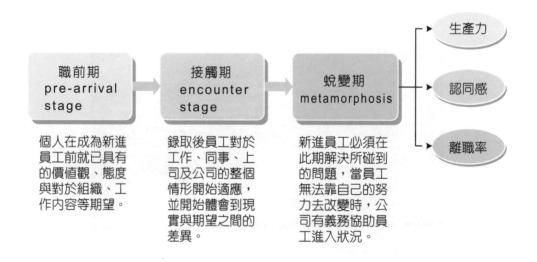

⁹ Robbins, Stephen P. and Mary Coulter. (2006)。管理學。(林孟彦譯)。華泰文化事業公司。(原著出版於 2004 年) 10 Robbins, Stephen P. and Mary Coulter. (2006)。管理學。(林孟彦譯)。華泰文化事業公司。(原著出版於 2004 年)

圖 4-10 社會化過程 ¹⁰

成功的社會化過程¹¹,可以使員工對於公司 的運作更爲熟悉,拿捏非正式慣例的箇中分寸, 同時也可感受到同事與上司對他的接受與信賴, 表現出良好的工作績效,並充分將個人目標與組 織目標結合。

[五]

組織文化的功能

由於組織文化能夠影響內部一般員工對於外 在環境變動以及外來資訊的解釋與處理方式,並 影響主管人員制定決策以及對內外在環境的管理

工作上的師徒關係

計多業種在輔導新進業務員適應階段,多採取由資深主管引導新進業務員的訓練方式,這種方式即相當於 Kram 在1985 年所提出的師徒關係,這種關係的建立,有助新人職能增加,並在徒弟遭遇挫折時,師父可提供經驗並協助其解決問題,這對新進業務員的適應有極大影響,許多文獻皆指出師徒關係的建立,對新進人員的適應有正面的影響。

方式。因此,組織文化的塑造與管理的重要性不可言喻,有了與組織目標以及環境配合良好的組織文化,不僅可以增進組織的效能,若是能夠配合組織規模與業績的成長,適度的調整、管理組織文化,相信更能不斷提昇組織在同業中的競爭地位。本節可由正面功能及負面功能兩方面說明。

(一)組織文化的正面功能

讀者應該同意,當一個企業的文化相對正向時,可以帶來對組織較正面的影響,其組織文化的功能可從組織成員和組織本身的方向加以討論。

1. 從組織成員方面探討

- (1) 增加成員對組織的認同感
- (2) 協助成員心理調適促進組織安定
- (3) 協助成員瞭解組織的目標
- (4) 增進成員解決問題的能力

2. 從組織本身方面加以探討

- (1) 組織文化可以提昇組織運作效能
- (2) 組織文化可以增進組織的凝聚力

雖然,組織文化具有上述的正面功能,但不可諱言,它對於組織本身或成員並不全 然是有利的,並且具有其負面的影響。

(二)組織文化的負面影響

1. 阻礙組織的變革與創新

組織為因應環境變化而需進行變革時,強勢文化反而容易成為 變革的最大阻力,並且成爲組織創新的頭號敵人。現今的企業 常常以併購的方式來強化企業體,而「強勢文化」則常是造成 併購失利的重大因素之一。

例如:海尼根啤酒公司近年來面臨營運成長的挑戰,以往海尼根 保守的財務作風是他們獲利穩定的憑藉,但現在他們若不大膽的 丢掉保守的財務作風,積極進攻新族群,將會面臨失敗(圖4-11)。

圖 4-11 海尼根酒瓶。

2. 阳礙員工的多樣化

組織文化亦會阻礙員工的多樣化,並 逐漸削弱對外在環境的應變能力。因 爲,就長期的角度來看,從員工甄選 到社會化的過程當中,會使得所有組 織成員的價值觀與行爲模式都趨向一 致,並且相對排斥外來的新觀念,產 生「群體迷思」。例如,日產汽車在

圖 4-12 NISSAN 企業總部

變革前,內部員工同質性太高,加上終身雇用制度的弊病,導致日產組織過於僵化, 幾乎官布破產(圖 4-12)。

3. 對立的次文化造成組織整合與溝通困難

組織的主文化與次文化若產生衝突時,常會造成組織整合困難,成員間彼此的信賴與

合作關係破裂,也對整體組織的目標 產生歧見,降低組織效能的發揮12。例 如:丹堤咖啡被八方雲集收購 69% 的 股份,但是八方雲集卻不敢輕易的更 動丹堤咖啡的人事及作業模式,以免 遭受阻礙(圖 4-13)。

圖 4-13 丹堤咖啡於 2020 年被八方雲集收購。

圖片來源: 丹堤咖啡 http://www.dante.com.tw/news.php? type=news&id=130

4. 各種形式主義或功利主義的負面影響

由此上述可知,無形的組織文化是組織興亡的關鍵因素,組織文化的拿捏與塑造對組織有莫 大的影響,使用得當,將促進組織永續經營與不 斷突破;若流於封閉或僵化,則將使組織無法因 應時代潮流或產業競爭。

文化良好維持不易

想要建立良好的組織文化十分困難,但文化要「變壞」卻非常容易。常看到一些過去以良好組織文化為傲的組織,在換了領導人或經歷購併之後就完全走樣。而且從過去實務經驗來看,似乎沒聽說過有任何組織,可以將負面的文化轉變成良好的組織文化。

(三)員工如何學習組織文化

員工可以藉由許多方式與管道學習組織的文化¹³,例如故事、儀式、物質象徵、語言 等都是最常見的方式。

1. 故事 (Stories)

對組織重大事件或人物的描述,這些 故事提供員工處理問題的原則,同時 員工也能體會到組織所堅持、期待與 重視的是什麼。例如,王永慶賣米的 故事。

2. 儀式 (Rituals)

儀式是企業一系列重複性的活動,可 以讓員工了解組織所重視的目標。例 如,一些安麗公司利用年度大會表揚 業績優秀的主管,讓這些主管成爲所 有員工學習的榜樣。

1. 故事 (Stories):

例如,干永慶賣米的故事。

- 2. 儀式(Rituals):例如,一些直銷公司利用 年度大會表揚業績優秀的主管,讓這些主管 成為所有員工學習的榜樣。
- 物質象徵(Material Symbols):例如,金融業穿著 強調穩重專業;高科技則較隨性。
 - 4. 語言(Language): 例如,某些行業會有行話; 某些企業有自己的專用術語。

3. 物質象徵 (Material Symbols)

組織內部擺設、員工穿著、差異化福利措施 等,都是組織所育強調的物質表徵。例如,金 融業穿著強調穩重專業;高科技則較隨性。

4. 語言 (Language)

不同組織所發展出的特殊術語,員工經由學習 特殊術語來體會組織的文化,而這些術語是組 織成員彼此溝通的橋樑。例如,空服員會有行 話;也會有自己的專用術語。

八六

當前的文化議題

根據 Robbins(2005)¹⁴ 的整理,當前的文化 議題包括下列四點。

(一) 建立一個有道德的文化

建立一個有道德的文化可以由以下幾點切入,一、作一個大家都看得到的模範;二、傳達所期望的道德水準;三、提供道德方面的訓練;四、公開表揚道德行爲與懲罰不道德行爲;五、提供保護機制讓員工可以討論道德難題,同時舉發不道德行爲。

(二)建立一個創新的文化

Goran Ekvall 創新的文化包括,一、挑戰與參與——許多員工參與、承諾組織長期目標的達成;二、自主性——自行決定工作範圍;三、信任與開放——互相幫助與尊重;四、思考空間——行動前有很多時間用在思考;五、玩笑幽默——擁有歡樂與悠閒;六、衝突解決——基於組織利益;七、辯論——表達意見空間大;八、風險承擔——不確定與模糊容忍度高。

資報你知

溫水煮青蛙

很多人聽過溫水煮青蛙的故事:將一隻青蛙放在鍋裡,裡頭加水再用小火慢慢加熱,青蛙雖然可以感覺外界溫度慢慢升高,但因惰性與沒有立即必要的動力往外跳,最後被熱水煮熟而不自知。企業的競爭大多是漸熱式的改變,如果管理者與員工對環境的變化沒有任何疼痛的感覺,企業最後就會像青蛙一樣,被煮熟、淘汰了仍不知道。

(三)建立一個回應顧客的文化

建立一個回應顧客的文化可以由以下做法開始,一、直率友善的員工;二、很少嚴格死板的程序規定;三、授權員工服務顧客;四、良好的傾聽技巧;五、角色清楚;六、勤勉審慎的特質。

(四)建立一個具有職場精神的文化

職場精神(Workplace Spirituality) 爲藉由從事對社會有意義的工作, 來達到員工心中對自我生命的認同 (Conlin,1999)。建立一個具有職場精 神的文化¹⁵可由下列方式進行,一、對目 標的強烈意識;二、專注於個人發展; 三、信任與開放;四、員工授權;五、 對員工的容忍。

福特汽車面對文化改革的挑戰

福特汽車在面臨來自日本汽車公司「低價高質」的入侵後,除了用裁員來以降低成本外,福特公司也開始面對「文化改革」的新挑戰。1998年,董事會決定任命納瑟擔任首席執行官,描繪出福特汽車新的企業文化四要素:具有全球化想法、注重顧客需求、持續追求成長,以及深信「領導者是老師」等4項概念,並逐步進行企業文化的改革。

組織氣候

一般我們在職場上,除非有較長時間的經歷,否則不易對組織文化有強烈的認識。Rousseau(1988)¹⁶ 認為文化是組織較深的層面,而氣候則是組織可見的日常生活面,所以有些成員可能無法完全經驗到組織的文化面(即深層的價值觀),但是所有的組織成員都可經驗到組織的氣候面(即環境的知覺)。Schneider 與 Rentsch(1988)¹⁷ 則認為組織氣候可以告知「這裡發生了什麼事情」,而文化可以告知「何以事情是如此發生的」。兩者概念比較,如表 4-1 所示。

¹⁵ 研究顯示職場精神與高生產力、低離職率、績效、創造力、團隊合作、組織承諾有關。

¹⁶ Rousseau D.M. (1988). *The construction of climate in organizational research*. In C.L. Cooper & I.T. Robertson (Eds.), international review of industrial and organizational psychology. New York: John Wiley & Sons.

¹⁷ Schneider B., & Rentsch J. (1988). *Managing climates and cultures: A futuristic perspective*. In J. Hage, Futures of organizations. Lexington, MA: Lexington.

	組織文化	組織氣候
定義	成員間共有的價值觀	成員間所知覺到的組織環境
起源	來自人類學	源自社會學
	歸屬與組織整體的層次	對個人的動機與行爲的連結更貼近
觀點	文化是整體客觀的觀點	隱含著滿意度的概念
	組織氣候可視爲一組次級的了	大化

表 4-1 組織文化與組織氣候的比較表 18

向公司申請一包衛生紙,你多久會拿到?

美國政府的員工,申請衛生紙要花多少時間?答案是6個月。你得先提出申 請,填妥問題評估表後,交由採購組,他們會聯絡供應商確保產品符合監管要 求,衛生紙到你手上,最快也要 180 天(圖 4-14)。

你或許覺得很荒謬,只不過是一包衛 生紙,爲什麼要這麼久?事實上,一般企 業在沒有生產力的工作上,耗費的時間與 精力,超乎我們想像。企業極少留意或反 思組織架構或規則,遇到問題,就會先求 助過去的做法,像是一套制定好、不可更 動的系統,規則層層疊疊的結果,造就了 買支筆也要填採購單的文化。

組織規則若是僵化不變,就有可能 圖 4-14 出現類似申請一包衛生紙等數個月

思考時間

在企業裡,組織的各種政策、流程、措施和常規也是如此,熟悉的工作方 法不見得管用,但人們很難相信或嘗試另一個做法,彷彿「常見」就是「理所當 然」,這樣的組織文化你認爲要怎麼改變?

資料來源: 林力敏譯 (2020)。組織再進化:優化公司體制和員工效率的雙贏提案。時報出版

¹⁸ 整理自 Hofstede, G. H. (1998). Attitudes, Values and organizational culture: disentangling the concepts. Organization Studies. 19(3), P.477-492.

4-2 員工引導與社會化

在上一小節,我們曾說明,企業本身對其員工進行「社會化」,可協助組織新進員工對於組織文化,能夠提早適應且最後產生高度認同感的過程。特別是觀光休閒相關產業,事務繁多,員工需要較快速的社會化過程。因此透過短暫的組織介紹及磨合,進而產生生產力、認同感、離職率,如圖 4-15 所示。

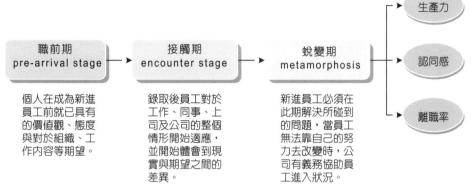

圖 4-15 社會化過程 ¹⁹

由上可知,員工的引導應該包含所有的訓練過程,不單單只是涵蓋新人進公司時短期的訓練,訓練制度大致包括以下三項。

- 1. 社會化(Socialization): 注重企業文化與哲學的教育。
- 2. 訓練(Training):改善員工今日與近期內所需要的工作能力。
- 3. 發展(Development): 改善員工長期的能力。

因此我們可知,成功的社會化過程,可使員工對於公司的運作更爲熟悉,拿捏非正式慣例的箇中分寸,同時也可感受到同事與上司對他的接受與信賴,表現出良好的工作績效,並充分將個人目標與組織目標結合。

一般而言,社會化過程是透過員工引導,所 謂的員工引導意指對新進員工提供基本的背景資 訊,使他們能有正確的工作態度、標準、價值觀 及行為模式。員工引導(Employee Orientation)

電報你知

新人引導的訓練課程應安排多久?
一般來說大多在1~4週(若職前訓練的內容較多,可能須延至2~3個月),以免影響僱用單位的生產力。通常我們會以模組化的方式將公司全面整體的新人引導分為一個模組:再依不同的職類專屬的個別性引導為其它數個模組,如果有必要,其中可再細分為次要模組,或依狀況合併或分別實施。

¹⁹ Robbins, Stephen P. and Mary Coulter. (2006)。管理學。(林孟彦譯)。華泰文化事業公司。(原著出版於 2004 年)

進行方式包含三種,分別是——書面資料(包含薪資,獎懲辦法)等新人手冊、非正式 的介紹(例如各樓面各部門巡禮)、正式訓練課程等三種。其中書面資料的部分最基本 的是利用工作分析,讓員工有明確的工作說明書及工作規範,了解組織及職位所需的職 能以及制度內容。另一方面在非正式的介紹的部分,大多的企業在新人訓練時都會帶新 進人員到各部門進行介紹,好讓新進員工對於各部門的軟硬體有進一步的認識。本章後 續的部分亦會針對不同位階進行正式課程進行說明。

全聯最有溫度的服務員

林君茹的一天從精神抖擻紮起長髮 開始,在全聯的補貨作業,單店流通商 品多達近萬件,門市夥伴不是在收銀機 前忙著爲顧客結帳,就是在貨架前埋首 補貨。同時爲了檢視自己的專業技能、 驗證自己的工作體悟,她連續兩年參加 「全聯收銀服務達人比賽」。與全國 900 家門市的佼佼者競爭,憑藉著陽光 般的微笑、親切溫暖的問候語、快速俐

圖 4-16 全聯的員工工作包含補貨、結帳等。

落的優質服務,一路渦關斬將進入十六強,最終邁入全國決選的殿堂。(圖 4-16)

從什麼都不懂的菜鳥,蛻變爲迅速幫顧客排除疑難雜症的熟手。林君茹以 「樂在工作」的精神,打進全聯「收銀服務達人比賽」,更從比賽中脫穎而出 榮獲最佳溫度獎,爲自己贏得前往日本觀摩收銀大賽與超市參訪的獎勵。看到日 本超市的貼心與細心,君茹這趟見習之旅,除了自己豐收採購外,更帶著許多服 務體驗的感動回來林君茹看到了臺日之間的差異,而正是透過這樣的文化異同比 較,讓她體悟了細膩,照見了自我,在收穫滿滿中,爲工作帶來全新能量,開拓 了截然不同的新視界。

思考時間

如果你現在有機會成爲老鳥,你會希望用怎樣的價值觀來帶領新人,可以讓 新人在工作場所中充滿正能量?

4-3 工作分析與設計

在第二章中,我們曾提到工作分析是指透過組織圖(Organization Chart)與職位對組織進行瞭解,其用意在分析各職位,以得到工作說明書及工作規範。

因此本小節並不特別說明工作分析。但工作分析會產生工作說明書及工作規範,而「工作說明書」(Job Description)乃是記載該職位人員職務的三個面向——What、How、When 的管理文件;而「工作規範」(Job Specification)乃是訂定勝任某一工作職位所需之技能及條件,包括教育程度、特殊技能、過去經驗及其他背景等。而這些內容將對後續工作設計、個人工作再設計、群體工作再設計產生影響。

工作設計

當公司成長到某一個規模,針對不同位階及不同職務,就需要更完整的工作設計。 Robbins (2006) 認為「工作設計」的定義為「將任務集結成一個完整工作的方法。」而 許士軍教授則認為,「工作設計」是對於工作內容、工作方法以及相關工作間之關係, 予以界定。我們可以說「工作設計是將各式任務,組合成一件完整工作的方法。」而不 同的任務組合,便會產生各種不同的工作設計。

而「工作再設計」即針對組織結構、人力分工、 作業流程等重新設計。其中所謂的「再設計」,意 指「針對工作內容重新思考與檢討,並了解員工、 主管或各階層職員對工作之認知感受程度,最後, 依照不同的結果對症下藥,翻新作業流程,以獲得 最好的改善。」 工作再設計不僅有助於各機 關以系統性的觀點來作通盤的 考量,而且對組織而言,可以透過 工作再設計把工作變得更具挑戰性與 激勵性,提升組織整體的績效。

工作再設計的原則:工作特性模式

圖 4-17 爲工作特性模式(Job Characteristics Model, JCM)²⁰主要是讓管理者在進行工作設計時,

²⁰ J.R. Hackman and G.R. Oldham. (1975, April). Development of the Job Diagnostic Survey. Journal of Applied Psychology, P.159-70

藉由對五種核心構面的掌握,其內容摘要詳見表 4-2,來正面影響員工的基本心理狀態, 帶給員工成就需求的驅動力,進而產生良好的效果(高內在工作激勵、高工作品質效果、 高工作滿足感、低曠職率與離職率),達成組織目標。

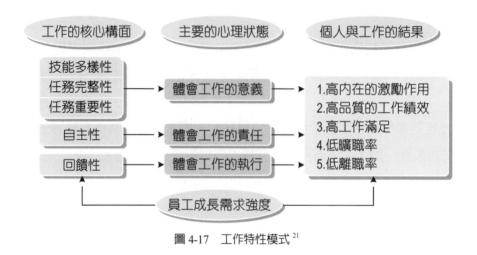

表 4-2 工作特性模式的工作核心構面

工作特性模式	内容說明
技能多樣性	工作的完成需要員工多項技能和技術
任務重要性	工作的結果對組織甚至人類、社會的影響程度。
任務完整性	員工負責的工作須有一個整體或可分辨的段落
自主性	工作給予員工的獨立性及自由度
回饋性	執行工作時,個人獲得的成果以及其他相關資訊。

Robbins²² 認爲這一個模式中,「技能多樣性、任務完整性、任務重要性」這前三個 構面結合在一起,決定了工作是否有意義。如果某個工作包含了這三個構面,我們將可 以預期員工會覺得此工作很重要、有價值、值得做。另外工作上的「自主性」會使工作 者覺得自己對工作的成果負有個人責任,最後在工作上的「回饋性」則讓員工可以覺得 自己所執行工作的績效成果如何,因此五大特性的強弱會影響工作結果,如表 4-3 所示。

²¹ J.R. Hackman and G.R. Oldham. (1975, April). Development of the Job Diagnostic Survey. Journal of Applied Psychology, P.159-70

²² Robbins, Stephen P. and Mary Coulter. (2003)。管理學。(林孟彦譯)。華泰文化事業公司。(原著出版於 2002 年)

表 4-3 工作特性強與弱的實例

技能多樣性	便利商店的員工,什麼都要會。	汽車修理廠的技工,只負責維修工作。
任務完整性	電腦程式人員,負責擬定、撰寫、偵錯、 測試、軟體相容等一系列完整工作內容。	生產線人員,只負責整體任務中的一部 分,從事較狹隘的工作內容。
任務重要性	醫院中照顧病患的護士	醫院中打掃清潔工人
自主性	電腦程式人員,可以自行安排上班時間、 工作內容進度等。	電話接線生,電話一來他必須馬上立即 處理。
回饋性	業務推銷人員,可以從顧客購買或滿意 與否直接可以得到工作的成果。	生產線人員,產品經過處理之後,須經 過品管人員檢驗,始可得知工作成果。

由工作核心構面可以組成一個單一指標,那就是激勵潛能指標(MPS)。

$$MPS = \left[\frac{$$
 技能多樣性 + 任務完整性 + 任務重要性}{3}\right] \times 自主性 × 回饋性

工作特性模式經歷許多研究之後,大多 數證據支持模式的一般架構,也就是說,工 作中確實存在有多組工作特性,而且這些特 性確實會影響著行爲績效,所以研究上可以 很有信心地認爲「所從事的工作於核心特性 上的得分較高時,員工被激勵的程度、工作 滿足感以及生產力也都表現較佳。工作特性 會影響員工的心理狀態,也會間接地影響工 作結果²³。」

Hackman & Suttle 即以工作核心構面來 說明如何設計更具激勵效果的工作,特別是 繁瑣的觀光休閒業,應需特別注意員工工作 之激勵,如表 4-4 所示。 由以上的公式,我

們不難獲得以下三點結論:

- 1. MPS分數愈高,則代表員工的工作滿足 感、生產力等愈高。
- 2. 核心構面中,「自主性」與「回饋性」扮演更加重要的角色。
 - 3. 高層次需求愈強的員工愈適合擔任MPS 高的工作。

²³ Robbins, Stephen P. and Mary Coulter. (2006)。管理學。(林孟彦譯)。華泰文化事業公司。(原著出版於 2004 年)

表 4-4 如何設計更具激勵效果的工作 24

方 法	說 明
將工作加以結合	將現成零碎的工作結合成一個新的、較大的工作模組,以提高技能的多樣性與工作完整性。
建立完整工作單元	將工作設計成一個較完整且有意義的工作單元,藉由工作單元,增進工作人員的 認同與責任感,並激勵員工對工作產生興趣,而不再視其爲無關緊要又無意義的。
建立顧客關係	客戶是員工所生產的產品或勞務的使用者,管理者應儘可能地建立員工與客戶間 直接的關係,以提高技能多樣性、自主性與回饋性。
授權員工工作	將部分掌握在管理者手上的職責與控制權釋放給員工,以縮減執行與控制之間的 距離,提高員工的自主性。
開放回饋通路	提高回饋不但可以讓員工知道工作績效,還可以知道工作績效是否有改進、惡化或持平。理想的情況之下,工作者應可直接取得回饋資料而不是間接偶爾地透過管理者取得。

個人工作再設計

觀光餐旅的服務型態複雜,因此如何透過工作的設計與工作的再設計(Job Redesign),把工作變得更具挑戰性與激勵性,使員工的產能達到最大,組織整體的績效也最大,正是經理人或管理者最關切的。而就員工的角度而言,工作設計的良窳則深深地直接影響到其工作生活品質(Quality of Work Life)。

MPS 分數與回饋性的關係

在 JCM 中,MPS 的分數與回饋性是屬於乘法關係。許多人在求職時會優先選擇: 薪資待遇、公司名聲、福利條件、學習與未來機會等,很少人會選擇自我實現,很少人會看到工作背後的意義。當你開始看到你的工作能夠幫助多少的人?能夠為社會帶來多少改變……時,這樣的正向回饋性會讓你在職場快樂許多,並看到自己真正的價值。

(一) 工作輪調(Job Rotation)

Robbins 認為當員工很難忍受過於例行性的工作時,可以考慮使用工作輪調,意即當某項工作不再具有挑戰性時,就讓員工橫向地調往工作技能要求類似的另一項工作²⁵。

²⁴ J. R. Hackman and J. L. Suttle, eds. (1997). *Improving Life at Work*. Glenview, IL: Scott, Foresman and Company. p.138.

²⁵ 類似工作擴大化的概念,但卻不具備多樣性。

(二) 彈性工時 (Flexible Time)

彈性工時是爲工作輪調的特例,Robbins 認爲彈性工時允許員工在某段特定時間中, 自行決定何時上班,但是彈性工時並非全然彈性,它讓員工在上下班時間中,擁有一些 自由裁量權。所以說每人每星期都有特定的上班時段,但是在這個特定上班時段(共同 核心時間)之外,員工可以自由安排其他工作時間,由於可能同一件工作在不同的時間 會有不同的工作情境(圖 4-18),因此彈性工時亦可以視爲一種工作輪調系統,其優缺 點詳見表 4-5。

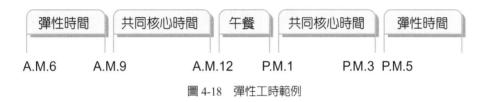

表 4-5 彈性工時優缺點

優缺點	彈性工時優缺點說明
優點	 降低員工曠職率或離職率 提高員工自主權與責任,使員工增加工作滿足感,進而提高生產力。 降低加班成本、減少員工對管理者的敵對性。
缺點	 適用性不足。對於與外部溝通頻繁的員工,例如,接待人員、業務代表等。 組織無法進行嚴密的監督控制

(三) 工作擴大化(Job Enlargement)

Robbins 認為工作擴大化,意即水平地增加工作任務,目的意在增加的任務數目與種類使工作更具多樣性,但是後續研究卻顯示工作擴大化仍被認為無法將工作變得更具挑戰性、更具意義,它對過於分工的工作幫助不大(圖 4-19)。

例如,公務機關人員,上班時間 皆為朝九晚五,上班時間固定,麥 當勞管理者則視用餐時間,安排工 作人員的共同核心時間,以因應用餐時間,大量人潮的負荷,其餘工作時間 由排班人員協同工作人員敲定。

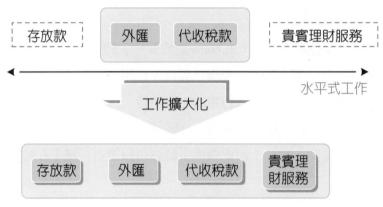

圖 4-19 工作擴大化

但其包含不同項目,而有較大程度的完整性。

例如,銀行人員早期屬於專業分工,假設現今銀行 人員負責項目包括存放款、外匯操作、代收稅款、貴賓 理財服務等業務。 「工作擴大化」是在原本就 無聊的工作之外又再加重員 工更多無意義工作的負荷,所以 並不一定能夠增加員工的工作滿 足感。

(四)工作豐富化(Job Enrichment)

工作豐富化是垂直地增加工作任務(談到與激勵因子之間的關係²⁶),使員工有較大的自主權,讓其工作更有意義。研究證據顯示,工作豐富化的確有助於降低離職率、離職成本、提高工作滿足感,工作者對於所擔

任的工作具有較多機會參與規劃、組織及控制,但對生產力的提升與否,則並無一致的 結論。

工作豐富化與工作擴大化的比較,以下以觀光餐旅服務業爲例說明,詳見圖 4-20。

比較構面	工作擴大化 (Job Enlargement)	工作豐富化 (Job Enrichment)
定義	增加水平工作負荷	增加垂直工作負荷
結果	工作多樣性增加	員工自主權增加
工作滿足感	不一定增加	必定增加
舉例 (以銀行 行員為例)	原本只受理提款、存款、轉帳等業務,增加了受理基金、保險等的購買。	除了櫃檯業務外,還替客 戶做投資理財規劃、貸款 額度與徵信等工作。
圖形	新增水平工作範圍	
應用於群體	整合性的工作團隊 (Integrated Work Team)	自主性的工作團隊 (Autonomous Work Team)
相同處	皆屬於個人之工作再設計並有助於生產力的增加。	,使工作不單調而有趣,

圖 4-20 工作擴大化與工作豐富化的比較

群體工作再設計

「群體的工作再設計」是現今企業爲了因 應環境上的變化與人力資源的需求,以倚賴「團 隊」運作的方式來完成各種專案的情況下的工作 再設計方式,其方式如下。

資報你知

餐旅方面的行銷人員

念管理類科的同學很大一部分會覺得行銷是有趣的,因此畢業之後選擇行銷的領域的人也多。假如你是一位媒體企劃人員,從事這份工作也已邁入十年了,從以前單純的負責媒體企劃、建議媒體組合以及媒體購買的執行,到現在工作內容真的可說包山包海(廣告片的製作拍攝、活動的建議與執行,媒體企劃人員變的十八般舞藝),這樣的轉變,到底是工作擴大化還是工作豐富化?

(一) 整合性工作團隊 (Integrated Work Team)

屬於群體性的工作擴大化,以達成組織團隊的特定目標爲任務。運作方式爲,由一 領導者領導一團隊以及分派各成員任務,以達成特定目標,過程中亦可配合工作輪調的 方式來增加員工的工作多樣性。

例如,以麥當勞為例。店經理 依成員專長分配工作,因各 項工作内容難度並不高,下次可 能就相似的工作做輪調。

(二) 自主性工作團隊(Autonomous Work Team)

屬於群體性的工作豐富化,是由團隊成員共同參與各項 決策並共同決定目標。其運作方式爲,由團隊領導者選派團 隊成員與分派任務,同時亦可自行決定工作進度、檢核控制 及休假等,可以說是在團隊工作上做高度的垂直整合。

起源自於日本,係指由工作現場人員與主管,自 發性地參與定期品質管制活動,並在過程中利用全員參 與與統計方法,分析問題主因並研議實際可行的改善措 施,進而達成品質改善的目標。除此之外,「品管圈」 更能進一步提升員工品質意識,建立起精進品質的組織 文化。

例如,以五星級廚房團隊 為例。廚房整合相關甜點、 中餐、西餐、調酒等背景成員, 所有目標、進度、檢核、控制等 皆由團隊成員自行決定。

例如,臺中酒廠透過品管圈活動進行能源管理,隨 時掌握耗能動態並積極尋求節能措施。積極研究改 善製程,提升能源效率,榮獲經濟部節約能源績優廠商 優等獎。

最後,針對群體工作再設計方法的比較,詳見表 4-6。

表 4-6 群體工作再設計方法的比較

頂	E	整合性團隊	自主性團隊	品管圏
特	性	將群體性、團隊性的工作擴 大化。	將群體性、團隊性的工作豐 富化。	是由數位成員所組成的品管 團隊
任	務	達成組織或高層所賦予的特 定目標	完成團隊共同訂定的目標, 進行自我管理與控制。	對員工品質意識、產品品質 的提升。
方	法	由團隊領導者分配成員各項 任務以完成目標,其過程可 採行工作輪調方式以增加員 工工作多樣性。	團隊領導者可自由選派人員 和分配任務,同時可自行決 定工作進度、時間或檢核控 制等。	藉由固定時間開會進行互動,討論問題,並分析原因及提出解決方法,並實際執行,同時提升員工品質意識和產品品質。

Ξ_{j}

現代工作再設計方法

現代工作再設計方法包括壓縮工時、工作分享、電子通勤等。

(一) 壓縮工時 (Compressed Workweek)

最常見的壓縮工時,是四天四十小時的安排。Robbins²⁷ 認為這種 4-40 計畫使得員工休閒計畫時間增加、更容易安排旅遊,也可以在非尖峰時間下班。壓縮工時制度的優點,可以有效提高員工工作士氣,及對組織的承諾;再者,可提高組織生產力及降低成本,減少生產設備開關機次數。

壓縮工時,最後,將減少 加班、曠職及離職,而且 使得組織更容易招募員工。

而在實証研究上,4-40的研究結果大多爲正 面,雖然有人抱怨快下班時總是覺得非常疲倦, 但與無法協調工作與私人生活的問題比較起來, 多數人還是會喜歡壓縮工時。例如,在美國所做 的研究顯示,有78%的受訪者表示希望能繼續採 行壓縮工時,而非傳統的调休二日。

(二) 工作分享(Job Sharing)

工作分享可以使得組織在某一個職位上,得 以享有多人的才能貢獻。因爲,這一種制度讓公

司只須支付一份薪水,但卻享有兩個人才,是一種創新的工作流程。

彈性工時

彈件工時是讓員工對自己的工作時 間有彈性的調控權,可以依照自己的生 活方式或突發情況調整上、下班時間。 譬如你若臨時需要去看牙醫或處理私事, 必須在上班中間請假一個小時,你可以 在當週額外時間將這一小時的工作時間 補上;或是雙薪家庭可能父母會需要輪 流接送小孩上下學,也可以與公司約定 好固定某天會晚點進公司或是早點離開

例如,兩個或兩個以上的工作人員分攤一份傳統的一週四十個小時的工作,如果其 中一人可以選擇在早上八點到十二點上班,另一個人則在下午一點到五點上班,或是由 兩個輪值員工,採每日輪替的方式。

> 從管理者的角度來看,此一 制度主要的問題是,如何可 以找到合作無間的工作搭檔是較 為困難的。

(三) 電子通勤 (Telecommuting)

電子通勤又成為「虛擬辦公室」,乃用以描述員工可以經常性地在家工作(圖 4-21)。現今,傳統辦公場所成本高漲,而網路等通訊設備價格卻快速下滑,因此,吸引了越來越多的管理者有意引進虛擬辦公室,以提高員工彈性與生產力,提振員工士氣,以及降低成本。

然而,電子通勤仍然有其特定的適用性。 例如,其較適合擁有例行性的資訊處理、機動性 高的活動、或是高知識的專業任務之人員;但是 對於需要大量正式互動、強調團體共同活動之職

圖 4-21 居家辦公

業,亦或是成員需要社交活動維持工作熱情時,就不是每一個員工都願意接受了。

還是有許多人願意每天 花上兩到三個小時的通勤 時間,以維持傳統的實體工作 方式。

質報你知

虛擬團隊的普遍

目前虛擬團隊與行動辦公室的情況 愈來愈普遍,平時不用見面、不用聚集在 一起的人,照樣能夠組成任務團隊並完 成工作。但有些工作,可能就不適合運 用虛擬團隊來進行。首先,通常如果工作 是連續性非常高的、或整合性非常大的, 就不太適合運用虛擬團隊來進行,因為 團隊成員可能必須經常聚在一起來回討 論。第二,必須透過招募、交易、創新、 維持關係等這些需要分享複雜資訊的活 動,也最好不要採用虛擬團隊,面對面溝 通較達到效果。

事實上,電子通勤的確還是有許多模糊地帶有待解決。例如,員工在家工作是否不利於辦公室政治?電子通勤者的加薪或升遷是否會受到影響?人不在辦公室,會不會心也不在辦公室了?一些與工作無關的因素,例如,小孩、鄰居會不會讓電子通勤者分心,而使他們缺乏上司監督情況下,生產力大減等?這些問題都需要學者進一步證實與研究。

金百利克拉克 140 年長青秘訣:人才輪調

舒潔面紙、靠得住衛生棉、好奇紙尿褲,他 們的背後,是具有140年歷史的全球最大衛生紙 品製造商——金百利克拉克(Kimberly Clark), 這個百年企業要維持長久的繁盛, 關鍵就在於 「人才培育」。金百利克拉克如何養成全方位經 理人?營運總裁陸韋彤揭曉答案——工作輪調。

金百利克拉克的員工,若在同一個領域工

金百利克拉克系列產品 作時間超過5年,必定要接受公司的面談,準備轉換跑道。他們會根據初階和中 階員工,訂定不同的輪調計畫。初階人才會依照自身興趣和生涯規畫,進行橫向

的工作調動,到不同的崗位鍛鍊;以加深工作廣度,中階人才轉換跑道的幅度更 大,例如從行銷面轉調至從未接觸過的財務面,以避免職涯發展過於單一,藉以

讓員工跳出舒適圈、才能以不同角度看事情,成爲全方位的經理人。

資料來源:修改自經理人月刊,2012/11 月號

思考時間

個案中提及低階、中階人才需要輪調,請問,一般而言,輪調的期程和時間 有無限制?要輪調到什麼程度才能向上升遷?

一項文化隱喻的練習

說明

班級	成員簽名
組別	

這個活動以組別爲單位,確認你的學校存在著什麼文化。

HH	75
보티	ин
	-

1.	本項	[練習以組別爲單位							
2.	每個小組在下列空白處討論應填入那些文字,討論時間為 15 到 20 分鐘。								
	(1)	如果我們學校是一間動物園,它應該是的動物園,因爲							
		o							
	(2)	如果我們學校是一種食物,它應該是 的食物,因爲。							
	(3)	如果我們學校是一的地方,它應該是 的地方,因爲。							
	(4)	如果我們學校是一間季節,它應該是 的季節,因爲。							
	(5)	如果我們學校是一個電視節目或電影,它應該是的電視節目或電							
		影,因爲。							
3.	班上	上同學聆聽每一小組對組織的隱喻							
討	論								
1.	你的	7小組是否容易達成共識 ?							
2.	你聽	德 到了這些對於學校的隱喻,它可能代表什麼文化價值?這些價值又如何影							
	響制	1織的效率?							
實	作播	育要							

	N II	T			
•		11	Ë	•	
	il Al	IJ	<u></u>	•	

2002
ALEX MAN CONTRACTOR
ARA COLO
1 17 190
\sim
•

Chapter —

訓練計畫與模式

學習摘要

- 5-1 訓練計畫模式概論
- 5-2 教育訓練評鑑的模式
- 5-3 管理發展與訓練的方法
- 事家開講 疫情冰封房產業?NO!線上轉型正開始
- 個案相窗鏡 健身層的新趣科技(AR、VR、MR)在教育訓練
 - 一的確託
- 個案視窗鏡 為什麽大部分買工都覺得,教育訓練浪費時間?
- **因安坦密**籍 水的破壞式創新
- 與母害作 萬業早抑重情隨置部

重家閚講 >>>

疫情冰封房產業?NO!線上轉型正開始

這次疫情來得又快又猛,許多行業都措手不及。房仲業也是一樣。一個超級 大海嘯打來,有的店頭直接宣布所有員工休假,不用來上班,美其名曰「超前布 署」,其實內心在滴血。因爲他們認爲來上班也無事可做,因爲沒有顧客上門,也 不能上門,業績一定直接放入冰箱冷凍庫封存。現在臺灣的房地產業,也是直接冰 凍在零下80度的冷鏈當中,接受時代的考驗。

沒有辦法跟客戶約見面?那就「線上拜訪」。沒有辦法約客戶一起看房子,那 麼就「線上帶看」。無法斡旋?那麼就「線上斡旋」, Google Meet 還可以個別開 房間哩。簽約總要見面吧!不必,也可以「線上簽約」。現在一切房地產行爲都可 以由線下轉成線上(圖 5-1)。

圖 5-1 住商不動產首頁

數位化並非一蹴可幾,消費者不論是房屋買方還是賣方,也都需要時間適應與 教育,那麼房仲還剩餘的大量時間該怎麼打發呢?其實,平常忙於認識客戶、帶看 斡旋的業務,此時就是最好的教育訓練時機!充實自己永遠是最好的投資。來店接 待有沒有更好的禮數與 SOP ?數位行銷有沒有更新的趨勢?斡旋有沒有更好的能 力?房地產法令有沒有更新的認識?以往藉口沒有時間學習的人事物,如今老天爺 普降甘霖,就給大家時間了。此時房地產界不充實自我,更待何時?

資料來源:疫情冰封房產業?NO!線上轉型正開始···。工商時報數位編輯 2021.06.14

問題討論

疫情在三級警戒的這段時間,短則3個月半年,長則9個月至1年,不正是教 育訓練的黃金時刻?如果你是房仲業的 HR,你該怎麼規劃教育訓練?

訓練爲一學習過程,可增進員工工作技能及知識,改變工作態度、價值觀等,以提升生產力、工作績效,進而符合組織的需求達成組織目標。特別是在變動快速的服務業,相關所需技能繁複,因此在訓練過程之中,不僅只是訓練而已,還包括了引導以及評估,因此接下來本章將介紹相關的訓練議題。

■ 5-1 訓練計畫模式概論

談到員工訓練或員工教育,很少人能夠否認它的重要性,但是有多少業主與主管人員能夠了解它的真正意義及其對一個組織長期發展的重要性呢?然而既然談到訓練,本書認爲應先讓我們了解在訓練的過程中,如何訂定訓練計畫。

何謂訓練與發展

吳秉恩(2007)認為,訓練(Training):是指組織為了促進員工對於工作相關職能的學習,所進行的計畫性努力。通常焦點較窄,而且也較偏向短期績效導向。而發展(Development):較偏向於拓展員工的技能範疇,以因應未來的責任要求。

訓練計畫模式

訓練計畫乃依據全員需求調查結果擬定,不但需考量員工需求且需結合各階層的專業訓練需求。所規劃的專業技能訓練方式可能包括:專案式訓練、工作指導式訓練、派外訓練等。所規劃的訓練課程則可能涵蓋:各階層管理技能的訓練、專業訓練、語文訓練等。

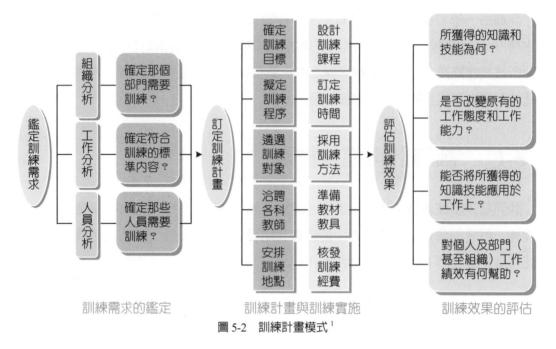

由圖 5-2 可知,訓練包括了需求的評估,訓練的實施及效果的評估。而每個過程中都必須思考其 Why & How,才能在各階段中精準地達到組織的目標。(吳淑華,2001)

表 5-1 企業内部訓練體系 2

階級別訓練	階級區別	職能別訓練
經營者訓練	經營者	
管理者訓練	管理者	部門專業訓練以及個別管理訓練
監督者訓練	監督者	(生產、行銷、人事、財務、資 訊)
基層督導人員訓練	基層督導人員	
一般從業人員訓練	一般從業人員	實務及操作訓練
職前訓練	新進從業人員	基礎訓練

由表 5-1 可知,一般而言,不同的組織及不同的位階,其所需的訓練是不盡相同的,因此在需求評估時,不應是開設相同課程,而是應該區分職位或階級,方能達到最適規劃。(吳淑華,2001)特別是經營者及管理者,通常才會是最需要教育訓練的人員,但大多時候他們都不參加。

¹ Susan E. Jackson、Randall S. Schuler 著,吳淑華譯 (2001),人力資源管理-合作的觀點(第七版),滄海書局。

² Susan E. Jackson、Randall S. Schuler 著,吳淑華譯 (2001),人力資源管理-合作的觀點(第七版),滄海書局。

結構化在職訓練(S-OJT)

S-OJT(Structure-On The Job Training)是改進企業在職訓練的技術手法(圖 5-3)。 Ronald (2003) 將 S-OJT 定義爲:「資深員工爲新手在工作現場與工作現場環境相近的 地點,透過一套有計畫有系統的程序,以提昇其在工作單元(Unit of Work)上能力的訓 練計書。」

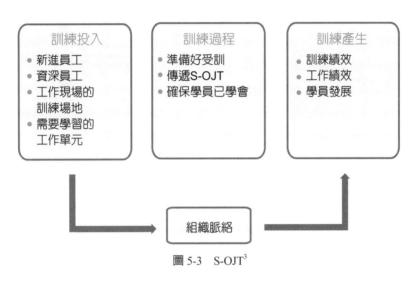

S-OJT 的實施流程是預先規劃的。以整體系統的觀 點實施有計畫的訓練程序,可助於確保訓練成效與效 変。

工作指導

工作指導其目的是爲了提升員工的素質與能力,工 作指導(Job Coaching)的意義是指主管運用有效的方 式與工具,傳遞知性與感性的內涵,藉以提升部屬工作 能力的過程。

S-OJT 是在工作現場或模擬 現場的環境中,由資深員工 依據事先規劃的程序,指導新進 人員,發展特定工作單元所需要 的技能。

³ Susan E. Jackson、Randall S. Schuler 著,吳淑華譯 (2001),人力資源管理-合作的觀點(第七版),滄海書局。

教育訓練實施後,員工將所學到 的知識、技術在返回工作崗位後, 將它運用在工作上,所產生行為或思 考模式的改變,進而提升個人工作效率與 組織效能的現象,即是所謂的訓練移轉 (Transfer),如圖 5-4。

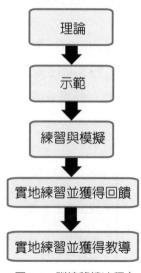

圖 5-4 訓練移轉流程 4

⁴ 吳復新 (2004),人力資源管理,華泰。

健身房的新興科技(AR、VR、MR)在教育訓練上的應用

目前已經有很多醫學院使用 AR/VR/MR 來進行教學或外科手術訓練。學生戴上 AR/VR 眼鏡觀看 3D 立體的人體結構及器官,也可以「取出」某一器官來做更仔細的觀察。同時透過 3D 全息解剖(Holographic Anatomy)程式來對著虛擬屍體進行手術練習。大體並不容易取得,因此手術模擬可以減輕醫院或學校在這方面的負擔。

圖 5-5 AR/VR 科技可以用來維修汽車

另外,美國軍方好幾年前就開始使用 AR/VR 等科技來訓練士兵作戰、武器操作,或是維修武器、車輛等裝備(圖 5-1)。戴上 AR 眼鏡,運用 AR 來進行武器操作訓練或是裝備維修可以避免錯誤,同時可以提升訓練及維修速度。

未來在健身房,你可以透過 VR(或 MR)頭戴式裝置,選擇在塞納河畔,或 是其它你想經歷的路段,等健身器材會根據你經歷的虛擬所在位置,選擇騎腳踏 車、滑雪、划船、或是跑步,同時調整上坡或下坡角度、阻力、更可以感受地面 或河面的震動,這樣的運動體驗是不是很迷人呢?

思考時間

你有體驗過 VR 嗎?在你所屬的科系領域內,你有沒有想過將來在職場上,可以透過 VR 或 AR 做何種程度的改善?試說明之。

■ 5-2 教育訓練評鑑的模式

許多學者提出訓練評鑑的模式,事實上沒有任何一種模式是適用於所有組織,但從模式當中可見評鑑所需的一般原則(Robert, 1990)。一般而言,教育訓練評鑑模式約有9種,本書將針對常見的5種,分別是 Kirkpatrick、CIPP、Brinkerhoff、IPO、ROI 模式——介紹5。

⁵ 平衡計分卡亦是其中一種方法,請參考第六章。

Kirkpatrick 模式

Kirkpatrick (1974) 強調訓練的成效與貢獻,以結果和成效爲導向,並將評鑑的標準 分成參訓者對管理才能發展方案的反應、學習所獲知識、技能的增進程度、行爲改善的 程度和對組織目標的貢獻成果等四個層次6。

- 1. 第一階層:反應(Reaction)。針對受訓者對訓練課程的(主題、講師、時程)的感 覺如何,基本上就是使用者滿意度評量,也是訓練評鑑最基礎的衡量方式。
- 2. 第二階層:學習(Learning)。有關受訓者從訓練中學得的知識、技能、態度進行評量。 可以發現學習評估層次比反應評估層次困難得多, Kirkpatrick 建議訓練人員要多設計 屬於自己的方法或測驗工具(張惠雅,2000)。
- 3. 第三階層:行爲(Behavior)。有關受訓者因訓練而改變工作任務行爲之程度的評量, 也就是是否於訓練結束後,有運用在工作上,常指訓練後的學習遷移。
- 4. 第四階層:結果(Result)。有關因訓練而發生的最後結果,如:生產力提升、工作 效率增加、成本減少、銷售量增加、員工流動率降低以及較高的利潤報酬。

CIPP 模式

CIPP 模式經過數次的修改,以結果和成效爲導向,強調系統性改進以便利決策的一 種模式,其內涵乃在於評鑑訓練的情境(Context)、投入(Input)、過程(Process)與 成果(product)⁷,此模式適用於組織、機構、方案乃至個人。

(一)情境的評鑑

爲最基本的評鑑,其目的在於協助選定訓練的目標、確認訓練需求(如:分析組織、 人員、工作任務)之後,依據訓練需求與實際狀況的差距,找出沒有達到的訓練需求, 進而提供改善方針,重新擬定訓練目標。

(二)投入的評鑑

針對訓練計畫或是方案做分析,透過審查可運用的訓練資源(如:設備、人力、物 力、經費預算、講師專業等),其目的爲確定如何運用適當資源以達訓練目標。

⁶ 何俐安 (2006),探討人力資源發展成果談組織評鑑教育訓練之模式,研習論壇月刊,67期。

⁷ 何俐安 (2006),探討人力資源發展成果談組織評鑑教育訓練之模式,研習論壇月刊,67期。

(三) 過程的評鑑

主要目的有三項:1. 使評鑑者了解計畫實施進度和資源運用情況:2. 提供計畫內容修正指引:3. 提供計畫執行的紀錄,便於成果評鑑時的參考。

(四)成果的評鑑

著重在判定訓練成果是否有達到預期目標,運用前三個向度(情境、投入、過程) 來合理說明成果的價值和意義,其主要目的爲提供未來訓練方案是否要繼續實行,或是 調整、修正和中止訓練方案時的參考。

表 5-2 設計 CIPP 評鑑的架構方法 8

評鑑		情境	角色	投入	角色	過程	角色	成果	角色	
		決策	責任	決策	責任	決策	責任	決策	責任	
的	描述	需要對哪些問題提出解答?								
步 驟	獲得	如何獲得所需的資訊?								
河水	提供	如何呈現和	和報告所獲得	得的資訊 ?						

Brinkerhoff 六階段評鑑模式

Brinkerhoff(1998)認為所有人力資源訓練課程必須要以有效率的方式產生學習上的變化,強調預測需求及訓練過程評鑑,因此發展訓練方案過程中的每個關鍵決策階段,形成一個訓練發展的決策循環。。

(一) 訂定需求

爲了解訓練方案的需求、問題及機會,提供決定是否應繼續實施訓練方案或是該修 正的地方。

(二) 方案設計

主要在於評量訓練方案的內容是否可行,藉此決定訓練方案的設計能否發展至實施階段。

⁸ Stufflebeam, D. et al. (1974). Education Evaluation Decision Making (4th.). edition, Peacoca.

⁹ 何俐安 (2006),探討人力資源發展成果談組織評鑑教育訓練之模式,研習論壇月刊,67期。

(三) 方案實施

重點在於完成前兩個階段之後,繼續檢視方案進行的流程,以得知方案是否可以如 預期進行,同時預知可能產生的問題。

(四) 立即的結果

了解受訓者是否透過訓練方案,獲得預期的知識、技能和態度。

(五) 應用結果

主要在衡量受訓者是否能將有所學的新知識、技能運用在工作中,即評量訓練遷移 的狀況。

(六) 效應與價值

確知訓練方案對組織的效益程度,其中包括訓練之後是否產生影響、是否滿足需求, 再和訓練成本作比較,來確定訓練方案所帶來的價值。

表 5-3 Brinkerhoff 六個階段評鑑模式的重點以及評鑑方法 10

評鑑階段	評鑑重點	評鑑方法
1. 目標設定	訓練需求、問題與機會的程度爲何? 問題是否可以透過訓練解決? 訓練是否值得實施? 訓練是否合乎成本? 是否有判斷訓練效益的指標? 透過訓練解決問題是否比其他方案更好?	組織的稽核 工作表現分析 紀錄分析 觀察 意見調查 研究報告 文件回顧 背景環境研究
2. 方案設計	何種訓練可能最有效? A 方案的設計是否比 B 方案有效? C 方案的設計問題在哪? 所選擇的方案設計是否能有效實施?	教材評估 專家評估 測試性試辦 受訓者評估

(續下頁)

¹⁰ Brinkerhoff, O.R. (1988). An integrated evaluation model for HRD. Training & Development Journal, Vol. 42 No.2, pp.66-8.

(承上頁)

評鑑階段	評鑑重點	評鑑方法
3. 方案實施	方案的教學是否達到預期成效? 方案的教學是否有案進度進行? 方案的教學有沒有問題產生? 實際的教學狀況如何? 受訓者是否喜歡本方案內容? 方案執行的成本爲何?	觀察 查核表 講師和學員的回饋 紀錄分析
4. 立即成果	受訓者是否有學到東西? 受訓者的學習成效爲何? 受訓者所學爲何?	知識與工作表現的測驗 模擬測驗 心得報告 工作樣本分析
5. 過程、成果運用	受訓者如何運用所學的內容?受訓者運用了哪些內容?	學員、同事、主管的報告 個案研究 調查 實際工作觀察 工作樣本分析
6. 影響和價值	訓練之後有何影響? 訓練需求是否被滿足了? 這個訓練方案是否值得?	組織的稽核 績效的分析 紀錄分析 觀察/調查 成本效益分析

Bushnell 的投入、過程與產出(IPO)評鑑模式

Bushnell(1998)將訓練視爲一個投入、過程與產出的系統,包括七個環節(E1至 E7) 可以進行訓練評鑑¹¹(圖 5-6)。

¹¹ 何俐安 (2006),探討人力資源發展成果談組織評鑑教育訓練之模式,研習論壇月刊,67 期。

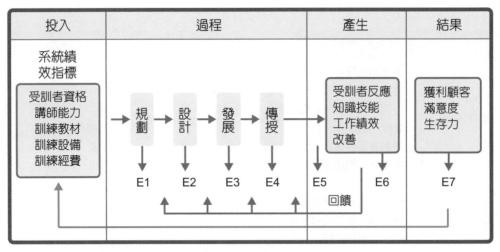

圖 5-6 IPO 模式 12

五

Phillips 的投資報酬(ROI)

ROI 評估模式以 Kirkpatrick 四階層評估模式爲基礎,加上 ROI 的衡量,以結果爲導向,目的是衡量人力資本的投資報酬率,將訓練的成效以具體的貨幣價值呈現之,進而作爲 HRD 對組織貢獻的證明 ¹³。

階層一: 評鑑 反應、滿意 度和確認行動計畫(Reaction、Satisfaction、Planned action): 本階段的重點在於了解受訓者的反應爲何?如何實施方案計畫方能符合受訓者的學習需求?

階層二:評鑑學習(Learning):此階段強調受訓者的知識、技能、態度是否被改變了? 改變程度爲何?

階層三:評鑑工作應用與實踐(Application、Implementation):本階段在於評量受訓者是否已經應用訓練時所學到的知識、技能和態度在工作上。

階層四:確認方案的商業效益(Business impact):此階段主要評量受訓者回到實際工作場所時能應用所學,並衡量商業利益。

階層五:計算投資報酬率(ROI):本階段主要衡量訓練結果的經濟效益是否高過訓練方案的執行成本。

ROI 是針對一個訓練的整體評估,從事前資料類型的定義與收集,到事後的評估計算,系統化的做法,能夠呈現真實的訓練成效,Phillips 提供了一套包含 ROI 的評鑑模式共 10 步驟(圖 5-7)。

¹² Bushnell, P. (1998). Does evaluation of policies matter?. Evaluation, 4(3): P.363- 371. Casswell.

¹³ 何俐安 (2006),探討人力資源發展成果談組織評鑑教育訓練之模式,研習論壇月刊,67 期。

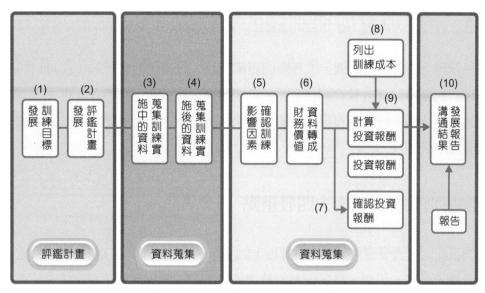

圖 5-7 Phillips 的 ROI Methodology¹⁴

爲什麼大部分員工都覺得,教育訓練浪費時間?

爲數不少的企業人資主管,都聽過 CEO 或其他部門主管這樣的質疑:「教育訓練花那麼多錢,好像都沒看到成果?」。即使人資部門最終達成了參訓人次、開課數或人均訓練成本等數字指標,問題是,這樣就能展現教育訓練的成效嗎?

最廣爲人知的教育訓練評估指標,是已故美國威斯康辛大學(Wisconsin University)教授唐納德 · 柯克派區克(Donald L. Kirkpatrick)提出的「柯氏四級培訓評估模式」(Kirkpatrick Model)。

不過,柯氏指標幾乎都是員工受完訓練之後才蒐集,當資料顯示顧客滿意度、 客訴率等指標都有所改善,我們就可以將這些成效完全歸功於教育訓練嗎?有沒 有可能是員工在受訓期間,看了一本書或一部電影而有所啓發,讓行爲有所改變?

思考時間

要做出員工「因爲受了教育訓練,所以產生行爲改變」這樣的因果推論,必須使用科學方法,最基本、簡單的做法就是「增加前測」。人資部門可以在訓練前,先對員工進行測驗(前測),只要訓練後的測驗分數高於前測,即可看出學員在知識技能與行爲上有所改變。你認爲應該如何做出實驗組及對照組?

¹⁴ ROI Institute. (2005). The Phillips ROI Methodology. from http://www.roiinstitute.net/websites/ROIInstitute/ROIInstitute/

管理發展與訓練的方法 5-3

對於管理上的發展及訓練,大多數的組織是以人員繼承計畫(Succession Planning) 爲原則:目的是希望這些教育訓練,能協助組織在未來的人才培育上,能繼承而不會有 斷層,故這是一種系統化的程序,定義出未來的管理需求,並把最爲符合這些需求的職 位申請者找出來 15。

階層別教育訓練能力開發重點

企業應配合人力資源規劃,定義管理上的需求,並且找出具有高度管理潛力的員工, 實施人員繼承計畫,規劃並發展所需的管理能力訓練及發展活動,培養出未來的「接班 人」。而各階層接班人應培養的重點如下表 5-4:

表 5-4 各階級教育訓練能力開發的重點 16

階級區分		教育訓練能力開發的重點		
	最高管理階級	策略決策能力	企劃能力開發 協調能力開發	
管理階層	中高管理階級	管理決策能力		
	基層督導階級	業務決策能力	分配能力開發	
基層一般職員工		技術能力	執行能力開發	

創造力訓練與群體決策

由於時代潮流的演進與環境變動的快速,導致管理者所面對的問題愈趨複雜,新時 代下的決策模式,企業常以團隊(Teams)、委員會(Committees)、品管圈(Quality Circles)、工作小組(Task Forces)等型熊來共同討論並提出決策,進而發展出許多有關 群體決策的技術。同時本小節也將探討在群體決策中,培養創造力的階段及方法。

¹⁵ Walker, J.W. (1980). Human resource plannung. New York: McGraw-Hill.

¹⁶ Susan E. Jackson、Randall S. Schuler 著,吳淑華譯 (2001),人力資源管理-合作的觀點(第七版),滄海書局。

(一) 創造力思考的階段

創造力思考的過程之中,一般而言我們可分爲找尋問題、全心投注、孵化點子、頓悟、驗證應用等五大階段。其具體的說明及方法如圖 5-8 所示。

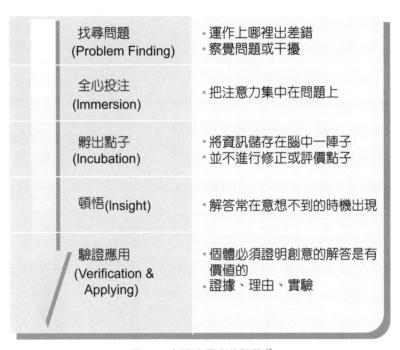

圖 5-8 創造力思考的階段 17

(二) 創造力工作者的特徵

依據T.M. Amabile18的創造力三要素——專業技術、工作本身的激勵及創意思考的技巧(圖 5-9)。「專業技術」是指個人在特殊領域中具備的專業素養;「工作本身的激勵」是指員工從工作中所獲得的激勵因子,包括有形的與無形的;而「創意思考的技巧」則是指增進創造力的所有技巧,如「高登法」與「腦力激盪法」等。只要於決策時注意此三要素,則可以增進決策的創造力,獲取更具創意的行動方案。

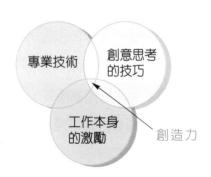

圖 5-9 創造力三要素 19

¹⁷ 洪英正、錢玉芬譯 (1997),管理心理學,華泰。

¹⁸ Teresa M Amabile. (1997). *Motivating creativity in organizations: On doing what you love and loving what you do.* California Management Review. Berkeley: Fall Vol. 40, Iss. 1; p. 39.

¹⁹ T. M. Amabile. (1983). The social psychology of. creativity. NY: Springer-Verlag.

(三) 群體決策的方法

常見的群體決策技術20大約有六種,本書將特 別介紹常見的德爾菲技巧(Delphi Technique)、 腦力激盪法(Brainstorming)、名目團體技術 (Nominal Group Technique, NGT) 等三種,說明 如下:

1. 德爾菲技巧

又名專家意見法。以通信溝通的系列問卷調查 方式統合參與者意見。德爾菲技巧主要的步驟 如下(圖5-10)。

創新能力的培養

近年來,企業界流行創新能力的培 養,根據創造力三要素的定義,我們可知 創造的行為即鼓勵員工提出新提案新觀 念 (New idea),「不同而更好的想法」或 「新而有用的想法」。然而創造力需要經 過「守門人」的把關,才不會無限上綱。 「守門人」的概念以學術界而言,期刊的 編輯委員、負責審查計畫的教授即是學 術界的守門人;以藝術界而言,買畫的大 衆即是畫家的守門人、看電影的大群影 迷即是導演、演員們的守門人。

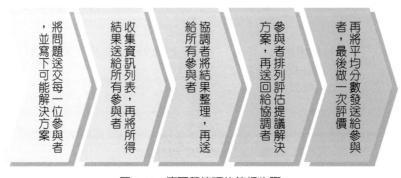

圖 5-10 德爾菲技巧的執行步驟

- (1) 將問題送交給每一位參與者,並寫下可能的 解決方法。
- (2) 將收集的資訊列表後,分送給各參與者,再 將結果交回協調者。
- (3) 協調者將結果整理之後,再分送給所有的參 與者。
- (4) 參與者排列或評估提議的解決方法,並送回 給協調者。
- (5) 再將平均分數發送給參與者再做一次評價, 並送回給協調者。

值得注意的是這裡所談的德 爾菲技巧(Delphi Technique) 與德 爾菲法(Delphi Method) 是有所不 同的。德爾菲法是用於「預測」; 而德 爾菲技巧則是用於「決策」,此一觀 念必須釐清,千萬不可誤用。

此程序一再重複,直到產生一致的結果爲止,一般需要重複四次以上,而最多人支 持的解決方案就是參與者最好的選擇,也是最後所決定的行動方案。

2. 腦力激盪法

「腦力激盪法」最初是由奧斯邦(Alex Osborn)21 為了解決廣告問題而發展出的,如今已被證實具有廣大的適用性。一個為了解決特定問題的腦力激盪小組,由六至十二人組成。此小組必須堅守四條相關的規則。

- (1) 限制批判性的判斷
- (2) 鼓勵瘋狂的點子:把瘋狂的點子改成平易 可行要比較保守的想法簡單得多。
- (3) 量越多越好:點子越多則找到最佳想法的 機率也越高。
- (4) 要追求點子的連結與修正

腦力激盪基本上認爲嚴厲和批判性的判斷會抑止人們提出非傳統的點子,而這種平常說不出口的點子卻往往是解決問題的關鍵。因此,在會議過程中,沒有人會提出評價性的回應(到會議最後,才做各種反應的評價),所有好的點子都不會被遺漏並被記錄下來。

腦力激盪法

腦力激盪法是業界常用的方式,但實際上執行時你會發現,當人們在面對老闆或階級較高的主管發言時,通常會因為對上位者的恐懼而無法侃侃而談。另外也因為有這些高階找官在場,你會害怕要是發表任何糟糕的點子,很可能讓你看起來很蠢、甚至對工作不利。如此一來,在你擔心你的意見可能最終會成為糟糕點子的前提下,反而更怯於分享任何古怪點子。

3. 名目團體技術(Nominal Group Technique, NGT)

「名目團體技術」被廣泛地運用在醫療、社會服務、教育問題、產業發展與政府等議題與組織中。此方式乃將參與者聚集在一起,但不允許成員在事前有任何會面與交談。 其主要的步驟如圖 5-11 所示。

²¹ Alex F. Osborn. (1953). Applied Imaginatios. New York: Charles Scribner's Sons.

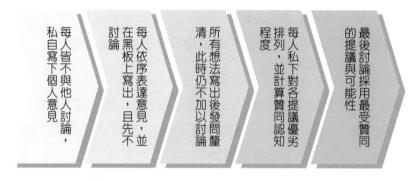

名目團體技巧的執行步驟 圖 5-11

- (1) 每人都不要與他人討論,須私自寫下個人 意見。
- (2) 每人依序表達其意見,先不要討論,再依 序在黑板上寫下自己的意見,讓每個人都 能看得見。
- (3) 所有的想法都提出來後,參與者才發問以 釐清各個想法,此時,仍然不加以評價或 討論。
- (4) 每個人私下對各提議依其優劣排序,並計 算出每一提議受贊同之程度,最後討論採 用最受贊同的提議之可能性。

聯想法

如果我們採用聯想法,以「工作」 為題來進行關鍵字聯想,可能出現的字 詞包括: 趕時間、時鐘、公事包、忙碌奔 波、職業婦女、樂在工作、成就感、女 性、柔和的堅毅、溫柔的堅強、媽媽、包 鞋、高跟鞋、步伐、家庭與事業、嬰兒與 電腦、角色、超人、媽媽的手、對比、柴 米油鹽、家門等。

水的破壞式創新

「喝水」對多數人是每天生活中再普通不過的事,而紐約一家科技新創公司 Reefill 之所以會對「賣水」有一番創新思考,源自於創辦人 Jason Pessel 生活中的 一大「痛苦」。你是否也有過類似的經歷:當在外口渴時,正好自備環保杯的水 已喝完,這時想找免費飲水機裝水,卻怎麼也找不到,便不得不進便利商店花個 20 元買杯瓶裝水或飲料解渴。

圖 5-12 Reefill 的網站能讓消費者取得附近水源共享站的資訊,相當方便。

2016 年底 Reefill 開始以「科技網絡」串聯紐約地區,設立乾淨過濾的水源共 享站,消費者只要在手機免費下載 Reefill app,並月付 1.99 美元的金額,便可無 上限取得 Reefill 水源資訊, 搜尋附近的水源共享站, 到站後開啓手機藍芽模式便 可馬上裝取乾淨過濾的水(圖 5-12)。

Reefill 在 Indiegogo 募資網頁以「一瓶裝水的價格,供消費者每月喝水喝到 飽」的主打訊息,觸及一般大衆十分有感的「個人花費」層面。爲了讓消費者在 「節省」上有更深刻的感受, Reefill 故意將記帳小幫手的功能加入了 app 當中, 诱渦大數據計算,讓消費者可以隨時追蹤自己透過 Reefill 補水功能而省下購買的 瓶裝水數量。這功能不僅幫助消費者清楚了解自己每月省下購買瓶裝水的開銷, 環能一起響應環保愛地球的活動。

思考時間

破壞性創新因具革命性的作用,往往需經歷較長期的「市場教育」階段, 因此如何和利害關係人(尤其是消費者)進行有效的「有感溝通」成了關鍵。 Reefill 也以「消費者立場」展開消費行為決策過程的理性對話,如果是你,你會 怎麼教育消費者?

> 資料來源:https://www.indiegogo.com/projects/reefill-ditch-bottled-water-for-good-environment#/ 圖片來源:Indiegogo 募資網頁

專業是把事情簡單說

說明

班級	成員簽名
組別	

不管你是學生還是在職人士,你會發現在做報告或開會時,永遠都是冗長而 且沉悶的,同時你還會發現,與會在場的人士永遠不知所云。許多行銷或活動的 創意,都必須經由文案的方式進行呈現,所以本次的練習需要你「說人話」。

這個活動需要以組別爲單位,請由下列的情境,進行文案的修改。

文案內容

帝 12 校 研

- 1. 近年來,校園創業蔚爲風潮,在校的年輕人紛紛投以許多的新創計畫,以爭取 預算開設公司。
- 2. 以下文案爲「科技部創新創業激勵計畫」上的公開文案。請你依據這個文案, 設計出一份簡單的、精簡的、看得懂的文案。

為振興我國科技發展與經濟成長之動力,行政院國家科學委員會依據民國 101 年第九次全國科技會議相關討論之決議,推動將創新成果導向新事業創造之激勵政策,國家實驗研究院依此政策指示啓動「**創新創業推動機制之研究、規劃與試辦**」計畫(下稱「**創新創業激勵計畫**」試辦方案),計畫內容包含創新創業選拔活動之辦理。本計劃整合國內外創業輔導資源,以鼓勵青年學子科技創業,進而帶動國內創新創業風潮,創造社會價值。

3. 請各小組分享你所設計出的文案或標語

員作倘安			

		0		0	-1-				
	•	•		(())				•	
•	•	•	N		Ш	<u>L</u>	•	0	•

100
A VAN

Chapter O

績效評估與管理

學習摘要

- 6-2 常見的績效考核方式
- **6-3** 平衡計分析
- 專家開講 Facebook 的 force ranking
- 個案視窗鏡 特力集團的績效管理
- 固案視窗鏡 分級評議制度
- 古案祝贺镜 植双斑类侧的鲜原
- **课室貫作** 上作績奴練習

專家開講 >>>

Facebook 的 force ranking

其實相當多的餐旅或觀光服務業,在年度打考績時,採用了 force ranking 的方式,使用強制排名制的公司非常多,早年的微軟、SONY,甚至現在的阿里都還是用這套管理方法。

force ranking 雖然有很多爭議,卻仍被許多大型企業使用,過去傑克·威爾許曾公開表示:「我們將公司員工分成三類,前 20%、中間 70% 的高績效表現群,以及末端的 10%。」這是所謂的 271,而阿里巴巴則是採用 361 的比例,阿里巴巴似乎沒有因爲 force ranking 而讓內部員工怨聲載道(圖 6-1),中間的差異到底是什麼?

圖 6-1 阿里巴巴集團粉絲專頁

試想一個情境,假設今天你是一個菜鳥,三個月後要進行考核,我是被考核的 對象,考核完後發現我的表現如下:

1. 專業能力:7分(勉強及格,但有改進空間)

2. 溝通能力:6分(無法清楚表達自己的想法)

3. 成長潛力:8分(剛到職時什麼都不懂,現在已經可以獨當一面)

問題討論

你希望,你的直屬主管,該如何跟你說明這一份績效成績單?

績效評估是一件複雜和細化的工作。對員工而言,員工可以對自身在考評期內的工作業績,工作表現進行自我評價:特別是觀光餐旅相關服務業,業務複雜且員工衆多,因此對管理者而言,需要對部屬進行目標規劃、建立管理日誌、考勤記錄、統計資料和接受述職等,以便對被考評人作各方面考核。

6-1 績效評估概述

Peter F. Drucker 認爲「獲利能力是企業最好的標準」。而績效考評(Performance Appraisal)是透過評量員工某段時期的工作態度、行爲及結果,以正式化且結構化衡量、評估與影響的目標達成率之程序,藉以做爲調薪、任免或晉升等人事決策的參考。因此接下來我們將由績效評估的四項流程進行說明。

建立共識

當組織的策略目標決定之後,依目標管理的精神,建立一個目標體系,使個人的目標與組織的目標能充分連結在一起,在確認目標之後,才能設定績效衡量的標準,例如,特力集團首先達成高績效文化的共識(圖 6-2),以確保員工績效及考評有其依據。

圖 6-2 特力屋官網

圖片來源:特力屋官網 https://www.trplus.com.tw/TLW

建立標準

在建立績效衡量的標準時,必須把握兩項重要的原則-關聯性與清楚明確,要能使標準與員工的目標取得關聯,所獲得的績效才能反應員工的目標達成度;且所設定的衡量標準必須明確界定,使員工得以了解該如何努力以獲得績效,而考評者也能清楚知道如何評估員工的績效。例如,特力集團,定時定期評估員工工作績效,透過按件計酬方式(具特殊表現者予以特別鼓勵及表揚),藉以提昇績效的質與量。

正式評估

一開始先決定考核的時間與選擇考核者,考核時間可依工作性質而定,大多以半年 爲期;考核者的選擇可以是上司、同事、部屬、員工自己或顧客等。在考核時,必須秉 持「公平、公正、公開」的原則,同時要提醒考核者應避免發生如刻板印象或是月暈效 果,導致評分產生偏誤的情況。

例如,360 度評量中,考核者可以是上司、同事、部屬、員工自己或顧客等,透過各個角度擬出公平的評比結果。

資報你知

績效不佳的員工

什麼樣才算是績效不佳的 員工?大概有五種情況,一、無 法做到合理品質或數量標準的員 工。二、不認同公司的價值體系。 三、影響其他員工的負面態度。 四、違反企業倫理或工作規則。 五、其他的行為不當,例如,經 常遲到、缺席。

處理債效不佳員工的時機很重要,一定要及早指出並且即時處理,員工才能清楚 地知道對錯。並且在溝通前,主管應該要先做客觀的調查,釐清之前認為不適當的 事情,或許只是個誤會,如果不是誤會,在溝通時也才能有所本,例如說對方遲到, 那就應該拿出打卡單,以避免各說各話,無法達到溝通效果。

結果回饋

在完成績效評估、獲得結果之後,組織可與員工進行深度面談諮商,了解績效低落的原因,據以擬定後續的人力計畫、教育訓練與修正組織的整體目標,而員工也由績效結果,來了解自己的問題發生在哪裡?如何改進?並重新修訂未來努力的方向,例如, 丹堤股份有限公司對於季銷售績效評比名列前矛(前五名)的業務員,給予日本七天六夜來回食宿免費旅遊招待。

特力集團的績效管理

特力集團連續幾年皆創造了15%的年營 收成長率,即使遇到了2012年的景氣低潮, 特力集團也仍可維持與前一年相當的營收規 模(圖6-3)。爲了逐步落實全球整合型企業 的目標,特力集團也訂定了新的五年計畫, 希望集團年營收可以超過美金20億元。這也 證明特力執行長童至祥導入外商公司常見的

圖 6-3 特力集團用高精績效文化制定員 工的績效

高績效文化(Performance Planning & Management,簡稱 PPM),用來制定特力集團員工的績效和改善考評的決定是成功的。

特力集團依據一套循序漸進的程序,在每年年初先訂定員工與部門的績效目標計畫,到了年中則進行成效追蹤,最後到了年底,則進行綜合的績效評估,而各部門也依據績效評估結果,作爲員工的晉升、轉調、調薪、績效改善計畫等參考。因爲每個部門都以使用這套以同樣基準訂定的績效指標,所以,童至祥就可以進一步用同一套績效管理工具,來管理各部門的業績。

思考時間

特力集團下一步要切入行動商務的戰場,因爲特力集團的會員數眾多,採購行爲也不同,因此若由 Big Data 從客戶與商品的關聯性,找出客戶眞正想要的商品和生活型態,就可以作爲下一步公司營運方向及產品採購的參考。請問 Big Data 資料分析師的績效考核可以怎麼訂定?

圖片來源:特力集團 官方網站 http://www.testritegroup.com/wps/portal

■ 6-2 常見的績效考核方式

績效考核有非常多的方法,本書選出幾種較常見的方式,將績效考核方式區分爲四 大方式,包括常規型考核法、行爲型考核法、產出型考核法、特質評估法等「,分別說明 如下。

¹ 李正綱、黃金印、陳基國著 (2004),人力資源管理-跨時代的角色與挑戰 (二版),前程企管公司。

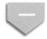

常規型考核法

常規型考核法又稱爲相對比較法,是一般最常使用的考核方式,共有下列四種方法。

(一) 直接排序法

考核者依照每個人的表現,從最好到最壞,排列出所有被評估員工的順序,通常考核者在排序時是根據整個工作績效的互相比較。

例如,有三位員工 $A \times B$ 和 C,依他們的工作表現排列出他們的名次,如第一名是 A,第二名是 C,第三名是 B。

(二) 交替排序法

是績效考評的一種方法,針對特定考評項目,列出所有將接受評分的員工,而後首 先挑選出在該考評項目上表現最佳和表現最差的員工一人,接著再選出剩下人選中的最 佳與最差的人(亦即全體中次佳與次差者),一直重複。

(三) 配對比較法

利用矩陣的型式,發展出該部分所有員工的績效考評,我們藉由表 6-1 可看出舒〇 德的評等最高。

表 6-1 配對比較法2

		工作	數量					
·····································								
相較於	A 宋〇蘭	B鹿○芳	C 舒○德	D臧○蓮	E 連〇珠			
A宋〇蘭		+	+	_	-			
B鹿〇芳			+	_	_			
C舒〇德				5 1 5 - 1 1	_			
D臧〇蓮	+	+	+		+			
E連〇珠	+	+	+	_				

² 李正綱、黃金印、陳基國著 (2004),人力資源管理-跨時代的角色與挑戰 (二版),前程企管公司。

(四)強迫分配法

評估者分辨出所有受評員工所屬的績效水準類別(圖 6-4)。例如,有50位員工, 分爲最差者(5人)、較差者(10人)、普通者(20人)、較佳者(10人)及最佳者 (5人),這樣評估者即可將50位員工快速的分成五類。

行爲型考核法

行爲型考核法涌常依據特定的基本法則或資訊進行排序,因此李正綱等(2004)說 明行爲型考核法,包含以下三種4。

(一) 圖表評等尺度法

尺度表中包括績效說明的部分,且以一條連續的線段來表示各種不同的績效水準的 意義。不同的評等尺度圖法在績效構面的定義清晰度、評等尺度數目,與各尺度的說明 上,會有很大的差異。

- 1. 優點:較簡單。
- 2. 缺點:缺乏清晰的定義,容易產生出不一致的評估結果。

(二) 重要事件法

由直屬主管對於員工平時工作中足以影響其工作績效的特別或重要的事件,加以考 核觀察,並做成記錄,作爲衡量其績效的依據。

³ 李正綱、黃金印、陳基國著(2004),人力資源管理-跨時代的角色與挑戰(二版),前程企管公司。

⁴ 李正綱、黃金印、陳基國著(2004),人力資源管理-跨時代的角色與挑戰(二版),前程企管公司。

表 6-2	重要事件編碼表
-------	---------

	基本資料					受訪者提到的重要事件						
編號	性別	年齡	職位	年資	教育							
1	1	2	1	2	1	1		1		1		1
2	1	2	3	1	1		1	1	1	1		
3	1	1	4	3	2	1		1	1	1		
4	2	3	2	1	1	1		1	1	1		

資料來源: Stitt-Gohdes, Lambrecht, & Redmann (2000)

主管應將所有訪談資料記錄,則必須進行重要事件分類。我們可以使用重要事件的 編碼表來操作(如表 6-2 所示),左邊部分爲被評者基本資料,而右邊是所提到的重要 事件之編碼及反應頻率。我們可以將重要事件,進行編碼,然後讓受訪者填寫編碼表上 重要事件的發生頻率或參與程度,頻率或參與程度愈高者就表示是參與過的重大事件。

(三) 行爲定位尺度法

先蒐集重要績效事蹟的資訊,並且以優等、普通,與差勁等尺度,分別詳細說明重 要工作行爲,然後將這些事件依照數個績效構面或類別做分類,每個構面都是一項評估 績效的準據,接下來要設定每一項事件的分數,分數越高,代表績效越好,詳見表 6-3。

表 6-3 行為定位尺度法5

尺度價值	定位(行為的特定書面說明)
7()優秀	廣泛的專案計畫:記錄完整:廣受贊同:將計畫分配給相關人員。
6()很好	計畫與溝通良好;每週詮釋專案計畫;維持專案之更新;運用專案計畫之更新,使日程表之更新得以及時完成。
5()稍佳	布置工作:每個工作都進行日程安排:滿足顧客的交期需求:使時間與成本的浪費最小化。
4()平平	將到期日列表控管;隨著進度需要而修正到期日;一般而言,會增加不可預見的事件; 顧客會時常抱怨。
3()稍遜	專案計畫不良;不實際的日程安排時常出現。無法領先做好一、二天之內的計畫;到期 日經常變更。
2()拙劣	缺乏工作執行計畫日程安排:缺乏工作指派計畫。
1() 惡劣	缺乏專案計畫,對到期日不關心,不重視日程安排。

⁵ 李正綱、黃金印、陳基國著(2004),人力資源管理-跨時代的角色與挑戰(二版),前程企管公司。

產出型考核法

產出型考核法又稱爲成果評估法,具有績效 任務導向,包含以下二種⁶,分述如下。

(一) 目標管理法

可以從下列「目標的特性」來一窺究竟。

1. 可數量化

目標必須明確且是可以衡量的,例如,銷售業 績成長一倍。如果目標太過模糊或不明確,則 將使組織成員無所適從。

愛報你知

績效評量的用意與使用

績效評量的主角是員工,如果他是個認真的員工,他其實真的很希望知道,主管對於他過去這半年(或一季)的表現,到底抱持什麼樣的想法?未來他是否有更進一步發展的機會?他要怎麼做才能成功?表格只是輔助工具,藉由量化的數據,可以做為評估時的參考。所以當彼此溝通某個重要的問題時,必須針對表格上所列出的相關項目作為討論內容的依據,才不至於過於空泛。

2. 有時間性

目標之完成必須有一限定的特定時間,如此才能使組織的行為更有效率,例如,第一季提高銷售額 5% 等。

3. 具挑戰性

依「目標設定理論」可得知設定較困難的目標,可以使組織較有挑戰性,進而發揮組 織潛力以達成組織的目標。當然,至於挑戰性的難度該如何設定,就必須仰賴管理者 的個人判斷與組織成員當時的狀況而定了。

4. 可書面化

目標應該儘量書面化,以使組織成員瞭解及共同努力,也唯有將目標書面化才能時時刻刻提醒組織成員並銘記在心。

1. 可數量化:

例如,銷售業績成長一倍。

- 2. 有時間性:例如,第一季提高銷售額5%等。
- 3. 具挑戰性:設定較困難的目標,可以使組織較有挑戰性。
- 4. 可書面化:以使組織成員瞭解及共同努力,時 時刻刻提醒組織成員並銘記在心。

⁶ 李正綱、黃金印、陳基國著 (2004),人力資源管理-跨時代的角色與挑戰 (二版),前程企管公司。

(二) 績效標準考核法

先設定工作標準(亦即產出期望水準),然後將每位員工的產出水準與該標準作比 較,詳見表 6-4。

表 6-4 設定工作標準的常用方法7

方 法	適用性領域
工作團體的平均生產量	當所有員工執行的任務是相同或近似相同
特定員工們的績效	當所有員工執行的任務基本上相同時,而且利用團體平均數將會不便且耗費時間。
時間研究	工作涉及重複性的任務
工作抽樣	非循環性的工作,它要執行許多不同的任務而且沒有一定的模式或循環。
專家意見	當沒有比上述直接的方法適用時

工作抽樣

工作抽樣 (Work Sampling) 又稱「瞬 時觀察法」。是預估員工或機器在不同 活動中,所需花費的時間比例與閒置時 間的技術。它利用統計學中隨機抽樣的 原理,按照等機率性和隨機性的獨立原 則,對現場操作者或機器設備進行瞬間 觀測和記錄,調查各種作業事項的發生 次數和發生率,以必需而最小的觀測樣 本,來推定觀測對象總體狀況的一種現 場觀測的分析方法。

績效評估面談

創意教學軟體公司 (Creative

Courseware) 執行長 Connie Swartz 的做法 值得參考。通常她會在績效評估的面談 前請員工思考以下的問題:

- 1. 過去這段時間,自己感到最驕傲的成 就是什麽?原因何在?
- 2. 過去這段時間,自己學到了什麼?
- 3. 在工作上最讓自己感到挫折的事情是 什麽?
- 4. 如果你希望在工作上有所改變,最想 改變哪一件事情?

⁷ 李正綱、黃金印、陳基國著(2004),人力資源管理-跨時代的角色與挑戰(二版),前程企管公司。

四 特質評估法

特質評估法,包含以下二種8,分述如下。

(一) 描述評分尺度法

每一項納入評估的特質或是特性都有附加尺度,並針對各特質描述之尺度進行評比。

(二)混合標準尺度法

對於係各特質均給予優良、平均、不佳三種績效水準描述,並混合排列。同時針對每一描述評估受評者是優於、相當於或不及予以描述。也就是說,某特質可能是「優於優良」、「相當於不佳」、「不及平均」等排列組合。

由以上四種常見的績效評估介紹,我們可由表 6-5 的幾種指標進行比較。我們可以 發現,從「具體性」的構面而言,人資部門必須想辦法與個人或組織連結,才不會損失 可行性。

表 6-5 各績效評估方法的評價比較 9

相對比較法	很低,除非評估者評估時特意 與策略連結。	取決於評估 者,但通常 較難衡量信 度。	評估者決定效度高 低	通常較高	非常低		
特質評估法	通常較低,也 需要評估者評 估 時 予 以 連 結。	通常較低, 但可藉由明 確界定特質 而改進。	通常較低,但若仔 細設計特質構面亦 可改進。	通常較低,除 非評估者確實 進行評估。	非常低		
行爲評估法	可獲致高度的連結	通常較高	通常較高,但需注 意避免評估範圍不 足及污染問題。	通常較高	非常高		
成果評估法	非常高	高	通常較高,但亦可 能發生評估範圍不 足及污染問題。	通常很高	目標明確度高,但 如何達成目標則不 明確。		

⁸ 李正綱、黃金印、陳基國著(2004),人力資源管理-跨時代的角色與挑戰(二版),前程企管公司。

⁹ 編譯自 R. A. Noe, J. R. Hollenbeck, B. Gerhart and P. M. Wright. (2003). *Human Resource Management: Gaining a Cimpetitve Advantage*. New York: McGraw Hill/Irwin, p.254.

績效評量時主管的工作

吳秉恩(2007)認爲在績效評量時,爲了保持客觀性,主管必須克服下列幾點事項:

- 1. 光圈效應(暈輪效應):管理者發現員工一項優點時,則以爲其各方面都是好的。
- 2. 觸角效應(尖角效應):考核者常因員工某一項缺點,會誤認爲其各方面表現均不佳, 而給予較低的評核。
- 3. 向日葵作用:因自認強將手下無弱兵,而給於較高的評核。
- 4. 中央趨勢(集中傾向):將所有工作人員的績效以平均分數來給予。
- 5. 情緒化作用:員工績效完全依考核者情緒給予評定。
- 6. 效用:員工考核的結果常以近期工作表現爲主。

分級評鑑制度

員工分級評鑑制度在國內也有不少的企業遵循。它的基本理念就是,一個部門裡頭員工表現分級,假設一個部門有 10 個人,那麼菁英占少數:2 個人,一般的平庸工作者占大多數:7 個人,還剩下1 個人是打混摸魚的。

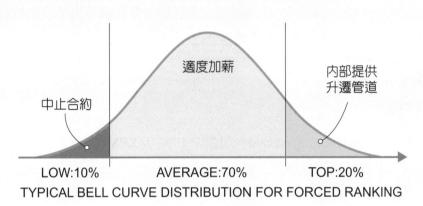

圖 6-5 分級評鑑制度

標準的 Stack Ranking 會搭配「鐘形曲線」來解釋(圖 6-5),一般人占70%, 菁英占20%, 環有10% 是公司該淘汰的壞分子。

思考時間

這個制度聽起來很合理,但如果你身在其中時就會發現有問題。我們來假設以下兩種狀況:

- 1. 你的部門突然調來兩個戰鬥力超強的超級賽亞人,而你的戰鬥力趨近於零。面對 Stack Ranking 你會怎麼做?
- 2. 你的部門突然調來兩個媽寶,每次都哭說壓力好大,客戶見到他們都抱怨連連, 而且每天早上晨會都遲到,來了後還白目問有沒有早餐。面對 Stack Ranking 你會怎麼做?

▮ 6-3 新興績效評估方法

平衡計分卡

1990年代初期,哈佛商學院教授 Robert S. Kaplan 及 David P. Norton 共同發展出來的 平衡計分卡(Balanced Scorecard),作為溝通企業目標、整合績效衡量及監控整體策略 的工具,被視爲上世紀末最具影響力的企業觀念之一。

(一) 平衡計分卡的簡介

1. 平衡計分卡的源起

平衡計分卡(The Balanced Scorecard) 起源於 1990 年 KPMG(安候建業會計師事務 所)的研究機構,進行一項內容關於「未來的組織績效衡量方法」的研究計畫。該計畫 由哈佛大學的教授 Robert Kaplan 及 Nolan Norton Institute 的最高執行長 David Norton 兩 位主持,其中也有12家來自製造、服務、重工業和高科技產業的企業也參加這項計畫。 主要目標是尋求更適當的績效衡量模式,以取代傳統觀念上過度依賴單一會計財務面的 衡量指標。

2. 平衡計分卡的基本觀念

平衡計分卡有兩個主要的基本概念,第一個概念是,「你所衡量的就是你所要達 成的目標(What you measure is what you get),強調衡量績效的內容、模式需求,必 須與組織目標、策略相結合,並且將公司的策略與目標納入衡量模式當中,幫助管理

者將企業的策略計畫、營運及預算等作業流程 整合,再把企業的財務及物質資源作整體規劃, 建立策略目標與資源配置相配合的機制,以便 達成企業的營運目標。」

平衡計分卡採用四個構面來衡量組織的經營 績效,並不代表是由一連串冗長指標與數字所構 成的數值;相反地,它取代了繁雜的指標,而將 重點集中在少數具有代表性的 15 至 20 個重要的 策略性指標上。

平衡計分卡採用四個構面來衡量 組織的經營績效,並不代表是由一 連串冗長指標與數字所構成的數值: 相反地,它取代了繁雜的指標,而將重點 集中在少數具有代表性的 15 至 20 個重 要的策略性指標上。

平衡計分卡的第二個基本概念是,「突破傳統單一財務面,僅依據投資報酬率 及每股盈餘等財務指標,來判定組織績效模式的衡量項度,而改以財務(Financial Perspective) 、顧客(Customer Perspective) 、企業內部流程(Internal Business Perspective)、學習及成長(Innovation and Learning Perspective)等四個構面,衡量企業 的營運表現,將組織的目標與策略,連貫成一致的策略管理系統。」(圖 6-6)。

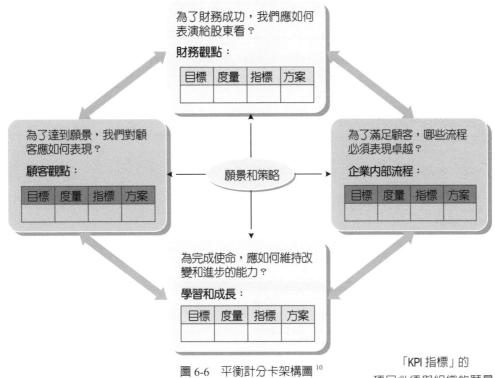

3. 關鍵績效指標 KPI (Kev Performance Indicator)

「KPI指標」是聚焦於攸關企業未來的發展核心之 「策略性」衡量的「關鍵性」指標,而非只是一般財務 評估指標。「KPI 指標」的推動實施,企業績效才能達 到績效極大化目標,充分發揮員工職能與組織力量達成 企業經營目標。各「KPI 指標」間包括財務與非財務、 落後與領先、組織內外部要素、長短期績效等指標必須 是平衡無衝突的,且指標定義須明確,以確保成員能確

項目必須與組織的願景及 策略緊密結合、是可量化並 精確客觀掌握的、成員容易理解 的、指標資料來源務實容易取得, 以及指標評估可化為行動方 案的。

¹⁰ Kaplan, R. S., & Norton D. P. (1996). Using the balanced scorecard as a strategic management system. Harvard business review, P.75-84.

實瞭解並實施。「KPI 指標」的項目必須與組織的願景及策略緊密結合、是可量化並精 準客觀掌握的、成員容易理解的、指標資料來源務實容易取得,以及指標評估可化爲行 動方案。

1. KPI 與 BSC 結合

- (1) 確立企業策略主題:檢視目前與未來目標的差距,訂出差異化競爭策略主題,如 從前的公司若有網站爲差異,但現在則不然。
- (2) 訂定策略目標並展開策略地圖:決定每一策略主題在顧客,內部流程、財務、學 習成長。四構面中的策略目標,並且注意策略目標彼此間須有因果關係,以形成 策略地圖。
- (3) 發展衡量指標:透過策略目標決定相對應的 KPI 衡量指標。
- (4) 訂定策略行動方案:訂定 KPI 與策略目標的行動方案。
- (5) 策略回饋與定期檢討:經由回饋與檢討,策略本身或執行時的失誤,才能及時發 現並修正。

2. KPI 的迷思

- (1) 數目越多越好:必須衡量管理成本與效益,KPI 主要為管理關鍵 20%,並非全面 管制。
- (2) 抄襲其他企業:各企業有不同文化背景,即使採用相同的策略,在 KPI 的評量上 也會有所不同,若硬要全面套用難免會削足滴履,且影響績效評量正確性。
- (3) 量化陷阱:量化易於評估,需要評估的指標不一定能量化,若爲了量化採用不滴 當的指標或是與公司策略背道而馳,將會失去訂定 KPI 的意義。
- (4) 沒有隨時間調整: KPI 是動態管理工具, 必須要能靈活運用且能面對變革。
- (5) 沒有與人資管理制度結合: KPI 需與獎酬 制度結合,才能讓員工集中注意力。
- (6) 忽略領先指標,偏重落後指標:落後指標 代表過去的績效,領先指標則包含流程和 行動的衡量,就像球場上的計分板,一方 面標示目前成績,另一方面也是球員下一 步行動的具體指標。

KPI 指標的要點

建立 KPI 指標的要點在於流程性、 計畫性和系統性。各部門的主管需要依 據企業策略以建立部門級 KPI, 並對於相 應部門的 KPI 進行分解,以確定其要素目 標,以便確定評價指標體系。然後,各部 門的主管和部門的 KPI 人員一起再將 KPI 進一步細分,分解為更細的 KPI 及各職位 的業績衡量指標。這些業績衡量指標就 是員工考核的要素和依據。

(二) 平衡計分卡之四大構面

依照 Kaplans & Norton(1996)所述,BSC 共 分為財務、顧客、內部流程和學習與成長等四個 構面,並根據多年累積的實際經驗中,依此四構 面發展出一套用來說明策略的標準架構。據此, BSC 不但明確地揭示了企業的策略假設,描繪出 清楚的行動過程,解釋企業用何種方式將其無形 資產轉化爲創造顧客及財務面的有形資產,並進 一步與平衡計分卡的量度結合,作爲策略目標達 成與否的監測。以下將就這四個構面做詳細的描 述。

BSC 不但明確地揭示了企業的策 略假設,描繪出清楚的行動過程, 解釋企業用何種方式將其無形資產 轉化為創造顧客及財務面的有形資產, 並進一步與平衡計分卡的量度結合,作 為策略目標達成與否的監測。

1. 財務構面

財務構面的績效量度可以顯示企業策略的實施與執行,對於改善企業的營利是否有所貢獻。

一般而言,生產力提升策略較成長策略能更快獲得財務上的成果。然而,BSC 的主要貢獻之一,就是強調透過營收成長以強化企業長期的財務績效表現,而非只偏重成本降低和資產利用,以確保生產力提升策略不會妨礙到未來成長的機會。

2. 顧客構面

在平衡計分卡的顧客構面中,所想要探討的是確立不同的顧客市場區隔,吸引顧客、增加顧客對企業的滿意度等,這些區隔代表了企業財務目標的營收來源。企業一旦認清和選定市場區隔之後,便能針對這些目標區隔設定量度,而顧客構面的績效量度,將可實現企業企圖帶給目標顧客的價值主張。圖 6-7 爲顧客構面中的五大核心量度。

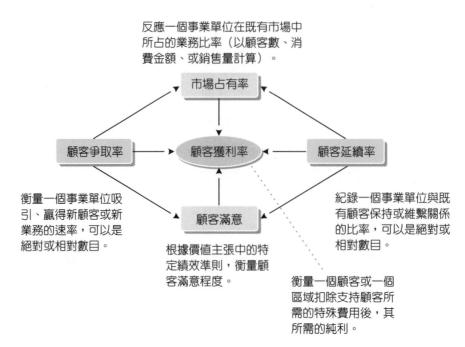

圖 6-7 顧客構面五大核心量度表 11

3. 內部流程構面

傳統績效衡量系統只關心監督和改進流程成本、品質和時間。平衡計分卡則是從顧客和股東的期許,衍生出對內部流程的績效要求。Kaplan 與 Norton(1996)認為在為企業內部流程設計績效衡量指標之前,應先分析企業的價值鏈,即從創新流程、營運流程及售後服務程序三個方向,思考如何滿足顧客的需求,建立各種可以達成此目標的衡量指標(圖 6-8)。

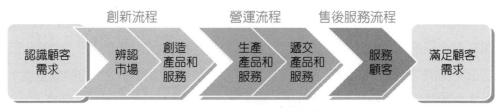

圖 6-8 企業内部的價值鏈 12

¹¹ Kaplan, R. S., & Norton D. P. (1996). *Using the balanced scorecard as a strategic management system*. Harvard business review. P.75-84.

¹² Kaplan & Norton. (1996).

4. 學習與成長構面

根據 Kaplan & Norton(1996)的說法,組織若想持續成長,超越目前的財務和顧客績效,那麼光靠遵守組織制定的標準作業程序,是無法達到目的。組織必須針對顧客需求改進流程和績效,但是改進的想法必須來自第一線的員工,因爲只有他們才熟悉內部流程與顧客。因此大部分的企業會從以下三組核心的成果量度來衍生出它們的員工目標,然後再以特定情況的成果驅動因素來補充這些核心的成果量度。

三組核心成果量度為:

- 1. 員工滿意度: 是指員工對企業與工作 的滿意程度。
- 2. 員工延續率:強調員工是屬於企業的資產之一,亦即此目標為挽留與企業有長期利益相關的員工。
 - 3. 員工生產力: 強調員工產量與製造這些 產量所耗費資源之間的關係。

質報你知

BSC 不是絕對的

不能完全依賴 BSC 的「屬量」指標,仍然必須搭配面談。績效面談時需要的同理氛圍,往往勝過伶牙俐齒的指責,而懲罰不但沒有辦法達到「教訓」的目的,可能往往容易衍生反效果。最理想的方式,是讓員工處在「正增強」的環境,讓員工不斷產生正面行為。

績效評估也必須是獎酬激勵的前提標準,否則努力的人和不努力的人,領的是一樣的報酬,那組織將變成沒有希望的團體。但是當員工從獎酬體認到,挑戰困難將讓自己的能力成長,讓自己的市場價值提高。

目標及關鍵成果 (Objectives and Key Results,OKR)

OKR(Objectives and Key Results) 全稱爲「目標和關鍵成果」,是企業進行目標管理的一個簡單有效的系統,能夠將目標管理自上而下貫穿到基層。這套系統由 Intel 公司制定,在 Google 成立不到一年的時間,被投資者 John Doerr 引入,並一直沿用至今。

(一) 目標 (Objective) 與關鍵成果 (Key Results)

從定義上來看,目標 (Objective) 指的是「想做什麼?」,它必須具備精確、品質化、有實現、鼓舞士氣特性。而關鍵成果 (Key Results) 指的是「如何達成目標?」,也就是目標必須量化,同時包含 $2\sim5$ 項關鍵成果。

傳統的 KPI(關鍵績效指標),比較偏向本位主義,通常以個人績效優先。但 OKR 強調透明運作的機制,也就是從執行長到基層員工,所有人的目標公開共享,公司必須 要先訂出一個企業發展的共同目標,接下來各部門才會有個別的目標,但最後都要集結 在共同目標之下。一般來說,當企業規模愈大,這個價值主張更難做到。

表 6-6 如何創立 OKR 的五大層級

層級	分析
公司(高層)	1. 明確傳達最高層的目標 2. 展現高階主管投入其中
公司及 BU 或團隊	1. 較有抱負的做法 2. 必須具備明確的 OKR 部屬參數
全公司(從上到下)	1. 大幅提升契合度 2. 挑戰始於此:有許多風險
某 BU 或團隊前導做法	1. 證明 OKR 概念 2. 展現快速致勝並吸引其他團體的注意力
專案	1. 漸進採用 OKR 時可以用的選項 2. 改進專案管理準則

資料來源:夏松明 (2019)。【PM 讀書會】執行 OKR 帶出強勁團隊。

由上表可知,OKR 在制定目標時,非常強調由下而上的決策討論過程,所以很容易 檢討出過去訂的 KPI 當中有什麼缺失?是不是之前對公司的整體目標不夠了解?或是目 標不切實際,甚至無法達成?

(二)目標建構要素

由上述可知,因爲OKR強調契合與連結,全體員工可以共同參與目標設定的過程, 當大家都寫下自己的工作計畫時,很容易發現最好的點子。這樣的過程也能夠培育協作 的精神,當某位同仁看起來難以達成某項季度目標時,大家都可以看到他需要幫忙,便 會有人伸出援手、提出建議,共同改善落後的進度。若企業成員的目標互相契合與連結, 就能夠在主觀中產生正確的客觀、形成衆志,「我覺得這個工具是我們一直在尋找的東 西!」因此我們必須了解,在建構共同目標時,必須有六大目標建構要素(圖 6-9):

業務營運部設立此目標,是為了讓自身團隊專心為每年的 銷售啟動會議做好準備。

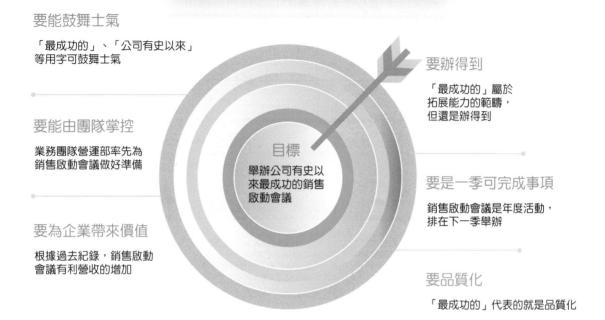

圖 6-9 六大目標建構要素

(三) 關鍵成果要素

有了上述的具體目標 之後,我們才能夠依據組 織的共同目標,設定關鍵 成果要素(圖 6-10):

以下是業務營運部門設立的關鍵成果之一:

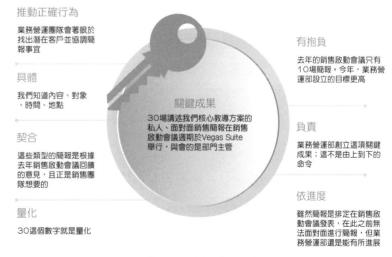

圖 6-10 關鍵成果要素

資料來源: John Doerr(2019)。OKR: 做最重要的事。天下文化

(四)我們需要OKR嗎?

在 OKR 出現之前,一般企業對於目標管理 (MBO) 及關鍵績效指標 (KPI) 的相關理 論均有非常多的了解,然而這三者到底有什麼不同?我們可藉由以下的比較進行討論(圖 6-11) :

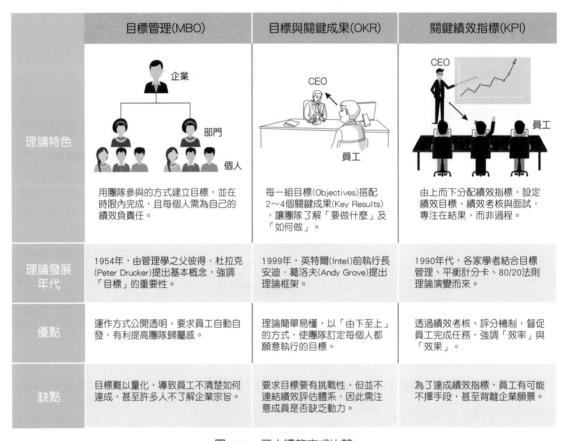

三大績效方式比較 圖 6-11

資料來源:盧廷羲 (2019)。什麼事 OKR ?跟 KPI 差在哪?一次讀懂 Google、Linkedin 都在用的 OKR 目標管理法。經理人月刊

因此,組織中經常會有一個困惑是,「我已經有 KPI 了,我還需要 OKR 嗎?」本 文認爲,兩者最大的差別是:關鍵績效指標 (Key Performance Indicators, KPI) 是「別人要 我們做的事」,OKR 則是「我們自己想做的事」。也就是說,KPI 與 OKR 其實並不衝 突,我們可以想成「OKR 的本質並非要考核團隊或員工,而是隨時提醒每一個人,當前 與未來的任務分別是什麼」。

因此組織只要不把 OKR 視爲績效評估的工具,那麼就可以在一個組織內同時實施 這兩套體系。而且,OKR 還能適度彌補 KPI 的缺陷。KPI 比較強調在時限內完成待辦事 項,同時依據某種評分標準給予賞罰,這的確能激發及提升工作效率,但是不要忘了, 組織內部往往有多個 KPI,這時就有可能產生「有些事大家都不想做」的狀況,甚至很 可能這些 KPI 早已背離企業願景與共同目標,而造成員工爲求分數,就敷衍了事完成, 此時 OKR 將可以彌補 KPI 所產生的問題。

績效與獎勵的難處

社會科學研究顯示,員工怨恨數字分數,他們寧願被告知自己屬於「平均水 進」,而不是五級分裡的三級分,尤其對強迫排名更是感冒。經理人也厭惡進行 考核,一方面看不見自己使用的這套制度有什麼價值,另方面也覺得繁複作業根 本是浪費時間。績效考核制度成爲衆矢之的,名列企業裡最爲人詬病的做法。

我們現在假設一個情境,你今天是一支男子 1600 公尺接力(每人跑 400 公 尺)的教練,你有四位選手如下:

- 1 A:設定日標爲 55 秒,實際成績爲 55 秒,當天氣候正常。另外,他在練習時 的出席率為 100%。他是一個重視紀律但缺乏自信心,而且喜歡在團隊中抱 怨的人。
- 2. B: 設定目標爲 53 秒,實際成績爲 53.5 秒,當時已經開始下起小雨。另外, 他在練習時的出席率爲95%。他是一個非常努力,常常自己花時間練習, 而且還在持續進步中的選手。
- 3. C: 設定目標為 55 秒, 實際成績為 54.8 秒, 當時跑道因為下雨的關係而有一 點濕滑。另外,他在練習時的出席率爲90%。他是一個人緣很好的選手, 常常帶飲料或零食請大家吃,而且當團隊的士氣低落的時候,他也會適時 地想辦法激勵大家。
- 4. D: 設定目標為52秒,實際成績為53秒,當時跑道相當濕滑以至於他跌了一跤。 另外,他在練習時的出席率爲90%。他是一個有經驗而且成績優異的選手, 常常針對技術的部分給予其他人指導,只不過他的個性比較嚴肅。

思考時間

最後,你的隊伍贏得了銀牌,並且拿到五萬元的獎金。請你依據以下四個人 的表現,對這四位選手的成績加以排序,並且分配獎金給這四個人。

工作績效練習

說明

班級	成員簽名
組別	

這個活動需要以組別爲單位,藉由下列的情境,及個人所犯的錯誤來進行。

情境

同學們多少都有打工或正職工作,請將你們的工作項目列出(如自助餐收銀 員的服務技巧、麥當勞櫃檯人員的點餐步驟、銀行理專的金融商品推薦等)。

- 1. 依照服務業種或服務項目,將同學進行分組(類似工作項目爲一組)。
- 2. 請每位同學依據各自所選擇的工作或績效層面,寫下五項具效果或不具效果行 爲的「特例」(如銀行櫃檯在跟客戶交談時全程嚼口香糖,屬於不具績效效果 的特例),每項事件應清楚地陳述會使其有效或無效、受爭議的行爲,並需要 客觀的描述「行爲」(而非態度)。
- 3. 將團隊中成員的各項陳述加總,並剃除重複項目後,團隊成員討論剩下的項目, 將屬於「格外不認同」的項目剃除。
- 4. 將所剩的項目依據七點尺度量表進行每項項目的評分,如下所示。

績效 不佳				續效 卓越

5. 向全班同學說明你們這組的結果,並說明爲什麼你們要剔除「格外不認同」的項目。

實作摘要	

.: NOTE :..

^^
9/R5/ W2
ARA COLO
S A PAN
\\\\\\\\\\\\\\\\\\\\\\\\\\\\\\\\\\\\\\
1
\sim
9

Chapter

薪資設計

學習摘要

- 7-1 薪資政策與設計
- 7-3 新貪結構的設計
- 專家開講 《魔獸世界》暴雪員工集體要求加新
- **旧案相象簿 唐克尔士金诗智辞明白一值大曹薪省**
- 個案視簽簿 「薪入太仇」是幌子?7個離職直川話
- 佰案存货第二十品集團的編文堂生
- 謀草書作 媽媽的新水馬峽單?

事家閚講)))

《魔獸世界》暴雪員工集體要求加薪

現今的國、高中生,更甚於大 學生或社會人士,經常在休閒時玩 手游,乍看之下,手游或相關休閒 的營收必定大漲,就如同開發《魔 獸世界》、《暗黑破壞神》等知名 遊戲的電玩巨頭暴雪娛樂(Blizzard Entertainment) (圖 7-1) 疫情間業 務受惠。2020年7月,一名暴雪員 工發起一張匿名試算表,讓大家填上 自己的薪水數字。這馬上在員工之間

圖 7-1 魔獸世界官網

流通,數十名員工貢獻了個人數字。接著,他們發現最新一次調薪幅度不到10%, 遠低於預期,於是他們轉往公司內部通訊平台 Slack 繼續討論,並研擬出幾個準備 提交給高層的要求,包括合理薪資、增加休假時間、以及替客服和品管部門的員工 加薪。總共有超過870名員工參與了這場討論。

不滿的根源在於,公司營收優異,卻吝於調高基層員工薪水。暴雪當時 2020 年第二季財報,淨營收達 19.3 億美元,比去年同期成長 38%;淨利來到 5 億 8.000 萬美元,比去年同期成長77%。疫情間待在家打電動的人變多,把時間花在暴雪遊 戲的時間比去年同期成長 70%,業績因此飆升。即便如此,公司獲利卻沒有反應在 員工薪水上。

這一次,暴雪因疫情受惠,再次被虧待的昌工情緒終於集體炸開,化爲且體的 行動。

圖片來源:魔獸世界官網 https://worldofwarcraft.com/zh-tw

資料來源:修改自張方毓 編譯。上百名員工用一張「Excel 表」要求加薪!《魔獸世界》遊戲商暴雪做錯什麼?。商業週刊 2020.08.06

問題討論

暴雪員工這次集體發聲,是電動遊戲產業裡難得的勞工團結行動。上百名員工 私底下因一張「試算表」團結起來,準備向公司高層發起抗議、要求加薪。你認為 站在公司高層立場,應該如何處理?

勞資雙方的關係從古至今所引發的議題相當多且廣泛,大部分的勞方本質上是爲自身的薪資或相關福利做爭取,因此本章我們要探討在薪資制度、工作評價及薪資結構設計相關的內容。

7-1 薪資政策與設計

觀光餐旅相關服務業,在分店衆多及員工人數龐大的情況下,工作類型複雜,因此薪資管理(Salary Management)是指制定符合公平、一致性的薪資制度及系統,包括薪資結構、薪資政策,以及工作評價制度等。根據 Lawrence S. Kleiman 的看法,薪資管理對企業的影響有以下三點。

1. 改善成本效益

勞工成本占企業的總營運成本最大,因此影響企業的競爭力最鉅,若能有效降低勞工 成本支出,而又不影響到勞工權益,就可以成功主導成本。

2. 達到法律規定的標準

規定企業薪資的法令非常多,如我國的「勞動基準法」規定有最低工資和加班費的規 定等,公司必須了解並依照規定執行,以避免日後產生勞資糾紛或罰鍰。

3. 增進招募職員的成功率與減少士氣低落及離職問題

一家公司若有完善的薪資制度,則能吸引到優秀的人才,而在公司工作的員工也才會考慮繼續留任,進而促使士氣的提升及減少員工離職的現象發生。

薪資制度及系統

制定合理的薪資制度及系統,包括薪資水準、薪資結構、薪資政策等薪資管理制度,基本的薪資結構包括基本的本薪、加給及津貼、獎金及福利制度。影響薪酬和福利的因素,如圖 7-2 所示。

在設計薪酬體系(表 7-1)時,我們會依據不同的薪酬要素來進行設計,並以此訂定不同的薪資基準,公司可以依照其在薪資政策上較屬意何種結構方式,以進行薪酬體系的規劃。

表 7-1 薪酬體系 2

	保健基準性薪資	職務基準性薪資	績效基準性薪資	技能基準性薪資
設計目的	維持外部公平	維持內部公平	激勵員工工作	激勵員工學習
薪酬基準	員工適當的保健需要	各項職務的相對價值	員工的績效表現	員工的技能程度
核薪依據	物價、生活水準、薪資調 查資料。	職務評價分數	績效評估分數	技能評鑑分數
本薪制度	薪資曲線的截距與斜率	決定各項職務適用薪等	薪資全距內調整	薪資全距內調整
	眷屬、房租、交通、伙食、 偏遠地區及派外津貼、生 活成本調整方案。	主管加給、專業加給。	加班費、生產、銷售、 功績、年終獎金與紅 利、員工認股。	技術與學位加給
配合措施	薪資調查系統	職務評價系統	績效評估系統	教育訓練系統

¹ 編譯自 Robbins, Stephen P. and Mary Coulter. (2013). *Management* (12th ed.,). Prentice Hall, Pearson Education, Inc.

² Susan E. Jackson、RandallS. Schuler 著,吳淑華譯 (2001),人力資源管理 - 合作的觀點(第七版),滄海書局。

薪資政策

設計薪酬時必須考量內外在環境的因素, 用以建立屬於本公司的薪資政策,以配合企業 長期的策略發展。而本節將針對組織的薪資政 策做詳細說明。

(一) 薪資管理的思維

吳秉恩(2007)認為,薪資策略與企業策略關係(圖7-3)必須從企業的願景出發,並利用正式的人力資源制度,以達到員工的職場態度,進一步提升組織的競爭優勢。

資報你知

如何提期望薪資呢?

無論該公司是採用何種薪酬體系,如果你想進到該公司,建議在面談時先把「期望薪資」丢到談判桌上,然後等待對方出牌。例如你期望待遇是160萬,對方第一次的開價只有年薪120萬,這時你可以禮貌性地徵詢對方有沒有談判的空間、你可以開口詢問說:「我對自己的能力有信心,不過我了解你們會有你們的難處,所以考量到公司未來的發展可期、這份工作也具有挑戰性,所以我會考慮把期望待遇降低為145萬,所以希望你們可以感受到我是真的很願意為貴公司效力的決心和誠意…」然後就結束討論,交給對方去決定。

企業願景與策略

事業單位策略

人力資源策略

外部環境

薪資策略

薪資制度

員工態度

圖 7-3 薪資策略與企業策略關係圖 ³

可以看出,外部環境的改變,會對企業內部產生質變,進而影響 HR 的活動。

³ Milkovich, George and Jerry M. Newman. (2005). Compensation (8th ed.). McGraw-Hill International Edition, p. 32.

(二)薪資政策

制定薪資政策是組織最高管理階層的重要任務之一,根據 Milkovich 等人的觀點 4, 薪資政策可以概分爲下列四種類型。

1. 以員工工作內容爲基礎

此類薪資制度稱爲職務薪給制度,其結構設計是針對每一項職務所負的責任、所需條件 及工作環境等因素做評價,若對企業的相對貢獻度最高,其薪資水準也最高(圖 7-4)。

職務薪給制的優點是符合同 工同酬的原則,適用於責任較 明確的工作; 缺點是缺乏彈性, 不利於職務調動。

圖 7-4 空姐薪資制度以 工作内容為基礎。

2. 以個人或組織績效表現爲基礎

此類薪資制度如按件計酬制、提案獎金、分紅制度等,其結構設計適用於能明確衡量 績效且不需做太多監督的工作,例如,保險推銷員、業務員(圖7-5)。

此制度的優點為與績效做建 結,具有高度的激勵作用;缺 點則是缺乏保障。

3. 以個人資格條件爲基礎

此類薪資系統如技能薪給制,可適用於必須具備專業技術或技能多樣性的工作,例如, 醫生、工程師(圖7-6)。其薪資水準的訂定是以員工擁有多少技術、能力或知識而定。

此種制度的優點,包括兼顧 工作彈性與生產效率等。

⁴ Milkovich & Newman. (1999). Hills, Bergmann & Scarpello. (1994). Lawlaer. (1990).

4. 以其他行為為基礎

又稱能力薪酬制,指的是不只侷限在技術或知識,而考量到其他因素(圖7-7)。

例如, 團隊精神、 工作過程、問題解決 能力等因素。

行政主廚薪資制 度為能力薪酬制。

在逐漸以知識爲競爭優勢來源的知識經濟時代中,以個人資格條件爲基礎(技能薪 給制)最能符合企業未來薪資管理的需求。

薪資管理原則

吳復新(2004)在管理薪資時,須要考量的是公司與員工之間的原則,這些原則包 括以下四點。

(一)公平原則

薪資必須與績效和工作內容作連結,盡可能符合公平正義的原則(詳見表 7-2),例 如,分配公平、程序公平、互動公平,才能令員工心服口服,並成為激勵員工日後努力 工作的誘因。

表 7-2 公平原則 5

公平種類	方法及政策				
對外公平	勞動市場的界定、薪資調查、薪資水準和政策。				
對內公平	工作分析、工作說明、工作評價、薪給結構。				
員工公平	年資加薪、績效加薪、加薪政策、獎勵制度。				

(二) 合理原則

薪資制度與結構的制定要符合政府法令與公司政策的規定,在法理上才能站得住腳。

(三)激勵原則

薪資的管理要以激勵員工努力與士氣爲前 提,以滿足員工保健因子的需求,才不會有不滿 足的情緒發生。

(四) 互惠原則

把員工努力工作所得來的營業利潤,提撥一 定比例的利潤回饋給員工,為公司與員工創造雙 贏互利的局面。

推動薪資措施的心態

當我們在推動薪資措施的時候,到 底我們是從甚麼角度出發的?究竟我們 是知道獎酬差異化很重要、能夠提昇績 效,還是我們其實只是看到別家公司都 這麽做?可是後者往往比較常見,有太 多次經驗是,總經理發現某某標竿企業 有一個很引為自豪的做法,就希望公司 的 HR 把該公司的制度抄一抄,然後就變 成自己公司的新制度。至於這些制度會 不會有副作用?其實大部分的HR是不關 心也沒有能力關心的。

⁵ 吳復新 (2004),人力資源管理,華泰。

庫克花十年時間證明自己值天價薪資

你覺得「手機業」是一個 3C 產業?還是一個「休閒」產業?當軟、硬整合後,它提供了什麼服務?這個問題,當蘋果創辦人賈伯斯(Steven Jobs)逝世時,不少人均對當時的新任執行長庫克(Tim Cook)抱持觀望態度,甚至質疑其是否能跟隨賈伯斯的腳步。9 年過去,蘋果股價上漲當年逾 6 倍。

賈伯斯在 2011 年讓庫克接任執行長 2 個月後便去世,當時不少評論家及分析師均對庫克持觀望態度,然而這個巨大壓力並未擊倒庫克,iPhone 系列在賈伯斯9 年去世後,仍爲全球最受歡迎的手機品牌之一,更隨時代變遷使用更大屏幕更高技術,又推出 Apple Watch、Apple Pods 等日後廣受歡迎的產品,並重新設計端口及將 Face ID 應用在設備中,更大舉收購多間科技公司,將技術融入新設產品中(圖 7-8)。

圖 7-8 Apple 系列產品至今仍風行全球

根據彭博(The Bloomberg)統計,2019年最高薪酬執行長排行榜,庫克在2019年便獲得超過1.33億美元的報酬,包括300萬美元薪金、770萬美元獎金、1.22億美元的股票獎勵、以及8.84億美元津貼,僅次於特斯拉(Tesla)馬斯克的5.953億美元。

思考時間

庫克的合約將在 2021 年到期,庫克在 2021 年僅 59歲,蘋果董事會高層在正常情況下應該會相信他有能力繼續勝任職位,不過在薪酬已如此優渥的狀況下, 錢對庫克已經不重要了,你認為董事會可能提出什麼樣的合約或條件利誘庫克繼續留下帶領公司?

17-2 工作評價

在進行薪資結構設計前,必須先進行工作評價,方有基礎進行薪資設計,同時必須 配合績效評估的方式,因此接下來我們來討論工作評價及薪資結構設計。

薪資的職等與職級設計是非常實務的問題,但是大多數的人資部門在決定薪資結構 時,卻未依照正確的做法而讓專業經理人漫天開價,造成各職位之薪資不夠明確,最後 反而讓公司的薪資政策陷入兩難。

(一) 工作評價

工作評價(Job Evaluation):又稱爲職位評價,是管理階層對各種不同的職位決定 其相對價值的一種正式過程。可以利用工作評價的結果,設計薪資結構。

1. 計酬因素

計酬因素(Compensable Factor)就是工作評價中用以比較工作內容的基礎,同時它也 是工作相對價值的評估依據,亦即爲什麼一個職位會被認爲比其他的職位重要而給予 較高報酬的原因(表 7-3)。

表 7-3 計酬因素 6

1. 技能(Skill),包括:	2. 努力(Effort),包括:
(1) 訓練	(1) 體力方面:
(2) 教育	耗費體力
(3) 經驗	眼力
(4) 知識	(2) 精神方面:
(5) 能力	工作量大
	在期限內完成工作
	必須集中精神從事工作
3. 職責(Responsibility),包括:	4. 工作條件(Working Conditions),包括:
(1) 對公司的影響	(1) 危險的工作環境
(2) 獨立作業	(2) 不舒適的工作環境
(3) 成敗責任 (Accountability)	(3) 有害的工作環境

2. 工作評價的方法

進行工作評價時,一般而言,有下列3種做法。

⁶ 吳復新 (2004),人力資源管理,華泰。

(1) 順序排列法

依工作性質的難易度做整體考量後,再依序排列加以核薪,較適用於小企業,如表 7-4 所示。

職位名稱	月業
總經理	\$50,000
業務專員	\$35,000
會計出納	\$30,000
內勤職員	\$25,000

表 7-4 順序排列法

(2) 分級評估法

參考工作說明書後,依其工作內容及特性將工作分類分級,然後再依其等級核定 薪資標準。

(3) 評分法

將核定的報酬因素,分成若干等級予以不同程度的評分,然後再做工作中所含之報酬因素(不同的工作職位,有不同的報酬因素)的評分等級,將其分數加總,即可得一薪資水準,如表 7-5 所示。

表	7-5	評分法 7	

報酬因素	等級A		等級C	
1	A1~5 分	B1~5 分	C1~5 分	
2	A2~4 分	B2~4 分	C2~4 分	
3	A3~3 分	B3~3 分	C3~3 分	
4	A4~2 分	B4~2 分	C4~2 分	
5	A5~1 分	B5~1 分	C5~1 分	

工作評價的前提是必須要完成工作分析。工作分析會產出工作說明書:因此主管要能夠設計部屬的工作,同時必須了解部門裡有沒有工作是重複的、或是哪些工作太輕、哪些工作太重。所以主管必須寫他直屬職位的所有工作說明書,寫完之後要送給他上一層主管簽核,核准後再送到「職位評等委員會」評等出這個職位的職等,然後連結到薪資管理制度,在程序上並不容易。

⁷ 吳復新 (2004),人力資源管理,華泰。

「薪水太低」是幌子?7個離職真心話

一家企業的成功,關鍵在於用人的品質,這是顚簸不破的道理。然而,對多 數企業來說,留不住好人才,卻又是無時無刻都得面臨的艱難挑戰。

更令人苦惱的是,很多主管面對好部屬的流失,除了措手不及,或是盲目的加薪、加頭銜外,幾乎完全搞不清楚他們離開的真正原因,更別提有效的留人了。

因此,《留不住人才,你就賺不到錢!》一書中所揭露的留不住人才 7 大理 由,頗具參考價值。它們分別是:

- 1. 工作或職場不如預期
- 2. 工作與人不搭配
- 3. 指導太少與回饋不足
- 4. 成長與晉升的機會太少
- 5. 覺得被貶低與不受重視
- 6. 超時工作造成的壓力,以及工作與生活失衡
- 7. 員工對高層主管失去信任與信心

比較令人意外的是,多數人想當然爾的「薪資太低」,並不在這7大原因內。「大約8~9成的受雇者離職不是爲了薪資水準」,而是因爲工作內容、管理人員、公司文化或工作環境。

資料來源: Cheers 雜誌 155 期

思考時間

「許多公司提供平步青雲的道路給 A 級員工,卻忽略 B 級員工的發展。」殊不知,這些 B 級員工往往是公司的骨幹,也是重要、穩定的貢獻者。若你是企業的人力資源部門,你該怎麼樣關心公司的 B 級員工?

■ 7-3 薪資結構的設計

表 7-6 爲一般公司常見的薪資等級表,要特別注意的是,這麼多的職等與職級是怎麼設計出來的,而各職等與職級之間的關係爲何?薪資是如何訂定的?這些問題在接下來的章節中我們將一一說明。

表 7-6 職等與職級範例

職稱	總經理	經理	副理	主任	助理
等級	14-15	11-13	10-12	8-9	6-7

單位:千元

												12	
15	88	93	98	103	108	113	118	123	128	133	138	143	148
14	68	73	78	83	88	93	98	103	108	113	118	123	128
13	53	56	59	62	65	68	71	74	77				
12	50	53	56	59	62	65	68	71	74				
11	42	44	46	48	50	52	54	56	58				
10	40	42	44	46	48	50	52	54	56				
9	32	34	36	38	40	42	44						
8	30	32	34	36	38	40	42						
7	23	24	25	26	27	28	29	30	31	32	33	34	35
6	22	22.5	23	23.5	24	24.5	25	25.5	26	26.5	27	27.5	28

有系統地將每一個職位,透過因素表的評價過程計算出分數,就可以知道每一個職務其職責的輕重。但是技術上的問題是,因爲實在太花時間了,所以公司會挑選所謂的「標竿職位」,去選擇那些在公司裡比較具有代表性且最好有多人從事的職位,利用這些職位先作爲定錨,再橫向縱向地將其他職位放進職等架構中。

工資設計

- 一般而言,設計工資時最主要參考薪酬體系,但就算知道其體系,又該如何決定其 「設計」呢?特別是觀光休閒產業所對應的職等或職級相對多元,因此下列幾點是必須 思考的8。
- 1. 整個公司採用單一工資結構,還是依據不同類別人員採用不同工資結構,採取何種導向的薪酬結構?
- 2. 採用直線薪酬結構還是採用曲線工資結構?
- 3. 薪酬總體定位水準,市場領先/追隨/低位?
- 4. 設計多少工資等級數目?帶寬選擇——寬頻?窄帶?
- 5. 薪酬幅度?薪幅疊幅(指相鄰工資等級之間重疊程度)選擇?
- 6. 級差:即確定不同等級薪酬相差的幅度。
- 一般在組織中,HR 部門必須制定薪資政策線,從薪資政策線上我們可以觀察出一家企業在不同職級上的薪資水準(圖 7-9)。

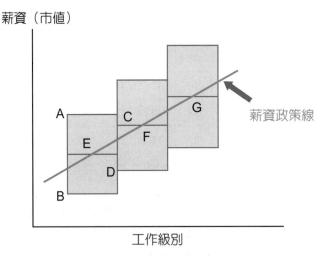

圖 7-9 薪資曲線圖 9

其中

A:最高值。表該等級員工可能獲得的最高工資。

B:最小值。該等級員工可能獲得的最低工資。

⁸ 李英豪,精英電腦管理部經理,各國人資實務講座,臺北大學。

⁹ 李英豪,精英電腦管理部經理,各國人資實務講座,臺北大學。

A-B: 幅寬。一般說來,薪資等級的寬度隨著層級的提高而增加,即等級越高,在 同一薪資等級範圍內的差額幅度就越大。

C-D:重疊。一般說來,低等級之間重疊度較高,等級越高重疊度越低。

E.F.G: 中位值。

(E-F)/E:中位值級差。反映了等級遞進的增加率。一般說來,低等級之間級差較小,等級越高級差越大。

E-F:中位值級差率。

(C-D)/(C-B):重疊率。

薪資政策線的組成

在了解基本的新資政策線之後,接下來我們要考慮的是薪資政策線的組成,究竟應該考慮到何種項目?這些項目可影響一家公司的薪資設計,我們可由以下四點說明:

(一) 中位值級差

描述了從一個等級向高一等級移動時的增加率。也就是說,不同職等之間,組中値 (薪資中位數)增加的比例 ¹⁰ (圖 7-10)。

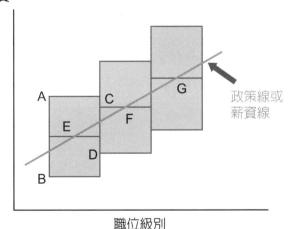

圖 7-10 中位數級差示意圖 "

組中點是每一個職級的中 位數,用以評定此職級的薪 資中點。後一級的組中點必須較 前一級更高。

¹⁰ 李英豪,精英電腦管理部經理,各國人資實務講座,臺北大學。

¹¹ 李英豪,精英電腦管理部經理,各國人資實務講座,臺北大學。

一般業界評判基準,

初級職位相差 10~15%;

中級職位相差 20~25%;

高級職位相差 30~40%。

也就是職位愈高,基本薪中值增加的比例愈高,而基本薪中值可以結合市場調査結 果和公司薪酬政策來制定。

(二)決定範圍的寬度

不同級別間範圍寬度的適當重疊會增加靈活度,利於員工橫向流動,例如,工作輪 調或平行升遷。一般來說幅度決定的依據如圖 7-11 所示,需要考量的包括 12:

1. 範圍寬度

不同的工作內容在薪資及職級的設計上當然有所不同,因此我們可由重疊的範圍大 小, 查出在輪調或升遷上的難易程度。

生產型 / 支持型職位:10~25%。

管理型 / 專業型職位: 25~60%。

高級管理職位:60%以上。

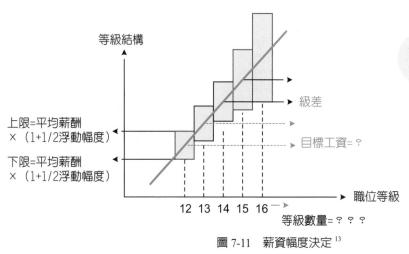

每一個職級的寬度會 依照不同的產業類別而 有不同,因此上限與下限會 不同。同時可重疊的範圍也 有所不同。

¹² 李英豪,精英電腦管理部經理,各國人資實務講座,臺北大學。

¹³ 李英豪,精英電腦管理部經理,各國人資實務講座,臺北大學。

2. 級差

在級差的部分,一般來說決定的依據大約是——例如服務,生產等~5-10%;行政人員, 一般技術人員~8-12%;高級專業/中級經理~10-15%;高級管理~20-40%(圖7-12)。

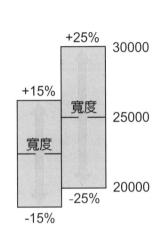

一般而言愈高階的職級 範圍寬度愈寬,因為愈高 階主管所負責的職能範圍及管 理幅度愈大,故需要較寬的 薪資寬度。

圖 7-12 幅寬決定 14

每一級別工資範圍寬度不同,級別內工資差異將體現員工工作經驗、職位工作要求、 學歷及市場供求情況的差異,公式如下 ¹⁵。

級別範圍寬度= (最大値-最小値)/最小値最小値= $2 \times$ 中位値/(2 +範圍寬度)最大値= (1 +範圍寬度 $) \times 最小値$

¹⁴ 李英豪,精英電腦管理部經理,各國人資實務講座,臺北大學。

¹⁵ 李英豪,精英電腦管理部經理,各國人資實務講座,臺北大學。

(三) 決定重疊度

綜合考慮重疊度的變化情況,儘量保持由低等到高等的逐漸減少趨勢,從而爲較低 等級員工躍級晉升提供方便與增強工作積極性 16 (圖 7-13)。

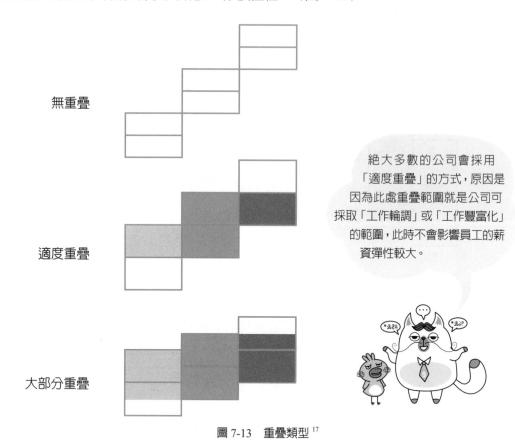

實務上必須根據目前在職者的薪資 水準調整帶寬,以使相鄰等級的重疊度 能夠符合現實變動需要。另外需要特別注 意的是在估算公司全部薪資成本時,如果 不能承受,則應適當增加重疊度以扁平化 薪資水準。

¹⁶ 李英豪,精英電腦管理部經理,各國人資實務講座,臺北大學。

¹⁷ 李英豪,精英電腦管理部經理,各國人資實務講座,臺北大學。

(四) 職等設計

最後,職等的設計一般來說也有參考依據。我們常見到很多的公司設計到 14 或 15 職等,其實以經驗公式來說,職等的數目必須配合公司的職位數,公式如下18:

2" 職位數目(其中 n 爲等級數目)

由此可知,職位數與員工數是不同的概念,因此人資部門在設計職等時,應考量的是 職位數目,而非員工數目的多寡,這也是一般人資部門必須特別注意的。

王品集團的績效管理

把同仁當家人,是王品集團核 心的企業文化之一。王品集團內共約 1萬6千名同仁,除了一百多位的總 部主管之外,其餘的所有人員:包括 區經理、各店店長、主廚等各級主管 的這1萬5千8百人,每個人實領薪 資多少,在內部統統都是公開的(圖 7-14)。也就是說,在王品集團中,

同時自我鞭策追求更好表現的工作動力。

因爲薪資透明,每家店的每月營收獲利都對同仁公布,所以,每個人很清楚自己 爲什麼領這樣的薪水或獎金;當知道別人薪水比自己多,就可以激發見賢思齊,

然而薪水和考績是連動的,因此,每位同仁的考績也必須公開,年底誰拿優 等,或誰被評爲甲、乙、丙等,同仁彼此之間都知道,這可以杜絕主管和當事人 才知道的「黑箱作業」。

思考時間

讓同事彼此都知道薪水和考績結果,是好事還是壞事呢?你會希望完全公開 透明嗎?

圖片來源: 王品官方網站 http://www.wangsteak.com.tw/index.html

媽媽的薪水怎麼算?

說明

班級	成員簽名
組別	

我們來看看以下的情境,從這樣的情境讓你練習該給多少薪水。這個活動以 組別爲單位,請你具體量化薪資。

指標

- 1. 基於天性、文化、社會等種種因素,普遍來說女性投入在家庭事務的時間比另 一半多。家庭就像空氣,是日常生活中不可或缺的元素。然而對家庭的付出往 往也像空氣,因爲太理所當然,一不小心就被忽視。因此作者今天想要從各國 的數據分析,將「家務事」量化成薪資。
- 2. 大部分的人上班是八小時,但也無法八小時都在精準的工作,你可以從下表酌 量的扣除部分休息時間。
- 3. 扣除睡覺時間,以16小時計算。加班費假定為8小時*1.67倍。

工作項目	8小時單價	加班費	加總
1. 每天掃地、拖地。			
2. 每周洗一次廁所			
3. 每周洗一次床單、被套、枕頭套、窗簾等。		Para de la composición dela composición de la composición de la composición de la composición dela composición de la composición dela composición dela composición de la composición dela composición de la composición dela composición del	
4. 每天煮兩餐以上			
5. 每天洗一次衣服、曬衣服、摺衣服。			
6. 接送小孩上下學,送才藝班。			
7. 偶爾小孩生病,需要照顧與送醫。			
8. 每天一通電話,與婆婆或娘家媽媽聊天。			
9. 陪孩子念書、了解孩子課業。			
上述加總			
上述金額 *22 工作天			

[※] 若你認為應該乘以30天,請乘以30。

4. 請各小組報告,你在各項目的量化薪資,並說明你考量的理由。最後,你認為一個家庭主婦應該領多少薪水呢?
實作摘要

.:: NOTE :..

	,
-	
-	

Chapter 8

獎酬與福利設計

學習摘要

8-1 激勵理論與獎酬

8-2 獎酬制度

8-3 福利制度

專家開講 486 先生粉絲團

個案視窗鏡 一個月的有薪假

他案視簽鏡 老闆多袋獎金給你·你曾售會力工作嗎!

固案祝篋鏡 锿样辨公再來一年,福利制度會改嗎?

課室書作 紅利決定

專家開講 >>>

486 先生粉絲團

管理學中有一個「 格威法則 , 強調的是人才的重要性, 延伸出來的意思是 要僱用比自己優秀的人,公司才會日益壯大,擁有美好的前景發展。

以經營團購打響名號、逾69萬粉絲追蹤的「486先生粉絲團」,在臉書發出 招募員工的需求,福利讓一堆人羨慕不已。(圖 8-1)「486 先生」陳延昶對員工 福利一向大手筆,例如帶員工去歐洲員工旅遊半個月,以及讓 21 名員工共分 555 萬,令人印象深刻!

圖 8-1 486 先生公司擁有令人稱羨的福利,員工對於工作都樂在其中。

「486 先生」列出的福利包括中秋端午發半個月薪資、同仁分紅和出國旅遊 外,進公司滿1年者可享有結婚禮金最高1個月的福利,另外還包括喪葬儀最高 7000 元、生育禮金最高 80000 元、租屋津貼 1 年 24000 元、育嬰津貼 1 年 24000 元且補助到高中畢業。

問題討論

「如果你經常僱用比你弱小的人,將來我們就會變成矮人國,變成一家侏儒公 司。相反的,如果你每次都僱用比你高大的人,日後我們必定成爲一家巨人公司。

若您到了一家福利非常好的公司,員工一定不願意離職,久而久之組織必定會 碰到年齡老化、缺乏新陳代謝的問題,你該如何解決呢?

在上一章介紹薪資制度及結構後,我們還需要了解相關的獎酬及福利制度,才能將 組織整體的激勵措施作詳細的整理,特別是觀光餐旅相關服務業,處於員工人數眾多的 狀況下,因此本章我們要由激勵理論談起,進而延伸至獎酬與福利。

8-1 激勵理論與獎酬

獎酬與福利,源自於對員工的激勵措施。洪明洲教授認為:領導的重點在促使他人工作,而且樂於工作。 其中,需要領導者直接「刺激」他人工作,這個刺激的 過程就是激勵。 激勵是周遭的人、事、物影響被「刺激」者,使其產生「行為動機」,並進而產生行為,而此行為和組織目標一致。

激勵的定義與理論

Robbins 指出,激勵是指在個人所盡之努力也能滿足個人某種需求的情況下,此個人會盡最大努力以達成組織目標的意願。本書並不特別介紹激勵理論的細部內容,詳細的激勵理論,有興趣的讀者可自行參閱組織行爲學。但傳統的激勵理論共分類爲三種:內容論、程序論及增強論。

(一) 內容論 (Content Theories)

此觀點強調動機與個人內在需求有關,因此,需要 找尋激發個人行爲原動力的特殊需求作爲連結。此外, 根據內容論的說法,動機是源於滿足需求的行動;內容 論者尋求這些需求,並了解他們之間關係。

Maslow 的需求層級理論、McGregor的X與Y理論、Herzberg的雙因子理論、Alderfer的ERG理論、McClelland的三需求理論人等。

在内容論中,相關理論有:

(二) 程序論 (Process Theories)

指行為是經由激發、導引、保持和停止的一系列 程序。而程序論者首先定義解釋激發動機行為的主要變 數,然後再詳細敘述這些變數如何互相影響及互動,最

後形成一完整之過程。相對於內容論僅分析了人內在的需求動機,程序論更進一步探討了個人整體的思考歷程。

在程序論中,相關理論有: Locke 的目標設定理論、 Adams 的公平理論、Vroom 的 期望理論。

(三) 增強論(Reinforcement Theories)

此一觀點認爲引起快樂結果的行爲會一再被重複,此時引起超不愉快結果的行爲就會中斷。

相關理論有: Skinner 的增強理論。

整合激勵理論

在說明基本的激勵理論後,Poter 和 Lawler,以及 Robbins等學者嘗試將這些理論做一個統整,茲分述如下。

(-) Poter & Lawler

整合期望理論、雙因子理論與公平理論而成,此一模式說明了績效、報酬、滿足感等彼此之間之因果關係,也推翻了行爲學派。努力的基礎建立於行爲價值與完成任務之機率,配合個人才能和對任務的認知,產生任務績效,獲得公平之內、外在報酬,產生滿足感,亦因此一滿足感可衡量該任務行爲的價值,進而產生績效(圖 8-2)。

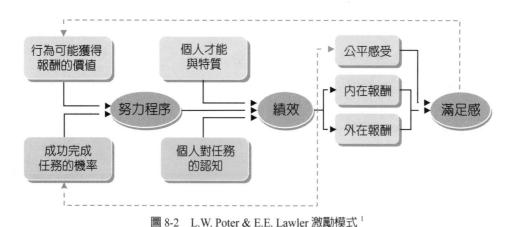

1 Porter, L. V. & E. E. Lawler. (1968). What Job Attitudes Tell About Motivation. Harvard Business Review, Vol. 46, No. 1.

(二) Robbins

Robbins² 將上述各激勵理論進行結合,並且考慮了 JCM 的模式,以期望理論爲主軸,進而發展模型,其強調的部分可分爲下列幾項來說明。

1. 個人的努力

與個人的期望、組織的績效評估系統有關;換句話說,就是目標與努力的關聯性。

2. 個人的目標

指結合需求理論、成就理論、增強理論的運用,當個人因爲組織所提供的報酬而產生激勵效果時,層次就會從個人的努力提升到個人的目標。

3. 獎賞

由於公平的績效評估系統下,使得成員努力之動機得以被增強,並且維持持續性的高 績效水準。

4. 工作上的分析

結合工作特性模式(Job Characteristics Model, JCM)的運用,當有效利用 JCM 五核心構面設計工作時,將可提升和激勵員工的動機。並且藉由其所設計的工作,成員可擁有對工作的控制權,因此提升個人的目標(圖 8-3)。

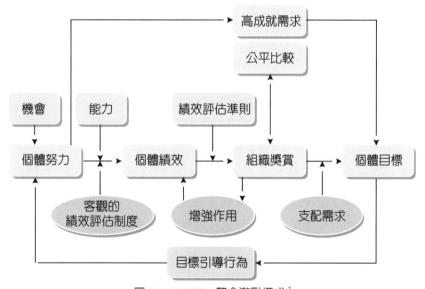

圖 8-3 Robbins 整合激勵模式 3

² Robbins, Stephen P. and Mary Coulter. (2003)。管理學。(林孟彦譯)。華泰文化事業公司。(原著出版於 2002 年)

³ Robbins, Stephen P. and Mary Coulter. (2006)。管理學。(Kelley 與林孟彦譯)。華泰文化事業公司。(原著出版於 2004 年)

诱過個人努力,加上能力與客觀之績效評估達成績效,使績效對獎酬產生期望,該 **駿酬需具公平性且滿足個人需求,即會具增強績效及達成目標之效,最後藉由個人努力** 達成預設目標,產生高成就滿足。

一個月的有薪假

如果你所在的部門是有很明顯的淡旺季之分(可能旺季的三個月占全年度業 績的 80%)。同時,你的部門屬性爲 B2C,你帶領 20 名左右的業務人員。有一 天,你的總經理告訴你這名部門主管:「如果你們在該季就可以達成全年度業績 的目標,我就讓整個部門放一個月的有薪假,也就是說,以往你可以在該季達到 全年的80%業績,現在如果你接受這樣的提案的話,就必須在該季完成100%的 業績。

思考時間

【請你自行假設產業類型以及產品類型】

- 1. 如果你是該部門主管,你會接受這樣的提案嗎?你會相信你的部下能夠做到 嗎?你會採取什麼做法?
- 2. 如果真的在該季完成這個任務,那其餘的9個月要做些什麼呢?你有其他更好 的想法嗎?

獎酬制度 8-2

一般而言,獎酬制度的設計都是針對績效考核的結果,依據不同的績效考核標準給 予獎酬。

躨酬又可區分爲外在獎酬(Extrinsic Reward)和內在獎酬(Intrinsic Reward)。內在 避酬著重在內部瀏勵因子(Motivation),包括了挑戰性的任務、有興趣的工作內容、認 同感等;而外在獎酬制度又可區分為財務性的獎酬與非財務性的獎酬(例如,頭銜、彈 性工時等)。本節我們將說明繼酬制度應用於個人與組織的內添與方式。

個人獎勵4

個人的獎勵的基礎通常較著重於個人的績效,它與組織或團隊的績效有間接的關係、但若是以「股東」爲獎勵方式的話,則較無直接的關係。

(一) 以佣金作基礎的計畫

一部分的員工報酬是根據他們的銷售量而定的獎勵計畫(李正綱等,2004)。

(二)個人紅利

- 1. 紅利:對高績效者所提供的報酬。
- 2. **功績加薪**:根據績效,同時每年一直存在的報酬。例如針對不同營業額,所提供員工 在薪水上的加給。

(三)建議制度(提案制度)

對於會使企業利潤提高或成本降低的員工建議包括(業務、生產、事物、工程等方面之建議)提供現金獎勵的系統。 **報**如知

(四)管理人員的獎勵

1. 長期績效計書

在績效期間開始之時,即給予最高主管一個規定數量的績效單位之獎勵計畫:而單位的實際價值,必須由該績效期間內的公司績效而定。

2. 管理人員的購股選擇權

如果股票的價格上漲,此人即可運用這個選擇 權以固定價格去購買公司股票,再從中間賺得 利潤。

3. 股票互換

以先前購買的公司股票的一部分代替現金來運 用選擇權。 長期績效獎勵計畫的主要形式 包括「現股計畫、期股計畫以及期 權計畫」。

- 現股計畫是指通過企業獎勵的方式直接贈與或是參照股票的當前市場價值向員工出售股票,但這種計畫規定員工在一定的時期內必須持有股票,不得出售;
- 期股計畫規定,企業和員工約定在將來某一時期內以一定的價格購買一定數量的公司股票,購股價格一般參照股票的當前價格;
- 3. 期權計畫與期股計畫類似,但是也存在一定的區別,在這種計畫中,企業 給予員工在將來某一時期內以一定價格購買一定數量公司股票的權利,但 是員工到期時可以行使這種權利,也可以放棄這種權利。

⁴ 李正綱、黃金印、陳基國著 (2004),人力資源管理-跨時代的角色與挑戰 (二版),前程企管公司。

4. 股票升值權

一種無附帶聲明的購股選擇權的類型,它使一個主管有權讓予股票選擇權,並從公司 收取一個金額,這個金額等於選擇權授予日以來股票價格的增值。

組織獎勵5

組織獎勵是企業組織內一種變動的酬償制度,設法將績效和報酬連結在一起的誘因計畫(Incentive Plan),共有四種方式,是以財務爲基礎獎勵制度的種類。

(一) 利潤分享計畫

亦稱爲績效分享或生產力獎勵。它是根據所產生的經濟利潤 的增長,由組織與員工共同分享的概念而形成(圖 8-4)。研究 顯示,盈餘分享平均會提高 25% 的生產力,而且品質亦會提升。

(二) 員工認股計畫(ESOPs)

組織根據員工的服務年資及薪資與公司的利潤,並在一個設定的期間與價格下,將其股票提供給員工購買(圖 8-5)。

(三) 史坎隆計畫

約瑟夫· 史坎隆於 1927 年提出,主要是一種提案獎金制度,鼓勵員工提出增加生產量、降低成本的建議。由管理人員與員工組成一個部門委員會審核提案,若有成本開銷的節省,則省下來的成本累積爲「紅利基金」。

(四)成果分享計畫

擬定企業生產力目標,鼓勵員工努力達成該目標,而所節省的成本由企業與員工共同分享(圖 8-6)(李正綱等,2004)。

圖片來源:王品瘋美食購物網 https://wangmart.wowprime.com/tw

圖 8-4 uber eat 的組織獎勵屬於利潤分享計畫。

圖 8-5 老四川的組織獎勵屬於員工認股計畫。

圖 8-6 王品集團的組織 獎勵屬於成果分 享計畫。

⁵ 李正綱、黃金印、陳基國著 (2004),人力資源管理-跨時代的角色與挑戰 (二版),前程企管公司。

獎勵辦法於激勵理論的應用

獎勵辦法最終的目的其實是激勵員工,因此 Robbins 認為獎勵辦法在激勵理論上的應用有:

認同方案與增強理論相 符,主管若能即時獎勵好 的行為,即可誘發該行為再 次出現。

(一) 認同員工方案 (Employee Recognition Programs)

善用各種不同管道,肯定員工(個人或團隊)的努 力成果。例如,
误員工特殊小禮物來表揚他們對公司所 做的努力。

(二) 員工投入方案(Employee Involvement Programs)

讓員工貢獻自己,激勵其努力完成組織目標的一種參與過程。例如,參與管理、代 表參與(員工代表董事)、品管圈、員工認股計畫(Employee Stock Owner-Ship Plans, ESOPs)。投入方案與激勵因子、ERG 理論相符。

例如,參與管理、代表參與(員 工代表董事)、品管圈、員工 認股計畫(Employee Stock Owner-Ship Plans, ESOPs) 。

(三)變動薪酬制(Variable-Pay Programs)

按件計酬、利潤分享、目標獎金、額外紅利等。變動薪酬制與期望理論相關,要使 激勵效果達到最大,得先讓員工體認自我績效與所得報償間的緊密關係。

按件計酬、利潤分享、目 標獎金、額外紅利等。

(四)技能薪酬制(Skill-Base Pay)

以個人能力多寡來衡量薪資。技能薪酬與 ERG 理論、成就需求理論、增強理論、公 平理論相符。

以個人能力的多寡來衡

(五)彈性福利制(Flexible Benefits)

讓員工在眾多福利方案中,挑選自己最喜歡的。彈性福利制與期望理論相符。本書 將於下一小節再進行說明。

排選白己最喜歡的。

分紅入股與股票選擇權

近年來,由於人才的培育受到重視,因此對於激勵做法也呈現多元性,像是股票選 擇權。讀者應注意激勵理論的活用與領導和人資上的配合,才能不失偏頗。6

(一) 分紅入股制度

「分紅入股制度」指的是公司爲了留住好的員工,吸引更多優秀人才,並和員工利 潤共享,所實施的一種變動薪酬制度。根據陳安斌、王信文的整理 7, 說明如下。

⁶ 譯自 Robbins,Stephen P.and Mary Coulter. (2002). Management (7th ed.). Prentice Hall, Pearson Education,Inc。

⁷ 李誠主編:「高科技產業人力資源管理」;第十章,臺式員工分紅入股制度之探討; P.223~225。

1. 分紅

即指利潤分享,也是分配紅利的簡稱,其分配內容多以現金爲主。而「公司法」明文規定:「企業若無任何盈餘,則不得分配股息與紅利。惟若法定盈餘公積已超過資本總額的50%;或是在有盈餘之年度所提存的盈餘公積,超過盈餘20%者,企業爲維持股票價格,得以所超過部分作爲股息與紅利」。

即指利潤分享,也是分配紅利的簡稱。

入股又稱員工持股, 也就是讓員工成為公司 的股東。

2. 入股與配股

入股又稱員工持股,也就是讓員工成爲公司的股東, 通常是企業依各種獎勵方案,讓員工在公司內服務 一定期間後,便讓其持有公司股票。如此一來,員 工就有機會可以享受公司獲利時的超額報酬(Excess Return);但相對的,員工也須承受公司經營的損益, 並同時承擔公司經營成敗的風險。

資報你知

員工入股

在臺灣,員工入股適用於股份有限公司,且僅限於員工取得所服務企業的股票。而在歐美則規定「員工入股(持股)乃可以取得其他相關企業的股票、債券或普通股等」,相較於臺灣則較為彈性。但是不管如何,此制度對於穩定員工的向心力與勞資和諧都具有相當之助益。

分紅入(配)

股(Profit Sharing and Stock Ownership)是一種既分紅且入股的激勵方式:因此,員工除了可以獲得企業股權之外,又可兼得企業的盈餘紅利。

3. 臺式分紅入(配)股(Taiwan-Style Profit Sharing and Stock Ownership)

分紅入(配)股(Profit Sharing and Stock Ownership) 是一種既分紅且入股的激勵方 式;也就是說,「企業有權決定把部分比例 的紅利,除了採開立支票,或現金發放的形 式配給員工之外,另一部分紅利則改以配予 企業所發行的股票。」其中,若爲無償配給 則稱爲「配股」,以股票面值或部分比率的 股票市價認購,則爲「入股」。因此,員工 除了可以獲得企業股權之外,又可兼得企業 之盈餘紅利。

員工分紅配股

員工分紅配股因為配股牽涉到董事 會或是股東會的決議,在很多公司不見 得是人力資源單位可以參與決策的。其 中最關鍵的問題可能是:公司對於這個 員工配股制度的期望是什麼?在國内,大 部分的公司之所以提供員工入股計畫, 是為了解決績效管理的一個問題,那就 是希望員工可以和股東一樣,關心公司 的營運績效。目前多半是高科技公司在 使用這個制度。

最後,公司爲配股而發行新股,因此出現了

「股權稀釋」的情形,造成員工與股東權益相衝突(隨著股本增加,每股盈餘相對越 來越小)。

(二) 股票選擇權(Stock Option)

「股票選擇權」是指公司授予員工,在特定期間買賣特定數量公司股票的權利,而 購買價格是以授予日當天的市場股價爲準,或是不低於市場價 85% 的價格,讓員工分期 購入。例如,公司今年指定你可購買一萬股,那麼你今年也可以只購入二千股,明年再 購入二千股,依此類推;如果今年股價欠佳,你也可以保留今年購入的權利,等到未來 股價上揚時再以原指定價購入(圖 8-7)。

圖 8-7 長榮海運賦予員工股票選擇權。

老闆多發獎金給你,你會更賣力工作嗎?

餐飲業王品集團很早以前就實施獎金分紅的制度,報載王品的獎金激勵是 每個月每家店盈餘的一定比例,提撥出來當做績效獎金,按照員工薪資比例來分配,每個月發放獎金。

經濟學教授 Uri Gneezy 和 John List 進行了兩個小組的實驗。聘請學生到圖書 館工讀,負責書籍資料建檔的工作,工讀生分成兩組:

- (1) 第一組:每小時 12 美元,工作 6 小時;
- (2) 第二組:每小時 12 美元,工作 6 小時,面談錄取後告訴學生,他們的薪 資增加爲每小時 20 美元。

兩組差別是,老闆在第二組面談錄取後告訴工讀生,薪資由 12 元增加為 20 元,請問第二組學生會因爲老闆給予比較高的薪資,而更努力建檔書籍嗎?

思考時間

老闆對我好,提高我的薪資獎金,我自然要回饋,這就是互惠。因此就邏輯上,第二小組應該會更努力工作,但實驗的結果顯示:第二組的績效都比第一組好,但那是剛開始工作的3小時,在之後的3小時,第一組和第二組的績效就幾乎沒有差異了。你可以說明爲什麼會這樣嗎?

8-3 福利制度

員工福利是除了員工薪資以外,尚可享有的利益及服務,可能是金錢給付、保險、 休假、企業提供服務等,有些是和工作有關,有些是和生活有關,但不同於薪資與績效、 職務直接相關,以下依照吳美連等(2002),爲員工福利的類型以及管理制度說明。

福利的類型

員工福利在廣義上包括的項目非常多,但若我們將其分類,應包括以下四種類型(圖 8-4)。

圖 8-4 員工福利類型

(一) 經濟性福利

指企業提供員工財務方面的補助或支援,如結婚補助、生育補助、喪葬補助及團體保險。

(二) 設施性福利

企業針對員工日常生活所需而提供的各項設備或服務,以增加員工生活上的便利, 如交通車、福利社、膳宿服務及醫療服務。

(三) 娛樂性福利

企業提供員工各類型的休閒康樂活動,以促進員工的身心健康,如旅遊、慶生會、 運動會、社交藝文活動

(四)教育性福利

企業提供員工或眷屬教育性的服務或設施,以增進知識及技能,如圖書室、專業知識的訓練課程、國內外進修考察、幼稚園、才藝補習班等。

華燈光電的福利措施

人才是華燈光電成長中不可或缺的團隊夥伴,我們來看看 Arclite 華燈光電在官網上顯示的福利措施。

服務性福利	康樂性福利	經濟性福利	其他
團膳	體育活動	保險	不扣薪病假3天
員工體檢	社團活動	股票/現金分紅	男性陪產假3天
法律顧問	社交活動 (慶生會)	員工認股	育嬰假
特約廠商	尾牙 / 三節活動	勞退提撥	天災給薪假
免費停車場	年度旅遊	撫卹金	師徒制聚餐補助
		績效獎金	
		教育訓練補助	

資料來源:Arclite 華燈光電官網 http://www.arclite.com.tw/Page/StaticPage.aspx ? type=08

員工福利的內容

上述我們依據福利的類型進行分類,若我們採用較正規的角度,福利的內容大致可 如表 8-1 所示。

表 8-1 員工福利内容8

社會安全 失業補助 職業傷害補償 傷殘保險	假期 假田 病假 兵學 日 生 禮 有新 等時 時間 統 行時間 統	醫療保險 事故保險 人壽保險 殘疾保險 牙科保險	退休基金 年金計畫 提早退休 殘疾退休 退休慰勞金 受益人福利	家庭親善 員工協助方案 (EAPs)	主公公搬遣學信公法財娛管司司家散費用司律務樂計扣餐用 款作 務詢施

⁸ 王精文教授,員工福利,國立中興大學。

員工福利的項目有很多種,但企業主並不是每一項都囊括在內,有時是公司體制的 關係,又或者需要員工去爭取才有可能擁有。根據張秋蘭、林淑真(2007)分析 1,600 大企業福利實施與員工需求是否存有落差?大體上有幾點發現:

- 1. 社團活動、分紅入股及交通設施的需求是前三名。
- 2. 個人型福利中員工首需每年 5,000 至 10,000 元旅遊補助金: 部門型福利爲國內外旅遊; 家庭型福利以子女托育補助費爲首;工時型福利需求爲每年1至2天的春假;設施型 福利希望自助餐式員工餐廳的提供。
- 3. 女性對語言訓練及家庭勞務安排需求較高,男性則對低利貸款額度較感興趣。教育程 度高者對員工福利期望越高;年齡輕者福利需求高於年長者。
- 4. 本國以製造業的福利實施程度最高。

因此依據張秋蘭、林淑真(2007)的研究,我們可以將較常見的福利區分為六大類, 如表 8-2 所示:

表 8-2 員工福利六大類型及項目

排名	福利類型	員工福利項目
1	個人型	法律顧問、午茶、旅遊補助、電信費補助、生日禮物、定期健檢、進修補助、交通 津貼、低利貸款、急難補助、醫療輔助。
2	團體型	員工旅遊、電影欣賞、康樂性活動、尾牙、慶生活動、社團補助、部門聚餐、部門旅遊、運動休閒課程、俱樂部。
3	家庭型	家庭日親子活動、子女托育、運動園遊會、員工眷屬健身房、購屋貸款補助、家屬 醫療補助。
4	獎金型	入股分紅、績效獎金、三節獎金。
5	工時型	暑假、彈性休假、春假、育嬰假、彈性工時、優於勞基法的的休假制度、運動時間。
6	設施型	停車場、圖書館、宿舍、托兒設施、員工餐廳、抽煙室、營養師、健身房、交通車。

資料分析:透過機器人爬文機制建立網路文章庫,以關鍵字進行語意情緒判斷,分析時事網路大數據。 本資料統計日期:2007

資料來源:《1,600 大企業之福利實施與員工福利需求差異探討》:張秋蘭、林淑貞著

彈性福利計畫

彈性福利制(Flexible Benefit Plans)⁹是考量 員工個人差異所設計的福利制度,員工可依本身 的需求與生活方式,在公司所提供的福利項目中 按最高限額選擇適合的項目。因爲此制度有如在 自助餐廳中自行挑選最需要的福利組合,故又稱 自助式福利制度(Cafeteria Plans)。

評估福利時,要連薪水一起算當你的底薪很高,但公司的福利制度不算太好時,也是可以接受的。因為你可以把多出來的薪水,拿去買保險、出去旅遊、進修等。相反地,如果薪水普通,但福利很不錯,也要理性地想想,公司提供的那些福利,是不是自己平時就很需要、公司不提供自己也會掏錢買的?如果是,公司的福利也就相當於薪水。

四 員工協助方案(Employee Assistance Programs, EAPs)

員工協助方案(Employee Assistance Programs, EAP)是一種長期有系統的服務計畫,除提供個別員工諮詢服務之外,更針對組織不同的管理議題,提供不同的服務計畫。此一方案早期源自於美國戒酒方案,慢慢進展至提供更多元的服務。

EAPs 涵蓋的面向主要爲「工作」、「生活」與「健康」三大層面,其中工作面是指管理策略、工作適應與生涯協助相關服務,生活面爲協助員工解決可能影響其工作的個人問題,如:人際關係、婚姻親子、家庭照顧、理財法律問題諮詢等;而健康面則是透過工作場所中提供的各項健康、醫療等設施或服務,協助員工維護個人健康,提升工作及生活品質。以上三種層面可透過服務系統的建置,及組織內外部資源的整合,達成協助員工解決問題,提升工作效率與生產力的目標(圖 8-8)。

⁹ 吴美連:林俊毅 (2002),人力資源管理:理論與實務,第三版,智勝出版。

健康面

戒毒戒酒 憂慮焦慮 健康飲食 運動保養 壓力管理 心理衛生

工作面

員工引導 工作適應 工作設計 職位轉換 職涯發展 退休規劃 離職轉業 危機處理

員工協助方案服務系統

發現個案 管理諮詢 追蹤服務 個案管理 資源應用 諮商轉介 推介評估

生活面

財務法律 休閒娛樂 家庭婚姻 托兒養老 生活管理 人際關係 保險規劃 生活協助

圖 8-8 員工協助方案的服務内容

遠程辦公再來一年,福利制度會改嗎?

2020 至 2021 年受 COVID-19 影響,根據目前的疫情形勢,許多企業預計,「遠程辦公」仍將成爲此後一年內的關鍵詞,而薪酬和福利等一系列新問題也令企業管理者倍感頭疼。

一些企業已經爲員工提供了疫情補助,員工可隨意支配,用於育兒支出或是購買健身器材等各種目的。科技公司 Palo Alto Networks Inc. 向員工發放了 1,000 美元的津貼,可根據自身需求支配。有子女的員工可以用這筆錢請家教,其他人則可以買一輛 Peloton 健身單車。

另有一些公司針對職場父母和有其他照顧對象的員工推出了特殊福利。根據 美國銀行(Bank of America Corp.)的政策(圖 8-9),符合條件的員工(包括分 支機構員工)每天最多可獲得 100 美元的育兒補貼。不僅如此,按照公司的新政 策,員工可使用兒童或成人臨時看護服務的天數從每年的 40 天增加到 50 天。

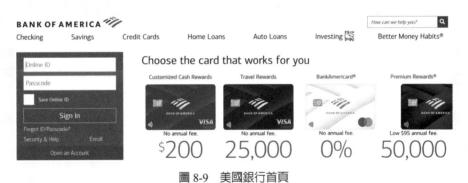

圖片來源:美國銀行官網 https://www.bankofamerica.com 資料原文:Pav Cuts, Taxes. Child Care: What Another Year of Remote Work Will Look Like

思考時間

舉例來說,遠程辦公的員工搬到其他地區後,在美國不同洲產生的稅務成本該由誰來承擔?試說明你的看法?

個案視窗鏡

IF

紅利決定

說明

班級	成員簽名
組別	

這個活動需要以組別爲單位,請由下列的情境進行。

情境

- 1. 你在一家顧問公司上班,有一家大型國際保險公司請你協助決定本年度的紅利 分配。此公司本年度共有三億,要分配給四位品牌經理,所有的分配紅利由你 決定,但限制條件有二:
 - (1) 所有獎金必須分配,不能保留。
 - (2) 任何兩個品牌經理不能拿到一樣的獎金 四位經理簡要說明如下:

經理	資料簡述
陳經理	現年 56 歲,高中畢業、結婚有五個小孩。從事保險工作超過 27 年,且在這家公司已經 21 年了。幾年前,他的部門對公司利潤有最大的貢獻,不過最近,新顧客增加緩慢且該部門對公司的貢獻偏低,但他的部門所屬的員工的流動率低。
林經理	單身男性,有大學學歷,在進入這家公司前有五年的銷售經驗,同時在近兩年才 在本公司升任經理。他的事業部帶來幾個大客戶,而且現在是當地前幾大的事業 部,他非常受到員工的尊敬,同時也是這個地區最年輕的經理之一
王經理	女性,今年40歲,離婚且沒有小孩。加入這家公司前在另一家保險公司當過四年的銷售代表,加入本公司已經七年了,再加入本公司最初的兩年表現非常優秀,很有野心,但有時在和她的員工及其他部門經理相處上有困難。
蔡經理	現年47歲,有三個小孩。在加入本公司前並不是在保險業,沒有任何銷售經驗。 在公司當部門經理已經17年了,七年前他是公司裡利潤貢獻最低的,但這種情 況有穩定的改善,且明顯高於平均。他的工作態度看起來很平常,可是員工都很 喜歡他。

2. 請以個人爲單位,列出在分配紅利時你所考慮的因素(如性別、年資、績效等)。最重要的程度列在前面,越不重要的列在後面,再請你給定每個因素「權重」,權重的加總必須是 100%。

3.	小組針對每位成員的評分表,討論每位成員所有考慮的因素及加權因素是否合
	理,最後統整一份屬於該小組的加權因素表,同時依據此表決定四位經理應該
	如何分配紅利。

實作摘要			
	0		
	9		
1		2	
		 e e	
anas A'- s			

.:: NOTE :..

	7						
							=
		-	-				
				-			
-							SVD2
					de		7
 						A .	1
						$\overline{}$	1

Chapter 9

群體行為與領導

學習摘要

- 9-1 群體行為
- 9-2 基本領導理論介紹
- 9-3 新興領導理論
- 專家開講 Moz 別搞錯了!管理是技能不是獎勵
- 個案視窗鏡 Yahoo 的 20 年領導队法
- 他案視簧道 :領導的多元性(diversity)
- **儒字担密错** 喜维排出重批料的人

專家開講 >>>

Moz 別搞錯了!管理是技能不是獎勵

蘭德·費希金(Rand Fishkin)是全球最大「搜尋引擎優化公司」MOZ(摩茲)的創辦人。2012年5月,MOZ的B系列募資輪募得1800萬美元,結果怪事發生了,突然之間大家都想當主管。現金

圖 9-1 MOZ 首頁

挹注進來後,摩茲誤以爲人手愈多,就能愈快做出更多更好的東西,於是試圖擴大 團隊直到有點過頭(圖 9-1)。

聘用這些新人後,想自組團隊的要求前所未有地大增,很多任職很久的一流工程師、行銷人員、後勤人員、營運人員、產品人員紛紛表達這樣的意願。公司不可能答應每個人,大多數員工也明白這一點。可是對任何一個人說不,會被當成是不重視他們的能力和成就。有好幾個月的時間,突然形成過去不曾有過的政治氛圍。

假設有一個情境是這樣的:

過去兩年半,你用了一位很能幹的產品設計師,他的績效卓著,並贏得周遭同 仁的信賴和尊敬。這位設計師了解顧客,創造符合顧客需求的使用者經驗,並負責 與製作產品的工程師、推廣產品的行銷人員、使用產品的終端客戶溝通。他顯然在 專業上做得有聲有色,可是並沒有管理經驗,對管理工作需要的條件,也不曾表現 相關的專長或勢情。

有一天,這位設計師來到你面前,要求管理你打算成立的設計團隊。但你只打算多雇用一位新設計師,而只有一個部屬的主管不免尷尬,另一方面,你也不願失去這位設計師以「個人貢獻者」(individual contributor, IC)身分做出的優質成品。過去幾年,他與周遭同事已是水乳交融,培養出強烈的產品直覺,工作效能和品質也不斷提升……。

問題討論

到底該告訴這位設計師,請他專心做擅長的工作就好了,但這樣得冒著失去他 的風險,促使他跳槽到會升他爲管理職的公司,因爲他認爲那是他應得的?還是該 升他爲主管,然後雇用或約聘額外的人手去做他原本的工作?

經由個體的集合,無論是辦公室的場景,或是有階級上的管理模式,我們很難不進 到群體行為的模式。因此一群人在群體中的行為,必定不會和獨自一人時的行為完全相 同,因此行爲不完全相同的情況下,領導力就相當重要,特別是觀光休閒產業,可能你 與同事相處的時間比家人還多,因此本章節要由群體行爲與領導進行討論。

群體行為 9-1

群體是由許多個體組成的,「群體」除了有他本身的行為特性外,還要兼顧其成員 的行為特性並作適當的調適,群體領導者也必須扮演好協調成員行為的角色,如此才能 同時滿足個人需求與達成群體目標。

群(團)體的定義及分類

Elton T. Reeves 說:「群體(Groups)乃是由兩個以上的人,基於共同目標而組成, 這些目標可能是宗教的、哲學的、經濟的、娛樂的或知識的,甚至總括以上諸範圍。」 所謂「群體行爲」也不只是單純的「集體行爲(如恰巧搭同一班火車的旅客)」,必須 強調彼此之間有相互認知與交互行為,並進而產生共同的意見。

在群體的初步分類上,我們可以把群(團)體分為「正式」以及「非正式」群體兩 類,詳見表 9-1。

(一) 正式群體 (Formal Group)

即群體的組合是以正式規章或爲了執行某種特定命 令或任務。此種群體包括各組織的工作部門、委員會、 品質管理小組、球隊等;又可以分成「命令群體」與「任 務群體」兩種類型。

此種群體包括各組織 的工作部門、委員會、 品質管理小組、球隊等。

(二) 非正式群體 (Informal Group)

是一種自然的結合,而不必依據任何程序來組 合;他是基於交互行為、人際吸引與個人需求而 形成的。份子間的關係既無成文的規定,組織也 無一定形式,這種群體有時是暫時性有時是永久 性的;份子間的關係可能是緊密的,也可能是偶 然的。又可以分爲「利益群體」與「友誼群體」 兩種類型。例如常見的宗親會、電玩計團等(圖 9-2) 。

圖 9-2 巴哈姆特為知名電玩社群平台。 圖片來源:巴哈姆特電玩資訊站 https://www.gamer.com.tw

表 9-1 群體的分類

		說明
正式群體	命令群體 (Command Group)	係指聽命於正式組織,是由正式組織命令鏈中的主管 和下屬所組成,並明定從屬的指揮關係。例如,公司 指揮鏈。
(Formal Group)	任務群體 (Task Group)	在正式組織中,擔負同一件任務中各項工作的一群 人,其所形成的群體。例如,颱風期間消防署設立的 防災中心。
非正式群體	利益群體 (Interest Group)	因爲彼此共同的目標或利益關係而形成的群體。例 如,「綠色和平組織」等環保群體。
(Informal Group)	友誼群體 (Friendship Group)	具有相同特質或背景而形成的群體。例如,「旅美同鄉會」、「林氏宗親會」等。

群體的發展過程

那麼,群體又是如何形成的呢?我 們可以將群體與團隊的發展分爲形成期 (Forming)、動盪期(Storming)、規範期 (Norming)、行動期 (Performing)、休止 期(Adjouring)等五個階段,這五個階段若 以時間及程度 X 軸及 Y 軸,我們可劃成圖 9-3 的曲線圖,詳見表 9-2。

參考群體的行銷手法

在行銷學上,有另一個名詞為參考群 體。例如如果現在要你拿傳統 Nokia 手機,你 會願意嗎?它不能上網,沒有 Facebook、沒有 Line、不能打線上手遊等。當你的同儕們都擁 有智慧型手機,你在手機的選擇上是否會受 到這些參考群體的影響?從行銷的角度來看 「參考群體」,你會發現當廠商推出一件新產 品時,它以廣告強調參考群體的其他分子都 採用此種產品,以激起潛在使用者的購買,以 求能共同討論購買新產品的利益等。

表 9-2 群體與團隊發展的五個階段

形成期	這是成員開始認同自己屬於某個群體的階段,此時組織仍相當不穩定。
動盪期	此時群體內從屬關係形成並漸漸明確,但因爲成員對於群體的規範與約束的認同仍有待加強,因此,仍存在某些衝突。
規範期	此時群體結構已經穩固,成員之間關係密切,向心力逐漸增強。
行動期	此時群體的成員完全發揮其功能,並強調工作執行的績效。
休止期	群體成員不再追求高績效,此時幾乎所有群體成員都把注意力集中在如何結束工作。

此五個階段,若以時間和程度爲 X 與 Y 軸,我們可畫成一曲線關係(圖 9-3)。

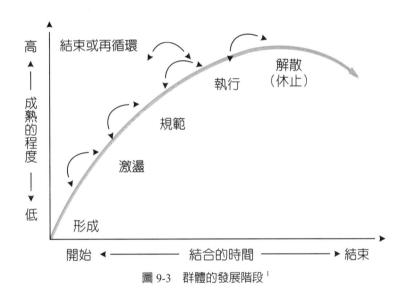

資報你知

學校分組也會經歷群體發展五階段 觀光、休閒、餐旅等類科有非常多 的課程都需要分組,在分組與執行報告 的過程中,各小組都在經歷群體的發展 五階段。因為在討論報告的過程之中,組 員們會起爭執,有些人甚至有搭便車的 現象,因此有可能這些小組們並沒有辦 法撐到最後就解散。

Tuckman, B. W., and Jensen, M. A. c. (1977). Stages of small-group development revisited. Group and Organization Studies, 2, P.419-442.

角色

角色 (Role) 是指個人在社會或工作中擔任某項職 位時,其所扮演的行爲型態。

(一) 角色知覺

角色知覺 (Role Perception) 即個人對於自己在某 種特定場合中應扮演何種角色的看法。

(二)角色認同

角色認同(Role Identity)即個人的態度及行爲與 個人當時應扮演的角色一致。例如,「我是學生,每天準時上課,用心於課業。」就是 我對於自己的角色認同。

反之,若我天天翹課,在 手遊世界流連忘返, 甚至 嗑藥、吸毒,就是對自己的 角色不認同。

(三)角色期望

角色期望(Role Expectation),即他人對某人在特 定場合中所期望認爲其應有的行爲或表現。

例如,「主管都期望他的 部屬個個勤奮主動,吃苦耐 勞。」這就是主管對其部屬的角 色期望。

例如,「我認

(四)角色衝突

角色衝突(Role Conflict)即個人面對多種角色扮演時,可能扮演好某一種角色,但 卻無法同時扮演好另一角色,因而造成角色衝突。

例如,當你事業繁忙,無否抽出足 夠時間陪家人時,你可能就會在「當 一個部屬的好主管、公司的好員工」與 「妻子的好丈夫、孩子的好父親」這兩種 角色之間產生衝突。

團隊於組織的類型

Robbins 曾說:「工作團隊(Work Team)是以個人間之合作來完成任務的方式」; Katzenbach 與 Smith 則認爲「團隊是具有互補才能,彼此認同共同目標、績效衡量標準和工作方法,並且相互信任的一群人之組合」。除此之外,團隊的運作通常必定是任務目標導向,強調集體績效,並且必定是正式群體。在團隊中,經由協調的群體工作,會比個人努力的總合更能產生正面的綜效。

「自我管理工作團隊」(Self-managed Work Team)及「整合性工作團隊」(Integrated Work Team),是目前大多數組織(無論大小、營利或非營利)所最常採用的兩種團隊型態。而除此之外,「跨功能團隊」更是組織進行變革與再造時,讓組織成員拋開本位主義,降低反對聲浪所採行之團隊類型之一。

Robbins (2003)²以目的、結構、成員、期限等四種特徵加以區分團隊類型,詳見表 9-3 °

表 9-3 團隊分類 3

■的	結構
產品發展 問題解決 流程再造 任何其他組織目標	被監督 自我管理
功能性 跨功能性	永久性 暫時性

筆者以上述分類類型爲基礎,說明以團隊爲基礎的情況下,在組織結構中呈現的方 式,如表 9-4。

表 9-4 團隊於組織結構類型

類型		
問題解決型	問題解決型(Problem-solving)是指團隊成員針對共同問題分享想法與進行溝通,以 有效達成組織目標。例如,運用品管圈解決產品品質及降低產品成本等。	
自我管理型	自我管理型(Self-managed)是由成員自我規劃及負責團隊的完整工作流程、進度、工作分派、目標與績效評估方式等工作。例如,全球最大玻璃製造商一康寧公司的團隊並沒有監督者,員工自行規劃排程進度,並有權解決生產線上的問題。	
功能型	功能型(Function)是由單位中的管理者和員工共同組成,其任務是改善工作活動或協助某一功能單位特定問題的解決。這功能領域中,例如,權威、制定決策、領導與互動等議題都已非常簡單而清楚。例如,BenQ的設計團隊目的在於設計出獨特有創意的產品。	
跨功能型	跨功能型(Cross-functional)團隊成員一般來自同一階層,集合在一起以完成特定的任務。此外,團隊成員亦可能由組織中不同領域的員工以交換資訊、發展新概念或解決特殊問題所組成。	
虛擬團隊型	虛擬團隊型(Virtual team)的運作,高度運用資訊科技與網際網路的連結,因為成員大多分布於各地,平時利用資訊科技進行溝通協調,以達成團隊目標。而相對於一般團隊,虛擬團隊成員間面對面的互動機會較少,缺乏直接性的社會交流,成員一般軟無法從群體互動中,得到較大的滿足感或歸屬感。	

² 譯自 Robbins, Stephen P. and Mary Coulter. (2005). Management (8th ed.). Prentice Hall, Pearson Education, Inc。

³ 譯自 Robbins, Stephen P. and Mary Coulter. (2005). Management (8th ed.). Prentice Hall, Pearson Education, Inc。

群體凝聚力

觀光餐旅服務業圈內,外場員工人數眾多, 因此員工的士氣相當重要,故「群體凝聚力」 (Group Cohesion) 是指群體成員相互吸引,並共 享群體目標的程度。當群體與成員個人間目標愈 一致,成員之間吸引力就愈大,凝聚力與工作績 效也愈高; 反之, 則各項績效則愈低。

力要比凝聚力低的群體爲高。當然,這種凝聚力 與生產力之間的關係,常常是互爲因果的,在群體中,成員間的凝聚力高,相處較爲融 治,情誼也較爲深厚,在這種情況下,通常極容 易營造出一種支持的環境,更有助於群體目標的 達成,生產力自然也高。

經過研究顯示,凝聚力愈高的群體,其生產

群體(團隊)績效

Robbins⁴ 將團隊的績效和滿意度相連結,進而 發展了幾項變數以呈現變數間及與績效和滿意度 的關係(圖 9-4)。其變數的說明如表 9-5。

跨功能團隊的優勢

由於傳統部門之間通常存在嚴重的 本位主義,不同部門的工作習慣態度以 及背景差異,使得整合工作經常延誤而 無法取得先占優勢,但「跨功能團隊」 卻為此提供了最佳的互動與整合環境。 在科技發達與專業分工的今日,「跨功 能團隊」不僅成為組織激發創新的工具 之一,也促進生產製造、物流管理、財 務規劃,與行銷策略等企業功能的整合

全報你知

群體的態度與組織目標的一致性

事實上,在群體凝聚力和組織生產 力之間還有一個重要的中介影響因素, 即「群體的態度與組織目標的一致性」, 若群體態度與組織目標一致時,則群體 凝聚力強便足以提高組織生產力。反 之,若群體態度與組織目標不一致,則 高度的群體凝聚力反而會降低生產力

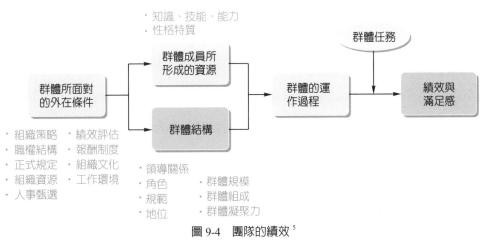

Robbins, Stephen P. and Mary Coulter. (2003)。管理學。(林孟彦譯)。華泰文化事業公司。(原著出版於 2002 年) 5 Robbins, Stephen P. and Mary Coulter. (2003)。管理學。(林孟彦譯)。華泰文化事業公司。(原著出版於 2002 年)

表 9-5 團隊績效和滿意度與其變數的關係

變數	說明	以奇異為例
群體外部限制條件 (External conditions imposed on the group)	若將群體視爲一個子系統,當其運作時 就會受到較大系統的影響,而影響的因 素通常爲組織文化,組織績效上的管理, 規章制度等,也就是一個組織所定的相 關制度與無形的價值觀等。	例如,奇異內部力推「無疆界的合作文化」,努力消除企業內部不同單位的人 為界限。同時因奇異規模龐大,涉及許 多生產領域,因此研發人員常在公司四 處閒逛,意外的靈感通常會油然而生。
群體成員的資源 (Group member resources)	表示成員所擁有的能力及其能爲群體帶來什麼樣的資源等。因爲群體的績效並非只是個別能力的總合,而是由個人技能、智力及人格特質來看。再者,互動上的角度也會影響到群體的生產力及滿意度。	例如,奇異全球員工超過20萬人,而 研發中心的技術人員也超過五百個博士,因此奇異在籌組任何計畫案時,人 力資源常是奇異獲勝的地方。
群體結構 (Group structure)	一個群體中,會有自己的結構,以規範 每個人的行為及衡量績效的方式,因此 我們常可藉由此內部結構中,清楚地見 到成員的角色、規範、領導地位等。	例如,奇異的計畫團隊除了負責人外, 每個成員地位都平等,甚至可以反對負 責人的意見,甚至反對客戶所提出的無 理要求,並不斷進行討論。
群體程序 (Group processes)	可視爲群體當中各種互動的方式,像是 資訊的交換溝通、決策程序、衝突上的 互動等。	例如,奇異的計畫團隊成員會以「集思會」(work-out)的方式激發創新,而這種集思會的舉辦讓奇異保有小公司的創新精神。
群體任務 (Group tasks)	任務的複雜性及相依程度會影響群體的 效能。因此,群體的績效及滿意度會深 受群體目前所進行的任務所影響。	例如,奇異的研發中心獨立在公司架構之外,讓研發人員能專心從事研發工作,同時利用「多代產品模式」的研發方式,確保不斷推出的技術間,能有彼此的關聯性與轉換性,以順利達成團隊任務。

高績效團隊的特徵

群體(團隊)的生產力,並不是一下就可提升的,有許多的服務產業,帶領不同的 團隊必須要考慮到不同的變項對團隊的影響,因此 Robbins (2012) 提出,一個有效團隊 應具備下列幾項特徵(表 9-6)。

表 9-6 高績效團隊所應具備的特徵

特徵	說 明	
清楚的目標	團隊的組成要素中,目標是不可缺少的。藉由目標的訂定,使成員了解群體的明確目標,並進而激勵其投入心力,以團隊的目標爲己任。	
相關的技能	此處的技能並不只是指技術而已,還包含了人際關係的角度。一個有效的團隊,個人的技能上互補確實很重要,但若是各司其職,溝通不良,團隊的目標將難以達成,因此人際關係的技能也被視爲是重要的因素之一。	
相互信任	互信,是一個團隊應有的特徵,成員對彼此的信賴,將有助於目標行爲的一致及溝通上 的完整。但是互信的機制卻是需要長時間的養成。	
一體的承諾	當成員對於團隊的認同感很深時,其會表現出強烈的忠誠,以及願意爲團隊奉獻心力的態度。	
良好的溝通	團隊之間有良好的溝通機制,也就是能互通有無,分享資訊。當然,回饋的機制也是很重要的。而這能使團隊的向心力提升。	
談判的技巧	指的是成員必須時常調和彼此之間的差異,尤其當工作上的調整時,由於可能會有衝突或是認知上的不一致,因此談判的角色就愈顯重要。	
適宜的領導	成功的領導不是控制,而是能引導且支持。因此領導者的適時激勵,或是適時的矯正其行為,將會使得成員願意追隨。	
內部與外部 的支持	不論是團隊或是所處的組織中,良好的支持將可成爲團隊奮鬥下去的動力,像是合理的評估系統、良好的人力資源發展等。	

Yahoo 的 20 年領導心法

網路似乎是這個世代不可或缺的一個服務,許多人視 App 或平台爲一種下班或上班之時的休閒活動。然而平台或入口網站日新月異,稍不注意即會遭到淘汰。過去 20 年,鄒開蓮在激烈競爭中生存下來,且事業愈做愈大:34 歲當上雅虎臺灣總經理時,她是完全不懂網路的門外漢,但這個門外漢卻在10 年內,讓生意成長40 倍,並拓展到新市場。而後她升任 Verizon Media 國際事業董事總經理,主掌美加以外其他全球市場營運,包含亞太、歐洲、拉丁美洲市場(圖9-5)。

圖 9-5 雅虎首頁

鄒開蓮說:「沒有一件事情可以只靠一個人完成。Team work! Team work!

圖片來源:雅虎首頁 https://www.yahooinc.com

資料來源:陳怡君 撰文。鄒開蓮將離開 Verizon Media !進入 Yahoo 20 年,鄒開蓮的 6 大領導心法。經理人月刊 2019/07/09

思考時間

Verizon Media 旗下藉由 Yahoo、HuffPost 和 TechCrunch 等品牌,澈底改變了人們獲取新知、享受娛樂、溝通交流及交易協商的方式。你認為要管理這樣一個跨國的 team,要如何打造高績效團隊?

■ 9-2 基本領導理論介紹

所謂「領導」是指「樂於爲團體目標而奮鬥,不憑藉特權、職權而能使追隨者以眞 誠且具信心的完成共同目標,並且能說服並指導他人者」。而領導的本質有三:

(一) 領導者

領導者的個人特質、行事風格、價值觀與經驗等均會影響領導的型態。

(二) 追隨者

追隨者的素質亦會影響到領導的型態。

(三)情境

一般而言,領導型態會隨著不同的情境而改變,因此不同的情境必須用不同的領導 形態,才能發揮領導效能,其影響領導風格的情境因素⁶如圖 9-6 所示:

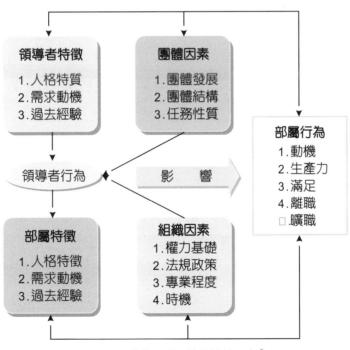

圖 9-6 影響領導風格的情境因素 7

⁶ J.M. Ivancevich, A.D. Szilagyi & M.J. Wallace. (1977). *Organizational Behavior and Performance*. Ca: .Good-year Publishing Co. Inc.

⁷ J.M. Ivancevich, A.D. Szilagyi & M.J. Wallace. (1977). *Organizational Behavior and Performance*. Ca: .Good-year Publishing Co. Inc.

許士軍教授曾說:領導並不等同於領導者。領導是 一種影響作用,與人緊密連結的行爲。進一步說明,「領 導」是領導者的外顯行爲。因此必須由權力基礎說明其 相對的權利或義務。

領導權力基礎

根據領導者的定義,要成爲領導者便是要有追隨者。 究竟領導者有何能力或魅力能使他人心悅誠服的追隨? 這個力量可能來自組織或個人,同時也代表著領導者領 導追隨者的權力來源基礎,而領導者再藉由此力量來影 響及控制追隨者,以達成團體目標。一般而言,領導的 權力基礎有五項,茲說明如下:

領導的型態並不是固定的,也 就是沒有放諸四海皆進的最佳領 導型態,領導者應深思熟慮針對不 同的情境與追隨者的素質,找出最適當 的領導型態來領導組織成員,達成組 織的目標及願景與領導雙方的共 同理念與夢想。

(一) 法制權 (Legitimate Power)

法制權是指領導者藉由正式組織的任命所獲得的權力,同時也代表 領導者在組織中的地位。當領導者運用法制權來管理組織成員時, 竟指 領導者在行使他的「職權」(Authority),而職權乃是由組織成員所共 同認同並付予領導者的正式權力。

例如:鬍鬚張董事長張永昌因爲職位的關係,有權利要求部屬達到預期的績效。

(二) 獎賞權(Reward Power)

獎賞權係指領導者具有獎賞下屬的權力,因此可使下屬聽從領導,同時也可收到激 勵的效果。獎賞權可能是在所有領導的權力基礎中最常被使用且運用最爲廣泛的,因爲 基於人的本性一喜歡獎賞厭惡懲罰,假若獎賞權運用得官則可得到正面的激勵作用,成 爲激勵員工的有力工具。

例如:中華汽車總經理黃文成善用薪資酬勞制度激勵員工,承諾年終 14 個月、渦年 返鄉專車等福利。

(三)強制權(Coercive Power)

相對於獎賞權便是強制權。有時侯強制權係指懲罰的意思,因爲領導者有權力可以運用減薪、免職等處罰方式,迫使下屬服從領導。

例如:海底撈副總楊小麗要求嚴厲,有如軍事化管理,員工也因此逼出無限潛力。

(四)專家權(Expert Power)

假若領導者具有某些領域的專業知識或技能,甚至是個人豐富的獨特經歷,而足以成爲他人的榜樣或爲他人指導,則可稱爲具有專家權的領導者,使得下屬信從他的領導。

例如:日本策略大師—大前研一對全球經濟發展有獨到的見解,不僅日本人尊敬他, 甚至連許多國家的領導者都對他相當仰慕。

(五) 參照權 (Referent Power)

參照權是指領導者具有領袖氣質,因此可以吸引追隨者服從其領導。通常參照權的來源是與個人的人格特質或外在的特徵有關,它可以吸引某些不具這些條件或嚮往具有這些條件的人,以作爲他們的行爲依據與努力的目標,形成一種潛移默化的影響力。兩項領導權力基礎—專家權與參照權,是可以跨越時空的限制,持續影響後世子孫,例如我國傳統的「儒家思想」、「老莊思想」及其代表人物對後世的影響。

統一集團創 辦人一高清愿氣度非 凡,親切、信任的胸襟態 度更是員工願意追隨他的 原因。

領導者與管理者的差異

「管理者」主要任務係制定規則,並在既定的組織運作模式下,尋求組織的穩定發 展;而「領導者」主要任務係在創造改變,創造一種遠見使大家可以遵循,並建立共同 之價值觀及倫理,使組織的運作更有效率與效果。根據洪明洲教授的觀點,領導者與管 理者的差異(表 9-7) 8 如下所示:

表 9-7 領導者與管理者的差異 9

領導者	管理者
改革者	執行者
獨樹一格	人云亦云
開創	守成
關注群衆	關注系統與結構
喚起信任	靠控制
視野寬廣	視野狹窄
問是什麼及爲什麼	問怎麼做及何時做
眼光在遠方	眼光總是在眼前
創造	模仿
挑戰現實	接受現實
自己的主人	典型的好士兵
做對的事	把事情做對

雖然表 9-7 對領導者與管理者作了比較,但究竟所 有的管理者都應該是領導者呢?還是所有的領導者應 該是管理者呢?因爲尚無人能透過研究或邏輯的推理 說明領導能力是管理者的一項障礙;因此我們可以說, 在理想的狀態下,所有的管理者皆應爲領導者10。

在一般的狀況 下,在上位者通常是領導者, 同時也是管理者,只不過會 因層級的不同或個人能力的差異, 導致在角色扮演的比例上有所 差異罷了。

⁸ 修改自洪明洲,管理個案、理論、辨證,科技圖書,第360頁。

⁹ Warren Bennis, On Becoming A Leader.

¹⁰ Stephen P. Robbins. (1995)。管理學(王秉鈞譯)。臺北:華泰,第 683 頁。

領導理論的演進

一般而言,將領導理論區分成「特質論」、「行爲論」與「權變論」三個基本觀點, 前後理論的陳述與觀點固然不同,但卻是環環相扣、密不可分。

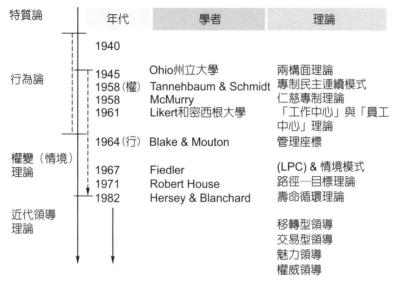

圖 9-7 領導理論的演進

領導理論的演進過程可從圖 9-7 來作概略性說明,在此圖中舉了一些較具代表性的 理論及其發生年代,有助讀者能了解各理論的前後關係,並舉出該理論的代表性學者, 詳細的領導理論內容,可參考管理學或組織行爲學的教科書,有助於讀者能對領導理論 的演進有完整的概念。

領導的多元性 (diversity)

你是否想過,每天使用的 ig 或 fb,爲什麼具 有多元性?而這些多元性又如何影響你的生活? 當一個公司在開發此服務時,HR 的角度是什麼? 蘋果電腦的執行長庫克認為,多元性不是一個 HR 的流行語。事實上,來自不同背景的員工可 以提高公司的收入。這一理念背後的想法是員工

圖 9-8 蘋果電腦執行長庫克

可以帶來許多的經驗(和專長),公司若能善用大多數人的創意經驗,那麼就有 機會透過創意把商業機會帶給公司(圖9-8)。

「我們需要多元性的思想,」他說。「我們希望多元性的表現。我們希望大 家做自己。這是蘋果最偉大的事情。你不必成爲別人。你不需要工作時扮演一個 樣子,其他時間卻又是不一樣的。但我們所有的東西聯繫在一起,我們有共同價 值觀。我們希望做正確的事情,我們要誠實,正直的,我們承認我們錯了,有改 變的勇氣。」

思考時間

庫克想建構的領導風格在管理學中稱爲轉換型領導,訴諸追隨著的道德價值 觀爲行動的動機。這種方式期待激勵追隨著超越原本的期望,引導成員超過自身 利益,進而爲整體組織的利益努力。請比較他與賈伯斯的領導風格有何不同?

新與領導理論 9-3

除了三種主要領導理論學派,近代領導理論仍然朝向多元的方向發展。然而有非常 多的領導型熊,因此本書特別選出五種新興的領導型熊,乃將重點放在領導的新特質論, 或稱爲新魅力論(Neocharismatic Theories),這些理論有三個共同的論點。第一,他們 強調象徵性及情感上吸引人的領導行為。第二,他們嘗試解釋,爲何有些領導者可以獲 得跟隨者驚人的承諾。第三,他們不再強調理論的複雜性,而只專注於今日一般大衆對 領導這個議題的看法。

交易型領導

Bass(1990)¹¹ 指出,交易型領導(Transactional Leadership) 爲領導者與部屬彼此爲實現各自目標,交換彼此的需求,領導者 透過協商、妥協的策略,對部屬的努力給予獎勵,來驅使部屬工 作,並滿足其需求,並藉此取得部屬的尊重與支持(圖 9-9)。

交易型領導的特徵可歸納如下。

- 1. **給予獎賞**:對於部屬表現良好以及高績效給予獎勵。
- **2. 積極的例外管理**:積極主動尋找不符合標準之處並加以修正。
- 3. 消極的例外管理:領導者不會主動尋找, 只有等到不符合標準時再行介入。例如,鴻海公司對員工的要求相當高,但 獎賞也比其他同業來的優渥。

圖 9-9 鴻海集團創辦人郭台 銘屬於交易型領導。

圖片來源:維基百科

資報你知

交易型領導者

試想一下以下情境。如果有一天你當上主管,在接手主管的過程之中,你無私的把你學到的東西教給你的部下,甚至當公司出現虧損而沒有年終獎金及尾牙時,你自掏腰包私下分給部門中表現較好的同仁,但慢慢你發現,你熱心或積極栽培的幾位部下漸漸離職了,沒有企圖心了。你心寒了。從此漸漸變的公事公辦。因為你發現,企業不是學校,你可能最後會變成公事公辦的交易型領導者。

轉換型領導

Bass & Avolio¹² 於 1985 年所提出「轉換型領導」(Transformational Leadership),主 張領導者將組織目標「轉換」成個人目標,使其績效超越自己與領導者的期望。也就是 藉由與部屬之間的溝通,增加其對目標本身的認同感。轉換型領導者與傳統最大的不同, 乃是其依靠塑造組織願景、共享價值觀與理念等無形的價值,來增加領導效能與促進組 織變革。

Bass & Avolio 認為要成功建立轉換型領導必須滿足以下四個條件。

1. 魅力影響(Charisma or Idealized Influence):即必須先激發被領導者的使命感及自 學心,幫助其維持自信,同時自己也獲得被領導者的尊榮。

¹¹ Bass. (1990). From Transactional to Transformational Leadership: Learn to Share the Vision. Organizational Dynamics, Vol. 18, No. 3, p.19-31.

¹² B.J. Avolio and B.M. Bass. (1985). *Transformational Leadership, Charisma, and Beyond*. Working Paper, School of Management, State University of New York, Binghamton.

- 2. 激勵鼓舞(Inspiration):善用擘畫願景的能力並不斷散播理念使被領導者認同,以此一方式來激勵被領導者持續不斷的朝達成組織目標努力。
- 3. 智能激發(Intellectual Stimulation): 鼓勵 被領導者運用智慧與理性來謹慎面對並解決問題。
- **4. 個別關懷(Individualized Consideration)**: 即領導者必須主動個別關懷被領導者。

我們將轉換型領導(Transformational Leadership)以及交易型領導(Transactional Leadership)做一比較(表 9-8)。

王品集團的轉換型領導

王品集團訂出在西元 2030 年需要開設 10,000 家連鎖店的長期目標,同時鼓勵優秀員工内部創業、同時增加企業的合作夥伴以及每一年開一家餐廳作為中期與短期目標。前董事長戴勝益也提醒大家也要設定個人生涯的短中長期計畫,並以自己為例,期許自己 30 年要「讓自己的收入增加為目前的十倍」,10 年内要「出一本書」,5 年要攀登「喜馬拉雅山」,1 年要「讓團隊裡的每個人信賴我,都歡迎我」。

表 9-8 轉換型領導、交易型領導的比較 13

比較構面	轉換型領導	交易型領導	
領導模式	 屬於較高層次的領導理想 指導或協助成員解決問題 	1. 以「權變報償」與「例外管理」爲必要手段 2. 以監控方式控制員工行爲	
組織目標	共同設定目標	領導者透過交易方式讓成員達成	
對授能的態度	重視成員專業能力的培養與技術提 升,成員獲得自我發展機會。	視授能、授權爲領導者推卸責任的行爲。	
適合組織情境	成功帶領組織變革	維持組織穩定與組織發展的正常運作	
滿足成員需求 的層次	除滿足成員原本需求之外,更注重 成員需求層次的提升。	主重維持組織的穩定與組織發展的正常運作	
權力來源類型	以使用專家權(Expert Power)、參 照權(Referent Power)爲主。	以使用獎賞權(Reward Power)、強制權(Coercive Power)爲主。	

¹³ 大部分企業都是交易型領導,尤其是中小企業。一般來說,流動率越高的公司,背後交易型領導的成分越大,因為被領導者很容易因為其他公司所提供的事物,更能滿足其需求而離開。相反的,魅力型、轉換型會因為領導者本身的特質(如願景等),而讓被領導者願意犧牲自己「原本的某些需求」,來追求另外由領導者所「啓發出來的需求」。

魅力型領導

Robert House & Boss Shamir 兩位學者整合了英雄式領導(Heroic)、轉換型領導(Transformational)與願景式領導(Visionary),進而提出了「魅力型領導」(Charismatic Leadership)。他們認爲魅力型領導者就是一群非傳統的、果斷而且有自信的人,同時對於目標具有強烈的承諾與使命感,也同時是激進改革者而非現狀維持者。

讀者們也許會覺得困惑,轉換型領導與魅力 型領導都是藉由願景的塑造來激勵、改變部屬超 越自身利益,爲共同的組織目標而努力奮鬥;那 麼兩者究竟有何不同呢?

學者 Bass¹⁴在 1985年就曾爲這個問題提出了很好的釐清。

- 1. 「魅力」只是轉換領導者的重要特質之一。
- 轉換型領導者只是利用本身的「魅力特質」讓 成員對其產生感情依附,領導者扮演教練、教 師的角色,以激勵成員超越本身利益,追求更 高的組織目標。
- 3. 魅力型領導者只會使成員事事依賴領導者,而不會如轉換型領導者一般去提升成員的需求與動機。當領導者離開時,成員即可能喪失自主性與自信心。

除了以上三點之外,筆者認爲魅力型領導者

此種領導者具備

天賦及個人魅力,不是依靠其職權或是管理技能,而是善於利用溝通、形象與建立願景,以組織利益為先,使追隨者信服並有效處理組織所面對的危機。

圖 9-10 王品集團創辦人戴勝益屬於魅力型 領導。

圖片來源:鍾士爲

質報你知

王品集團的魅力型領導

前王品集團戴勝益帶領團隊的一大特色,就是他希望同仁努力達成的目標,通常自己會先帶頭做,甚至嚴以律己律人(圖9-10)。這也影響王品的企業文化:「敢拚、能賺、愛玩」。藉以傳遞企業文化:搞笑地娛樂員工,為了安撫第一線工作者的辛勞。因此戴勝益總是精力充沛、充滿熱情、自我激勵,就是想提醒員工工作要有效率、並對自己人生應持有的態度。

與轉換型領導者還有一點最大不同是,魅力型領導者只讓成員純粹相信自己的理念,而轉換型領導者則會在領導的過程中企圖讓成員質問自己的想法,以激發另類的觀點。

¹⁴ B.J. Avolio and B.M. Bass. (1985). *Transformational Leadership, Charisma, and Beyond*. Working Paper, School of Management, State University of New York, Binghamton.

四

被動/逃避領導

被動/逃避領導(Passive-Avoidant Leadership)是領導者通常放任部屬自行其事、坐視不管,因此決策通常會拖延;對部屬的回饋、獎酬與涉入均不會重視,也不會嘗試激勵他人,或認同及滿足他們的需求(Bass & Avolio, 1990, 1997; Bass, Hater & Bass, 1998)。Hater 與 Bass (1998)將這種領導類型視爲最不具功能的領導。

被動型領導的後果

大多數的人都不喜歡被管。所以遇到不管你的主管,我想你一定很高興,同時我相信你也一定會喜歡這樣的主管。通常這樣的主管,都會高舉「尊重個人」、「發揮個人潛能」、「層層負責」、「充分授權」等看似非常有學理的管理學名詞。但有沒有可能其實這是一個自私自利的主管,當部門績效出現有問題,甚至闖禍了,他總是會有一副無可奈何的表情,述說部屬的無能。言下之意干錯萬錯都是部屬的錯。

五

第五級領導者

學者 Jim Collins ¹⁵ 與其研究團隊花了五年的時間,從 1,435 家企業中找到 11 個能夠持續提升績效的公司,將他們成功的故事加以研究分析整理之後寫成「Good to Great」一書,並提出「第五級領導者」(Level 5 Executive)理論。

我們可由圖 9-11 來說明他們 Collins 及其研究團隊的發現,歸納出卓越公司表現傑出的成功要素。

要成為卓越公司,須有一位第五級領導者,他的領導風格與以往的印象-先設定使命、願景、目標不同。 第五級領導者反而是先找到一群志趣相投的人,接著才一起擘畫願景,也因此,這家公司首先就有了「有紀律的員工」。

領導者還須帶

領員工誠實面對殘酷事實, 並釐清「自己在哪一領域中 能成為世界頂尖」:而且須塑造出 「強調紀律的文化」,並善用 科技。

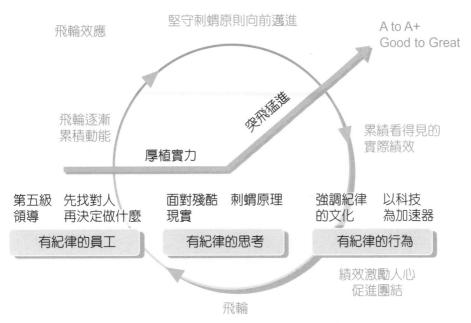

圖 9-11 卓越公司表現傑出的成功要素 16

Collins 將領導能力分成五個層級(圖 9-12),他認為不是每一位領導者都需要循序 漸進地從第一級爬到第五級,可以先有較上層的能力與特質後再補足下面幾級的能力與 特質,但是,成熟的第五級領導人應具備五個等級的管理能力。

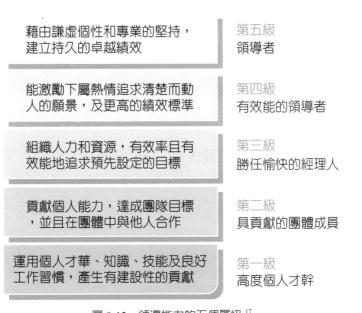

圖 9-12 領導能力的五個層級 17

¹⁶ Jim Collins. (2002), A 到 A+, 齊若蘭譯, 天下文化。

¹⁷ Jim Collins. (2002), A 到 A+, 齊若蘭譯, 天下文化。

(一)由「第五級領導者」掌舵

Collins 歸納出第五級領導者的兩個面向——謙虛的個性+專業的堅持=第五級領導。

1. 謙虛的個性

- (1) 謙沖爲懷,不愛出風頭,從不自吹自擂。
- (2) 冷靜沉著而堅定,主要透過追求高標準來激勵員工,而並非藉領袖魅力,來鼓舞 員工。
- (3) 一切雄心壯志都是爲了公司,而非自己;選擇接班人時,著眼於公司在世代交替 後會再創高峰。
- (4) 在順境中,會往窗外看,而非照鏡子只看見自己,把公司的成就歸功於其他同事、外在因素和幸運。

2. 專業的堅持

- (1) 有極強烈的企圖心,而且須看到具體成果,最終能創造非凡的績效,促成企業從 優秀邁向卓越。
- (2) 無論遇到多大的困難都不屈不撓,堅持到底,盡一切努力追求長期最佳績效。
- (3) 以建立持久不墜的卓越公司爲目標,絕不妥協。
- (4) 遇到横逆時,不望向窗外,指責別人或怪罪運氣不好,反而照鏡子自我反省,承 擔起所有責任。

(二) 先找對人,再決定要做什麼

「從優秀到卓越」的企業領導人在推動改變時,會先找對的人上車,再決定要把車子開到哪裡。也就是說,須找到對的人加入經營團隊,強調「人」的問題必須優先於「事」的決定——比願景、策略、組織結構、技巧等都還優先(圖 9-13)。

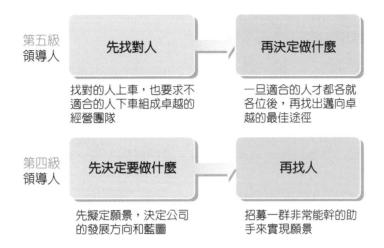

圖 9-13 第五級領導是「先找對人,再決定要做什麼」18。

(三)面對殘酷現實,但絕不喪失信心

Collins 的研究發現,所有「從優秀到卓越」的公司邁 向卓越之路,都必須先從誠實面對眼前的殘酷現實開始。 假如不先面對殘酷的現實,絕不可能產生好的決策。

領導人必須 塑造能聽到真話,而 且不掩蓋事實的企業文 化是很重要的。

賣雞排也要找對的人

如果你對「吃」的東西相當有興趣,也非常的努力上進,曾經做過「珍珠奶 茶」,「冰品」等,但都做不久,最近看到某某地區有新的大專院校成立,覺得 機不可失,於是跑去賣「香雞排」(圖 9-13)。搶得先機就保証能先賺到比較好 的利潤,然而六個多月後,大家也看到了這個商機,另一家「香雞排」在附近開 張,所以客源被刮分。

圖 9-14 膏雞排也是一件不容易的事情

對一個攤販來講,開源會比節流重要,吸引客人上門與持續上門才是重點, 所有的改變都是把握這個重點,所以目標很簡單,就是吸引客人上門,千萬不要 爲了節省成品,而影響到了食物的口味(產品品質)。所以你決定聘人,一方面 多個幫手,一方面讓自己有更多的時間可以投入研發。

思考時間

若你是老闆,你希望自己的員工,要具備甚麼能力?你面試時會問他甚麼問 題?你希望他怎麼表現,才會認爲他是對的人?(賣雞排並不容易,也是很多人 微型創業的首選,請你好好想想)

個人-集體主義程度

說明

班級	成員簽名
組別	

這個活動以個人組別爲單位,確認你的個人-集體主義程度。

題項

	請勾選右方最適合的答案		非常 ²	下符合		非常符合
1.	我通常做「我自己的事」	1	2	3	4	5
2.	我的同事的福利對我來說是重要的	1	2	3	4	5
3.	一個人應該獨立生活	1	2	3	4	5
4.	如果同事得獎,我會感到很榮幸。	1	2	3	4	5
5.	我喜歡有自己的隱私	1	2	3	4	5
6.	如果親戚財務有困難,我會盡力幫助他。	1	2	3	4	5
7.	我在和他人討論議題時喜歡直接而且直率	1	2	3	4	5
8.	在我的團體間保持幽默是很重要的	1	2	3	4	5
9.	我是一個獨立的個體	1	2	3	4	5
10.	我喜歡和我的鄰居分享事情	1	2	3	4	5
11.	我遇到的事情是我自己的事	1	2	3	4	5
12.	當我和他人共識時感到愉快	1	2	3	4	5
13.	當我成功時,這是因爲我的努力。	1	2	3	4	5
14.	我的快樂取決於周遭的人的快樂	1	2	3	4	5
15.	我喜歡獨特、而且在許多方面和別人不同。	1	2	3	4	5
16.	對我而言,快樂就是花時間和別人相處。					

[※] 資料修改自 Singelis, T. M., Triandis, H.C. Bhawuk, D., & Gelfand, M. (1995). Horizontal and vertical dimensions of individualism and collectivism: A theoretical and measurement refinement. Cross-Cultural Research, 29, 240–275.

計算方法

個人主義:加總「單數題」的分數。最高得分爲40分,越高分則代表個人主 義強。

集體主義:加總「雙數題」的分數。最高得分爲40分,越高分則代表集體主 義強。

實作摘要			
			water de la company
			N 20 - 65 - 65 - 65 - 65 - 65 - 65 - 65 - 6

Chapter 10

前程規劃與職涯管理

學習摘要

10-1 闞涯規劃與職業

10-2 職涯管理

10-3 接班人計畫與離職管理

專家開講 公司活命都有問題了,還管員工的職涯發展

個案視閱鏡 人事評議委員會

可案視發鏡 運動企業

因客科簽銷 升港只看循效嗎!

課堂實作 學生的工作豐富嗎!

重家閉講 >>>

公司活命都有問題了,還管員工的職涯發展

你可能無法想像,在日常生活或休閒活動中,存在著各式各樣 AI 或 Data Analytics 的服務,它讓傳統的休閒走到了「線上」,而這些工程師或業者,一開 始是看不到未來的。iKala Cloud 是 Google Cloud 的菁英合作夥伴,協助企業透過 Google Cloud 進行數位轉型及發展 AI 應用,客戶廣布電商、媒體、金融、遊戲等 多種產業(圖 10-1),創辦人程世嘉先生,當年是 Google 臺灣的第一位軟體工程 師實習生,上工第一天腦袋中就充滿各種問號,最大的問號是「我到底要幹嘛?」 花了一些時間熟悉 Google 內部的系統、逐漸上手後,他分心去參加網路上的一些 程式設計比賽當作玩樂,解解 ACM ICPC 的題目,看到難題一道一道解開自己覺 得很開心,不過對公司來說毫無生產力可言。後來程世嘉跟公司內資深的工程師前 輩討論,挑了一個機器翻譯相關的小專案,才總算有一丁點貢獻,過程中也得到充 分的指導,第一次的實習生工作算是順利完成,結束實習後直接被 Google 錄取爲 正職。

圖 10-1 ikala Cloud 首頁

多年之後,程世嘉先生自己創業,作爲一家跟其他公司並無兩樣的中小企業, 他曾經掙扎於是否真能兼顧員工和公司的發展?因爲外界的變化實在太快,公司隋 時可能面對朝不保夕的危機,且人才流動性也非常高,額外投資在訓練人才是否值 得?我們難道不應該要求員工本來就應該具備基本的工作和溝涌技能嗎?最後回歸 到我們所相信的「以人爲本」。無論個人起點爲何,錢,就是要投資在人才身上, 這是一個良性的循環,即使我們訓練的人才離開 iKala,他會記得公司投資員工訓 練的重要,他會把這個觀念帶到整個產業環境當中,形成一股好的力量。

問題討論

跨國公司在宏觀上,也多把臺灣定位成全世界的一顆螺絲釘,雖然是可靠且專業的夥伴,但它們希望我們扮演好供應鏈的螺絲釘就好。於是一個專業人士,也只要專注在長期提供一樣的專業成果,便可獲得不錯的報酬。但個人的成長、學習彈性、多元化的機會就少了。你有沒有想過,10年過後,你會是中高階主管了,你會花多少成本培養部下?

生涯視爲一個人的「人生之路」,狹義的生涯是指與個人終身所從事的工作或職業 有關的過程:廣義的生涯指的是整體人生的發展,亦即除了終身的事業以外,尚包含個 人整體生活型態的開展。特別是相關服務產業,人員的職業生涯相當長,故我們將於下 面的章節說明「生涯」在人的一生中,所扮演的角色地位。

■ 10-1 職涯規劃與職業

職業:是一種日常性的勞動,主要的功能在於換取勞動所得。然而有了職業還不夠, 大多數的人在生涯中可能必須待在職場中渡過30~40年,因爲這個過程若以時間點的概 念而言,可被稱之爲職涯。因此接下來,本書將介紹相關職涯的概念。

職涯管理與發展

職涯共有三種面向,人資部門需針對不同的角度協助企業對員工進行管理與規劃。 吳秉恩(2007)針對職涯的定義做以下的說明。

- 1. 職涯管理(Career Management):指的是協助員工確認並發展自身的職涯技能與興趣,並能夠更有效地運用這些技能與興趣的程序。
- 2. 職涯發展(Career Development):則是指有助於員工職涯的探索、建立、達成以及 實現等的一連串活動。
- 3. 職涯規劃(Career Planning):是一個完整的程序,透過此程序個人能夠了解自己的技能、志趣、知識、動機以及其他特質,獲得有關職涯發展機會與選擇的資訊,以及確認職涯目標,並建立達成目標的行動計畫。

職業的功能

首先從狹義的生涯角度來說明個人的職業。職業是個人一生中不斷追求的角色扮演, 以合乎道德的方式,取得經濟的報酬,維持生活所需及促進社會、個人發展(陳敬能, 1998)。而職業本身應具有下列四項功能(楊朝祥,1990)。

- 1. 經濟性功能: 人們依靠職業獲得報酬, 以取得 生活所需,並藉此延續生命。
- 2. 社會性功能:職業除維持社會制度外,也形成 社會的階級及團體等,除可有隸屬感外,更可 藉此獲得個人尊嚴需求。
- 3. 心理性功能:人們可因職業而獲得才智及興趣 的發展、理想的實現、環境控制或計會回饋等 心理需求。
- 4. 生理性功能:可依據個人所需,做適當的工作, 以調節生活,促進個人健康。

社會經濟地位

社會經濟地位(簡稱社經地位), 一般認為包括教育、職業與收入,都是 很重要的社會階層變頂;其中,職業不但 往往被視為代表個人社會階層的最佳單 一指標,也與價值觀念、行為模式、子女 管教、文化資本、社會資本、認知發展與 教育機會有很大的關聯,因此在很多社 會科學研究中, 職業都是很重要的變頂

職涯規劃原則

- 一般而言,我們從事的職業,常希望能隨著年齡、資歷的增長而與職涯規劃做連結, 茲於下說明個人在做職涯選擇(Career Choice)的一般原則,如下六點。
- 1. 職涯的選擇是有限制的:從個體時代就強調職業的選擇是一個「自我瞭解」和「工作 世界」的配合過程。所以進入一種行業,不僅僅是「你」要做什麼,你也要說服「僱 主」去選擇你。一個人的職涯選擇基本上受到二種限制——自己本身條件和外在工作 要求。具體而言,你的性格、能力、財力資源、工作條件、經濟和工作市場的變動皆 是可能的限制。
- 2. 每個人在多種行業中會有成功的潛能: Gilmer (1975) 強調人們有多種潛能,如果你 試圖找出一種工作最適合你、最滿足你,可能要花上一輩子的時間去。
- 3. 職業選擇是一生的過程: 職業的發展是持續一生的過程(Ginzberg, 1972), 人們在他 們的三十、四十和五十歲時,常會面對有關職涯的重要決定。

- **4.** 一些職業的決定不易取消:雖然職涯發展是一生的過程,但一旦你對某職業投入時間、 金錢和努力,就不易改變其方向。
- **5. 職業選擇是性格的表現**:大部分的職業選擇理論都同意在做職涯選擇時,常會考慮自己的性格是否合適(Roe, 1956; Super, 1972)。
- **6. 以鼓勵個案挑戰自我概念**:因爲大部分人的潛能是多方面的,因此在職涯的選擇和發展上還存在著很大的機會。

HR 的工作並不容易

學生在校期間或是剛踏入職場時,如果想投入人力資源管理的領域,我通常會問學生為什麼要選擇 HR?然而卻經常聽到一個理由:「因為我喜歡和人群相處,所以我覺得我很適合。」,我並不知道該不該潑學生的冷水,但我相信醫生或老師也是每天都在和人打交道的工作,我想你應該不會因為自己喜歡和人相處,就自認為可以當醫生或老師。因為醫生或老師的工作是一門專業,不是喜歡和人相處就可以的,既然如此,你認為什麼樣的理由可以讓你做好 HR的工作?

四

職涯規劃與選擇

職涯規劃(Career Planning)即是一個人職涯過程的妥善安排,在這個安排下,個人能依據各個計畫要點在短期內充分發揮自我潛能,並運用各種資源達到各個發展階段的職涯成熟,而最終達成其既定的職涯目標(楊朝祥,1990)。

在職涯發展中,必須以職業知能爲基礎,進行個人 職涯抉擇活動。職業職涯發展及抉擇的理論基礎,共有 下列六種。

(一) 特質-因素論(Trait-and-Factor Theory)

特質-因素論起因於 Parsons (1909) 提出,職業職涯輔導需要先探究個人特質,再探索適合個人特質的工作。

職涯規劃是使 個人規劃其未來職涯發展的 過程,亦即設定個人職涯目 標,然後運用個體的潛能和生活環 境中可及的資源,設計完成職涯

目標發展活動的過程。

(二) 社會論

國外學者 Blau、Gustad、Jessor、Parnes 與 Wilcox (1956) 研究指出,個人職涯抉擇係經由家庭、社會的影響,而導致個人受到制約,並偏好某一特定職業。

(三) 職涯抉擇社會學習理論

本理論是由 Krumboltz、Mitchell 與 Gelatt(1975)所提出,認為職涯發展受到下列 四項因素的影響。

- 1. 先天天賦與特殊才藝(Genetic Endowments and Special Abilities)。
- 2. 環境條件及事件(Environmental Conditions and Events)。
- 3. 學習經驗(Learning Experience)。
- 4. 工作取向技巧(Task Approach Skills)。

(四)需要論

需要論主張職業的選擇,主要是由於個人需求的功能所導致,早期的經驗與背景也是往後個人選擇職業需求表現的重要關鍵(Roe, 1956)。而個人需求的程度,是個人未來在職業活動中,具體表現的主要因素(Zaccaria, 1970)。

(五)類型論

Holland (1985) 認為,職業職涯的抉擇,是由於個人背景的特殊人格對於特定職業 類型互相配合而成,而不論個人或職業都可分爲實際型、研究型、藝術型、社會型、企 業型、傳統型六類。董倫河(1997)將類型論的基本要點整理如下(表 10-1)。

表 10-1 Holland 的典型個人風格與職業環境¹

主 題	個人風格	職業環境
實際型	積極、偏好具體非抽象性的工作,基本上較 不具社交性,人際間的互動不佳。	具技能性的行業,例如水電工、機械操作員、 飛機技師的技工、攝影師、抄寫員,及部分 的服務業。
研究型	有智慧的、抽象的、分析能力佳、獨立,有 時是激進的,且是任務導向的。	例如,化學家、物理學家及數學家等科學家; 或是如實驗室技師、電腦程式設計師及電子 工人等技術人員。
藝術型	想像力豐富、重視唯美主義、偏好經由藝術的自我表達、相當獨立且外向的。	例如,雕塑家、畫家、設計師的藝術性工作者:及如音樂老師、樂團指揮、音樂家等音樂工作者:或是如編輯、作家及評論家等文學工作者。
社交型	偏好社會互動、出現於社交場合、關心社會 問題、宗教、社區服務導向,並對教育活動 感興趣。	例如,教師、教育行政人員及大學教授等教育工作者;如社工人員、社會學家、諮商師 及專業護士等社會福利工作者。
企業型	外向、積極、冒險性、偏好領導的角色、主 控、說服,以及應用良好的言辭技巧。	例如,人事、生產及業務經理等管理工作者: 各種銷售的職位,例如壽險銷售、房地產以 及汽車銷售人員。
傳統型	務實的、自我控制良好的、善社交的,略爲 保守的,偏好結構性工作,以及社會認可的 一致性。	辦公室及事務性工作人員,例如,作業時間 管理員、檔案員、會計、出納、電腦操作員、 秘書、書記員、接待,以及資金管理人員。

¹ Zunker, V. G. (1996). 職涯發展的理論與實務(吳芝儀譯)。臺北:揚智。

(六)發展論

Miller-Tiedeman 與 Tiedeman (1990) 對於 發展論提出研究發現,認為個人由內在而追尋 職涯方向,並經由發展理論進行職涯抉擇。張 添洲(1993)指出,發展論的中心要點如下。

- 1. 個人年齡的增長,將對自己的職涯發展產生 較清楚的概念。
- 2. 個人職業的認知與個人自我成長的配合,可 做爲個人職業的抉擇。

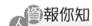

你適合當領隊或導遊嗎?

領隊或導游是很多年輕人在踏入職 場時的首選,原因是此工作看起來似乎 可以在賺取薪資的同時兼顧環游世界的 夢想。然而領隊或導遊這個工作並非每 個人都適合從事,一定要擁有獨特的個 人特質及熱誠,才能夠在這個行業發展 順利。你應該依照屬於自己一項特長及 專業來建構自己的特色,以找出你帶團 的方式。最不好的帶團方式就是客人對 你無感,一旦無感則信任感就無法建立, 客人對於行程的規劃就會開始產生抱怨 或不信任。

事業生涯發展時期

在本小節,我們先秉除職業的角度,由人的一生時期來看待「生涯」。生涯 (Career),根據「牛津辭典」的解釋原有「道路」之意,可以引申爲「個人一生的道路 或進展途徑」。美國生涯發展理論大師 Super 也曾指出「生涯是生活裡各種事件的演進 方向與歷程,統合個人一生中各種職業和生活的角色,由此表現出個人獨特的自我發展 組型。」(轉引自黃天中,1995)。由此可知,生涯涵蓋範圍綜合個人的一生,涉及工 作、家庭、自我、愛情、休閒、健康等層面,可視爲個人整體謀生活動和生活型態的綜 合體,亦即人生發展的整體歷程(羅文基等,1991)。

我們先以 Super 發表的事業生涯發展的五個時期來作探討,如圖 10-2 所示。

生涯發展理論學者 Super (1990) ,將人的一生依年齡劃分為五個階段,分別為成長 (0-14 歲)、探索(15-24 歲)、建立(25-44 歲)、維持(45-64 歲)、衰退等階段(60 歲以上)。每一個階段各有其重要特徵與生涯發展任務。其中最後一個階段又稱爲退休 時期。

此外,Super 指出從一個發展階段過渡到另一發展階段需經歷一轉型期,以準備發展 另一階段的生涯任務與生活方式(徐曼瑩,1997)。同時每一個發展階段內各自形成一 小週期,亦即同樣的再次經歷「成長 → 探索 → 建立 → 維持 → 衰退」。這樣的一個循 環,係基於各發展階段的發展任務呈現的再循環,Super 在 1990 年修正一生中的發展任 務(吳芝儀譯,1996)。

圖 10-2 事業生涯發展²

詳見表 10-2,該理論認爲人的一生中會有五個生命階段,意即在每個成長過程中都 有能累積經歷的階段性任務,以豐富人生。

表 10-2 一生中發展性任務的循環與再循環 3

生命階段	青年期 25 歲	成年初期 25 歲 -45 歲	成年中期 45 歲 -65 歲	成年晚期 65 歲以上
衰退	從事嗜好的時間漸漸減少	減少運動活動的參與	專心於必要的活動	減少工作時數
維持	確認目前的職業選擇 是否正確	使職位穩固	執著於自我以便對抗 競爭者	維持興趣
建立	在選定領域中起步	在一個永久性的職位 上安定下來	發展新技能	做一直想做的事
探索	從許多機會中學到更 多經 驗	尋找心儀工作機會	確認該處理的新問題 是什麼	選個好的養老地點
成長	會發展出實際的自我 概念	會學習與其他人建立 關係	會接受自身的限制	會發展出非職業性的 角色

² Super. (1990)

³ Zunker, V. G. (1996). 生涯發展的理論與實務(吳芝儀譯)。臺北:揚智。

事業生涯發展系統與人力資源 規劃的關係

圖 10-3 所示是在人力資源管理的架構下, 人力資源規劃與事業生涯發展間的關係脈動。 我們可以發現,其實人力資源是需要將組織的 人力資源規劃與個人之事業生涯發展相結合。

趁早思考自己的人生

年經人真的要在很早的時候,就開 始思考自己未來的人生。人生很有限,在 未來的人生中也會碰到很多機會與選擇。 別人的人生,也未必適合你自己。有目 標、有理想,可以讓生命更有深度。 越早 立定志向可以讓你自己的生命中擁有更 完滿、更快樂的目標,同時朝著這個目標 去努力,盡量不要分心,這樣一路下來, 你會活得更快樂。

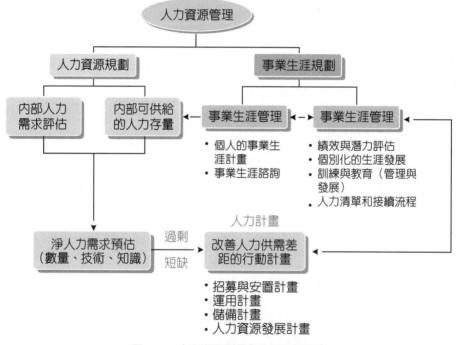

圖 10-3 人力資源與事業生涯架構圖 ⁴

個人的事業發展與組織的人力資源管理規劃,有著密切的關係,若組織能在招募人 才的階段時,便開始計畫一系列的發展活動,除了組織之外,也應配合員工的生涯規劃, 如此或許能減少組織配置問題或者成本預算等問題,接下來我們繼續來談組織的生涯發 展活動。

⁴ 吳復新 (2004),人力資源管理,華泰。

人事評議委員會

你有沒有想過,你在零售業耕耘許久,當你擔任了幾年的中階主管,在即將 升任經理的同時,必須先通過「人評會」的審議,才能決定是否能升遷(圖 10-4)。所謂的人評會,是指「人事評議委員會」。在大多數的公司裡,人評會是由 公司的高階主管(一般基本成員包括總經理、財務長、業務單位副總、營運管理 副總和人力資源主管)所組成,用以決定一些和人事有關的重大議題。看似很公 平的委員會,如果用來來進行升遷決策當然也會有缺點,例如偶爾聽聞的派系、 算票、換票、賄賂等問題,都是人評會決定升遷這個制度下的產物。

圖 10-4 人評會能決定員工是否升遷

思考時間

因爲如果從人性的角度,假設當你知道人評會有七位成員,你要得到其中四位主管的支持才可以升經理,你可能會試著去討好原本就對你比較友善的主管;或是萬一如果你家的人評會是共識決,很容易只要有一位委員反對你就升不了官。此時你會不會也燃起心中的黑暗面?

10-2 職涯管理

在進行職涯管理之前,我們必須先知道職涯發展的技術及方式,當你身處在不同的位階上時,也必須依據不同而且多元的生涯發展路徑,讓你的升遷之路得以順利。

組織生涯發展

組織的未來發展與個人、群體、組織間的脈動息息相關,個人生涯規劃若能與組織 整體的生涯管理做最好的適配,將能提升組織生涯發展及企業機制運作的效能。

早期的人力資源主要在於完成上位者所指派的任務,而容易忽略個人身心發展甚至 是職涯規劃。但目前的工作環境生態,個人的需求已漸漸被發覺甚至重視,企業慢慢了 解到員工的想法,及將個人理念與組織發展結合在一起的重要性,我們可以透過表 10-3 中的幾個面向來探討,了解傳統與前程發展導向的差異。

表 10-3 傳統的 HR 與前程發展的導向 5

	傳統導向	前程發展導向
人力資源規劃	分析工作、技能、任務的現在與未來 預測需求 使用統計資料	加入有關個人興趣、偏好之類的資料。
訓練與發展	提供員工有關技能、資訊及工作態度的學 習機會。	提供前程生涯的資訊輔導,增加個人成長 的指引。
績效評估 評估或報酬		增加發展計畫,設定個人目標。
招募與安置	將組織的需求與合格的人才加以結合	依據許多變數,例如,員工的職業興趣, 將個人與工作加以結合。
薪酬與福利	以時間、生產力、及才能等為基礎給予員 工獎酬。	增加一些與工作無關的活動爲獎酬

不同年代所適用的原則導向是不一樣的, 並沒有所謂最好的方法,只有在當下的環境背 景下,選擇最適用的運作模式。

輪調或換部門的必要性

不同的職位和職級,有不同的生涯 發展路徑,有的可以往上晉升,有的則滴 合橫向發展,也就是輪調或換部門。當企 業比員工更優先考慮到他們的職涯發展, 員工就能更安心付出,成為企業穩定成 長的力量。

很多企業都將人資部門當作行政單 位來運用,事實上,人資單位除了要有伯 樂的眼光,也該有養成干里馬的節奏。 「並非把辨識出來的干里馬, 丢到各部門 就了事」。

⁵ F. L. Otte and P. G. Hutcheson. (1992). Helping Employees Manage Careers. Upper Saddle River, NJ: Prentice Hall, p. 10. G. Dessler (2005), Human Resource Management, New Jersey: Pearson Prentice.

職涯發展的技術與方式

發展職涯技術的目地,在於達到員工與組織的契合,本小節將從吳秉恩(2007)的 觀點,說明員工及組織其需求及發展技術的方式。

由於個人與組織在職涯上的需求不同,但組織必須確保兩者之間相互支援與滿足(圖 10-5)。

組織需求 個人需求 作業性 個人 重業 策略件 年齡/年資 · 職涯階段 • 目前職能 員工離職 • 教育與訓練 • 未來職能 • 曠職 曠職 • 晉升的期望 人才庫 家庭考量 • 市場變化 • 外包 員工配偶 • 績效 • 合併等 轉職可能 • 潛能 • 合資 • 生產力 • 工作外 • 目前職涯 • 創新 • 成長 興趣 路徑 •組織減編 • 組織重整

圖 10-5 職涯管理系統中個人與組織需求的契合 6

我們可以看出,員工和組織的職涯管理及 需求必須契合,如同在第二章中我們曾經介紹 的人力資源規劃,必須在個人/組織之間達到 平衡,爲組織的未來儲備人才,並讓員工個人 適才適所。

資報你知

中階幹部的教育

人事費用是組織重大支出,領導者都希望「更少人力做更多的事」,所以嚴重挑戰中階幹部的管理及領導,及專業經理人的生存危機,甚至影響企業營運。中階幹部是企業成員中最具戰鬥力的,從小職員被拔擢為幹部,熟悉業務又開始管理領導,是企業經營的靈魂及重心。中階幹部需要教育及訓練來啓發經驗、藉以創造新的思維。若企業只是將經理人的精力消耗殆盡,而不補給他新的技術、方法及宏觀思維,則會造成企業的危機。

⁶ 編譯自 G. Bohlander and S. Snell. (2004). Managing Human Resources (13th ed.). Ohio: South-Western, p. 290 °

多元化的職涯發展路徑

目前職涯發展有其越來越多元的路徑,尤其是觀光餐旅服務業中,工作擴大化的情 況明顯,故透過不同且多元的路徑,能夠充份擴展員工的經驗,給予不同的職場經驗, 但也必須注意其傳統議題,以及在領導人邁向接班時的問題。

(一) 職涯發展路徑

1. 傳統職涯路徑(Traditional Career Path)

是一個員工在組織中從一特定工作轉換到下一個更高階工作的垂直向上發展。

2. 網絡職涯路徑 (Network Career Path)

包含垂直的工作序列和一系列水平的發展機會。網絡工作路徑認定在特定階級中,經 驗是具有可交換性的,而且在晉升至較高階級之前有必要擴展員工的經驗。

3. 横向技能路徑(Lateral Skill Path)

強調的是公司內之橫向轉換,此種轉換方式能夠給予員工重新恢復活力和發現新排戰 的機會。

4. 雙軌職涯路徑 (Dual-Career Path)

原先是發展來處理技術專業員工無意或不合適向上升遷至管理職位的問題。採雙軌職 涯路徑的組織認為,技術專家可以且應該被允許對公司貢獻其專業知識與技能,但無 須成爲管理者。

5. 降調

在組織中未必能一帆風順,也可能遭到降級。

6. 自行創業

無論是公司內部創業或自行離開公司創業,都可屬於此類。

(二) 職涯發展的特殊議題

在發展職涯時,通常主管會協助員工達成 相關的績效及未來人生發展,因此高階經理人 應該注意下面兩點。

1. 消除玻璃天花板效應

玻璃天花板效應發生的原因可能來自於公司 制度不利於女性或是弱勢族群發展,或是源 於不利於此些族群的刻板印象,也可能是由 於公司限制了這些族群接受訓練、適當的工 作發展經驗、以及發展關係(如導師關係) 的機會。

資報你知

主管與一般員工的專業差別

如果你跟幾個年輕主管聊:「你當主管後專業的提升有多少?」,通常負責研發或產品開發的主管,都會說專業能力的提升很少,但是增加了溝通、專案規劃與管理的能力:另外負責業務/服務工作的主管則會告訴你,自己包含業務手法、績管理、產品策略等都持續的在提升中。由此可知,當你升上主管之後,專業的工作(指的是技術類的專業)在你的日常生活中不會占有太大的比例。反而是管理或行政的能力是你開始要將比重拉高的。

2. 接班規劃 (Succession Planning)

指的是尋求及追蹤有潛力接替高階管理職位員工的程序。本書將在第三節進行說明。

運動企業

管理學大師彼得·杜拉克 (Peter F. Drucker) 說過:「企業團隊分爲三種模 式,包括棒球隊模式、足球隊模式與網球雙打模式」,就是用運動比賽來模擬企 業團隊精神與職場合作,來幫助企業成長,也是體育署推動「運動企業認證」的 重要理念。員工從事運動能夠促進健康,透過共同參與或觀賞運動,也可激勵人 心,產生凝聚力及相互支持。(圖 10-6)

運動企業的共同特色是每年舉辦「企業運動會」,讓員工一同運動競賽,並 鼓勵員工成立運動類社團,最常見的運動類社團爲籃球社、羽球社、桌球社等; 更有企業贊助職棒、SBL 籃球隊等,再號召員工支持並進行公益活動,凝聚向 心力,例如富邦金控;也有企業舉辦棒球、羽毛球、排球及足球等球類夏令營活 動,讓員工與孩子一同參與。

圖 10-6 近年運動企業常舉辦路跑,提升員工向小力。

較特別的是,還有企業由高階主管帶隊騎單車環島、登玉山,更有科技業利 用公司專業,爲贊助的馬拉松賽事,設計出運動平台,從報名、即時路況、氣候 資訊、交通管制等全部一手掌握。

思考時間

企業持續舉辦運動賽事,包括透過壘球賽、籃球賽、羽球賽等運動賽事,鼓 勵員工建立運動習慣、保持健康,希望可以建立培養的團隊合作精神,能淮一步 延伸到客戶服務上。然而不同體系在員工的健康促進上有不同的做法,你認爲環 有哪些方式可以更進一步去實現的?

■ 10-3 接班人計畫與離職管理

在本節中,我們將針對組織的接班人計畫以及員工個人的離職管理進行討論,面對 快速變動的觀光餐旅服務業市場,創新及淘汰速度都非常快,此二部分是目前人力資源 學界最關心的議題。

接班人計畫

「接班人計畫」的定義,簡言之爲公司塡補其重要的高階職位,而廣言之,可爲公司確保其現在及未來重要工作接班人能合宜的供應過程,因此,個人職涯管理要能同時滿足組織的需求及個人的抱負(Dessler, 2000)。大家應該還有印象,張忠謀、郭台銘、施振榮都曾經宣布退休之後又復出,由此可知企業在接班人計畫上有多重要。表 10-4 是企業尋找接班人的一般性步驟。

表 10-4 企業該如何尋找接班人

lade Lade	參與者	 即將卸任的執行長都會參與挑選接班人的過程 若董事會對於公司的績效、競爭態勢與長期展望都很滿意,則會尊重 CEO的接班計畫,職位也能順利轉移。
情境	問題點	 強勢的 CEO 所提出的接班規劃有它獨特的問題與機會 這些 CEO 對自己的觀念與成就深信不疑,且偏好和自己想法一致的人。 該不該鎖定所謂的內部人選。
	內部人選	 內部人選通常是忠誠又勤勞的資深員工 這些主管在擔任屆退 CEO 的手下時,都展現了獨當一面的能力。公司的績效表現愈好,董事會則愈可能打心底認爲最優秀的內部人選是理想的 CEO 人選。
遴選	外部人選	 現有的管理團隊是否靠過去團隊所打下的基礎而「混飯吃」 長久以來的績效明顯偏低 董事會捨現成管理團隊而向外尋找接班人的衝突本質亦必須考慮 獵人頭公司提高了董事會聘請外部經理人來擔任 CEO 的意願 董事會等於先知道內部人選本身的缺點,然後再拿他們來和問題還沒有被看出來的外部人選比較。

挑選 CEO 對於企業的成功有很深遠的影響,這也 是董事會的責任。在尋找新的 CEO 時,董事會必須充 分了解公司情勢的主要走向,並以客觀的方式評估每 位候選 CEO 的個人特質有多符合要求。由於公司會隨 著競爭環境的變化而發展,因此擔任 CEO 職位的人選 很可能在企業生命週期的某個階段足堪大任,但在別 的階段卻一無是處。也因此,表 10-5 說明了當你欽定 接班人,該如何選擇的過程。

由於公司會隨 著競爭環境的變化而發展, 因此擔任 CEO 職位的人選很 可能在企業生命週期的某個階段 足堪大任,但在別的階段卻一 無是處。

表 10-5 企業如何留存接班人

正常程序	 正常接班程序大概要比預定的退休時間提早兩年展開 董事會底下的治理委員會或是類似的委員會應該和 CEO 一起檢討工作形態, 以及適合擔任新 CEO 的人格特質。
必須考慮的因素	 必要資歷、年齡與其他考量因素。 個人特質(Personal Attributes) 徵求內部人選
減少被挖角的情況	競爭對手、供應商和客戶會注意到新 CEO 出線的消息,並且可能產生意料之外的 反應。

離職管理

一般而言,觀光餐旅服務業的離職率相對較高,故當員工提出離職申請時,離職面談是藉由離職員工來檢視公司制度的好機會,過程要確認是安全、保密且誘導離職員工分享離職的原因,可以幫助公司改善管理制度的重要指標,鼓勵離職員工說出真正的心聲⁷。一般性離職的因素,如表 10-6 所示。

Hom&Griffeth 指出,員工在提出離職前,整體的工作滿意度與對組織的承諾已經下降,員工

根據美國 Vault 顧

問公司針對離職員工調查顯示出, 有61%的員工離開時對會產生負面 影響,包含散播對公司管理團隊及企 業文化不好的看法,帶走公司的智慧財產 或有形資產,甚至幫助競爭對手來對抗原 來的公司。⁸

在離職意圖形成前,通常會以個人的價值觀與人生規劃,思考在公司的前景,及工作的 成長與挑戰。如果是沒有如預期的好,就會開始找尋新的工作機會比較,如果找到更契 合的企業組織與適當的工作,離職的決定就已經明確⁹。

表 10-6 員工離職因素 10

因素	說明
外部誘因	競爭者的挖角、合夥創業、服務公司喬遷造成通 勤不便、競爭行業在服務公司的附近開張、有海 外工作的機會等。
組織內部推力	缺乏個人工作成長的機會、企業文化適應不良、 薪資福利不佳、與工作團隊成員合不來、不滿主 管領導風格、缺乏升遷發展機會、工作負荷過重, 壓力大、不被認同或不被組織成員重視、無法發 揮才能、沒有充分機會可以發展專業技能、公司 財務欠佳、股價下滑、公司裁員、公司被併購等。
個人因素	爲個人的成就動機、自我尋求突破、家庭因素(結婚、生子、遷居、離婚)、人格特質(興趣)、職業屬性、升學(出國)或補習、健康問題(身體不適)等。

如何做好策略

性的離職管理?無論是企 業員工是屬於自願性或非自 願性離職,企業都必須付出 成本。

⁷ 呂玉娟(2011年2月9日),能力雜誌電子報。

⁸ 呂玉娟(2011年2月9日),能力雜誌電子報。

⁹ 呂玉娟(2011年2月9日),能力雜誌電子報。

¹⁰ 丁志達,員工離職管理:化干戈為玉帛。

表 10-7 企業離職成本 11

招募成本	尤其是離職人員的層級越高,企業需付出的招募成本越高,高階人才甚至需要動用到獵人頭公司:一般的人才招募如上 104 或 1111 等人力銀行等,每種招募管道都要付出時間與金錢的成本。
生產力下降	當一位人員決定要離職,很明顯地可以發現他的生產力一定會下降的情況,當一位員工在思索要不要提辭呈時,他的生產力已開始下降,一直到決定離職,提出辭呈,與主管面談後,這段期間可能更加無心於工作,而當離職訊息公告週知之後,同事打電話詢問及相約請吃飯等,這段期間的生產力一定會是下降的;此外,一個人的離職也可能會牽動週遭同事的情緒,甚至對其他人的生產力造成影響。
訓練成本	透過招募找到新人進到公司之後,必須予以培訓,才能夠爲公司所用並創造績效、融入企業文化,這段期間勢必要花費企業相當時間與金錢成本。
隱性成本	主管投入遴選人才所花費時間與精神的隱性成本

基於表 10-7 的四大成本,離職率偏高的企 業在發展上將會遭遇困境,根據調查顯示,企業 任用新人,即使是具有高潛能的新人,第一年的 訓練成本與員工生產力相比,企業一定處於虧損 狀態;第二年高潛力的員工所創造的績效相較於 企業教育訓練的成本,有可能達到損益平衡,必 須要在第三年才有利潤產生 12。

因此我們可以發現,面對公司內部績效不 彰,或是大環境景氣不好時,裁員雖然會讓短期 成本下降,但未必會是最佳解。因此下表我們可 以看出在組織必須減少企業人力時,可以採取的 幾種用法:

外商企業對回鍋員工的接受度高於 本十企業

根據人力銀行統計,外商企業對回 鍋員工的接受度高於本土企業,這個結 論推翻了「重人情味的本土企業,比外商 更願意接受人才回鍋」的說法。

若企業主願意接納回鍋幹部,其優 點包括對企業文化與作業流程熟悉、與 老同事有合作默契,同時還能省下人才 培訓資源等;但重新聘用離職員工依舊 有風險,如回鍋員工無法適應企業創新 與變革、容易出現倚老賣老的現象。此 外,其他同仁容易有「叛將回鍋反而受到 重用 | 等心理不平衡的因素。

¹¹ 呂玉娟(2011年2月9日),能力雜誌電子報。

¹² 呂玉娟(2011年2月9日),能力雜誌電子報。

表 10-8 企業減少人力時的做法 13

方式	
開除	永久而非自願性的終止雇用
暫時解雇	暫時而非自願性的停止雇用;可能只有數天或長達數年
遇缺不補	因自願辭職或自然退休,而產生的缺額不予遞補。
調職	水平調動員工或降級:這種作法通常不能降低成本,但可減輕企業內部職位供需不平衡。
減少每週工時	減少員工每星期工作時數,共同分擔工作,或以兼職方式上班。
提早退休	提供誘因讓較年長或資深的員工在正常退休年齡前退休
工作分攤	讓數個員工們分攤一個全職的工作職務

資料分析工具決定員工的薪水與預 測離職

企業人力資源與財務工具雲端軟 體供應商 Workday 宣布,推出類似 Netflix 電影建議清單、LinkedIn 人際關係建議清 單,或是 Facebook 用來決定你的動態牆 上廣告類型的資料分析工具,用來做什 麼呢?決定該給員工多少薪水,預測某 個員工會不會離職。Workday 資料分析總 監 Mohammad Sabah 「我們已經應用機器 學習去影響職業選擇、薪水、員工僱用 等決策」同時他也說,「我們很驚訝資料 分析用來預測員工何時會離職是這麼準 確。」但其實這中間有很多待商榷的變 數,譬如社群資訊是否能真實反映一個 人對工作的態度?以及這個軟體提供的 績優員工名單,是否也能包括這個人在 未來的表現?

¹³ 編譯自 Robbins, Stephen P. and Mary Coulter. (2013). Management(12th ed.). Prentice Hall, Pearson Education, Inc.

升遷只看績效嗎?

某一家跨國服務業轄下有三個單位: 飯店、旅運、餐廳。有一天,總公司的 副總被外派到海外的子公司擔任行銷副總,因此必須從現有的三位經理當中,潾 選其中的一位來接任這個職務。三位經理當中,飯店事業部的 A 主管年資較淺、 績效也沒有那麼傑出,所以可以簡單地排除在候選人的行列中;執掌旅運事業部 的 B 主管是公司的「常勝軍」,在過去的這幾年來,幾乎每年都有超過目標的成 續;至於執掌餐廳事業部的 C 主管,部門績效雖然也名列前茅,但是比起企業金 融部來說,表現相對上就沒有那麼突出。

思考時間

看起來,B 主管應該是贏定了,不過在高階主管的遴選過程中,難道部門績 效表現是唯一的選擇嗎?你還會關心什麼指標?

圖片來源:維基百科

學生的工作豐富嗎?

說明

班級 成員簽名 組別

這個活動需要以個人爲單位

情境

- 1. 我們曾經在第4章時,介紹過激勵分數(MPS)。然而在前程規劃時,你必須 要了解自己的工作豐富度。
- 2. 當學生就像在工作一樣,你有一些工作要完成,也有一些人會監督你的工作(例 如你的老師),雖然當學生沒有薪資,但如何找出豐富你當學生的這個工作是 有趣的。
- 3. 請依下列工作診斷調查表,勾選你的分數。

請勾選右方最適合的答案				適中			
1. 作爲一個學生,你可以決定自己想要的工作方式程度如何。	1	2	3	4	5	6	7
2. 學生的工作,是做完一些事情或一小塊可以明確區分 的工作,而不是整體工作的一小部分。	1	2	3	4	5	6	7
3. 學生的工作會要求你要做很多不同的事情,使用許多 不同的技能、天賦。	1	2	3	4	5	6	7
4. 作爲一個學生,你的工作對於別人的生活和福祉有很 重大的影響(例如對於你的學校、家庭、社會)。	1	2	3	4	5	6	7
5. 從事學生所做的活動,是否提供給你績效回饋?	1	2	3	4	5	6	7

請勾選右方最適合的答案	非常不確定			不確定			非常確定
1. 作爲一個學生,我們須用到許多複雜且高階的技能。	1	2	3	4	5	6	7
2. 學生的工作是被指派的,所以我從來沒有機會從頭到 尾的完成某個工作。	1	2	3	4	5	6	7
3. 我能夠了解學生的這個工作我做得好不好	1	2	3	4	5	6	7
4. 學生必須要做的工作是非常簡單而且據重複性的	1	2	3	4	5	6	7
5. 學生的工作做得好不好會影響到許多人	1	2	3	4	5	6	7
6. 學生的工作讓我無法用自己的天賦或判斷來展開工作	1	2	3	4	5	6	7
7. 學生的工作提供給我機會,完整的完成我所想展開的工作。	1	2	3	4	5	6	7
8. 我不知道學生的工作我到底做得好不好	1	2	3	4	5	6	7
9. 作爲一個學生,我可以非常自由、獨立的決定。	1	2	3	4	5	6	7
10.從更廣的角度來看,我現在所做的學生工作並非是重要的。	1	2	3	4	5	6	7

[※] 本問卷修改自 Hackman, J. R., & Oldham, G. R. (1975) "Development of the job diagnostic survey". Journal of applied psychology, 60(2): 159-170.

4. 計算各指標分數

	計算方式	你的得分
技能多樣性(SV)	(Question 3+6+9) / 3	
任務完整性(TI)	(Question 2+7+12) / 3	
任務重要性(TS)	(Question 4+10+15) /3	
自主性	(Question 1+11+14) /3	
回饋姓	(Question 5+8+13) / 3	WE STONE OF SAME STONE A SAME SHEET THE SAME

5.	計算潛在激勵分數	(MPS)	1
----	----------	-------	---

MPS: [技能多樣性-	+任務完整性+ 3	任務重要性	生 × 自主性×	回饋性
	3			
				2
	-			
實作摘要				
		N		
			ž.	
Carrier in the contract				

.:: NOTE :..

,	

Chapter

員工關係與職場創新

學習摘要

11-1 組織生涯發展

11-2 職場心理健康

11-3 創造刀與創新工作者

學家開講 客製化你的買工福利

個字神窗鏡 經營你的斜槓人生

個案視窗鏡 不要想聲助不滴任的人,請他離開就對了

個室神密鏡 老闆為什麽要毘會?訟群體米思與板化

課堂實作 腦刀劑盪練習

重家閚講)))

客製化你的員工福利

臺灣的餐飲業愈來愈興盛,或許你也曾留 意到,大至飯店、小到小吃攤,幾乎無時無刻 不在徵人,特別是外場從業人員。

餐廳裡遇見那些態度愉悅的服務人員,這 些人多半都有著「喜歡和客人交朋友」的特質 (圖 11-1)。一般來說,這種別人休假時卻最 辛苦,又得面對可能遇上奧客風險的第一線員圖11-1餐飲業工作人員通常都有「喜 工,在「內憂外患」的工作環境中,久了都會

歡和客人交朋友」的特質

被磨得失去耐性。早年我們還可以在餐館裡常可見和客人關係勢絡的服務人員,近 年來愈來愈少,取而代之的是制式訓練下,沒有感情的員工。

同時大部分餐廳爲了讓成本降低,大多時候請到的,多半都是把這工作當作過 渡時期的年輕人或工讀生,但工讀生很可能因爲薪水低、工作辛苦,如果沒有足夠 的熱忱,真的很難長久從事這一行。

因此要解決員工心理不平衡的這一塊,除了薪水外,許多餐飲業者開始客製化 員工福利,範圍很廣: DIY 酒窖選酒、品酒課程、侍酒師證照費用補給、Netflix 訂 閱服務、外出餐費、電影票、禮券、交通費補助等,員工可以自由選擇對自己最有 價值的福利方案。除此之外,還有全公司人員都享有的福利:商業課程、烹飦課、 酒莊之旅、農場拜訪,當然還有健保和有薪假,甚至會邀請目前的員工一起來投資 新餐廳。

問題討論

服務業最常碰到的,很可能是因爲職場地位的關係,一直敬陪末座。業者應給 第一線員工有合理的報酬,提高他們的薪資及獎金,讓他們樂於工作,同時給他們 工作豐富化或是進步的機會。當勞資間有了良性的循環,才能共同浩就臺灣美食王 國的新頁。

若你是老闆,你心目中的勞資或員工關係,在必須兼控成本下,有沒有可量化 的指標?

傳統的員工關係討論勞資雙方之間的問題,然而,現今的外部環境變動快速,無論 是傳統或新興產業,知識型工作者增加,造成員工與組織之間存在著相互配適的關係。 因此我們必須重新的定義員工關係,從組織的生涯發展出發,延伸到創新的議題。

組織生涯發展 11-1

在上一章,我們討論了員工的職楊規劃;然而,員工必須配合組織的發展,才能共 同成長,因此我們可以透過個人的生涯規劃歷程及組織機制的生涯管理歷程,發展出組 織生涯發展計畫,接著將在下面的篇幅中詳加論述。

顧林納(Larry Greiner)提出組織成長模型,將組織成長分成五階段, Greiner 認為 組織成長經歷五個演進階段,在每一階段的最後,均會面臨某種危機與管理問題,管理 者需應用不同的策略,突破各項危機,才能不斷地使組織成長。如圖 11-2 所示。

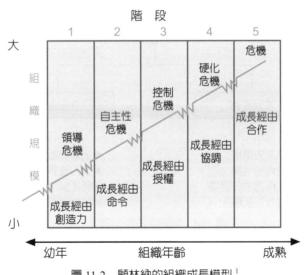

圖 11-2 顧林納的組織成長模型 1

- 1. 階段一:強調創業家精神、新產品發展、著重非正式內部關係。此階段危機來自於領 導及經營方法無法跟上組織成長。
- 2. 階段二:強調工作標準、預算、正式溝通管道與各種規範。但過度規範導致組織成長 限制,此時需考量給予管理者更高的自主權來因應未來成長。
- 3. 階段三:授權管理者做決策。但授權程度及自主性過高,會導致各部門間各自爲政。 此時組織會設立更精密的控制機制,和資訊系統支援各項決策,以協助部門溝通。

Greiner, Larry E. Evolution and Revolution as Organizations Grow. Harvard Business Review. Boston: JUL/AUG 72. Vol. 50, Iss. 4; p. 37.

- 4. 階段四:管理階層致力於溝通與協調,但管理階層也對整體組織進行官僚控制。
- 5. 階段五:官僚體系無法因應環境動盪。此時跨部門的有效合作將促使組織持續成長。

因此在對企業進行分析時,有兩個現象是不容忽視的,一個是組織的年齡:年輕的 組織往往充滿創意,這些創意可能混亂無序,但它們的確是在尋求變化。隨著年齡的增 長,組織將傾向於保守;另一個現象是組織的規模:小組織可能更加貼近市場,並具有 較爲簡單的行政結構。隨著規模增大和員工人數增多,組織將發展各種系統和程式以應 付需要。因此,接下來可從組織生涯發展一探究竟。

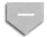

組織生涯發展關係

當觀光餐旅服務業型態之公司成長到某個程度,組織與個人之間需獲得平衡,故組 織的未來發展與個人、群體、組織間的脈動息息相關,下圖爲彼此間的運作機制架構, 如圖 11-3 所示。

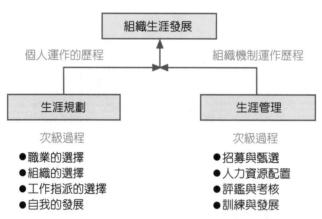

圖 11-3 組織生涯發展關係²

個人生涯規劃若能與組織整體的生涯管理做最好的適配,將能提升組織生涯發展及 企業機制運作的效能。

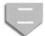

傳統的 HR 與前程發展的導向

早期的人力資源主要在於完成上位者所指派的任務,而容易忽略個人身心發展甚至 是職涯規劃;但目前的工作環境生態,個人的需求已漸漸被發覺甚至重視,企業慢慢了 解到員工的想法,及將個人理念與組織發展結合在一起的重要性。我們可以誘渦表格中 的幾個面向來探討,了解傳統與前程發展導向的差異(表 11-1)。

² 徐純慧,國立臺北大學人資教案。

表 11-1 傳統的 HR 與前程發展的導向 3

活動	傳統導向	前程發展導向
人力資源規劃	 分析工作、技能、任務的現在與未來。 預測需求 使用統計資料 	加入有關個人興趣、偏好之類的資料。
訓練與發展	提供有關技能、資訊及工作態度的學習機會。	提供前程生涯的資訊,增加個人成長 的指引。
績效評估	評估或報酬	增加發展計畫,設定個人目標。
招募與安置	將組織的需求與合格的人才加以結合	依據許多變數,例如:員工的職業興趣,將個人與工作加以結合。
薪酬與福利	以時間、生產力及才能等爲基礎給予獎酬。	增加一些與工作無關的活動爲獎酬

不同年代所適用的原則導向是不一樣的,並沒有所謂最好的方法,只有在當下的環 境背景下,選擇最適用的運作模式。因此,我們可以從組織行爲構面來說明不同的管理 位階所需具備的能力,如下表4:

表 11-2 三大面向說明表

不同工作者角色	内容
個人 / 生涯管理師	 了解產業機會、威脅及要求(Knowing What)。 了解工作意義、動機和興趣(Knowing Why)。 了解生涯系統中的訓練發展機會(Knowing Where) 建構人脈關係(Knowing Whom) 了解生涯活動,選擇的時機(Knowing When)。 了解如何取得良好工作表現所需的技能(Knowing How)
管理者 / 經理人	1. 傾聽、澄清、詢問員工生涯需求,扮演教練(Coach)的角色。 2. 提供員工回饋,澄清員工工作表現,工作責任,扮演評估者 (Appraiser)的角色。 3. 提供員工選擇,協助設定目標,提供建議及諮詢,扮演指導者 (Adviser)的角色。 4. 提供員工諮詢行動方案,協助員工與合宜的組織相關人員或資源聯 繫,扮演中介人(Referral Agent)的角色。
組織 / 人力資訊實務工作者	 認知個人能決定其職業生涯 提供資訊及支援協助個人發展 生涯專業工作者應是一媒介 了解並熟練生涯資訊及生涯評估工具的應用 提供專業生涯諮詢服務 成爲組織變革者 提倡工作中學習的重要性

³ F. L. Otte and P. G. Hutcheson. (2005). Helping Employees Manage Careers, Upper Saddle River. NJ: Prentice Hall, p.10. G. Dessler, Human Resource Management, New Jersey:Pearson Prentice.

⁴ 吳復新 (2004),人力資源管理,華泰。

經營你的斜槓人生

斜槓青年源自於英文「slash」(斜線),出自《紐約時報》專欄作家瑪希· 艾波赫 (Marci Alboher) 的著作《雙重職業》(One Person/ Multiple Careers),描 述愈來愈多青年同時擁有多種職業與身分,因此每當遇到「你在做什麼?」的問 題,很難用一個詞彙完整介紹自己,這些人會用「斜槓」來表示自己的多種身 分,例如:記者/詩人、諮商師/鼓手。

以下是阿宏的故事,想想你會給他什麼建議。

阿宏是一位建築師,休假時喜歡到各地欣賞建築,結合自己攝影的興趣,也 讓他身兼業餘風景攝影師。近期剛好有位好朋友要結婚,問他願不願意幫他拍婚 紗。他認爲這是另一項可以帶來收入的方式,卻在答應之後才想到自己並沒有拍 人像的經驗。

因爲緊張,他不斷和朋友確認拍照行程、需要租借的器材、當天的交通方式 等等。到了要拍攝時,對婚紗攝影毫無想法的他,套用了過去風景攝影的經驗, 最後得到了一組雙方都不甚滿意的照片。

「斜槓」是什麼?想經營斜槓人生、開創第二職涯,一定要懂的3件事。經理人月刊2021/06/22

思考時間

比起花時間在各種器材上,不如了解對方想要什麼樣的照片,而自己又可以 怎麼達成。你認為在職涯上斜槓,還有哪些需要注意的事項?

11-2 職場心理健康

在工作多年之後,你不得不相信,工作壓力與人際溝通的問題,將是職場健康的關 鍵,也因此會衍生出職場健康促進的議題,以下我們先由兩方面讓工作者最頭痛的問題 開始。

(一) 職業壓力

觀光餐旅服務業的業務繁雜,同時可能直接面對消費者,但也可能帶來許多懕力。 因爲壓力往往帶來許多身心上的疾病,而在工作上產生了所謂的「職業倦怠症」。此不 僅傷害到個人未來的發展與成長,也爲組織帶來不利的影響,妨害工作效率與目標的達 成。因此,職業壓力是需要被管理的5。職業壓力來源如圖11-4。

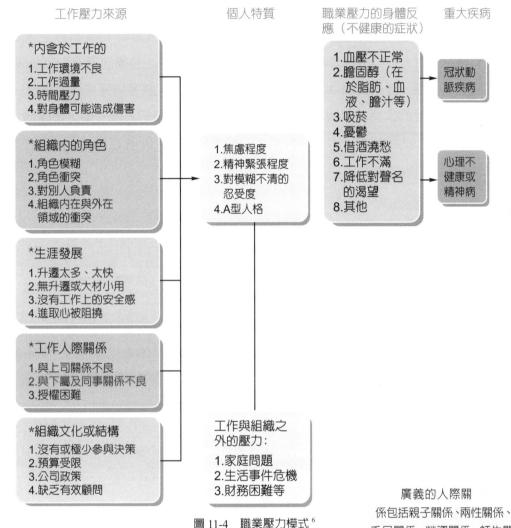

(一) 人際關係與溝通

「人際關係」(Interpersonal Relationship),又稱 爲「人群關係」,意指人與人之間互相交往、交互影 響的一種狀態,它是一種社會影響的歷程。

手足關係、勞資關係、師生關 係等人與人之間任何型態的互動 關係;狹義的人際關係則專指友伴、 同儕、同事的人際互動關係。7

⁵ 鄭芬姬、何坤龍 (2004),管理心理學,第三版,新陸。

⁶ 鄭芬姬、何坤龍 (2004),管理心理學,第三版,新陸。

⁷ 鄭芬姬、何坤龍 (2004),管理心理學,第三版,新陸。

人際關係的產生可以是語言的、文字的、還可以是肢體動作、臉部表情等非語言的 溝通。通常都經由語言的溝通而產生,但也可經由其他感官的溝通方式,例如視覺或嗅覺 等。人際關係的影響作用是雙向的,因爲受影響者有了行爲反應,傳達者才能確定對方是 否真正收到了訊息,而這個在影響過程中的反應行爲,稱之爲回饋(Feedback)。而傳達 者把訊息傳送給對方,再由對方產生反應傳回給傳達者,稱之爲雙向溝涌。。在一般企業 中常用敏感性訓練(詳見表 11-3)、角色扮演、模擬企業遊戲等以完成溝通訓練 ,以下 我們將說明較少見的敏感性訓練,敏感性訓練是經由小團體的人際互動,使團體中的成 員增強對他人感受的敏感度,容易理解別人的情感與需求,同時也能更了解自己的內在 感受及行爲動機與成因。

表 11-3 敏感性訓練的目標。

	自我	人群與群體關係	組織
1	逐漸瞭解自己的感情和動機	建立有意義的人際關係	瞭解組織的複雜性
2	正確觀察自己的行爲對別人的 影響	在群體中尋找一個令自己滿意 的位置	發展和發明新的組織方法
3	正確理解別人行爲對自己造成 的影響	瞭解群體行爲的動態複雜性	幫助診斷和解決組織內各單位 之間的問題
4	聽取別人意見,並接受有益的 批評	發展診斷技能以瞭解群體過程 與問題	爲一個成員與一個領導者工作
5	適當地與別人相互作用	獲得解決群衆任務與群體生活 問題的技能	無

(三) 職場健康促進

員工健康便是公司的財富,員工身體不 健康,如何爲公司創造財富?職業病的發生, 重者甚至可能使企業面臨巨額賠償;輕則影 響企業形象,不利企業長期發展。照顧好員 工健康,減少因病假或疾病本身所引起的生 產力下降,對企業潛在的損失,其實不容忽 視(圖11-5 與表11-4)。

西裝店的故事

在臺中,有一位只做手工訂製西裝的老師 傅,他製作的西裝品質非常好、而且很便宜。 所以,只要有國外的高階主管來視察,剛好要 下榻臺中的話,我都帶這些主管去老師傅那邊 訂製西裝。有一次本公司亞洲區副總(新加坡 人)到臺灣來,我們便到西裝店訂做西裝。因 為品質很好價錢又很便宜,因此這位副總開口 問說:「你要不要也訂作個一兩套西裝?」故 事到這裡,如果是你,你會怎麽回答?

⁸ 鄭芬姬、何坤龍 (2004),管理心理學,第三版,新陸。

⁹ 鄭芬姬、何坤龍 (2004),管理心理學,第三版,新陸。

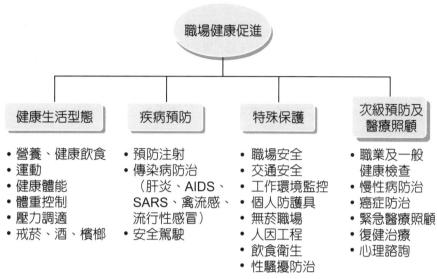

圖 11-5 職場健康促進議題 10

表 11-4 職場健康促進步驟 11

獲得高階管理者的支持	職場健康促進,最重要是能獲得所有管理層級的支持,需要組織內關鍵人物支持健康促進計畫。 1. 雇主/資深管理人員 2. 工會和勞工協會 3. 重要組織:例如職業衛生、健康與安全人力資源部和訓練及發展部門等。
設立職場健康促進委員會	設立職場健康促進委員會,負責計劃健康促進活動,應納入主要的決策者、 團體代表和專家,明訂工作權限,可協助委員會更有效率的運作。
進行需求評估	主要是評估和瞭解員工的需求和優先順序,必須要能反映出員工自身認為 最重要的問題,確認員工需求。
發展職場健康促進計畫	 委員會檢視收集而來的資料,並與員工進行討論,融合所有的資料發展 爲職場健康促進計畫。 根據所收集到的資料來確認主要的議題或調查的結果、擬定計畫、確認 所需要的資源,爲推行的不同計畫來制訂時間表。
計畫發展	委員會應發展詳細的工作計畫,計畫的內容大綱應包括每年或每一個時期的計畫目標、具體活動和評估方式的執行計畫。

(續下頁)

¹⁰ 陳俊傑,職場健康促進與教育課程講義,中華民國環境職業醫學會秘書長。

¹¹ 陳俊傑,職場健康促進與教育課程講義,中華民國環境職業醫學會秘書長。

(承上頁)

步 驟	說明
獲得管理階層的支持	 工作計畫制訂完成,需要獲得單位主管的支持與許可,可確保計畫所需要之資金和人力的來源。 可藉由領導者的活動參與,進而使領導者持續的支持相關活動的資源。
計畫的推行	 工作計畫具體實際地執行,詳細的工作計畫應該包含執行的時間、具體內容、策略、監測和評估。 最重要的是與員工溝通、宣傳、開始計畫,以及收集員工的問題,並給予回饋。
評估計畫並形成報告	監測和評估職場健康促進的成效是重要的學習工具,也可以向別人分享你 的成功或者是失敗的經驗,必要時也可改變所推行的計畫。

(四)諮商

諮商是一個陪伴成長的歷程,諮商是協助當 事人思考抉擇的歷程。但需特別注意,諮商的過 程強調當事人的自助,而非諮商人員的決策。諮 商使個人能自我實現,增加反應和應變能力,以 及做真正的「自己」。

當上主管就會開心了嗎?

進到職場之後,你會很拼命的專注 在你的工作上,你總是不斷地告訴自己, 「等我當上主管/達到業績目標,我就會 開心了1,但事實卻非如此。心理學者研 究,約有四分之一的經理人會在成就達 到顚峰時,因為害怕無法超越先前的佳 績,而陷入極大的憂鬱和沮喪。一般來 說,男性普遍較女性吝於表達情緒的脆 弱,因此當男性陷入極度過勞時,很容易 會反應在身體健康上: 有些人甚至會藉 由犯罪等大膽行為,企圖為平淡的生活 帶來刺激。

不要想幫助不適任的人,請他離開就對了

32 歲的 Facebook 產品設計副總 Julie Zhou,從 25 歲時就接下管理工作,要管理一群設計菁英。員工可能因為專案受到同事批評、專案無法如期完成或是與同事相處發生不愉快等等。因此,Julie 總會站出來爲員工發聲,告知大家給予此位員工更多的空間改進自身缺點。

不幸的是, Julie 發現這些關心總是徒勞無功。推測原因分爲3點:

- (1) 員工沒有察覺自身的不良行爲
- (2) 員工的能力不足
- (3) 員工的理念和公司價值觀不吻合

有時候員工還會認爲主管的過度關心是一種壓力,儘管主管是出於好意幫 忙,卻讓員工無形中感到不被信任。然而,愈是受人喜愛的主管,愈不容易扮 黑臉,點出哪個環節出了問題或員工做錯什麼事。

思考時間

你認為,Julie 身為管理職,但卻事事站在員工端為員工思考,是一種正確的管理思維嗎?

■ 11-3 創造力與創新工作者

創新是形成競爭優勢的基石。藉由創新所帶來的獨特性以及不易模仿的特性,使企業獲得超額報酬。許多企業如 3M 的膠帶、Sony 開發產品及 IBM,它們藉由研發所得到的創新能力,都被視爲重要的核心資產。上一小節本書介紹過創造力的相關理論,但整體來說,創造力必須能夠商品化,也就是「創新」,否則對於企業並無任何幫助。

對企業而言,任何新想法的構思與實行,都屬於創新的一環。而創新爲創造力的落實,若空有創造力而無法落實,企業則仍然無法順利獲利。

創新的定義

「創新」的觀念最早是由古典學派的經濟學者 Joseph Schumpeter 於 1912 年所提出, 其認爲經濟發展的軌跡就是一連串「創造性毀滅與重生的過程」。Schumpeter (1934) 主張科技創新可以促進經濟成長,對於個人生產力、資源的有效運用、工作的本質以及 貿易的競爭,有其無比重要的影響力。其認爲創新可以使投資的資產再創價值。

而管理大師 Peter F. Drucker(1985)認為:「創新是一種有目的和規律的活動,創造更高的附加價值。」其認為創新(Innovation)是創業家(Entrepreneurs)的特定工具,透過將改變(Change)視之為機會(Opportunity),進而開發出不同的事業,或是提供不同的服務,改變現有資源創造價值的方式,都可以稱做是創新(Drucker, 1986)。

創新的來源

一管理大師 Peter F. Drucker(1995)在其創新與創業精神一書中認爲,大多數成功的創新都相當平凡,企業七項蘊藏創新機會的主要來源中,來發現創新的存在 12 。

表 11-5 創新機會的主要來源

	主要來源	說明
企業內部	意料之外的事件	此種意外成功可能會帶來報酬最高,而風險最低的機會,例如: 意外的成功,意外的失敗,意外的外在事件等。此種意料之外的 事件,除了發生在自已身上,同時存在競爭者身上的意外。在任 何一個情況下,人們應該認真地將此意外視爲創新的機會。
	不一致的狀況	實際狀況與預期狀況之間的不一致,也可視爲創新機會的徵兆之一:其代表著一種基本的「錯誤」被我們所忽略,而此錯誤也指 出創新的機會。
	基於程序需要的創新	創新可使既有的程序更 趨 完美,取代較弱的環節,並透過新方法來重新設計既有的舊程序。
	產業結構或市場結構 上的改變	產業結構或市場結構上的改變,通常是以出其不意的方式出現, 而且對產業內部的企業來說是一種威脅。

(續下頁)

¹² Peter F. Drucker. (1995), 創新與創業精神, 蕭富峰、李田樹譯, 臺北: 臉譜。

(承上頁)

	主要來源	說明
企業或產業 外部	人口統計特性	人口統計特性的變動,如人口數、年齡結構、教育水準以及所得 等,其變動是清楚可見的。
	認知、情緒以及意義 上的改變	當認知改變發生時,事實本身並未改變,改變的只是它們的意義。 舉例來說,「非洲人都不穿鞋沒有商機」與「非洲人都不穿鞋有 好大的商機」這兩句話意義完全不同。
	新知識	新知識的出現將會導致新產品、新生產方法以及新管理制度等的 改變。

創新的類型

創新的類型非常多,以下針對管理創新、策略創新、破壞式創新、價值創新、開放 性創新等名詞作簡單的介紹。

(一) 管理創新(Management Innovation)

任何一種能實質改變執行管理工作的方法,或明顯改變既有組織型式,以達成組織目標的東西。

(二) 策略創新 (Strategic Innovation)

創新以往都是以作業層次進行思考。提昇到策略層次,則稱之爲「策略創新」。 Hitt, Ireland, Camp & Sexton(2001)¹³提出策略創新是在發展與採取財富創造行爲上,創新觀點與策略觀點的整合。策略創新是一種以策略的角度來思考創新的行爲;同時,策略創新是用創新的思維來決定要採取哪些策略。

¹³ Michael A Hitt, R Duane Ireland, S Michael Camp, Donald L Sexton. (2001, June-July). *Guest editors' introduction to the special issue: Strategic entrepreneurship: Entrepreneurial strategies for wealth creation.* Strategic Management Journal. Chichester: Vol. 22, Iss. 6/7; p. 479.

(三)破壞式創新(Disruptive innovation)

「破壞式創新」是哈佛大學商學院教授 Clayton Christensen 於研究數位時代企業競爭時,所提出的總結概念(圖 11-6)。根基穩固的大公司爲了服務老客戶,無法掌握市場新進者所導入的全新產品或服務,從而在新舊市場交替之際,不知不覺拱手讓出江山。 IBM 輸掉 PC、美林證券輸掉網路下單、Seagate 輸掉硬碟機,都是明顯的例子。

Clayton Christensen 提出破壞性創新有兩種類型:

- 1. 新市場的破壞性創新:指積極爭取尚未消費的新顧客,如佳能所推出的桌上型影印機。 新市場的破壞性創新要挑戰的不是市場領導者,而是如何使新顧客產生消費的意願, 亦即創造新的價值網絡。
- 2. 低階市場的破壞性創新:利用低成本攻擊既有價值網絡的低階市場,如折扣零售商店的出現。

許多破壞行動是結合上述兩種型態,亦即混合性的破壞性創新。

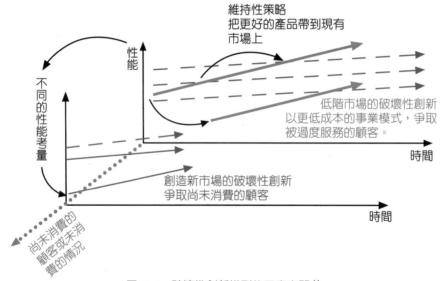

圖 11-6 破壞性創新模型的三度空間 14

¹⁴ 克雷頓 · 克里斯汀生 / 邁可 · 雷諾 (2004),創新者的解答(李芳齡、李田樹譯),天下雜誌。

(四) 價值創新(Value innovation)

Kim and Mauborgne(1999)¹⁵提出「價值創新」的觀念,認爲企業需爲客戶創造新價值,包括重新定義顧客需求,提供新產品或新服務,不再僅是依靠技術的創新來獲得競爭優勢,而是透過不斷的創造「價值」的過程,尋求差異化的來源,這是一種策略性創新的行爲。詳細的內容請參考藍海策略的內容。

(五) 開放性創新 (Open innovation)

開放性創新(Open innovation)強調外部知 識資源會對企業創新過程產生重要的影響,企業 應從內部和外部加快技術研發和商業化的速度。 例如: P&G 透過 Innovation Net 企業內部網路平 台,連結所有 R&D 研發人員進行知識管理,並 透過 InnoCentive.com 網際網路上的開放平台,大 量採用外部的創新研發成果(圖 11-7)。

3M 公司的非核心創新

1925年,Dick Drew 堅信 3M 公司在黏著劑和紙張所擁有的技術,足以幫助他研發出更好用的著色用保護膠帶一紙膠帶。當時的 3M 是家砂紙公司,因此 Drew決定不管總裁的意願如何,堅決要開發紙膠帶。當 Drew 在實驗室裡研究膠帶時,董事長 McKnight 經過了實驗室,但卻在沒有阻止 Drew 的情況下離去。

之後的事改寫了歷史,3M 開發了紙膠帶龐大的市場,而他們原先的核心商品一砂紙,則被打入冷宮;之後,類似的「非核心創新」故事則發生在3M的便利貼(Postit)上。

圖 11-7 P&G 寶僑公司是實施開放 性創新的企業之一。

型 群體迷思

群體迷思乃係由 Irving L. Janis 提出,形容團體中成員傾向於想法一致的情況,而使少數的觀點無法被充分表達,這也是一種因爲團體壓力所導致處理問題的心智能力(或面對現實的態度等)退化,且容易發生在具有高度團隊精神的團體中。群體決策雖說是集思廣益,可網羅多數人意見來協助提升決策的品質,擁有多元知識、較佳判斷等優勢。

然而,水能載舟亦能覆舟,群體決策亦存在負面的影響。最常見的情況就是「群體迷思」(groupthink)、以及「個人支配」(individual dominance)的問題。其中「群體迷思」除了問題的複雜度與決策當時情境的考量外,一般而言,群體決策比一人決策有更多的優點,不過其缺點與負面影響也比一人決策多(表 11-6)。

¹⁵ W Chan Kim, Renee Mauborgne. (1999). Strategy, value innovation, and the knowledge economy. Sloan Management Review. Spring. Vol. 40, Iss. 3; p. 41.1.

表 11-6 群體決策的優缺點

	優點	缺點	
	1. 分享情報經驗	1. 決策延時宕日,成本較高	
	2. 集思廣益	2. 風險規避現象	
群體決策	3. 提升創造力	3. 意見被少數人支配	
	4. 促進參與、增加瞭解	4. 責任不明確	
	5. 減少個人主觀	5. 重視芝麻瑣事	

以領袖的意見為主是盲從 各位不仿回憶一下,在班 上或社團開會時,若需要做重大 決策,例如畢業旅行的地點討 論。是否常常以意見領袖的意 見為意見? 甚至當下不敢表達 自己内心真實的想法?認為意見 領袖的意見可能是最好的,而畢 業旅行的行程就在這樣盲從的 情況下定案。此時,即有可能發 牛個人支配的問題。

老闆爲什麼要開會?談群體迷思與極化

許多經理人大概都有類似經驗:與老闆開會,大家都在揣摩上意,既使自 己有不同看法,也不敢提出。結果,會議上永遠在歌功訟德,表面上好像達到 共識,但真正好的(不同)意見,卻沒人敢提出。尤其是在感情好、共識高的團 體,特別容易發生這種情形,因爲大家都不願破壞和諧、甚至不願提出不同意見 而可能遭到衆人排擠,最後只好成爲從衆的一員。這種現象,我們稱之爲「群體 迷思」(groupthink)。

俗語說,將帥無能累死三軍,群體迷思的現象,在遇到笨蛋領導人時最糟 糕,即使有很好的幕僚,也會毀了一個組織。另外,人類還有「物以類聚」的天 性,結果不但導致群體迷思,還會產生「近親繁殖」,繼而制訂出相對極端的決 策,這就叫做「群體極化」(group polarization),意指群體成員的態度與意見, 反而可能在集體討論後會變得更極端,讓保守的更保守,追求風險的更追求風險。

思考時間

許多的國營單位更是有嚴重的「群體極化」的問題,中、高階主管不敢做決 策、或是因揣摩上意而不敢做創新的決策,此時組織基層的員工就會永遠處在一 個只能做例行性作業的情況。若你待在這樣的工作環境中,該如何嘗試改變?

腦力激盪練習

說明

班級	成員簽名
組別	

這個活動以組別爲單位,沒有任何的規則,但已經知道答案的同學必須當成沉默的旁觀者,當時間結束時,各團隊提供他們的解答。

思考題

1. 如何用四條直線將以下的九個點串聯在一起?(5分鐘)

2. 下方是羅馬數字 9, 如何加上一條線讓它變成 6? (5分鐘)

3. 如何行銷你的系所呢?(20 分鐘)

實作摘要			
<u> </u>	 		

.: NOTE :..

	4500
	A - D
	\sim

Chapter 12

組織變革與再造

學習摘要

12-1 組織變革

12-2 組織發展技巧

12-3 企業再造

專家開講 皮克斯的便條片

周案視窗鏡 最常見的紅綠燈,是塞重的罪魁禍首

古案祝贺道 游戲橘子的團隊建立法

固案視菌鏡 智慧聯網的風聲的

車家開議 >>>

皮克斯的便條日

你一定在電影院或放假 時賴在沙發上,看過 Disney 的動書,然而以創意聞名的 動畫公司皮克斯(Pixar),也 曾因官僚制度在2013年陷入 低潮。當時,公司的階層文 化日益明顯,菜鳥不敢提意 見、老鳥沉醉豐功偉業,時 任軟體工具部門副總監的吉

皮克斯的便條日為推動組織變革的契機

圖片來源:皮克斯官網 https://www.pixar.com

多·克隆尼 (Guido Quaroni) 提議,全員停工一天,展開「便條日」(圖 12-1)。

這一天,沒有會議、沒有訪客,1059名員工投入106個主題、171個計畫案, 大家隨意參與任何提案,包含協助主管了解製作開支、讓好點子俯首即是等,便條 小組蒐集各組建議,選出進度負責人,接下來數個月執行10幾個點子。便條日的 成績大家有目共睹,睽違兩年,皮克斯走出陰霾,推出《腦筋急轉彎》,獲得當年 度的奧斯卡最佳動畫片獎。

組織變革沒有一套模板,關鍵在於讓每個人持續參與改變,打破團隊原有的 習慣認知,人人都有權引導公司方向,當公司如同圓環,可以自行運轉,長官不必 再給員工任何指示;員工也不用再層層上報,創造出自由、負責的公司文化,保持 彈性、去中心化的特質,改善團隊的作業系統,就能成為進化型組織 (evolutionary organization) °

資料來源: 林力敏譯 (2020)。組織再進化:優化公司體制和員工效率的雙贏提案。時報出版

問題討論

改變的風險很高,負責人容易因壓力產生控制欲,這也是爲什麼變革通常都是 由上往下推動的原因。你認爲要如何找到由下而上的改變點子?讓公司有更創新的 想法?

許多企業爲了能順利適應環境變化,開始在組織內部推動變革與企業再造,特別是 觀光餐旅服務業的產業變動快速,使得「組織變革」與「企業再造」在業界與學界皆成 爲顯學。

12-1 組織變革

本節將介紹組織變革的基本概念,包含組織變革的定義及重要性、引發組織變革的 因素、組織變革的類型、所遭遇到的抗拒與降低抗拒的方法、如何成功變革以及今日變 革的新觀念。

何謂組織變革

組織變革係組織爲加強組織文化及成員能力,以適應環境變化並維持均衡,進而達到生存與發展目標的調整過程。因此,任何組織試圖改變舊有狀態的努力,均屬組織變革的範疇。

根據上述的說明,本書將組織變革定義爲「任何組織由於內部或外部壓力,迫使管理者須針對組織架構進行調整與改變,此即稱爲組織變革」。

引發組織變革的因素

由於組織爲開放性的系統,須隨時根據內、外環境所給予的資訊,適時地調整組織結構、制度、技術以及人員配置。影響組織的變數極多,但究其來源可以分爲組織外部與內部因素。管理者必須針對內外部環境進行預測,盡可能偵測出會促使組織進行變革的力量,進而產生對變革需求的認知,加以診斷並分析問題,然後決定後續的相關行動。故內外部環境的偵察,可說是組織變革管理的第一步。

讓日本麥當勞起死回生

日本麥當勞曾於 2014 年遭踢爆,原物料使用過期的「上海福喜食品」雞肉,形象一度跌到谷底,遭到日本消費者抵制。導致日本麥當勞在2015 年創下成立以來的最大赤字,虧損高達347億日圓:但日本麥當勞株式會社透過各種方式極力翻轉負面形象,在2017 年創下歷來最佳利潤。

有別於日本一般企業「以顧客為優先」,日本麥當勞的執行長兼社長卡薩諾瓦(Sarah L. Casanova),透過「幫員工加薪」讓公司起死回生。卡薩諾瓦秉持著「滿足員工」的創新想法,認為員工們是替公司下金雞蛋的雞,並不是成本,因此決定加薪,成功讓日本麥當勞翻身,也證明了員工的滿足可帶動顧客滿足。

在外部因素中,包括了總體環境和任務環境,其中總體環境的變化包括經濟、政治、人文、社會、文化、法律與科技等。而任務環境則指來自該產業或市場內的變化,通常這些力量是無法受管理者所控制的。內部因素則是經營策略的調整,通常是可以由管理者加以控制的(圖 12-2)。

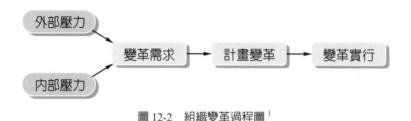

組織變革的類型

一般來說,組織變革依變革的程度可區分 爲兩類,第一類是靜水行船式 (The Calm Waters Metaphor) 變革,第二類是急流泛舟式 (White-Water Rapids Metaphor) 變革²。

顧名思義,就組織策略與結構的基本特性而言,靜水行船式變革意味的不是激烈或迅速的變革,而是不斷嘗試漸進式改進、適應、調整策略與結構,以配合環境所發生的改變。急流泛舟式變革更可能造成戲劇性變動,包括全新的做事方式、新目標、新結構。

静水行船式變

革試圖增進組織現行營運的效率,而急流泛舟式變革試圖發現有效率的新方法,所以組織可以使用流程再造、結構重整、創新來執行,以迅速獲得這些結果。

組織變革的類型依 7S 架構可分爲「技術變革(Changing Skill)」、「人員變革(Changing Staff)」、「結構變革(Changing Structure)」、「系統再造(Changing System)」、「管理風格改變(Changing Style)」、「策略改變(Changing Strategy)」、「文化再造(Changing Shared Value)」七種(表 12-1)。

¹ R. Daft. (1999),組織理論與管理(李再長譯), 7th ed, p.363(原著出版於 1994年)。

² Robbins, Stephen P. and Mary Coulter. (2006),管理學(林孟彦譯),華泰文化事業公司。(原著出版於 2004 年)。

表 12-1 組織變革的類型及内涵

變革項目	
技術變革	導入新科技或新技術,以提升品質、降低成本、提升營運績效。
人員變革	改變人力資源的結構與屬性
結構變革	改變組織原有的結構
系統再造	改變組織內的作業流程
管理風格改變	高階管理者領導風格的改變
策略改變	改變企業的經營方向,以創造新的核心競爭力爲目的。
文化變革	改變企業內部文化

組織文化是由相當

穩定的特質所組成,使得文化變革特 別困難,特別是強勢文化對變革的抗拒。 因此,變革推動者必須瞭解情境因素,讓 文化變革更有可能發生。以文化的來源來說, 例如,利用企業發生劇烈危機的時候,更換領導 者;或當組織小而年輕及當組織文化仍弱勢 時,較能增加文化變革的成功機率。

扶桑花女孩

電影【扶桑花女孩】敘說著位居福 島縣、日本最大的常磐礦坑,於昭和40 年(西元1965年)逐漸沒落中。眼看礦 坑逐漸關門,鎮上居民就要集體失業,於 是當地的煤礦公司和鎮長打算出奇招, 興建「夏威夷度假中心」,希望利用觀光 旅遊的收益拯救財務危機的礦場,但是 這其中最大的噱頭就是邀請礦工女兒擔 任夏威夷歌舞女郎。在當時礦工的女兒 們跟著老師努力學舞,但是卻被保守村 民指責她們放棄了傳統和榮耀,只會穿 著暴露的草裙搔首弄姿, 丢盡了家人與 鎮上的臉。

爲何抗拒變革

對於組織內的人們而言,變革可能是一種威脅, 特別是產業變動快速的觀光餐旅服務業,當組織大 幅變革期間,有些員工可能失去了原來的工作(Job Loss)、降職(Reduce Status)與家庭衝突或自尊受 到威脅;在工作、生涯發展上產生焦慮和不確定性。

Robbins(1993)將抗拒變革的原因分爲個人及組 織抗拒兩大類,詳見表 12-2。

從心理反應來

看,組織推行變革活動,所 帶給員工的心理緊張與壓力感 受,是相當普遍的現象。因此,組 織内往往有一種反對變革的力量產 生,即使該改變可能對組織是有 利的。

表 12-2 抗拒變革的原因

	因 素	
個人	習慣	人們常用自己熟悉的方式處理事物,因而當人們面臨變革時,固 有的習慣就成了抗拒的原因。
	安全感	人們對安全感有高度的需求,而變革的不確定卻是安全感的最大 威 脅 。
	經濟因素	害怕因變革而遭致損失原有的收入水準
	害怕面對不確定性	基於對變革後的情況無法預期或掌握,而產生不確定的恐懼。
	選擇資訊過程偏差	在選擇資訊過程中,人們將因個人認知不同而對資料進行篩選,形成偏差。
組	結構習慣	組織結構在過去已有既定的形貌,變革將會打破既有的安定,同時改變原有的組織運作流程。
	接受局部改革	組織成員基於自我利益或是受限於過去的成功經驗,只接受局部的變革,而無法根本的重新思考變革的模式。
	團體習慣	組織內群體擁有共同的價值觀及相似的行爲模式,劇烈的變革將容易破壞原有的群體行爲。
織	對既有資源分配產生威脅	組織內各部門面臨變革,勢必將爭奪資源以增加自身的未來酬碼。
	對既有權力關係產生威脅	當部門分配重新調整,必定會影響人事布局,因此對現有的權力關係產生威脅。
	對專業人士產生威脅	技術幕僚面對組織人事調整,若部門主管以非專業領導專業,將 對技術人員的士氣有嚴重影響。

抗拒變革並非一種非理性的行為,而這種 行為與個人、群體及組織因素間,存在著某種關 係。因此下一小節我們將來討論如何降低抗拒變 革的方法。

降低抗拒變革的方法

由上一小節我們可以看出,人們在面對變革 時會產生抗拒,因此抗拒變革乃自然的狀況,如 何因勢利導或事前防範、化解,將抗拒降至最低 程度,實乃推動變革相當重要之課題。

變革的困難

變革是一個痛苦的過程,就像是馬戲團裡的空中飛人,你的目標是必須從這一根盪鞦韆的橫桿上盪到另外一根橫桿,然而這兩根橫桿一點也沒有問題,真正的難處是從這裡飛躍到那裏去的那個過程,你必須找到一個關鍵的瞬間,放開原本牢牢抓住的依靠,經歷「整個人在半空中、什麼東西都抓不到」的階段,然後再次抓住另外一頭的目標。因此大部分的人擔心的其實並不是改變後的結果,他們真正擔心的是改變的過程。

Kotter & Schlesinger (1979) ³提出六種減少變革抗拒的途徑,這些方式各有適用的情況及優缺點(表 12-3)。

表 12-3 減少變革抗拒途徑的優缺點比較 4

教育與溝通	適用於溝通不良或資訊錯誤 所造成的抗拒	排解誤會	管理者與員工間的互信若不 足,將無法產生效果。
參與	適用於員工具有專業,而能 作出有意義的貢獻時。	增加員工參與度及接受度	費時且可能成效不彰
協助與支持	用於抗拒者會感到恐懼及焦 慮時	能夠做需要的調整	所費不貲且不保證成功
談判	適用於抗拒來源,是強大的 團體。	能夠「買到」認同	可能成本高昂,易可能讓他人 有機可趁。
操縱及投票	當需要強大的團體支持時	是一種容易且不貴的方法 來 獲 得抗拒者的支持	可能會適得其反,降低員工對 變革發動者的信任感。
脅迫	當需要強大的團體支持時	是一種容易且不貴的方法 來 獲 得抗拒者的支持	可能是非法的,也可能會降低 員工對變革發動者的信任感。

³ J.P. Kotter and L.A. Schlesinger. (1979, March-April). Choosing Strategies for Change. Harvard Business Review, P.107-09.

⁴ Kotter & Schlesinger. (1983). P.548.

組織變革的程序

早在1940年代末期 Lewin⁵ 便發展出第一個有關變革過程的理論模式,堪稱是「變革 之父」。他認爲靜水行船式變革的過程,是由解凍(Unfreezing)、改變(Moving)、再 凍結(Refreezing)等三個階段所組成(圖 12-3)。

圖 12-3 變革過程示意圖 6

(一)解凍 (Unfreezing)

將當前維持組織行為水準的力量予以減弱,有時也需要一些刺激性的主題或事件, 使組織成員接觸到變革的相關資訊並尋找因應之道。

2020 ~ 2021 年臺灣遭受到 Covid-19 疫情的影響,企業紛紛啟動數位或線上 的服務,加速創新(圖12-4)。

(二) 改變 (Moving)

尋找新的組織機制來替代舊有組 織或部門的行為,以達到新的水準, 包括經由組織架構及過程的變革,以 發展新的行爲、價值與態度。

圖 12-4 均一教育平台為線上教育平台,致力於發展個人 化學習,讓所有孩童擁有平等的學習機會。

圖片來源:均一教育平台 https://www.junyiacademy.org

⁵ K. Lewin. (1951). Field Theory in Social Science. New York: Harper & Row.

⁶ 編譯自 Robbins, Stephen P. and Mary Coulter. (2013). Management(12th ed.). Prentice Hall, Pearson Education, Inc.

企業大幅度的啟動居家辦公、線上會議及線上相關資安系統的提升(圖 12-5)。

圖 12-5 microsoft teams 為企業常用的線上會議軟體。

圖片來源:微軟視訊會議官網 https://www.microsoft.com/zh-tw/microsoft-teams/group-chat-software

(三) 再凍結(Refreezing)

將獲得新的組織機制並使個人的人格形成有意義的組織文化、規範、結構與政策, 以使組織穩固在一種新的狀態。形成一種新的企業文化,同時資訊轉型成爲一種常態。

因此在靜水行船式的變革上,需面對解凍、改變、再凍結的三個階段。另外 Kotter 提出變革八大步驟,因此我們以 Kotter 的變革八大步驟結合 Lewin 的三步驟,其發展及 配合詳見表 12-4。

表 12-4 變革八大步驟與其内容

Lewin 變革程序	Kotter 變革階段	
解凍	建立危機意識	 考察市場和競爭情勢 找出並討論危機、潛在危機或重要機會。
	成立引導團	1. 組成一強力工作小組負責領導變革 2. 促成小組成員團隊合作
	提出願景	 創造願景協助引導變革行爲 促擬定達成願景的相關策略
改變	溝通願景	 運用各種可能管道、持續傳播新願景及相關策略。 領導團隊以身作則改變員工行爲
	授權員工參與	 剷除障礙 修改破壞變革願景的體制或結構 鼓勵冒險和創新的想法、浩劫、行動。

(承上頁)

Lewin 變革程序	Kotter 變革階段	内容
改變	1. 規劃明確的績效改善 創造近程戰果 2. 創造上述戰果 3. 公開獎勵有功人員	
再凍結	鞏固戰果、 再接再厲	 運用上升的公信力,改變所有不能搭配和不符合轉型願景的系統、結構及政策。 聘僱、拔擢或培養能夠達成變革願景的員工。 以新方案與主題及變革代理人給變革流程注入新活力
	讓新作法深植 企業文化	 客戶導向、有效領導。 明確指出新作爲和組織成功間的關連 訂定辦法、確保領導人的培養和接班動作。

最常見的紅綠燈,是塞車的罪魁禍首?

當眼前出現兩條交叉的路,怎麼做可以讓不同方向的來車通行?最常見的道路設計是紅綠燈,駕駛依據紅燈停、綠燈行的規則採取行動。還有另一種方式是 圓環,車子開進連結4個方向的共享圓形車道,駕駛自行判斷何時該通過。

差別在哪裡?紅綠燈不需要花腦筋,乖乖照指示做就好:圓環靠的是駕駛的 判斷,他必須專心開車。簡單來說,紅綠燈監控一切,圓環讓大家自己看著辦(圖 12-6)。

在美國,圓環相當罕見,卻造就較好的車流。相較紅綠燈,圓環減少 75% 的車禍受傷率、減少 90% 的車禍致死率、減少 89% 的車流延遲率,就連維護費用也便官逾 5000 美元(約新台幣 14 萬 7000 元),更不用說停電時,圓環仍運作順暢。

圖 12-6 紅綠燈只要照指示行動,圓環 則需要駕駛思考。

資料來源: 林力敏譯 (2020)。組織再進化:優化公司體制和員工效率的雙贏提案。時報出版

思考時間

根據倫敦商學院 (London Business School) 教授蓋瑞·哈默爾 (Gary Hamel) 的研究,美國勞工每週共花 1000 萬小時執行例行事務 (compliance activity),占工時 16%,但近半數的工作不具價值。近 2515 萬名員工未發揮應有的效益,換算起來 相當於虛耗 5 兆 4000 億美元(約新台幣 160 兆元)。官僚體制的代價,就是龐大的組織負債。然而例行性事務是公司基本的關鍵,你認為該如何減少例行性事務所占據的工作時間?

■ 12-2 組織發展技巧

組織在成長與發展的同時,也會面臨許多的挑戰與問 題,尤其在面臨變革時,可能需要組織發展的技巧,以協 助組織在改革的過程中能更順利的凝聚共識。本章將介紹 管理者該如何預測問題,並提出良好的策略與管理章法因 應這些挑戰。

組織發展的 技巧並不一定只適用於組 織變革,相反的,在組織一 般例行訓練時也常使用此 技巧。

何謂組織發展

組織發展係組織對環境變遷的回應,其目的乃在改變組織的信念、態度、價值觀及 結構等,因此組織發展的重點在於組織文化的調整。通常組織可以藉由團隊合作的方式, 並且配合運用科學技巧,發展出一套有效的管理方式,在組織發展過程中解決各項問題, 進而達到組織發展的目的。

組織發展的類型及技術

一般學者將組織發展的類型,分爲個人、群體與組織三個層面進行,主要目的是「藉 由漸進式的發展,達到組織發展的目的。 L 而隨著執行單位性質的不同,所選擇的介入 方法也會有所不同。表 12-5 爲根據個人、群體與組織三個層次,提出較爲常見的組織發 展方法及具體做法。

表 12-5 組織發展方法及具體做法 7

個人層次	敏感度訓練 (Sensitive Training)	由 10 人左右組成一個訓練單位,該訓練是由行為科學家與成員共同組成,會議中沒有特定的議題,僅僅激發與會者的想法與感受,使與會者對自己的行為認知增強,同時亦可瞭解他人對自己的看法與態度。 其中需注意的是,要讓受訓者感到安全,他才會真誠告知其想法。
	工作豐富化、目標管理、管理方格訓練	與規劃、組織與領導相關。
群體層次	團隊建立法 (Team Building)	對具有共同目標且相依關係的各個工作團隊,不斷有計畫的從事干預活動,藉以改善群體之間的關係,進而增進有工作關係群體間的溝通和互動,減少不正常競爭的機會,且取代短視的獨立觀點。
	角色分析技術	目的是要澄清角色期望和小組成員的責任,以增進群體的效能。
組織層次	實體布置法 (Physical Setting)	在組織文化層次的分析,最頂層是人爲事物的層次,包括我們初入一個新群體,面對不熟悉的文化時,所看見、聽見與感受到的一切現象。 而實體布置法就是因爲考慮到組織工作環境的空間因素,對人員之行 爲發生巨大影響,因而希望藉工作環境實體上的安排,使工作人員滿 足其需求,而產生積極正面的效果。
	調查回饋法 (Survey Feedback)	主要是透過有系統的蒐集有關組織的資料,例如面談、觀察、與問卷 等方式,並將資料傳達給組織中所有階層的個人或群體,藉以分析、 解釋其意義,規劃從事必要變革行動計畫,並設計矯正行動的步驟。

⁷ 整理自 W.L. French and C.H. Bell Jr. (1990). Organization Development: Behavioral Science Intervention for Organization Improvement. (4th ed.). Upper Saddle River, NJ: Prentice Hall.

遊戲橘子的團隊建立法

爲展現拿下總冠軍的決心,橘子熊由遊戲橘子集團策略長陳威光與橘子熊隊經理張劍豪帶隊,與《SF Online》與《跑跑卡丁車》的選手,在桃園龍潭一起進行「團隊默契」與「挫折免疫力」強化訓練。以強化隊伍默契、增加面對挫折時的心理素質。這次訓練突破過往思考模式與訓練行爲,希望能讓橘子熊在重要關頭仍能相信自己,發揮百分百的實力!(圖 12-6)不同的關卡,不同的體驗與學習;整整兩天團隊訓練課程裡,橘子熊面對大大小小的課題:齊眉棍、鐵釘盒,讓隊員跳脫舊有的學習思考與框框,迎向不同的挑戰!而接連挑戰的賞鯨船、巨人梯、高空貓走路、大擺盪,也讓大家發揮團隊精神,挑戰潛能極限,克服每個人心中的恐懼,更明白團隊信任合作才是成功的關鍵。

圖 12-6 橘子能職業電競官網

思考時間

不同的產業類型會需要不同的 Team-Building 技巧,請針對橘子熊「電競產業」進行 Team-Building 的規劃適否合宜?

12-3 企業再造

1990年 Hammer⁸ 及 Davenport & Short⁹ 分別在「哈佛商業評論」上提出「再造工程:不要自動化,徹底鏟除(Reengineering Work: Don't Automate, Obliterate)」及「企業流程再造五階段」的論點。於產學業界引起強烈的討論,並引發業界改革再造的旋風。因此接下來我們針對企業流程再造與變革的不同進行介紹。

企業流程的意義與重要性

Hammer and Champy(1993) 10 認為企業流程是指企業集合各類型資源,生產顧客所需產品的一連串活動,唯當顧客有需求時,作業流程才有起點,一切運作才有其意義和價值。 11

而重視流程績效的企業和重視部門績效的企業,其員工的表現亦不同(後者較本位主義)¹²。傳統企業與流程企業的不同點,詳見表 12-6。

企業類型特色比較項目		
主軸	功能	流程
工作單位	部門	團隊
職位說明書內容	有限	廣泛
績效衡量	狹窄	從頭到尾
重心	上司	顧客
薪資依據	活動量	實際成績
經理人扮演角色	監工	教練
關鍵人物	部門主管	流程負責人
文化	容易發生衡突	攜手合作

表 12-6 傳統企業 vs. 流程企業 13

⁸ Hammer, Michael. (1990, July-August). *Reengineering Work: Con't Automate, Obliterate*. Boston: Harvard Business Review. Vol. 68, Iss. 4; p. 104.

⁹ Davenport, Thomas H., Short, James E. (1990). *The New Industrial Engineering: Information Technology And Business Process Redesign*. Sloan Management Review. Vol. 31, Iss. 4; p. 11.

¹⁰ Hammer, Michael., Champy, James. (1994), 改造企業:再生策略的藍本(楊幼蘭譯),臺北:牛頓。

¹¹ Hammer, Michael. (1996, August). Beyond reengineering. Executive Excellence. Provo: Vol. 13, Iss. 8; p.13.

¹² Michael Hammer. (2002),議題制勝(第一版)(林偉仁譯),天下雜誌。

¹³ Michael Hammer. (2002),合併與收購(第一版)(李田樹譯),天下遠見。

數位行銷

數位行銷在近二年是熱門的職位,因為當市場變了,企業的核心競爭力也就跟著不同。但是,目前在臺灣,由於數位人才稀少、數位媒體在近年來大幅度轉化且發展不久,數位行銷的走向都還很模糊,隨著社群行銷媒體的蓬勃發展,如 MOD、Facebook、智慧型手機及平板電腦等的興起,即使有專業人員,經驗也不見得足夠,因為傳統的行銷流程已不適用,行銷部門的操作流程也隨之改變。

企業流程再造的意義

Hammer 和 Champy(1994)在「企業再造一企業革命的範本(Reengineering the Corporation-A Manifesto for Business Revolution)」一書中,將企業流程再造定義爲「根本的(fundamental)重新思考,徹底的(Radical)翻新作業流程(Processes),以期在企業營運績效衡量(例如,成本、品質、服務與速度)上獲巨幅(Dramatic)的改善。」由上述定義中整理出企業再造的四個主要關鍵:根本的(Fundamental)、徹底的(Radical)、巨幅的(Dramatic)、流程的(Processes)(表 12-7)。

表 12-7 企業再造四個主要關鍵

關鍵點	說明
根本的	不再一直只問如何,而是問最基本的問題。
徹底的	是根除後翻新,而不只是改善、提昇、修補。
巨幅的	是大躍進,而非緩和、漸進的改善。
流程的	是指企業集合各類原料,製造顧客所需產品的一連串活動。

Talwar¹⁴(1993)提出再造工程有兩種不同的類型,一種是流程再造,另一種即爲企 業再浩。

(一) 流程再造

針對單一的流程進行重新思考,需要注意與企業內其他未改造之流程銜接上的問題。 例如,企業導入ERP,在採購的流程上能夠給予簡化,但是和財務部門的銜接問題是否 能夠充分獲得協調及溝通,是需要特別注意的。

(二)企業再造

在競爭導向的策略下,對整個企業重新評估與設計。例如,台鹽在面臨民營化後, 從根本的思考企業的競爭策略,而將重心放在觀光及生技產業。整個再造的工作須與企 業策略配合,執行中需與資訊科技與人力資源發展計畫結合。

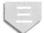

企業流程再造的影響

企業再造的主要目標就是再造流程,隨之而來的是組織架構、人力、效率、成本、 盈餘的巨幅改變。其中,又以組織結構與人力資源兩部分的改變最大。以下我們針對組 織在流程上進行再造時,組織在結構上的變化來說明(圖 12-7)。

圖 12-7 導入完整水平程序式的再造工程組織 15

¹⁴ Talwar, Rohit. (1993, December). Business re-engineering - A strategy-driven approach. Long Range Planning. London: Vol. 26, Iss. 6; p. 22.

¹⁵ George Stalk, Jr. and Jill E. Black, (1994). The Myth of the Horizontal Organization. Canadian Business Review. P.26-31.

傳統垂直式功能組織無法配合組織其他的結構,只能 專注在各部門的功能項目,容易造成資源配置浪費,產品 品質不易控管等缺點。因此,再造過程中,在傳統垂直式 功能組織的基礎上,導入企業再造工程,每項流程皆由全 程負責的流程總管和工作團隊所組成。此一組織架構不但 具有資源共享,且能透過同步流程的進行,以解決組織內 部常見的問題。

例如,產銷衝突,皆 可利用流程總管來達成 產銷協調、一致。

Hammer (1999) 指出,流程企業與傳統組織最大的 差別在於流程總管的角色。主要的職務爲「對一項流程從

頭負責到尾,爲公司支持流程組織結構的具體表徵,且流程所有權須是永久的。」原因 有二,其一爲外在環境的改變,流程設計隨時改變,流程總管必須全程領導;其二爲若 無流程總管爲領導角色,舊組織會反擊成功。另外,在人力資源管理上,流程企業與傳 統組織的差別還包含下列六點。

- 1. 流程總管對工作控制與對員工管理的分開。
- 2. 執行任務的員工仍需向直屬上司報告。
- 3. 流程團隊成員擁有豐富知識。
- 4. 以流程績效爲考核基準點。
- 5. 監督者成爲教練:教導工作者正確執行流程中的步驟、評估工作者的技能、追蹤工作 者的發展潛力、依員工的需求提供協助。
- 6. 領班成爲全新角色:流程協調員。

四

企業流程再造失敗的原因

企業若要落實重新設計的流程,就須深入適應變革過程中的衝擊,這是流程再造計畫中最困難的部分。由於變革就是改變現狀,其對員工的影響除了工作方式的改變,還有工作技能、工作態度、職務、獎勵制度等變化。

企業流程再造失敗最主要的原因是公司的策略目標 缺乏一致性的界定,同時沒有針對最具影響策略目標的企 業流程進行企業流程再造。學者 Hendry¹ (1995) 也提出 企業流程再造失敗有下列三種原因。

- 1. 組織未能充分適應。
- 2. 環境變遷太快,改革工作未能即時適應配合。
- 3. 作業層面改革未能與組織改造相配合。

所以習慣於現 行工作方式的員工必會抗 拒和反對變革,而且變革的 廣度或深度愈大時,則反對的 力量也愈大。

園藝師的流程再造

你是否想過,傳統的餐旅或觀光業有著大量的 SOP,但這些 SOP 有沒有哪些環節,是可以被現今 的知識或網路取代的?另外你相不相信智慧聯網產 品也可以促進平等,提升一些人的生產力,並減少 機械式及重複的作業。如果我們提供擴充實境應用

圖 12-8 智慧聯網能讓園藝師的 工作更輕鬆

程式及智慧型手機,給一名維修技師,他即使只接受過有限的訓練,也可以做複雜的維修工作。專家指導低技術工人,也可能遠比以前輕鬆。如果庭院裡裝了感測器,能提供土壤、灑水紀錄、植物健康狀態、問題區域的相關資料,園藝師的工作將大不相同(圖 12-8)。

思考時間

你能不能再舉出一些例子?說明傳統工作將因爲現代科技的介入而做了哪些改變?又將如何改變?

¹ Hendry, John. (1995, July-August). *Achieving long-term success with process reengineering*. Human Resource Management International Digest. Bradford: Vol. 3, Iss. 4; p. 26.

當公司快速變大

說明

班級	成員簽名
祖別	

本次實作以小組爲單位,並自行設定您們小組在公司的部門單位,給予符合公司使命與戰略之目標。

情境

近幾年,大學生想要知道感情、生活、學業、工作等面向的事情,討論的場域漸漸轉移至 Dcard。在 2017年時,Dcard 的每月不重複訪客次數僅有 800 萬,但到了 2019年,每月不重複訪客有 1500 萬人,單月瀏覽次數更達 15 億次。

「員工數愈來愈多,公司有點混亂,只覺得大家一直在加班,但不知道原因。」當團隊只有10幾人時,每件事可以很快傳達、理解,但組織開始分層,任務傳達就容易產生落差。因此,當時組織修改了使命與戰略,同時由團隊成員自訂目標:

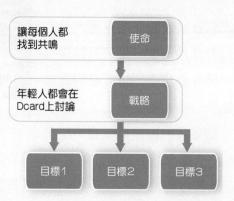

以 Dcard 的使命來說,是「讓每個人都找到共鳴」,戰略(Strategy,討論重點和優先處理方向)則是「年輕人都在 Dcard 上討論」。請以小組爲單位,討論 Dcard 協助衍生出來的具體可行目標爲何?

答:

Chapter 13

人力資源管理研究趨勢

學習摘要

13-1 人力資源管理研究趨勢

13-2 人工智慧衝擊人資管理

13-3 工作反職務型態的新趨勢

專家開講 遠端辦公實施一年後,改為永久制度是好事嗎

因案有资绩 HR 鱼产未來的演變

日案相妥错。 网络人力奎源管理影览 GPHR

因案視簽辑 僅9% 直 想告升!企業処何補双王官荒

課堂畫/E Team Building

重家開講 >>>

遠端辦公實施一年後,改爲永久制度是好事嗎?

還記得遠程上班的日子嗎?它澈底改變了傳統的觀光及餐旅模式,但如果是針 對原本就不一定要打卡的境外公司來說,矽谷大多數的公司並不執著於上班打卡, 但大部分員工環是每天會進公司上班。在疫情期間,儘管很多公司宣布了自家的永 久性辦公計畫,但規則卻很模糊,具體該怎麼執行也不清楚。無法倒帶的疫情,已 澈底改變矽谷的上班方式。在一些公司的計畫中,不但不用去公司,甚至不需要嚴 守朝九晚五的規則了。

員工的體驗也不再只是乒乓球和零食了,而辦公環境將不再侷限於辦公大樓裡 的桌子, Salesforce 人資長 Brent Hyder 表示。

同一天,公司宣布了未來的上班方案。在做這份方案之前,Salesforce 詢問自家 員工是否願意回來上班,並且得到了這樣的調查結果:近半數員工表示,希望每個 月只進幾次辦公室:80%的員工表示,他們希望仍然與公司保持線下連接。於是, Salesforce 頒布了新的辦公政策,支持員工和公司保持這種「若即若離」的關係(圖 13-1) 。

圖 13-1 Salesforce 實施彈件上班政策

圖片來源:https://www.salesforce.com/tw(Salesforce 官網)

資料來源:文潔琳、蕭閔云 編輯。矽谷的朝九晚五澈底死了?遠端辦公實施一年後,改爲永久制度是好事嗎?。數位時代 2021.02.24

問題討論

同樣的政策,在不同的國家民情下,可能會有不同的解讀。若是在臺灣,公司 宣布要實施這種免朝九晚五制的上班方式,你真的會覺得是「德政」嗎?還是你會擔 心,以後不只是朝九晚五,而是一天二十四小時都要擔心、等著主管的任務分派呢?

■ 13-1 人力資源管理研究趨勢

人力資源管理研究前期受「全球化」影響,掀起一波新型應用的產出,然而近期則受「少子化」、「高齡化」的影響,啓動了新世代的人力資源管理新觀念,包括:人力資源管理 e 化、機器人化、甚至是「大數據」、「AI 智能幫手」等可被應用至人力資源管理系統中的元素。

高齡化的影響

高齡化趨勢,使得企業面臨勞動人力不足問題時,如何激勵優秀的中高齡員工繼續 留任組織內貢獻其知識與經驗成爲重要議題。我們認爲保有持續工作動機、追求機會動 機及工作成長動機具有顯著關係,同時人力資源管理必須從中調節,否則將會使「動機」 下降。對人力資源管理措施在高齡化的當下施行的成功與否,給予很重要的建議。

社會企業的興起

社會企業概念於 1970 年在歐美國家萌芽,北美地區、英國之社會企業概念主軸爲以商業模式解決社會問題。而歐陸國家社會主義色彩較濃厚,以「社區共有」爲主要精神。亞洲國家如中國、印度、孟加拉,由於政府之限制與問題,非營利組織與社會企業開始興起。泰國與韓國之社會企業則多受政府支持而設立多項相關法規,香港、新加坡則善用其金融樞紐之優越性,具有最多社會企業相關中介與投資平台。臺灣對於社會企業之定義台無定論,根據臺灣社會企業創新創業協會 2009 年之定義:社會企業是兼顧社會價值與獲利能力的組織。全球社會企業的興起,未來對於人力資源管理的各項功能都有相當的影響。

網路化的影響

網路化與智慧手機的盛行,影響了年輕人的生活習慣與行爲特性,人力資源管理措施更需重視此一現象所帶來的影響。學術上我們稱 2000 ~ 2004 年出生的人員爲 Z 世代,這批 Z 世代出生者是爲原生的網路世代,多數人約在 9 歲及 12 歲即開始使用電腦與手機,每日平均上網時間約 4 小時,他們同時也較注重公平,及在處理事務上擅長運用網路搜尋資訊與社群相互討論,以增加(精進)本身技能,並期望所付出的努力能獲得

獎金等實質上的獎勵。也就是說 Z 世代非常重視考核是否公平與喜好探究事情的根源, 同時現今資訊(訊息)獲得非常便利且快速,管理者僅用職權方式來領導他們已不適用, 更需以公正的管理方式、訊息透明化與循序誘發使其對工作產生興趣,方能達到激勵的 效果。

這樣的世代也會帶來未來管理面的問題,就是 Z 世代的年輕人與網路化、數位化、 即時通訊化共生,在工作溝通方面普遍使用通訊軟體,因此可參考的資訊揭露程度高, 產生對外在公平的絕對要求,但對內在公平則如網路世界的現象,躲在網路的後面不喜 被要求,容易造成管理階層的困擾。

HR 角色未來的演變

過去,HR 隨著企業的發展與進化,要處理的問題,大致從功能,到效率, 到創新。

一、未來 HR 借助科技將大有所爲

隨著科技的進步,HR的能力也要提升,HR人員可按下列四個層級來提升能力。

表 13-1 HR 能力提升層級

層級		說明
第一層	勞動力分析能力	分析員工能做什麼、不能做什麼。
第二層	解釋分析能力	利用資訊協助判斷。
第三層	預測分析能力	人力分配在別處,會發生什麽後果。
第四層	因果分析的能力	直接告訴主管最後該怎麼做。

二、三支柱模式的調整

過去 HR 採用三支柱模式,也就是將 HR 人員分成人資業務夥伴 (HR Business Partner, HR BP)、人資服務交付中心 (Shared Service Center, SSC HR)、人資專家中 心 (Center of Expertise, COE); 三種 HR 人員各自負責不同工作。

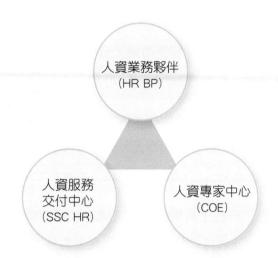

過去十年,企業使用這種三支柱的模式,已運作得非常好了,但未來,隨著 科技發展,三者的角色會有一些變化。COE 的部分功能,會因為企業運用科技運 算,而被 SSC 取代掉,重要性會減弱,甚至逐漸和 SSC 整合,二者合成為「設計 即交付、交付即設計」的角色。

未來, HR BP 反而會變成創新中心,會成爲企業的 BI (Business Intelligence) 的來源,因此它必須有業務的洞察力,真正將業務的語言和 HR 功能接起來。

總之,面對未來,HR 人員必須針對企業面臨的變局,用科技來提升自己的 能力,並掌握自身角色的變化,才能對企業真正有所貢獻,這是 HR 人員未來最 大的使命。

思考時間

隨著科技應用的發展, HR 人員的角色與能力的改變, HR BP 會變成創新中 心,會成爲企業的 BI (Business Intelligence) 的來源,因此它必須有業務的洞察力, 真正將業務的語言和 HR 功能接起來。請用比較法分析人力資源管理人員在現在 與未來的角色有什麼差異?有什麼影響?

■ 13-2 人工智慧衝擊人資管理

哈佛商業評論曾經以「人工智慧衝擊人資管理」做深度的討論,IBM人力資源管理顧問亞太區負責人雪若·托思 (Cheryl S. Toth) 發表了相關的論點。

傳統的人資管理工作,重點放在「流程」(Process)之上,但流程不代表「進展」 (Progress),在面對企業轉型或變革的今天,人資管理必須扮演更多的策略性角色,例如, 企業進行轉型的同時,它的人才組成與團隊能力,是否足以帶動企業網期望的方向移動?

因此當我們擁有了科技工具輔助,可將傳統包括招募、考評、留才等行政流程作業 交由機器代勞,而人資主管可把精力投注在真正需要解決的策略性問題上。

然而人資科技已進入企業管理實務,但並不是每一個企業客戶都熱切歡迎人資科技到來。通常,人資部門提出的第一個問題就是:「你告訴我,怎麼才能說服我的老闆?」關鍵在於,引進人資科技,需要資訊軟硬體投資,也需要組織願意在管理流程和方法做出改變,而這都意味著資源與經費投入,企業決策者因而會非常關切投入的成本效益。因此我們建議從「實質審查」(Due Diligence) 概念出發,拆解人資科技應用解決這個關鍵問題後,可以產生什麼效益,例如,是否有人力資源和成本的錯置。同時,對於企業文化的了解,輔以大數據分析,新科技甚至可以成爲幫助企業推測轉型抗拒會如何發生的工具。等到這些成本與抗拒關鍵以客觀數據呈現時,「客戶的提問就會變成:我們何時開始?」

事實上,不要忘記比起科技投資,更重要的是,「先將員工視爲內部顧客,傾聽他們的心聲。」原因在於,在新的數位科技匯流之下,全球所有產業都在面臨人才戰爭, 企業不主動解決組織人才流失的痛點,人才就會離開,轉型因此會變得更不可能,因此 「不管企業願不願意,員工正在成爲你的內部客戶,企業應該就像傾聽客戶的需求一樣, 傾聽人才的需求。」

AI 是一種演算能力,是一種比對能力,因此大量人腦的思維與複雜的判斷系統,是目前 AI 所無法取代的。諸多的專家學者對未來可能消失的工作預測中,可看到低階的人資管理者因工作的簡單化與標準化可能被 AI 取代,但對需要規劃與策略的其他各階人力資源管理者而言,是賦予更多的期許。因此,對有興趣從事人力資源管理者,在不斷自我精進學習高階專業的需求上,可運用證照課程管道學習。

國際人力資源管理證照 GPHR

國內目前大多數的人資部門並沒有需求相關人員需有人資證照的設計,但我們認為,一個好的人資部門應有持續進步及調整的能力,同時也建議可更全面地看待相關人資發展。因此本書以「國際人力資源管理證照 GPHR」為例來介紹相關地人資趨勢。

目前 GPHR 委託臺灣財團法人資訊工業策進會教育研究所開辦 GPHR 全球國際人力資源管理師認證班,相關的課程內容如下表:

策略性人力資源管理 Strategic HR Management 25%	 組織與全球化 Organization and Globalization 全球策略管理 Global Strategic Management 跨國組織文化 Culture in Global Organizations 全球人力資源策略與成效 Global HR Strategy and Measures 人力資源轉型與科技應用 HR Transformation and Technology
全球人才招聘與派外管理 Global Talent Acquisition and Mobility 21%	 全球人力規劃 Global Workforce Planning 全球人才招聘 Global Talent Acquisition 國際派遣與移動力 Global Assignment and Mobility 跨國任用成效評估 Global Staffing Measures
全球薪酬福利 Global Compensation and Benefits 17%	 全球薪酬策略 Global Compensation Strategy 全球職位評價與薪酬結構 Global Grading and Structure 外派人員薪酬管理 Global Assignment Compensation 獎工制度與股權報酬 Incentive and Equity Compensation
跨國組織與人才發展 Talent and Organizational Development 22%	 跨文化適應 Cross-Culture Adjustment 跨國人才發展 Global Talent Development 跨國績效管理 Global Performance Management 跨國團隊建立 Global Team Building
國際勞動實務與風險管理 Workforce Relations and Risk Management 15%	 國際勞動法令 Global Labor Regulations 國際勞工關係 Global Industrial Relations 派外人員風險 Global Workforce Risk

資料來源:資策會教育研究院 2019.10.20

思考時間

我們可藉由上表規劃出各種 HR 功能職務工作,並思考如何有系統地取得相關專業能力證照之職能地圖,爲職業能力蓄積專業能力提供學習建議。然而,若在座未來想從事人資工作的同學,你認爲前面表格中的哪一單位最爲重要?

■ 13-3 工作及職務型態的新趨勢

針對前兩個小節,我們可以發現,人力資源型態的改變,很可能會造成員工及生活 型態的調整,因此組織應嘗試朝以下幾個方式運作,以利平衡員工生活及工作。

從職涯發展地圖調整起

企業當務之急,是認清「基層一小主管一大主管」再也不是一條固定 往前的直線,中間可能會出現不少岔路,更仰賴新制度的建立。例如,企 業可重新制定職涯發展地圖。如優衣庫 (Uniqlo) 母公司迅銷集團,即在招 聘頁面上清楚列出不同部門、工作內容與職級的平均年薪及升遷路徑,讓 新人對升遷方向一目瞭然,彼此也有討論基準。(BCG,2019)

讓員工指導同儕

企業可提供管理職以外的「專家職」,供想深耕專業技術、又沒興趣帶人的員工晉升。例如空中巴士(Airbus),就有明星數據分析師等高階職位。不少歐洲企業也開始實施「朋輩輔導」(Peer Coaching)制度。是在不同層級員工中,挑選擁有適當特質與助人意願者接受培訓,爲同輩們的職涯和學習曲線提供諮詢。畢竟相較於主管,多數人往往更願意與

同輩交心,討論工作上碰到的難題。如 BCG 報告透露,歐洲某醫療保健公司就固定撥出 20% 時間,讓員工接受外部培訓或被同輩培訓。

零工經濟的工作型態

網路媒合於片刻間,手機上就可決定,賣點就在快速、即時,想不 想要,下不下訂。找工作,特別是臨時、短期的「補位」,以往是雇主 最爲頭痛的問題之一,因爲這類職缺的機動性、流動量,很難以傳統面 試、尋才方式完成,所以碰到短暫出現人力短缺,往往就是現有人力撐 過去就好。

類似 Uber Works 這類「短缺零工」平台出現後,萬一下午 2 時到 5 時缺人看店,或是明天傍晚有個活動需要招待人員,雇主可以很快列明工作內容、範圍及薪資,然後迅速找到臨時人力。對於不想被工作綁死的打工或兼差族,這類平台也可以成為短時間打工、謀取收入的機會之窗。然而 Uber Eats 或 Foodpanda 等平台業者在法規上面臨雇庸或承攬關係之界定,同時外送員可能有工時上限與休假,以及比照正式員工的醫保與社保等法令問題。

僅 9% 員工想晉升!企業如何補救主管荒

波士頓顧問公司 (Boston Consulting Group, BCG) 在九月底發布的最新調查結果,這份報告,一共訪問了5千名分別來自法、英、德、美、中等五個國家的職場工作者,其中僅有9%期待在未來五年到十年晉升爲管理職。

爲何大家都不想當主管了?攤開 BCG 調查,高達 81%的現任主管們認爲,這份工作比前幾年更困難。不僅壓力更大、工作量更重、公司能給予的支持更少,個人動力也正在消退。另外,更有 66% 現任主管相信,自己的工作職責將在五年內發生劇烈變化:37%主管甚至認爲這份工作將消失!

無論你是否認同,這項**趨勢**不 僅已經成形,且隨之而來的下一個

BCG職場調查

5~10年後你想做什麼?

僅9%員工想當主管

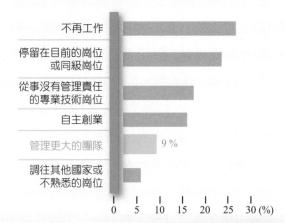

危機,就是各大企業在五到十年後極可能面臨的「管理人才荒」。當現任主管們 日漸疲乏無力,下一代的優秀員工又無意接棒,究竟該怎麼做才能補救?

就個人面來看,多數現任主管想採取的做法是「培養新的技術能力或工作方式」,也就是充實自己,例如繼續進修技術或管理課程等,但其實,這批人根本分身乏術。BCG報告指出,主管們超過1/3的工時,都用在撰寫報告或跨部門協調上,想額外提升自己,唯有等到下班後。因此,企業如何彈性調整制度留才,才是關鍵。

資料來源:蔡茹涵 (2019.10.02),僅 9% 員工想晉升!企業如何補救主管荒,商周雜誌第 1665 期

思考時間

如果傳統的晉升制度無法滿足企業或個人,身為 HR 必須如何設計組織結構 與薪資福利結構,才能滿足所需?

Team Building

說明

這是本書的最後一個章節,同時 Team Building 需要較大的場域。然而,大多數的 Teamn Building 最被詬病的,就是除滿足主辦方「課程滿意度」需達九十分以上的交差壓力外,更可怕的,是要滿足「皇上」看到萬民擁戴、子民們親親相愛、民間歌舞昇平的需要,而打造出的和諧假象。

因此,這次練習並不是要探討迎合了誰的需要,我們希望授課教師可以藉由 安排以下的活動,讓教室中座位對角線的同學、不同小團體間的同學,分組報告 中永遠不可能同組的同學等,可以在校園的生涯中,有更多的互動跟認識。而不 管你們選擇哪一種活動,都希望能打破固定的編組,隨意亂數的分組。

情境

- 1. 同學們可能需要動用班費
- 2. 各組需要協助教師,共同完成活動的設計。
- 3. 作者提供了幾個場域(表 13-3),或是老師與同學們再想一個活動,到戶外走走玩玩吧!

表 13-3 作者推薦的 Team Building 項目表

	推薦項目					
	1. 帶著全班爬玉山或走馬那邦山					
風雨 台上 法左 虎 4	2. 全班去泛舟					
體能遊戲	3. 租一個場地,打幾場生存遊戲吧!					
	4. 關子嶺天然岩場					
益智遊戲	1. 推薦幾款桌遊,分組對戰。					
	2. 在教室設計一組骨牌,全班合力完成,最後推倒它。					
展出が刊	1. 到臺南老街,分組介紹所有的歷史古蹟,並安排在地小吃觀光。					
歷史系列	2. 城市深度之旅,選擇一個城市,分組完成介紹任務,並安排相關活動。					

實作摘要		
*		
		,
		-
		,

中英名詞對照索引

ERG 理論 179

KPI 指標 141

二劃

人力資源組合 26

人力資源規劃 23

人力盤點 31

人員繼承計畫 succession planning 118

人際關係 interpersonal relationship 253

三劃

工作分析 33

工作分析方法 37

工作分析面談法 44

工作分享 Job Sharing 99

工作本身的激勵 119

工作的再設計 Job Redesign 94

工作特性模式 Job Characteristics Model,

JCM 91,175

工作設計 91

工作規範 Job Specification 35

工作評價 job evaluation 158

工作說明書 Job Description 33

工作輪調 Job Rotation 94

工作擴大化 Job Enlargement 95

工作職能模式 42

工作豐富化 Job Enrichment 96

三需求理論 173

四劃

五大人格因素 62

內在獎酬 intrinsic reward 176

分析策略 Analyzers strategy 8

公事籃訓練 In-Basket Exercise 64

反射/反應策略 Reactors strategy 9

內部晉升 55

五劃

主文化 main culture; dominant culture 77

外向性 Extraversion 62

正式群體 Formal Group 195

外在獎酬 extrinsic reward 176

以佣金作基礎的計畫 177

史坎隆計畫 178

功能職能模式 42

半結構式面談 60

目標設定理論 Goal Setting Theory 135

正增強 Positive reinforcement 145

目標管理法 165

平衡計分卡 The Balanced Scorecard 140

六劃

冰山模型 40

次文化 subculture 77

自主性工作團隊 Autonomous Work Team 98

名目團體技術 121

自行創業 234

自我管理工作團隊 Self-managed work team 199

自治文化 80

再凍結 Refreezing 270

任務行為 task behavior 112

交替排序法 132

企業文化 75

企業內部流程 Internal Business Perspective 140

企業再造 278

七劃

改變 Moving 270

角色期望 Role Expectation 198

角色認同 Role Identity 198

角色衝突 Role Conflict 198

角色職能模式 42

角色知覺 Role Perception 198

角色 Role 198

成果分享計畫 178

抗拒變革 270

技能薪給制 154

利潤分享計畫 178

防禦策略 Defenders strategy 8

八劃

非正式群體 Informal Group 196

法制權 Legitimate power 206

孤島文化 79

直接排序法 132

服務提供者(行政管理專家) Administrative

Expert 14

股票選擇權 Stock Option 180

非結構式面談 60

社會化 89

物質象徵 material symbols 86

九劃

故事 stories 85

重要事件法 133

流程再造 279

品管圈 Quality Control Circle, QCC 98

降調 234

玻璃天花板 glass ceiling 235

面談 interview 59

前瞻 / 先驅策略 Prospectors strategy 8

建議制度(提案制度) 177

十劃

個人紅利 177

個人一組織契合 Person-organization Fit 67

能力薪酬制 155

員工引導 Employee Orientation 89

員工協助方案 EAPs 187

員工認股計畫 ESOPs 178

員工關懷者 Employee Champion 14

核心職能模式 42

財務 Financial Perspective 140

弱勢文化 weak culture 77

校園徵才 56

配對比較法 132

娛樂性福利 184

十一割

麥布二氏行爲類型量表 63

混合標準尺度法 137

問卷法 44

強制權 Coercive power 207

強迫分配法 133

設施性福利 184

接班人計畫 237

專家權 Expert power 207

強勢文化 strong culture 77

專業技術 119

參照權 Referent power 207

情緒穩定性 Emotional Stability 62

組織氣候 87

組織發展 275

組織變革 267

十二割

描述評分尺度法 137

策略性人力資源管理 Strategic Human Resource

Management, SHRM 10

策略夥伴 Strategic Partner 14

就業服務機構推薦 56

創意思考的技巧 119

創業家精神 249

勞資關係 12

結構式面談 60

無領導集團討論 Leaderless Group Discussion 65

焦點團體法 44

評鑑中心 Assessment Center 64

智慧聯網 IoT 257

腦力激盪法 121

電子通勤 Telecommuting 101

傭兵文化 79

勤勉審慎性 Conscientiousness 62

解凍 Unfreezing 270

傳統職涯路徑 traditional career path 234

群體的工作再設計 97

群體迷思 261

群體凝聚力 Group Cohesion 201

群體 Group 195

十四劃

需求層級理論 Hierarchy of Need Theory 173

語言 language 86

圖表評等尺度法 133

管理人員的獎勵 177

管理遊戲 Business Game 65

管理職能評鑑 Managerial Assessment of

Proficiency, MAP 45

網絡職涯路徑 network career path 234

網路文化 79

網路求才 56

對新奇事物的接受度 Openness to Experience 62

獎賞權 Reward power 206

甄選 59

十五劃

徵才廣告 56

整合性工作團隊 Integrated Work Team 98

儀式 rituals 85

彈性工時 Flexible Time 95

彈性福利制 Flexible benefit plans 180,187

增強論 (Reinforcement Theories) 174

德爾菲技巧 120

靜水行船式變革 266

横向技能路徑 lateral skill path 234

親和性 Agreeableness 62

學習及成長 Innovation and Learning Perspective 141

學習 learning 112

激勵潛能指標 MPS 93

十七劃

績效考評 performance appraisal 129

績效標準考核法 136

聯想法 122

壓縮工時 Compressed Workweek 99

十八劃

雙因子理論 Two Factors Theory 174

雙軌職涯路徑 dual-career path 234

職缺公布 55

職能地圖 43

職能類型 41

職涯管理 career management 224

職涯發展 career development 224

職涯規劃 career planning 224

職涯選擇 Career Choice 224

職務薪給制度 154

職場心理健康 252

職場健康促進 254

十九劃

薪資管理 salary management 151

薪酬體系 152

離職面談 239

顧客 Customer Perspective 130

變革推動者 Chang Agent 14

國家圖書館出版品預行編目(CIP)資料

觀光餐旅人力資源管理:新世代新挑戰/羅彥棻,許旭 緯編著.--二版.-- 全華圖書股份有限公司,2021.12

面 ; 公分 參考書目:面

ISBN 978-986-503-995-0(平裝)

1. 旅遊業管理 2.餐旅管理 3.人力資源管理

992.2

110019517

觀光餐旅人力資源管理 新世代新挑戰(第二版)

作 者/羅彥棻、許旭緯

發行人/陳本源

執行編輯/卓明萱

封面設計/盧怡瑄

出版者/全華圖書股份有限公司

郵政帳號 / 0100836-1號

印刷者/宏懋打字印刷股份有限公司

圖書編號 / 0825501

二版一刷 / 2022年01月

定 價/新台幣 440 元

ISBN / 978-986-503-995-0

全華圖書 / www.chwa.com.tw

全華網路書店Open Tech / www.opentech.com.tw

若您對本書有任何問題,歡迎來信指導book@chwa.com.tw

臺北總公司 (北區營業處)

地址: 23671 新北市土城區忠義路21號

電話: (02) 2262-5666

傳真: (02) 6637-3695、6637-3696

南區營業處

地址:80769 高雄市三民區應安街12號

電話: (07) 381-1377 傳真: (07) 862-5562

中區營業處

地址:40256臺中市南區樹義一巷26號

電話: (04) 2261-8485

傳真: (04) 3600-9806(高中職)

(04) 3601-8600(大專)

板橋廣字第540號 魔 告 回 信板橋郵局登記證

會員享購書折扣、紅利積點、生日禮金、不定期優惠活動…等

掃 Okcode 或填妥讀者回函卡直接傳真(05)5262-0900 或寄回,將由專人協助營入會員資料,待收到 E-MJI 通知後即可成為會員。 加何加入會員

行錦臼劃部

全華網路書店「http://www.opentech.com.tw」,加入會員購書更便利,並享有紅利積點 回饋等各式優惠。

體問出

歡迎至全華門市(新北市土城區忠義路 21 號)或各大書局選購

3. 來電訂購

言]購事線: (02) 2262-5666 轉 321-324

(1) (2) (3)

戶名:全華圖書股份有限公司 郵局劃撥 (帳號:0100836-1 傳真專線: (02) 6637-3696

購書末滿 990 元者,酌收運費 80 元。

全華網路書店 www.opentech.com.tw E-mail: service@chwa.com.tw

※ 本會員制如有變更則以最新修訂制度為準,造成不便請見諒

新北市土城區忠義路2號 全華圖書股份有限公司

e-mail: (必填)	電話: ()	姓名:		
(美)	手機	生 生	N N	
	藻:	生日:西元年_	掃QRa	
			掃 QRcode 線上填寫 ▶	
		性別:□男□3	** 宣德 德	

Citodi Valizza	
註:數字零,請用 Φ 表示,數字 1 與英文 L 講另註明並書寫端正,謝謝。	
通訊處: 🔲 🗎 🗎 🗎	
學歷:□高中・職 □專科 □大學 □碩士 □博士	
職業: 工程師	
學校/公司: 科系/部門:	
· 需求書類:	
□ A. 電子 □ B. 電機 □ C. 資訊 □ D. 機械 □ E. 汽車 □ F. 工管 □ G. 土木 □ H. 化工 □ I.	
□ J. 商管 □ K. 目文 □ L. 美容 □ M. 休閒 □ N. 餐飲 □ O. 其他	
・本次購買圖書為:	
· 您對本書的評價:	
封面設計:□非常滿意 □滿意 □尚可 □需改善,請說明	
内容表達:□非常滿意 □滿意 □尚可 □需改善,請說明	
版面編排:□非常滿意 □滿意 □尚可 □需改善,請說明	
印刷品質: 非常滿意 滿意 尚可 需改善,請說明	
書籍定價:□非常滿意 □滿意 □尚可 □需改善,請說明	
整體評價:請訪明	
· 您在回處購買本書?	
□書局 □網路書店 □書展 □團購 □其他	
· 您購買本書的原因?(可複選)	
□個人需要 □公司採購 □親友推薦 □老師指定用書 □其他	
·您希望全華以何種方式提供出版訊息及特惠活動?	
□電子報 □ DM □廣告 (媒體名稱	
· 您是否上過全華網路書店?(www.opentech.com.tw)	
□是 □否 您的建議	
· 您希望全華出版哪方面書籍?	
- 您希望全華加強哪些服務?	

填寫日期:

2020.09 修訂

感謝您提供寶貴意見,全華將秉持服務的熱忱,出版更多好書,以饗讀者。

親愛的讀者:

感謝您對全華圖書的支持與愛護,雖然我們很慎重的處理每一本書,但恐仍有疏漏之處,若您發現本書有任何錯誤,請填寫於勘誤表內寄回,我們將於再版時修正,您的批評與指教是我們進步的原動力,謝謝!

全華圖書 敬上

				頁 數 行 數 錯誤或不當之詞句 建	書號書名作	學误及
	1940 (1940 (1940)		186 21 21 21 21	建議修改之詞句	者	

找有話要說: (其它之批評與建議,如封面、編排、內容、印刷品質等...)

(

【尚有試題,請翻面繼續作答】

(D) 擬定與多元性相關的教育、訓練與支援計畫並付諸實行。

(A) 招募人才 (B) 訓練人才 (C) 控制人才 (D) 留住人才。

策略性要素,下列何者爲非?

(B) 設立多元化所欲達成的目標 (C) 建立多元化管理的支援團隊

(A) 管理高層的重視

) 6. 企業因面臨人力變遷,在執行有效的多元性管理計畫時,包含的四項

(D) 使命

- () 7. 有關人力資源管理(human resource management),下列敘述哪一項 錯誤?
 - (A) 是用來推動上級意念、互相監督、考核以及解雇員工的一種管理手段
 - (B) 進行招募人員、面試、甄選及訓練的工作
 - (C) 是用來培養人才、訓練職員、評鑑以及獎勵員工的一種管理機制
 - (D) 大多數較具規模的公司,多半擁有一個獨立的人力資源部門。
- () 8. 下列哪一個部門最有可能隸屬於人力資源部?
 - (A) 福利課 (B) 生管課 (C) 研發課 (D) 顧客關係課。
- () 9. 從事人力資源管理應考慮到員工的情緒反應、自尊心、企圖心、向上心,此乃遵循人力資源的哪一項原則?
 - (A) 發展原則 (B) 民主原則 (C) 彈性原則 (D) 人性原則。
- ()10. 企業創業初期的人力資源管理功能重點爲何?
 - (A) 提出變革方案以刺激及活化組織
 - (B) 追求人力精簡以降低成本
 - (C) 著重使企業員工在工作上有最大彈性
- (D) 強調人事安定並對經營危機預作應變。

二、問答題

1. 何謂人力資源管理?

2. 請說明人力資源管理的演進?

(D) 著重員工知識、技術、能力、教育程度、工作經驗等資料的調查。

【尚有試題,請翻面繼續作答】

- () 9. 對於人力組合與人力管理活動的配套措施,下列何者不正確?
 - (A) 朽木型員工,旨在降低閒散工作態度
 - (B) 勞苦型員工,旨在鼓勵延續工作幹勁
 - (C) 問題型員工,旨在持正向態度善用其創見
 - (D) 明星型員工,旨在削減其過度光芒外洩。
- ()10. 下列何者不是撰寫工作說明書的主要目的?
 - (A) 讓部屬了解工作項目和工作要求標準
 - (B) 了解員工的工作情緒及私生活狀況
 - (C) 幫助新進員工了解工作任務,以增加新進員工安定度
 - (D) 說明任務、責任與職權。

二、問答題

1. 何謂人力資源規劃?

版權所有。翻印心究

2. 請說明人力資源規劃的基本模式?

) 9. 下列何者非招募管道成效評估的標準?

道的平均雇用成本 (D) 履歷募集數。

(A) 獎酬制度 (B) 生涯發展機會 (C) 主管的能力 (D) 組織的名聲。

(A) 招募管道職缺詢問人數 (B) 招募管道的累積獲得率 (C) 招募管

- ()10. 基於員工種族、膚色、宗教、性別、國籍、年齡或失能狀況等,而給 予不公平的待遇,稱為:
 - (A) 反差待遇 (B) 非基準待遇 (C) 差別待遇 (D) 彈性待遇。

二、問答題

1. 請說明何謂甄選?

版權所有·翻印必究

2. 請說明甄選的流程爲何?

【尚有試題,請翻面繼續作答】

得 分

- () 8. 教育訓練的課程包含:組織行為、工作方法訓練、人事政策的檢討等專業知識的加強,並以輪流或代理的方式來熟悉各單位主管的業務, 藉以吸收相關經驗。上述屬於何種員工訓練?
 - (A) 始業訓練 (B) 在職訓練 (C) 工作技能訓練 (D) 高級主管人員訓練。
- () 9. 餐廳主管準備好訓練計畫,對新進服務員說明準備自助餐檯的內容及 重要性,並示範動作和提出詢問,再由此服務員執行操作並依序說明 步驟,最後找出改進問題,並且給予優良表現的讚美。上述訓練方式 屬於:
 - (A)受訓者控制式指導 (B)角色扮演 (C)個人式訓練法 (D)個案研究。
- ()10. 工廠裝配線上的工人不斷地重複標準化的動作,就是下列何種典型的 例子?
 - (A) 工作設計 (B) 工作分工 (C) 工作協調 (D) 工作輪調。

二、問答題

1. 請說明何謂員工引導?

版權所有·翻印必究

2. 請說明何謂社會化過程?

(A) 股東 (B) 利害關係人 (C) 員工 (D) 顧客。

【尚有試題,請翻面繼續作答】

得 分

- () 7. 下列何者爲企業的主要利害關係人?
 (A) 投資者 (B) 工會 (C) 政府機構 (D) 社會大眾。
 () 8. 若要提升企業的社會責任,最有效的力量是?
 - (A) 輿論力量 (B) 教育力量 (C) 企業的自我規範 (D) 法律力量。
- () 9. QQ 食品公司推動節能減碳建造綠色大樓是哪一種表現? (A) 社會義務 (B) 企業倫理 (C) 管理道德 (D) 社會責任。
 -)10. 在群體決策方法中,何者又稱爲專家意見法?
- (A) 腦力激盪法 (B) 名目團體技術 (C) 聯想法 (D) 德爾菲技巧。

二、問答題

1. 何謂企業倫理?

饭權所有·翻印心究

2. 請以一家企業爲例,說明影響企業倫理的因素爲何?

請沿虛線撕下

時應該先聽其他人的說法 (D) 考核時應該只對人不對事。

(A) 考核項目應該讓員工知道 (B) 考核項目應該嚴加保密 (C) 考核

) 8. 有關員工績效的考核,下列何者是正確的?

- () 9. 下列敘述何者有誤?
 - (A) 工作豐富化強調高附加價值的管理性工作
 - (B) 例行性決策在主題清楚且確定狀況下應用客觀機率來做決策
 - (C) MBO 是強調將組織的目標轉化爲各部門及各員工的目標
 - (D) MBO是由主管設定目標後,交由員工執行並激勵其努力達成的過程。
- ()10. 下列哪一項與績效評估相關的敘述正確?
 - (A) 進行績效評估前,公司不可公布績效評估的評定標準,以示公平
 - (B) 設定績效評估的標準時,應該要設定在員工無法達成的高標準,以 免高分人數過多
 - (C) 績效評估的結果是公司機密,只能公布成績,不應讓個別員工知道 自己的績效問題
 - (D) 績效評估不僅可以作爲獎懲的依據,更可作爲員工訓練的參考。

1. 請說明績效評估的流程?

2. 請說明常規型考核法有哪些方式?

人力資源管理 本章習題

班級:____ 學號:

得 分

CH07

資而調整

工的金額。

效而定?

請沿虛線撕下)

(A) 津貼 (B) 獎金 (C) 福利 (D) 帶薪假。

(D) 所謂紅利,是將企業每年高階主管的股票所得,平均分給每位員

) 8. 下列何者是爲在薪資之外的額外給付,通常視組織的盈餘和個人的績

- () 9. 根據科學管理學派觀點, Frederick W. Taylor 可能建議對工廠作業人員的薪資政策爲?
 - (A) 每月固定薪資 (B) 每月固定薪資加紅利 (C) 愈資深付愈多薪資 (D) 按工作等比計酬。
- ()10. 依各項工作的繁簡、責任的大小、所需人員的條件,藉以設定薪資尺度,稱之為?
 - (A) 工作分析 (B) 工作考核 (C) 工作說明 (D) 工作評價。

二、問答題(四) 類別 「数) 」 数据 图 多數數 表 (四) 第20 本 数 (本 数)

1. 薪資管理對企業的影響爲何?

版權所有:翻印必究

2. 薪資政策可分爲哪四種類型?

請沿虛線撕下)

(

(A) 功績加薪 (B) 利潤分享計畫 (C) 員工認股計畫 (D) 史坎龍計

) 9. 下列何者不是組織獎勵的方法?

書。

- ()10. 下列何者是工作面的員工協助方案?
 - (A) 健康飲食 (B) 職涯發展 (C) 諮商轉介 (D) 人際關係。
- 二、問答題
 - 1. 請說明個人獎勵內容有哪些?

2. 請說明個人組織獎勵內容有哪些?

- () 9. 關於員工授權 (empowerment) 的敘述,下列何者錯誤?
 - (A) 授權是指將決策的權力與責任授予員工
 - (B) 完善的員工訓練制度是促成成功授權管理的因素之一
 - (C) 授權應給予所有員工,不分職位及工作內容
 - (D) 獲得授權的員工,可依設定的目標或標準,來檢驗所作的決策是 否正確。
- ()10. 該領導者會刺激其部屬超越個人的利益,而以組織利益爲重,且往往 能對部屬產生深遠的影響,此爲下述何種領導方式?
 - (A) 轉換型領導 (B) 交易型領導 (C) 魅力型領導 (D) 願景型領導。

1. 領導的本質爲何?

2. 請說明領導的權力基礎爲何?

(A) 傾聽 (B) 具體化 (C) 自我開放 (D) 立即性。

- () 8. 工作生活品質著重的方向爲:
 - (A) 員工工作內涵與報酬的相稱 (B) 員工工作條件與主管領導方式的改善 (C) 工作環境的改善與員工個人需求的滿足 (D) 員工工作績效的評估與獎酬的配合。
- () 9. 在職涯的類型論中,教師、教育人員及大學教授屬於? (A) 研究型 (B) 企業型 (C) 藝術型 (D) 社交型。
- ()10. 下列何者不是企業減少人力時的做法? (A) 開除 (B) 遇缺不補 (C) 增加工時 (D) 提早退休。

1. 何謂職業?

2. 請說明職業的功能?

(

(A) 領導危機 (B) 自主性危機 (C) 控制危機 (D) 硬化危機。

(A) 新知識 (B) 人口統計特性 (C) 不一致的狀況 (D) 認知、情緒以

)10. 下列何者不是企業外部的創新機會來源?

及意義上的改變。

1. 請說明顧林納的組織成長模型?

2. 請比較傳統的 HR 與前程發展導向之不同?

	得多)	
	••••••	人力資源管理 本章習題	班級:
		CH12	學號:
		組織變革與再造	姓名:
	、選擇	 題	(選擇每題5分,問答每題25分,共100分)
() 1.	下列關於組織變革的敘述,何者爲非?	· · · · · · · · · · · · · · · · · · ·
(A) 工作上的衝突,有時可能會促進創新			
		(B) 市場改變與科技進步是啓動變革的	
		(C) 目標不相容將形成部門間的衝突	S. C. Chaptallas
		(D) 組織變革是指一個組織採用的新的	思維或行爲模式。
() 2	行爲性變革指成員在價值觀、信念、需	
() 2.	依 Lewin 的說法其包含 1. 改變(chang	
		3. 再凍結(refreezing)三個步驟,其掛	
		(A)123 (B)213 (C)231 (D)132 °	173/2017
() 3	有助於組織文化進行解凍以開啓變革腳	步的情況是下列哪一種?
() 5.	(A) 組織經營績效非常良好 (B) 組織規	
		(D) 弱勢的組織文化。	
() 4	. Leavitt 的變革途徑乃經由三種機能作用	目來完成,下列何者非屬此三種
() 4.	機能之一?	
		(A) 流程 (B) 技術 (C) 行為 (D) 結	構。
() 5	. 將業務作業方式做重大革新,從根本重	
() 3	一項技術?	EWING 1 EWING 1 / J.W.
		(A) 流程再造 (B) 持續改善 (C) 全面	i品質管理 (D) 國際品質標準。
() 6	. 下列何者不是組織成員抗拒變革的原因	
() 0	. 17月7日工化性概况只见证文书的外码	•

(A) 權力結構將失衡 (B) 價值觀、人際關係及安全感的衝突 (C) 解凍、

(A) 組織文化是組織成員共享的價值觀,組織再造強調的是動態變革

(D) 當環境變遷而需要改革時,組織文化可能會成爲組織變革的阻力。

) 7. 有關組織再造 (reengineering) 與組織文化的說明,下列敘述何者<u>錯誤</u>?

改變、再凍結 (D) 個人恐將失去既得的利益。

(B) 組織再造與組織文化成爲相互衝突的力量

(C) 組織變革優先於組織文化

- () 8. 組織進行變革時,外部力量來源較多,其可能的來源,下列敘述何者 錯誤?
 - (A) 新競爭者的加入 (B) 經濟及技術的改變 (C) 管理高層修改策略 (D) 法令規章制定與改變。
- () 9. 李維特(Leavitt) 認爲組織變革的途徑可經由哪三種不同的機能作用來完成?
 - (A) 控制、結構、技術 (B) 結構、技術、行為 (C) 控制、技術、行 爲 (D) 控制、結構、行爲。
- ()10. 變革理論(Change Model)第一步驟是解凍,改變平衡必要的手段;第二步驟推動轉變,第三步驟達到要改變的目標後進行再凍結,透過強化的做法使新狀態穩定下來,才能確保成果能維持長久,此一理論是哪一位學者所提出的?
 - (A)Adam Smith (B)Peter Senge (C)Michael Porter (D)Kurt Lewin °

1. 何謂組織變革?

2. 請說明組織變革的類型爲何?

得	分

1/3 /3			
······································		班級:_	8
	CH13	學號:_	
	人力資源管理新趨勢	姓名:_	<u> </u>
	••••		

一、選擇題

(選擇每題5分,問答每題25分,共100分)

- () 1. 社會企業概念於 1970 年在歐美國家萌芽,北美地區、英國之社會企業概念主軸爲以商業模式解決社會問題。而善用其金融樞紐之優越性,具有最多社會企業相關中介與投資平台的是亞洲的哪二個國家? (A)臺灣、香港 (B)香港、泰國 (C)新加坡、香港 (D)日本、韓國。
- () 2. 未來 HR 人員需要學習運用科技,在四項能力上逐步提升。以下描述何者錯誤:
 - (A) 第四層級的因果分析能力 (B) 第三層級的預測性分析能力 (C) 第二層級的激勵同仁的能力 (D) 第一層級的勞動力分析能力。
- () 3. 過去十年 HR 採用三支柱模式,也就是將 HR 人員分成人資業務夥伴 (HR BP, HR Business Partner)、人資服務交付中心 (SSC, HR Shared Service Center) 及人資專家中心 (COE, Center or Expertise);三種 HR 人員各自負責不同工作。以下描述何者正確:
 - (A) COE 像是大腦,他們是確保 HR 貼近各項業務需求的關鍵
 - (B) HR SSC 用他們在 HR 的專業,負責設計整體業務導向、創新的 HR 的政策、流程和方案
 - (C) HR BP 這一角色是業務的合作夥伴,針對企業各種業務的內部客戶(即員工)需求,提供諮詢服務和解決方案
 - (D) HR BP 和 HR COE 聚焦在策略性、諮詢性的工作,必須讓他們從事更多事務性的工作。
- () 4. 是一社群平台,讓人力資源不再封閉,而是透過外部資源善用互動性較高的社群媒體,形成共有的人才庫策略,是值得關注的趨勢。是指以下哪一個人力資源平台?
 - (A)LinkedIn (B)Instagram (C)Facebook (D)Google °

- () 5. 學者藍建宏 (2016) 以西元 2000 至 2004 年出生人員定義為 Z 世代為研究對象,分析其行為特性與激勵需求間是否具有正向影響,及是否受人格特性的干擾,該由究顯示出未來管理面的問題,就是 Z 世代的年輕化與網路化、數位化、即時通訊化共生,在工作溝通方面普遍使用通訊軟體下:
 - (A)因資訊揭露程度高,產生對外在公平與內在公平的絕對要求
 - (B) 因資訊揭露程度高,產生對外在公平的絕對要求,而對內在公平 則躲在網路的後面不喜被要求
 - (C) 因資訊揭露程度高,產生對外在公平的不在乎,對內在公平則躲 在網路的後面不喜被要求
 - (D) 因資訊揭露程度高,產生對外在公平與內在公平皆不在乎。
- () 6. AI 也可以協助主管做白領員工留才,以下何者正確?
 - (A) AI 取代 HR 專家,預測誰是理財高手
 - (B) 員工離職短期預測可以協助企業發現產品銷售的狀況
 - (C) AI 爲企業提高效率而取代管理者
 - (D) HR 透過 AI 工具選出 400 位高風險離職員工名單,其中發現 160 位已經離職,剩下 240 位就要加強關懷
- () 7. 波士頓顧問公司(Boston Consulting Group, BCG)發布的最新調查結果。 一共訪問了 5 千名分別來自法、英、德、美、中等五個國家的職場工作者,其中僅有多少人期待在未來五年到十年晉升爲管理職? (A)60% (B)9% (C)29% (D)15%。
- () 8. 表現優秀等於獲得晉升、鼓勵員工從基層宜路爬上管理職的傳統線性 職場公式,已經出現了新的可能。其原因下列何者錯誤?
 - (A) 現任主管們日漸疲乏無力,下一代的優秀員工又無意接棒
 - (B) 37% 主管甚至認爲主管工作將消失
 - (C) 現任主管相信,自己的工作職責將在20年內發生劇烈變化
 - (D)81%的現任主管們認為,這份工作比前幾年更困難。

- () 9. 未來,隨著科技發展,HR 人員分成人資業務夥伴 (HR BP, HR Business Partner)、人資服務交付中心 (SSC, HR Shared Service Center) 及人資專家中心 (COE, Center of Expertise) 三者的角色會有一些變化,以下描述何者錯誤?
 - (A) COE 的部分功能,會因爲企業運用科技運算,而被 SSC 取代掉, 重要性會減弱,甚至逐漸和 SSC 整合,二者合成爲「設計即交付、 交付即設計」的角色
 - (B) HR BP 反 而 會 變 成 創 新 中 心 , 會 成 爲 企 業 的 BI (Business Intelligence) 的來源 , 因此它必須有業務的洞察力 , 真正將業務的語言和 HR 功能接起來
 - (C) 因爲科技運算被企業重視且大量運用,原 COE 像大腦的角色,因不若人資服務交付中心 HR SSC 的專業功能性而被取代
 - (D) 人資業務夥伴 HR BP 因爲第一線接觸內部顧客的人員,資訊的獲取或意見的蒐集都是最直接且最需要,如業務般敏銳,並能因資訊的豐富而提供更有創新性符合未來內部顧客需求的服務
- ()10. 招募行銷新體驗,如何引發應徵者的興趣與求職意圖?
 - (A)了解應徵者偏好,透過平台吸引人才互動,主動向應徵者推銷企業與職缺
 - (B) 透過雜誌刊登招募廣告,等候有興趣者自行投履歷應徵
 - (C)入會人力銀行,透過職位職能媒合,提供企業符合職位的合格人 才名單與資料,由企業進行面試
 - (D)企業利用公司官網公告職缺。

1. 未來人力資源管理人員面對 Z 世代時,在公司「招募」要如何找到最適合的新人?

考慮到人口長壽化這一現象,要如何重新思考針對不同年齡層的勞動力戰略需要?